形影．動 目錄 ————————

序

劇本作為影像的藍圖，創作環節繁瑣，由靈光一閃的一剎那，到情節想像、人物構思、心理演繹、對白琢磨，過程中經歷各式心理掙扎，好不容易行到製作的路上，又往往狀況百出，波折連連。編劇陳韻文（下稱 Joyce）是「新浪潮」時代影劇界的奇葩，曾跟多位新浪導演合作；她撰寫多部作品，取材都會現實，擅長處理複雜的人脈線索、生活際遇，都經得起時間考驗，觸動到不同世代的觀眾。編劇跟導演、製作是相輔相成的，儘管 Joyce 的編劇回憶充滿「困惑」，或礙於當年某些場景不濟事、某些演員配搭不足、某些導演拍壞了某些精采情節而令她耿耿於懷，但不容置疑的是：Joyce 編劇的作品構思細密、調度破格，明顯保留了她個人的魅力和獨特風格。

源起於2014年某日的午、暮、夜

2014年9月28日是許多香港人難忘的一天，我和吳君玉、郭靜寧、王麗明一行四人約好 Joyce 在香港大學一所雅致的餐廳午飯，為電影資料館策辦「劇本：影像的藍圖」系列節目 [1]。這期間，她正應林奕華之邀，於香港大學主講一個編劇課程 [2]，旅居於港大柏立基學院。飯後我們移師到校內的Café再聊，天南地北的，不覺便已經到六時多。這時手機已不斷傳來短訊，說金鐘那邊已經出動了防暴隊，發放了催淚彈；傍晚我開車返家時，夏慤道已被全線封鎖，我的車子在花園道被交通警截停了，被迫折返半山，結果入夜後還在南區繞道良久才返到東區，印象難忘。……這之後的幾年，Joyce 自加國回港處理私務時，亦每每扣緊周邊發生的大大小小社會事件，每每動氣揪心！

我和 Joyce 一直保持着溝通，直至2017年才冒起為她出版劇本集的念頭。非常感恩她在為報章趕稿和屋企進行大裝修的百忙之中，仍同意本人去籌劃出版她的劇本集，還親自擬定書名為《形影·動》。

Joyce 有超於常人的洞察力和非常厲害的記憶力。她講起數十年前的一些情事，會連誰坐在誰的對面，各人穿甚麼衣服，身體語言動靜，都能細緻摹描，如數家珍。我總覺得她頭上似裝置了隱形的接收器（antenna），dyu…… dyu…… dyu……，不停地接收新事物、新知識，那管是古今中外、東西南北 [3]。自從開設了臉書 [4]，便廣結「書友」，從五湖四海又尋回不少越洋粉絲，見她樂此不疲的回應答辯，努力集「like」，真是要寫個服字！你跟她說人人叫她「才女」，她不以為然；笑她活像「天線得得B」（Teletubbies），反而令她樂好一陣子！

不過，「才女」美譽並非浪得虛名，而是經歷無數「有份量、具氣度、真經典」的創作換來的！Joyce 自1974年加入無綫電視台後，一直到轉寫電影劇本的1978年，即短短四、五年之間，創作力非比尋常，粗略估算，她幾年間寫過的劇集達500部之多！[5] 聽她形容那段趕死線的日子，實是非人生活。由週末開始寫的話，週二、三便要起貨，給製片安排拍攝，週三拍到週四剪，可能同一晚便要出街，Joyce 說她經常要一天之內完成一集52分鐘的劇集。憑藉這股勇往直前的勁頭，很多編導和製片都會主動邀她創作劇本，這邊的劇集未完，那邊又開長編劇集，弄到她不眠不休，直到出現胃潰瘍也未能停下來。

1978年，Joyce 由電視過渡到電影創作，無論懸疑、女性劇、處境劇都盡見她敏銳的時代觸覺，寫人寫景都有血有肉。

《形影・動》的尋存工程

是次挑選的三部電影和九部電視作品，都是 Joyce 的上佳創作。譚家明、許鞍華和嚴浩與她由1975至78年間在電視劇創作的時候已合作無間。這次挑選了一集《群星譜》（1975）、兩集《CID》（1976）、一集《北斗星》（1976）、兩集《七女性》（1976）和三集《ICAC》（1977-78）合共九個電視劇本，再加上《瘋劫》（1979）、《撞到正》（1980）及《南京的基督》（1995）共三部電影的劇本[6]，電視與電影以一書兩冊的形式印製。

有感 Joyce 對電影中音樂的配合非常注重，特別是與譚家明、許鞍華合作的作品，經常有喜出望外的音樂或歌曲設計安排，如在《七女性》之〈汪明荃〉中全以影像交代心理時所選用的《吟遊詩人之歌》、《晨午暮夜》片尾所採用的貝多芬《第七交響樂曲》第二章和《歸去來兮》片尾的《馬勒交響樂》，都令全劇意境有所昇華。此劇本集努力去鉤沉陳韻文劇本中所採用的歌曲和古典樂，並附上網上連結，供有興趣人士參考。

編輯此書最大的難關，是 Joyce 並沒好好收藏劇本原稿，叫她查找搜索，她沒好氣的答說：「小姐，我大搬、小搬，由香港，到法國，又搬去馬來西亞、美國、加拿大，搬了幾十轉，邊仲搵到四十幾年前的東西？」就這樣講下講下，拖下拖下，原本才四十多年前的事，結果快變成五十年前了！

就因為沒有原稿，我唯有開展了艱鉅的搜羅、抄寫、補遺工程。從資料館之前研究所得，和各方好友的私藏中集齊各劇目的影音檔案，再請了幾位有修讀過電影或編劇培訓的學生去重新看片解構，除對白外，配上

分場、角色的演繹和鏡頭佈局等。本以為加上 Joyce 的回憶和後記便穩妥，但幾個月下來，經過多次審訂和校對，還是未有信心這批抄錄補寫的東西，足以比擬她劇本的原貌。如是者又再次四處搜括原劇本；中間我因病入廠大修、又拖了一段長時間！

輾轉至2021年七月左右，Joyce 說找到了《撞到正》（圖1-5）的手寫劇本，急急找人掃描了一個 PDF 檔給我，我亦立刻張羅打字員把百多頁稿件打好、修訂、校對。這期間她家正準備大裝修，她把積存多年的文件書本又翻箱倒篋一輪，不久赫然又找到無綫電視《北斗星》其中一集《阿絲》的手稿（圖6-9）！

如此一來，我總算有足夠的原手稿來細心分析 Joyce 編劇的模式和分場方法，而這一下子的驚愕和氣餒可真不小！眼看死線將到，把打好的稿子閱讀再三，心揣：「大鑊！難道真箇出不成？」與此同時，本擬把抄錄和補遺的《瘋劫》交了給資深編輯喬奕思作修訂和細執，她認真看後，開心見誠跟我說：「這個稿真的不能出街！」言下之意，和 Joyce 作者級的水平差太遠了！就這樣，我最後的一小塊信心之牆都崩塌了！幾次三番閃過「放棄吧，把錢還給藝發局算數」的念頭！但在思前想後和經歷整段疫情肆虐、被困家中的窘境之間，又給我想到解決方案了。

仔細比對《阿絲》的抄錄稿和 Joyce 的手稿後，我發現問題源於撰寫抄錄的出發點，光從畫面紀錄細節，即使寫得多細緻，都跟原編劇腦海中所思考的情境不一樣。Joyce 所寫的每場戲，對演員的心理都有很準確的標示，而且往往在每句對白之前或後，都清楚註明該角色的心理狀態，和其意識、企圖，這種寫法自然而然成為她劇本的一種特定格式。例如第六場十四歲的阿絲在澳門被迫下海的一場：

抄錄版本	Joyce 的手稿
（第五場部份節錄）	
∆ 少女目睹剛才的一幕如何發生。	∆ 絲正看得入神。
∆ 突然另一邊的房間傳出女人尖叫聲。	∆ （O.S. 緊接）—（尾房女人尖叫聲）
∆ 少女驚嚇的猛一回頭，望向傳出尖叫聲的房間，露出不安神色。	∆ 絲本能地即回頭過去看。
∆ 樓梯口出現了一位穿黑色唐裝、戴眼鏡的老年男人，微笑着朝少女看。	∆ 這邊打手正好開門，讓嫖客甲進房。
∆ 車夫拍拍少女的肩膀，示意她該進去了。	∆ 絲肩膊即被人碰了一下。
	絲： （抬頭）
∆ 少女猶豫。	車夫： （示意阿絲進房）
	絲： （未動，反應遲鈍的仍坐着望向房門）
∆ 樓梯口的守衛男子嚴肅的看看少女。	打手： （立着不以為然的冷眼看着）
	車夫： （輕扯絲起，小聲）聽朝嚟碼頭搵我啦（以手半推半拉引絲）
∆ 少女走入房間。	絲： （身不由己地移動）
	侍： （打開房門讓絲進）
∆ 白色襯衫伙計在她身後把門關上。	∆ 絲進房後，侍應即拉上門。

三大誤解，兩大困惑

最大的誤解源於本位的設定，靠用紀錄對白和觀眾的眼精去重新整理的劇本，無從表達編劇在角色處理上的很多重要元素。

其次是加於括弧內形容畫面的處理手法，並非肉眼可見到的表情或動靜，而是更深一層的動機和意圖。如車夫帶阿絲到達客棧時，我們只能看到他用手護着阿絲，但劇本只用四字便清楚說明了兩人的角力關係：

「駕御意識」。另一段寫她住進愛人阿國父母家時與父母的關係。
她會寫阿絲「聞聲動作稍頓，見自己背着人，人家還是看穿自己，於
是不安望叉燒包，捧住茶杯，而沒有拿包子。頓住」，清楚地讓導演
和演員知道角色沒有對白時，其實心裏在揣度着甚麼。

抄錄版本	Joyce 的手稿
（第二十六場後半）	
△ 阿絲起身下床，走到屋外。	△ 絲出，乍見父母在廳中，即怯，幾乎微不可聞的稍頓。
△ 客廳裏阿超父母兩人正坐在桌前，超父在看報紙，超母在泡茶。	△ 父在閱報，見絲出，稍抬眼，即又閱報。
△ 阿絲走來，三人對望。	△ 母在織絨線，設法子牽嘴望絲笑，留意絲舉動，目光並不凌厲，可是已使絲不安。
△ 超父望了阿絲一眼後，繼續低頭看報。	
△ 超母尷尬客氣的一笑。	
△ 阿絲也尷尬客氣的一笑。	
阿絲：我飲杯茶。	絲：（怯生地）我飲杯茶。（即設法自然地行去倒茶）
超母：飲啦。	母：（設法友善）飲啦！
△ 阿絲到客廳另外一邊自己倒茶。	△ 以後又靜下來——見絲背影倒茶。
△ 超母喝着桌上自己泡的茶。	△ 茶櫃上有叉燒包。
△ 阿絲在茶壺旁邊見一盒叉燒包，想拿一個吃。	絲：（喝茶之時看着叉燒包，看着看着欲拿來吃。）
超母：（突然搭話）食叉燒包啦，阿絲！	母：（O.S.）食叉燒包啦，阿絲！
△ 阿絲聽到，便只能縮回手，蓋上盒子。	絲：（聞聲動作稍頓，見自己背着人，人家還是看穿自己，於是不安望叉燒包，捧住茶杯，而沒有拿包子。頓住。）
△ 阿絲看着食物盒，咬着牙，眼神若有所思，手裏使勁攥着茶杯，默默喝下一口茶。	

第三個誤解，在於分場的處理。Joyce 的分場是有了大綱再拆細的，基本上是一組組扣緊的「戲」，有清晰的劇情推展。而畫面抄錄員很多時按景、時、人去拆解，本來電視劇集如此處理大致沒有問題，可一到類似《瘋劫》這種牽涉大量蒙太奇、平衡剪接和大量倒序的劇本，便出亂子了。按景、時、人一分，便寫成八十多場，很多有戲味的情節都被打亂了，因而反映不到箇中隱含的因果關係、懸疑和興味。

經過上述的各方面分析，決定要大刀闊斧，推倒重來！方向是要重新以編劇人的心態去處理角色的對白，而且重點在戲，不在眼見的情境和動作，要輔以更多角色的心理描述和他們背後隱藏的意識形態！與此同時，亦決定刪減電影劇本的數量，沒有原稿的，就只收納《瘋劫》一部。

前年底拿捏到大改的方向後，找來文思細密、又領略到陳韻文創作思維的鄺脩華（Wallace Kwong）幫忙重新執稿。上篇所選的九個電視劇劇本，其中七個都是 Wallace 幫手從頭再弄的，效果非常好，和之前的抄錄本有顯注的不同，為戲中人物的骨幹都附上靈性和甜酸愛恨！在此得再三感謝 Wallace 擔當繁重的編輯工程，我可以大膽推斷，如果沒有他仗義相助，我這套書大概已胎死腹中！

Joyce 愛用「困惑」來形容她的編劇生涯，我編此書所經歷的困惑也是不少！第一大難題來自申請版權。由於Joyce當年在無綫電視當編劇時是正式僱員，所以版權得獲電視廣播有限公司（TVB）的同意。而《ICAC》的劇本，又另外要索取廉政公署的授權。電影方面反而相對順利，很慶幸最後得到香港電影公司胡希先生和蕭芳芳女士慷慨授權。

第二個困惑是去年底許鞍華導演因搬屋而決定送掉她保留多年的劇本，其中竟有《撞到正》的手稿影印本，她很慷慨的經陳榮照導演送了幾個「原裝劇本」的工作檔案給我，與 Joyce 提供的版本又不一樣，於是又再啟動了「大執」工程。

由於新冠疫情，令我自前年中至去年初都無法如常到圖書館和電影資料館去翻查資料和做考證研究，要到2022年四月才慢慢恢復正常，三波五折的當然亦非單只我這個編輯出版項目，其他更大的電影節和藝術展都如是，每天在重新適應「新常態」！

部局精奇，玩亂「起承轉合」

Joyce 談編劇技巧時說過，很多人在寫角色之間的矛盾時喜歡「起承轉合」的結構，而她可以一開頭就「合」，她說「你可以玩亂佢，倒轉來寫的」。但話雖如此說，做起來其實不易。看懸疑錯縱的《瘋劫》就可以看到 Joyce 這方面巧妙的鋪排，她先不告訴你李紈（趙雅芝）已和阮士卓（萬梓良）之間出現第三者，要到中段才透過閃回片段（flashbacks）交代各人早前關係，更要到近尾聲才透過大傻（徐少強）的記憶，以疊鏡方式重演血案的發生過程。

上述的劇情「時序錯置」技巧，又正好配合 Joyce 常提到希治閣的三個「S」，即懸念（Suspense）、驚訝（Surprise）、釋疑（Solution），亦即是說故事的方法建基於先讓觀眾知道甚麼，再慢慢以懸念去建構，令劇情更有層次和具追看性。

尋覓靈感的門路

要追溯 Joyce 的靈感泉源，必須了解 Joyce 除天生聰慧之外，自幼已流露反叛的基因，戀愛大過天，讀書也是喜歡就讀讀，不喜歡便「逃之天天」的。她在新亞書院修讀外文科年多，便飛到美國、英國追尋自己喜歡的生活。在倫敦讀書時試過放學後自己找費茲傑羅的《大亨小傳》（The Great Gatsby）來改篇。二十出頭便以筆名愚露出版了第一本小說《終與始》，自此創作不斷！她的視野打從少女年代已非常國際化，閱覽人情物事亦早受普世價值薰陶，不會隨便向世俗的東西賣帳。初入行寫劇本，便狂讀外國劇本和外國電視劇集的對白本，不放過任何尋覓靈感的門路，又努力揣摩紐西・蒙（Neil Simon）的劇本，為求找出處境喜劇建立「喜感乍現」（punchlines）的竅門。

音樂修養始於大氣電波

記得 Joyce 在港大教劇本寫作時常提到影像不光是用眼睛去看的，很多時要靠耳朵和心靈去感受，所以她非常重視氣氛和音樂的運用。幾次三番都是她與導演在剪接枱前，因她即興地想到一些合適的曲目而從電視台「飛的」回加多利山家中，找出自己的私伙黑膠唱片又連夜趕返五台山去配樂。一個非常突出而成功例子是《七女性》之〈汪明荃〉。當思覺失調的汪明荃病情漸漸好轉，于洋所飾的精神科醫生，反而陷入情網難以自拔，譚家明把兩人的感情角力，巧妙的利用夜幕下別墅內與外兩人遊走不定的光影移動來營造張力。Joyce 為這段片選了葛拉祖諾夫（Alexander Glazunov）的《吟遊詩人之歌》（Chant du Menestrel），她回憶時還閃回當年那刻的雀躍：「不長不短，彷彿是 Glazunov 特別為這段畫面度身訂造的！」

Joyce 的音樂根底深厚，早於六十年代中已在商台主持音樂節目，把歐美歌手、流行曲和古典樂章介紹給廣大聽眾，即使在中文台也破格地選播不少西曲西調。在1965年夏天，她主持了逢週日下午三點出街的《綠寶點唱》，之後繼有《樂在其中》、《流行歌曲話當年》、《無邊界韻文》等。Joyce 選播的唱片比起同代的其他唱片騎師相對新穎和開闊。播一首歌，總鍥而不捨翻資料、寫筆記，比較多個不同版本，因而很早已培養出對古典樂和爵士樂的興趣。她指出古典樂的結構和編排給人很多想像空間，能對應各種感情跌宕和意境情懷，對撰寫劇本啟發良多。

經她改編的廣播劇，計有郁達夫的《春風沉醉的晚上》、莫泊桑的《羊脂球》、普希金和三島由己夫的名著等。Joyce 形容光憑聲音去建立畫面的竅門為：「無畫面，然可聞細步登樓輕掩戶之聲，憑獨白帶出或近或遠的陌生人寒暄，景深景淺中迎拒意識訥訥隱潛，獨白又串連無言的納罕及少語的對話，保留或疏離的關切。」[7]

Joyce 說她在電台主持音樂節目時非常着意地選擇招牌音樂（signature tunes），她曾用過的招牌音樂包括六十年代的《Jukebox》、葛拉祖諾夫（Alexander Glazunov）、布拉姆斯（Johannes Brahms）的鋼琴協奏曲和蕭邦古典樂等。她強調，這些節目的招牌音樂很重要，最忌東施效顰，要充分掌握別人在播甚麼，弄壞了好比「撞衫」一樣貽笑大方。

妙趣縱橫，戲貫字裏行間

最欣賞 Joyce 寫對白的曖昧性，往往巧妙地問非所答、貌合神離、顧
左右而言他，令角色與角色之間的愛恨、糾纏，像慢火炆炖一般溶進故
事裏發展，令角色自然得來又深嵌觀眾的腦海。角色的配搭亦變化萬千
，不教條亦不重複。總之各有前因、人細鬼大、膽大心細、各懷鬼胎，
你猜這人會如此，她卻冷不防給你另一處境，看她的劇本可以說是妙趣
縱橫，戲貫字裏行間。想領略箇中精髓，可重看《歸去來兮》如何把貪
污的衛生幫辦趙來福的三個不同背景的老婆和情婦，安排在 ICAC 的廁
所內並列鏡前，疑惑、曖昧、利益衝突和醋罈子都印在角色臉上，簡約
的對白，沒有半句是多餘的，矛盾位一到即止，每步一驚心！另一笑中
有淚的例子是《ICAC》之〈水〉，九婆（馬笑英）和家嫂（蘇杏璇）、
九婆和寫信佬（香海）之間的對白，皆問非所答，句句擦肩而過，不接
軌卻入心入肺，編織成滴水不漏的「貪小便宜」陷阱，引來火花四濺。

最後一定要提的是 Joyce 寫女性角色的刻劃入微、不落俗套，這個可
不能單靠資料搜集和日常觀察。她寫的九婆，原型參考了她小時候在薦
人館見過的「媽姐」，但「絕核」的對白，是百分百的陳韻文特色，堪
稱只此一家；而寫十四歲少女阿絲被迫下海成雛妓的遭遇，看着她一步
一步的走向回不了頭的路，簡直是驚心動魄。《瘋劫》中三個女子（趙
雅芝、張艾嘉、李海淑），一靜一動一邪，有相互映照的心理展示，從
三人互動間彰顯人性的陰暗面。

TVB 在周梁淑怡和葉潔馨雙劍合璧的時期，重用了陳韻文，寫了好些
專門以女性為主角的劇集，《七女性》、《群星譜》等，讓 Joyce 盡
情地開發她對不同女性活潑多元的創造，通透細膩：小女人的尖酸勢利、

單單打打；女強人的精明倔強、杖勢弄權；屋邨主婦的甩頭甩髻、命途多舛，都在她的劇本中變成有血有肉、彷彿就是住在隔鄰的腳色。

Joyce 多年來雲遊各地，似乎沒有好好地發展其創作事業。她好友張敏儀形容其一生為「斷線的珍珠串」（a broken string of pearls），我倒同意 Joyce 至愛的人所說的：「此乃禍中之福」（it's a blessing in disguise），因為她失去的或許是「名」「利」「創一番事業」之類的機會，但換回來的是無限的自由、踏實自主的生活，很多人窮一生的精密算盤也買不成、學不了！更何況她留下的珍貴劇本實在不少，字字珍珠，有待我們去還珠成串！

感恩不忘言謝

最後在這裏要特別鳴謝前輩鄧小宇，最初是經他引薦才跟 Joyce 聯繫上的，亦非常感激許鞍華導演慷慨送出 Joyce 的幾個原劇本。藉此機會亦多謝最初安排 Joyce 回港開編劇班的林奕華，很多早期的研究都建基於他在課堂上所用的劇集選段。還要感謝2014至2015年間所有協助過「劇本：影像的藍圖」系列節目的同事和嘉賓講者，包括吳君玉、郭靜寧、王麗明、劉文雪、吳若琪、易以聞、惟得、Joyce 的助手黃穎祺。還有在2017至2019年間幫忙抄錄的林方芽、鍾益秀、陳衍誥、黃樂怡、林筱媛、吳莉瓊等，影音紀錄質素參差，過程艱鉅，希望你們都有所得着。最後，要躬躬拜謝的當然是在2021年曾義務幫忙審稿的喬奕思、2022至2023年間幫手義務校對的吳君玉、陳少娟、馬宜，與及重新按陳韻文風格再補執電視劇本的鄺脩華！

傅慧儀 （2023年5月15日，香港）

第二十三場

景：墳場 / 村口 / 看更的屋企 / 眺望江上。

時：同日。稍後時間。日。

人：阿芝、馮玉娟、… 一 … 、主角四之、周玉彩、梅香姐、Dick。
其中四之 一簡二簡三簡 一秦二秦三秦

A / 墳場

　… 主角四之、全景遠眺、鏡頭拉近至墳、
周玉彩正哭泣去、看更看到、即走起。

周：喂！你地咪搞住佢，唔使三後！

汐：（… 地搖起叫 ψ）　　… 妹妹排！
　　　　　　　　　　α（… 走起、… 起。）

B / 山坳

　… 出地的 … 間氣跑去。

C / 墳場

周：你地拖友 … 直同山 … 第三番到日光咁 … 好！

汐：（… 周玉彩，復音）即刻叫你 … 人抱住去荒山野嶺好！

… ：（… 雪… 拉到我 … 多啲雪呀吧！

… ：（… 云中哈哈笑 … 。）

… ：（… 呢點多哈哈哈得笑，… 吧啲 … 好老人咪！

… ：（痛… 啲地 … 拍起一怀 … 多啲私床… 、 … 地
　… ）一哥！

87　　　　　　　　　　　　　1/33.

《撞到正》手稿（圖1）

14

《撞到正》手稿（圖2、圖3、圖4、圖5）

第四場

景：車木家天井

時：同前 接上場時間

人：阿絲、車木妻

※ 天井企打水動作。

絲：（有身手動把地拖乾印拋到稿切 扭乾去抹面）

　　※ 見車木呀唔好企看在絲絲後便，不見佢勤不見表情 但�))叫聲）

車木妻：（畫手勢、V.O.）但見你太姐娘，嗌聲間人嘩語句咁好。
　　　　已經同你搞咗嘛嘅，已經同你搓搓鮕，去唔爭嗽咁嘅。大咪
　　　　你去硬領高擱拉 等佢帶你咗喫看你咁拉 响嗽拖行唔鬆手
　　　　就係硬頭嘅。

絲：（嚡意詶地狠狠扰毛巾，聲調平靜地間）簽名嗌喋。

車木：（聲音收柔角度㗞）（0.5）天曉上㗎個陣得意廿後 浪弧
　　　　你呀嗻嗻㗞。

絲：（決絕地抺一把臉）

《阿絲》手稿（圖6）

16

第三場

景：餐檯走廊／房間內二

時：同花，森上場時間

人：阿絲，車玖，伙記，打手一人

　　蝶姿甲（由下層落？蝶姿乙（倚窗位）玫兄

　※ 打手渦份

　※ 綠燈

　※ 車玖勒住綠肩膊膀，陪婦後。（聲細壹二句）

伙：（打量綠，公事咁吻）咁早呀？未到晒？

車：（……哈……綠又……自說自話半推半引，喉綠絡碼斟酌吖）

　　坐吓先喎

綠：（一說不發，坐下低頭）　　（……好坐子坡上字吐）

車：（……看，冇甚留恨地看？呢結）

玫：（抽X電招來警車一眼）等佢去屙屙呀。（方答苓說事聲警綠

　　（冇意見地輕拍肩碰綠肩膊）呼名。

綠：（耶……不答，伏田答）

玫：（地不等回答，望住綠向車……去喃）阿絲很睏㗎喇！

　 ※（以咩吼綠揩眾稿）

打手※（等進看渦吟）

玫：（相謝身準備陪客，半視重地恼呢問？呵）恼口奔濤詠

　　恼恼哩

　 ※ 暗火說時，蝶客乙呢進，倚窗引怨房。

打手：（……揩上……嗎一聲）嗯

玫：（才合上嘅……水奪任大絡，好夢邮暇地恼）

《阿絲》手稿（圖7）

《阿絲》手稿（圖8、圖9）

註：

1. 「劇本：影像的藍圖」編劇作品放映及座談活動，由香港電影資料館主辦，於2015年4月25至6月28日舉行；同期配合題為「電影編劇的文字迷宮」展覽。

2. Joyce 於2014年9月於港大的編劇課程作客講課，題為「陳韻文筆下——70年代香港的層與面」，由林奕華策劃，香港大學通識教育部主辦，包括三節課堂和兩節工作坊：（一）認識香港，（二）認識創作，（三）認識自己的寶貴機會。

3. Joyce 在 Patreon 的「馮睎乾十三維度」網頁內的專欄名正是「東西南北」，是昔日她有份主持的一個商台節目的名字，專找名嘴玩設計對白的開創性節目，話題天南地北，角色千變萬化。她後來又在同一網頁再開一個專門發佈短篇小說的欄目「北東‧北西」，兩欄目互動呼應。

4. Joyce 的臉書頁名字用「因‧塵」，網上連結為：
https://www.facebook.com/profile.php?id=100076399936608

5. Joyce 有參與的電視劇計有《係咁㗎啦》（1975）、《經紀拉日記》（1975）、《相見好》（1975）、《群星譜》（1975）、《CID》（1976）、《北斗星》（1976）、《七女性》（1976）、《ICAC》（1977-78）、《屋簷下》（1978）等短篇劇集，亦同時充當《狂潮》、《家變》等長篇劇集的主創編劇。到佳視開台，她又應邀編寫《名流情史》（故事及編劇）（1978）和《孖寶雙嬌》（1978）等。

6. Joyce 編劇的電影計有《鬼眼》（故事，1974）、《牆內牆外》（合編，1979）、《瘋劫》（1979）、《有你冇你》（合編故事，1980）、《撞到正》（1980）、《愛殺》（1981）、《龍咁威》（1981）、《公子嬌》（合編，1981）、《投奔怒海》（完成初稿，並非最後版本，1982）、《女人檔案》（1982）、《烈火青春》（1982）、《越南仔》（完成初稿，1982）、《第一次》（1983）、《雪兒》（合編，1984）、《錯愛》（合編，1994）、《正乞兒！》（合編，1994）、《南京的基督》（1995）。合作過的導演有梁普智、陳欣健、許鞍華、譚家明、嚴浩、李元科、俞鳳至、陳耀成、鄧榮耀、區丁平等。

7. 節錄自陳韻文2022年8月22日於《北東‧北西》網上專欄發表之<後覺>一文。

《群星譜》——《王釧如》

導演：譚家明
編劇：陳韻文

第一場 [1]

景：家

時：晨

人：王釧如、丈夫

△ 洗手間內，身穿睡衣的丈夫正對着鏡子剃鬚。

△ 廚房裏，在水煲的鳴響聲中，仍穿着睡袍的王釧如從櫃內取出咖啡壺，轉身關掉了爐火，提起水煲，把滾水倒入壺中。

△ 中遠景從客廳望過去洗手間，見丈夫仍在洗手間裏剃鬚，王釧如穿過客廳到臥室時，瞄了丈夫一眼。

△ 臥室裏，王釧如坐在牀上，為丈夫收拾行李。

王釧如：（國語）要帶哪幾件襯衫呀？

丈夫：　（一邊搽剃鬚膏）是但兩件得啦。

△ 王釧如拿着兩件衣服走出臥室，讓洗手間內的丈夫看看。

王釧如：欸？

△ 丈夫敷衍地瞅了一眼便點頭。

△ 回到臥室，王釧如把最後幾件衣服放好，這時丈夫走入，戴上眼鏡。

△ 她拿起了皮包，走進洗手間裏，把護理用品放進皮包，再回到房間將之擺入行李袋。

王釧如：（一邊拉好行李袋的拉鏈）（國語）下個禮拜六是你爸爸生日。

丈夫：　（一邊把恤衫鈕扣好）係喎。

王釧如：（國語）送什麼禮物呢？

丈夫：　（不大關心，只繼續整理恤衫）你諗吓吖，是但啦。

△ 特寫：王釧如的手把杯具放到餐桌上，有條不紊，熟能生巧。

△ 丈夫坐着拉好襪筒，跋上皮鞋。

△ 燈罩下，餐桌前，王釧如在吐司上塗牛油。丈夫穿好西裝，拿着一份文件，走出來坐下，王釧如順手把麵包遞給他。

丈夫：今朝我飲咖啡得喇，飛機上面有早餐。

△ 王釧如自顧自把吐司吃了一口，丈夫邊看文件邊喝咖啡，顯然它比她更吸引他的注意力。

丈夫：（擱下杯子時瞥見她在吃，卻又沒多瞅她一眼）唔好食咁多喇，愈嚟愈肥呀！

△ 王釧如偏偏又一大口咬下去，故意吃給他看看，丈夫瞟了一瞟她，也沒有理會。

王釧如：（國語）幾點鐘去呀？
丈夫：　（看一看錶）我睇都差唔多夠鐘喇。
王釧如：（立起身，離開餐桌，把行李袋及護照都拿來，行李袋擱在椅子上，護照放了在桌面）Passport。（巴不得他快點離家的姿態）

△ 丈夫微微點了一點頭，王釧如仍舊坐回去吃她的吐司。丈夫喝完咖啡，合上文件夾，夫妻二人對望了一眼，猶如習以為常的儀式，她偏了一偏頭，嫻熟地把臉頰送上。丈夫略為遲疑，還是輕輕地親了一親她。

丈夫：（皺眉）唔，牛油味嘅。

△ 丈夫把護照塞進西裝內，立起來，拿起文件和行李袋。

丈夫：（輕快地）Bye-bye。

△ 丈夫開門，忽然記起一件事，又停下來轉過身吩咐。

丈夫：呀！記得同我撻吓架車喎。

△ 王釧如向他笑一笑，調皮中帶敷衍。

△ 丈夫心忖多講也沒用，眨一眨眼，便掉頭關門離家去。

△ 塗了蔻丹的手指拈着匙羹在黑咖啡中攪出了漩渦。

△ 中景見王釧如端起杯子喝咖啡，總算落得清靜，但是杯子後面的眼睛，卻顯露出空虛。

△ 中遠景，一個深閨寂寞人，在燈罩下，餐桌旁。

第二場

景：街上

時：日

人：王釧如

△ 王釧如一個人在逛街，經過了花店。

△ 櫥窗內鋪陳着一把把的花傘子，她的花裙子則在風中微微地擺動。

△ 珠寶店前，王釧如俯身去看那一隻隻的鑽戒，不過看了也就是看了。

第三場

景：髮型屋

時：日

人：王釧如、年輕婦人甲和乙、女髮型師

△ 王釧如無聊地翻閱着雜誌。

△ 鏡子前，兩名年輕婦人也在看雜誌，婦人乙這時打了個呵欠。

婦人甲：（一邊抽煙）做咩咁劫啫？尋晚同老公去邊度嚟呀？

婦人乙：同老公去邊喎，成個禮拜都見唔到佢幾個鐘頭。

婦人甲：點解呀？

婦人乙：有乜點解呀，佢忙到離晒大譜，一係要開會，一係要應酬，其實咪去滾。

Δ 坐在旁邊的王釧如一邊翻雜誌，一邊在聽着她們的談話，特別留意到個「滾」字。

婦人甲：咁都唔會話成個禮拜都見唔到幾個鐘頭啩？

婦人乙：佢起身去返工呢我又未起身，佢放工呢就去到三更半夜先至返嚟，咪見唔到囉。

婦人甲：咁你咪好悶？晚晚喺屋企睇電視呀？

婦人乙：你以為啦！我都有咁蠢嘅？佢去得街我唔去得街呀？（沾沾自喜地說悄悄話）尋晚我又同 Johnny 去跳舞，跳完舞仲去宵夜添呀。

Δ 髮型師為王釧如套上了白袍，她靜靜地對着鏡子坐，方才聽到的話迴旋在心裏。鏡頭拉開，這才看到婦人甲乙就坐在她隔鄰，原來她一直旁觀着鏡子裏的她倆。

第四場

景：酒店

時：日

人：王釧如、母親

Δ 尖沙咀喜來登酒店的子彈升降機悠悠地下降，從玻璃窗往外望，看得見對面的半島酒店，遠處火車總站的鐘樓、天星碼頭，以及梳利士巴利道上的車輛。

Δ 王釧如和母親在酒店餐廳的落地玻璃窗前共進午餐，窗外可見維港景色。

母親：　七姨响日本返嚟呀，我唔知佢去日本整咩呢，日本啲嘢鬼咁
　　　　貴，你話佢係咪整容嚟吖嗱。

王釧如：（聳聳肩，表示不知道）

母親：　你有無見過佢呀？

王釧如：（幾乎微不可聞地）無呀。

母親：　（繼續切牛排）

△ 畫面插入升降機繼續徐徐地下降時外望的景致。

母親：　阿盧又去咗第二度開會呀？

王釧如：（托着腮看海，微微地點頭）

母親：　喂，點解你哋唔生番個啫？（邊切牛排邊說）你爸爸呀，佢唔
　　　　知幾恨抱孫呀，佢話有個細路哥玩吓會好開心喎。

王釧如：（不置可否地看了她一眼）

△ 畫面再插入升降機緩緩地下降時外望的景致。

母親：　你表哥呀，激死你姨媽呀，响嗰邊娶咗個鬼妹喎。

王釧如：（也覺訝異，笑着）啊？

母親：　好似係讀美術設計㗎，第日返到嚟呀，雞同鴨講吖。總之就
　　　　激死你姨媽啦，娶個鬼妹同娶個竹昇咪一樣。

△ 畫面又插入升降機慢慢地下降時外望的景致。

母親：　（擱下刀叉，用餐巾抹抹嘴，看一看錶）欸！夠鐘囉喎，我約
　　　　咗人呀，快啲食吖。

王釧如：（聽見了也等於沒聽見，仍舊慢條斯理地吃着。）

△ 畫面插入升降機越降越低時外望的景致，這回終於到達了地面。

第五場

<div align="right">

景：家

時：夜

人：王釦如、女友人
</div>

△ 同一個鏡頭內，王釦如和女友人坐在沙發上，呈九十度地相對着，
　王釦如在看英文雜誌，女友人在修甲。

女友人：（雀躍地）我今日買咗件衫好靚嘅啫，聽日同你食晏，着俾你
　　　　哋睇吓。

王釦如：（微笑着不置可否）

女友人：今晚要唔要我陪你呀？

王釦如：（仍在看雜誌，也沒有回應）

女友人：（輕輕踢了她一腳）今日去咗邊度嚟啫，搵極你都搵唔到嘅？

王釦如：（一邊看雜誌）（國語）跟媽咪去吃飯，去洗頭。

女友人：哦。唔怪得知啦。（興奮地伸出右手）喏，我今日買咗隻戒指
　　　　唧，睇吓。

王釦如：（好奇地俯身過去看，冷淡地瞅了一眼，便又回頭繼續看雜
　　　　誌。）

女友人：靚唔靚呀？依家好興㗎，新款嚟㗎，你鍾唔鍾意？鍾意就買返
　　　　隻吖，問阿盧攞返錢咪得囉。

王釦如：（只是笑笑）

△ 王釦如和女友人同睡一牀上，兩個都是眼光光。

女友人：你依家去邊度洗頭嘅啫？

王釦如：（國語）還是那一間。

女友人：（八卦）喂，你知唔知 Jenny 呢排同佢老公搞到好唔掂呀。
　　　　我今日同 Susan 食晏呀，佢講俾我聽，原來 Jenny 個老公
　　　　喎，喺出面有咗個人，好似兩公婆要搞到去見律師咁滯呀。

（搖搖頭）其實個 Jenny 都傻㗎，駛乜咁嬲喎，喔，你出去玩，我咪又出去玩埋一份，你話係咪吖，男女平等㗎嘛，傻嘅。阿盧佢呢排成日周圍去，你放心㗎喇？

王釧如：（一直躺向另一邊，還是沒回應。）

△ 鏡頭徐徐地橫移，只見家中潔淨整齊的走廊與飯廳，典型地中產。

女友人：（O.S.）喂，有無聽過嗰啲所謂臨時 boyfriend，Candy 同 Nancy 都有個。好簡單㗎咋⋯⋯

△ 餐桌前，王釧如和女友人在吃餅乾喝牛奶。

女友人：⋯⋯見一次就唔見㗎喇，無手尾跟嘅。記唔記得嗰個呂太吖，嗰個呂太呢，佢最多呢啲蠱惑嘢㗎喇。（邊吃邊說）哦，不過你唔好以為佢介紹埋嗰啲肥頭耷耳呀嗰啲嘸，個個都唔錯㗎，有返咁上下嘅啫。喂，有無興趣吖？有興趣，打個電話俾呂太吖，好易㗎咋，真係話都無咁易呀。我都唔信，易到幾乎我都唔信，真嘅。（刺探）試唔試呀？

△ 王釧如只一直在吃餅乾喝牛奶，面上是無可無不可。

第六場 [2] 景：酒店
 時：日
 人：王釧如、臨時男友，女侍應

△ 升降機打開門，王釧如挽着手袋徐徐地走出，再轉彎踏上了扶手電梯。

女友人：（V.O.）好似行公司咁咋嘛，你可以睇過先決定要唔要㗎。你同呂太講好咯，呂太呢就會預先同你安排好㗎喇。

△ 電梯悠悠地上升。

△ 王釧如一步出電梯，便放眼四處望，但並沒太張揚。酒廊內錯落地坐着不少男女，從落地玻璃能見到維港的景色。

女友人：（V.O.）阿呂太想得好周到嘅，佢梗係同你安排喺啲最高貴嘅酒店嗰度，咁你咪當約咗我去飲茶咪得囉……

△ 鏡頭代表了王釧如的目光，在酒廊內緩緩地橫移，漸漸推到遠處，集中在一個穿着白色西裝的男人身上，他獨自在坐着。

△ 王釧如看到了目標，便慢慢走過去。

女友人：（V.O.）……呂太喺電話度一定講得好清楚明白，佢梗俾你知道，嗰個男人係幾上下年紀呀，着啲咩色嘅西裝呀咁。總之一去到你就梗知道係邊個㗎喇，咁你可以睇清楚先至決定都未遲格。

△ 穿白色西裝的男人留着小鬍子[3]，一直向前望，沒有留意到王釧如就在他後面經過。

△ 王釧如在一張桌子旁坐下，女侍應走過來，她點了飲料。

△ 環顧四周，只見酒廊裏有不少男女在輕鬆地談天。

女友人：（V.O.）唔使咁緊張，酒店人咁多，有邊個會知道你喺度做乜嘢嘛。

△ 女侍應送來一杯凍檸檬水。王釧如偷望那男人。

女友人：（V.O.）就算係嗰個男人呀，佢都未必留意到你喺度睇緊佢呀。

△ 那男人仍然直視着前方，不時拿些花生放進口裏嚼。他看似不經意地回頭向右望，又望回原來的地方，似乎開始等得不耐煩。

女友人：（V.O.）所以呢，我話呂太想得好周到嘅，佢梗係會為我地留返啲面子㗎嘛，係咪？

△ 王釧如再次偷望那男人，卻見那男人又望向右邊進口處，仍不見有人來。

△ 王釧如回頭，喝了兩口檸檬水。

△ 特寫那男人又向右邊望了一望。

△ 王釧如走去打電話，一邊撥號碼，一邊偷看跟她只是一板之隔的男人。

女友人：（V.O.）睇到滿意咯，你咪打電話俾呂太囉。唏，有個位，好絕嘅啫，你可以挨到近一近睇佢，佢都唔會知㗎。嗰個電話位，最絕㗎嘞。

△ 隔板的縫隙中，四處張望着的那男人，並未察覺自己被偷望。

女友人：（V.O.）你可以一面同呂太講電話，一面睇清楚佢格。

△ 王釧如跟電話那頭聊好了，她的手便放下聽筒，然後離開了鏡頭。隨即，女侍應的手入鏡，接聽了另一通電話。

女友人：（V.O.）你同呂太講好呢，呂太自然就會有分數㗎嘞。佢會即刻就打返個電話嚟。

△ 女侍應向那個男人叫了一聲。

△ 男人微笑點頭道了謝，然後站起身來走去聽電話。

女友人：（V.O.）哼哼，盡惑哩！你話邊個知道前後兩個電話係有嗱唥㗎！就算係嗰個男人呀，佢都未必會諗到。

△ 王釧如則在自己座位上緊張地等待，鏡頭可見那男人在她身後的不遠處接電話。

女友人：（V.O.）呂太會叫嗰個男人上房等你。

△ 男人一回到座位，便揚手示意女侍應結賬。

女友人：（V.O.）（奸笑幾下）你話嘞，面試合格，有乜法子唔開心吖，你依家叫佢做乜呀佢都會喇。

△ 結賬後，男人站起扣好西裝，便離開餐廳。

女友人：（V.O.）嗱，咁佢真係會上房等你㗎。呢個時候嗰啲男人就最聽話㗎嘞，我哋啲女人呢，呢個時候就最矜持。

△ 王釧如一直在暗中偷望着，回過頭來喝了口飲料，盤算着，一臉的猶豫。

女友人：（V.O.）你可以慢慢飲埋杯酒，考慮清楚，先至上去都未遲㗎。

△ 酒店房間外的走廊上，王釧如由遠至近地走着，一直走到鏡頭前的1710號房，推開虛掩着的房門走進去，隨手把門關上了。

女友人：（V.O.）你知道啦，嗰啲酒店好乾淨、好高尚㗎嘛，你一啲都唔會覺得污糟邋遢㗎，咁你咪就當去探朋友囉，朋友喺外地嚟咗，去探下佢好閒之嘛，係咪？邊個知道你上去做乜嘢啫，就算遇到熟人呀，你都唔使驚呀。

△ 酒店的子彈升降機內，側身站着的王釧如看着玻璃窗外徐徐下降的景致。

女友人：（V.O.）咁你落返嚟嗰陣，仲神不知鬼不覺添。你會覺得十分之滿意，就好似行完公司買完嘢一樣咁簡單咁滿意㗎。

嗱,好似行公司咁㗎咋,唔使用感情㗎。

Δ 王釧如輕鬆地走出喜來登,過了彌敦道的馬路,步履輕盈地愈走愈遠。

<div align="center">

上節完
Commercial Break

</div>

第七場

<div align="right">

景:家

時:日

人:王釧如

</div>

Δ 特寫飯廳的吊燈,燈罩後是王釧如在積極地擦拭着。

Δ 抹好了燈罩再抹枱。

Δ 然後擦書櫃。

Δ 王釧如手抱兩臂坐在沙發上,跂着拖鞋的兩腳擱在茶几面,眼望飯廳的她給自己雞蛋裏挑骨頭,走過去把餐桌前的椅子挪得整齊了——也不過是那麼一寸半寸——再滿意地坐回沙發上。

Δ 王釧如在房裏練習腳踏機,之後走到鏡前觀看自己的身段。

Δ 王釧如蹲着打開雪櫃,拿出一塊火腿塞進嘴裏慢慢品嚐。

Δ 飯廳內,王釧如獨自在吃麵。

Δ 廁所裏,王釧如面對着鏡子,擠眉弄眼自娛一番。

Δ 然後又整理了一下頭髮,把廁所門關上。

Δ 特寫下,王釧如伏在牛頓擺旁,拿起了一顆金屬球,然後放手,令整個牛頓擺開始了運作,五顆球一左一右地彈過來又彈過去,發出響亮的聲音。

△ 中遠景內,在靜止着的牛頓擺後,她是個被囚禁的美人頭。她繼而又拿起一顆球,讓牛頓擺重新產生了動感,直至它慢慢停頓下來。

△ 畫冊和攝影集的圖片上都是些女人。

△ 書架前,倚坐地上的王釧如隨意翻閱着。

△ 在書中,她發現了一張寶麗來相片。

△ 拿起來細看,原來是她盛裝地跟丈夫的合照。

△ 輕輕地一笑,她把相片擱到一旁,繼續揭畫冊。

△ 一連四幀白衣少女跳芭蕾舞的圖片,她們姿態優美,自由奔放。

△ 王釧如抱住膝蓋坐在書架前,面對着眼底攤開的畫冊,苦悶地垂下了頭。

△ 特寫她緩緩抬起頭,托着腮,茫然地望住前方。

△ 王釧如的手慢慢拿起電話,一臉忐忑地逐個數字在撥打。

△ 王釧如坐在牀上的背影。

王釧如:(國語)喂,請問呂太在不在?

△ 洗手間裏,王釧如對着鏡子塗口紅,連背景音樂也襯托出她終於把心一橫。

△ 拉好了窗簾,自牀上拎起手提包,走到鏡子前,左左右右地端詳自己身上那襲蜜桃色的裙子。

△ 臥室裏,關上了衣櫥,她又已經換了一件白底紅花綠葉的連身裙。

△ 可是關上家門下樓梯的時候,她卻又換回了原來那襲蜜桃色裙子。

第八場

景:酒店

時:日

人:王釧如

△ 尖沙咀半島酒店前,王釧如慢慢地朝喜來登方向走去。

△ 先前徐徐下降的子彈升降機,如今卻緩緩上升着,抱住兩臂的王釧如略帶緊張,左右張望着。

△ 酒店房間門外的走廊上（同第六場），王釧如一個號碼一個號碼地找着。

△ 1718——1716——1714——1712……

△ 她終於來到了1710。

△ 門虛掩着。

△ 她左張右望，跟第六場幻想中的無所謂完全地相反。

第九場

景：酒店1710號房內

時：日

人：王釧如、臨時男友

△ 戰戰兢兢地打開了門，王釧如步入房間內，再回身把門小心地掩上，然後看見了男人的背影。

△ 穿白色西裝的臨時男友坐在牀邊翻看着酒牌，回過頭來發現了王釧如。

△ 他站起身。

臨時男友：（伸出手來）Hello！

王釧如：　（沒什麼表示）

臨時男友：（伸出的手落了空，便只好垂下來，順手拉出一張椅子）請坐。

△ 兩人先後坐下來，王釧如兩手插進了裙袋，身和心都保持着守勢。

臨時男友：（試圖打開話匣子）你喺香港抑或九龍住呀？

王釧如：　（聲音低低地）（國語）香港。

臨時男友：（滿臉堆笑）我都係香港人嚟㗎，啱啱喺非洲嗰邊返嚟。

△ 王釧如含笑打量他。

臨時男友：我十四歲過去南非，咩都做過㗎，好多生意呀依家。

△ 王釧如的臉還是讓人看不出個所以然。

△ 臨時男友從西裝口袋裏掏出一包煙。

臨時男友：（遞上）食煙嗎？

△ 王釧如輕輕的搖頭，臨時男友拿出一支香煙叼上了，放煙盒回右袋，
　 再從左袋掏出打火機。

△ 左袋裏的一包安全套卻一不小心掉在地毯上（加特寫）。

△ 王釧如垂下眼瞼瞧着它。

△ 點了煙，臨時男友這才察覺她看到了什麼，尷尬地，他叼着煙撿起
　 安全套，先是攔在牀邊，轉念又將它放回衣袋裏，把煙拿下來，朝
　 王釧如不好意思地一笑。

△ 王釧如開始感到不安。

臨時男友：（鬆開領帶，訕笑着）好熱哦可？我返咗嚟香港兩個月咋。

△ 相對着，王釧如板着的身子守得更甚了。

臨時男友：（不會說笑話，卻偏要說笑話）我初初返嚟嗰時，未曾搵到
　　　　　屋住呀，咁咪住咗喺酒店先囉，酒店個 boy 教我呀，佢話
　　　　　如果我夜晚黑將道門打開小小呢，就會有女人走入嚟，幾好
　　　　　笑哦呵。

△ 王釧如沉默的臉上，有了半分不耐煩。

臨時男友：（找話說）你識得阿呂太哦可？
王釧如：　（仍是沒反應）
臨時男友：（坐到牀頭拿起電話）你要啲咩嘢飲呀？
王釧如：　（搖了搖頭）
臨時男友：（再接再厲）唔好客氣喎。

王釧如：　　（還是搖搖頭）

臨時男友：（唯有放下聽筒）

△ 王釧如看了看房門，臨時男友坐回原先牀尾的位置。

臨時男友：（驀地脫下西裝褸，卻仍在解嘲）好焗哦可？（見她瞅着門，他也看了看，是啊，門還未關！便站起身來走去關房門。）

△ 王釧如略顯不安地瞧着他。

△ 臨時男友關了門，這才看到「請勿騷擾」的牌子仍掛在門內，便又打開門，把牌子掛在門外。

△ 見他走回來，王釧如故作禮貌地站起來讓他走去關窗簾。

△ 鑽到了個懸崖勒馬的空子，王釧如一步一步向後退，然後一個急轉身，奪門而出。

△ 臨時男友見狀，連忙穿上西裝褸，也急步追出去。

△ 升降機前，王釧如終於等到了門打開，快步走進去，待門關上時，臨時男友才趕到，撲了個空的他遂跑去走廊走後樓梯。

△ 王釧如三腳兩步地上樓梯，離開喜來登。

△ 她走到梳利士巴利道上，臨時男友緊跟在後面。

第十場

景：街上

時：日

人：王釧如、臨時男友

△ 王釧如背後，臨時男友窮追不捨。

△ 走到喜來登旁的停車場外，王釧如離遠截停了一輛的士，急步跑過去打開門登車。

△ 車廂內，王釧如看着外面的臨時男友撲到車窗上，阻止她離去。

△ 從車尾的窗子看過去，的士慢慢駛離停車場，臨時男友站在那裏一籌莫展。

△ 見他沒有追上來，王釧如攪下車窗吹吹風，不禁舒出了一口氣。

△ 的士駛上漆咸道，停在紅綠燈前。

△ 豈料這時車窗外有另一輛的士駛上來，坐着死心不息的臨時男友。

臨時男友：（連頭也伸出了車窗外）有事慢慢傾吖！有事慢慢傾吖吓。

△ 綠燈一亮。

△ 兩部的士在迴旋處並駕齊驅，臨時男友的那一輛一直緊貼着王釧如的不放。

△ 兩輛的士一前一後地上斜坡。

△ 轉角處，王釧如下了車，欺身穿過兩輛的士，往家的方向飛奔。同時趕到的臨時男友也下了車來，跟着跑上去。

△ 王釧如跑進了大廈，臨時男友緊追而上。

第十一場

<div align="right">

景：家

時：日

人：王釧如、臨時男友

</div>

△ 王釧如疾步上樓梯。

△ 她拿鑰匙開鎖，進屋關上門，臨時男友才追到，被擋在門外。

△ 王釧如背靠家門內，深深地鬆了一口氣。

△ 門外的臨時男友不死心，按響門鈴。

△ 門內的王釧如給嚇得轉過身來。

臨時男友：（在門外大力地敲門）有事慢慢講吖！

△ 客廳中，可聽見門鈴不斷地響着，王釧如看着門，一步一步往後退，在自己的家中，儼然被逼到了牆角，撞到椅子，幾乎站不穩，扶着餐桌坐下來。

△ 敲門聲不絕於耳，王釧如一臉驚惶。

△ 門裏沒反應，門外的臨時男友又按鈴。

△ 由近及遠的蒙太奇中，見王釧如在鈴聲中惶恐地看着門。

△ 由遠及近的蒙太奇內，見門被外面的男人敲得震天價響。

△ 死死地盯着門，不知所措的王釧如只能等那敲門聲停下。

△ 臨時男友撲在大門外，頹然轉過身，思量了一會，終於頹喪地下樓。

△ 人走了，獨坐餐桌旁的王釧如只呆呆地望着門，倒又像是錯失了什麼。

△ 遲疑地，她走到門前，往防盜眼裏探望。

△ 防盜眼中，外面的樓梯間空空如也。

第十二場

景：家

時：日

人：王釧如、女友人（O.S.）、臨時男友

△ 臥室的黃牆前，牀沿上，坐着王釧如的背影，繞住兩臂，肩膀耷着，頭也垂下來，是機會失去了之後的落寞。

△特寫王釧如的臉，她閉着眼，淋浴在花灑下。這時忽然傳來了鈴聲，不過是一下，但她卻聽到了，便稍為移離那灑下來的水柱子，睜開了眼睛，疑心是門鈴，想仔細聽清楚，卻又無聲無聞了，於是又再閉上眼，把頭移進花灑下。這時鈴聲又再響起，她立即移離花灑，往浴室外望去，這次倒是電話聲。

△ 臥室中，牀前的電話鍥而不捨地響，披着浴袍的王釧如一步一步走過去，想接又不敢接，彷彿擔心電話那頭未知的一切。

△ 立在電話旁，她遲疑地坐下來，給了大特寫的電話，正在一聲一聲地等她下決心。終於，她的手猶如是要伸到火裏去似地，拿起了聽筒……

王釧如：（惶惶恐恐地）喂？

女友人：（O.S.）點呀？點啫？

王釧如：（原來是她，沒好氣）

女友人：（O.S.，自作聰明）我講得無錯咧，嘻。喂，你覺得點呀？唧，點解唔講嘢啫？

王釧如：（沒好氣的，不搭嘴）

女友人：（O.S.，打爛沙盆）佢喺度呀？係咪呀？吓？喂？

王釧如：（不想提）（國語）不要再講啦。

女友人：（O.S.）唔，初初係咁㗎喇，慢慢咪慣囉，究竟點啫？吓？

王釧如：（顧左右而言他）（國語）人不錯呀。

女友人：（O.S..）哎唷，駛乜理佢錯唔錯、好唔好喎。

王釧如：（國語）（說出了句心裏話）我覺得很尷尬。

女友人：（O.S.）尷尬？依家興吖嘛！

王釧如：（國語）（不以為然）是嗎？

女友人：（O.S.）嗱，好啦，你依家同你老公平等啦。喂，點解硬係唔出聲啫？喂，出嚟傾吓吖，好無啫？

王釧如：（國語）不，我很累。

女友人：（O.S.）出嚟傾吓啦！咁你又識多個新朋友嘞。講下吖嘛。嚟啦，嗱，半個鐘頭，我喺 Star Ferry 賣報紙嗰度等你吓，記得嚟囉喎。

王釧如：（擱下了電話，她低低地笑了，管她怎麼想）

△ 換上了先前那件白底紅花綠葉連身裙，王釧如穿過飯廳，走進臥室，揹起手袋，走向門口。

△ 哪知道她一打開門，赫然見到那個臨時男友，手拿一大束紅玫瑰，微微地笑着，站在門外等着她。

△ 王釧如呆住了。

臨時男友：（拿着花，一臉誠懇地）有事慢慢講吖！

△ 王釧如看看紅玫瑰，再瞧着那個臨時男友，特寫下，Françoise Hardy 的情歌[4]響起，之前的決斷一下子又變得十五十六了。

△ 淡出。

完

註：

1. 王釧如的角色，靈感源自布紐爾的《青樓怨婦》（*Belle de Jour*）。陳韻文更借鑑了當年《新聞週刊》（Newsweek）中一篇長文，報導日本一些家庭主婦為錢或為性苦悶，暗裏出牆偷食的現象。

2. 第六場在喜來登酒店的隱秘約會，譚家明和陳韻文一道去喜來登酒店睇景。之後，女友游說王釧如心上心落赴約的情境，陳韻文分兩場寫；譚家明要她將女友的獨白改了又改，坦言他要以女友的獨白作為王釧如上自動電梯的 V.O.。

3. 吳耀漢飾演「時鐘男友」早已內定。陳韻文說，編寫這角色之時，無疑為他度身訂造，直覺筆順。

4. 結尾所用的音樂為1973年 Francoise Hardy 以法文唸白的情歌 <Message Personnel>，可參考網上連結：
https://www.youtube.com/watch?v=oybALMX0kzM

《群星譜》——《王釗如》

（1975）

監製：梁淑怡

編導：譚家明

編劇：陳韻文、譚家明

副編導：沈月明

助理編導：黃祖儀、任潔

攝影：李達雄、鍾志文

剪接：何玉駒

錄音：李世培

演員：王釗如、吳耀漢、盧遠、馬笑英、海舲、鄧拱璧、黃保炎

出品：電視廣播有限公司（TVB）

《C-D》——《兩飛女》

導演：譚家明
編劇：陳韻文

第一場 [1]

△ 夜幕低垂，霓虹閃爍。

△ 穿花襯衫、牛仔褲的王森，從警署大樓下班出來，步至街上去。

△ 特寫王森向右一望。

△ 一輛雙層巴士駛到他面前，王森上車付錢，門一關，巴士便徐徐地開走了。

△（蒙太奇）巴士向左方駛去。

△ 出片頭音樂與字幕。

△ 王森走到巴士上層，那兒唯一的乘客是個戴眼鏡穿西裝的男人，抬頭瞧一瞧他，王森在另一邊靠窗處坐下來，也瞅了那人一眼。

△ 西裝男人再回頭看着王森，王森卻並沒在意。

△ 車窗外一片漆黑，路燈不斷略過。

△ 巴士上層的兩個人各有各坐着，西裝男人又轉頭瞥了王森一眼。

△ 這時王森伸出兩腳擱在前面的欄板上，縮起兩臂，瞧窗外望。

△ 西裝男人一見這不甚規矩的動作，瞠目結舌，只當他是飛仔，心生警惕，便回過頭去，眼望前方。

△ 王森身旁玻璃窗的倒影上是正襟危坐的西裝男人。

△ 快要到站，王森倏地站起身，經過西裝男人時，一下子腳步不穩，差點兒撲到他身上，叫西裝男人嚇了一跳。見他反應那麼大，王森一邊下樓，一邊白了西裝男人一眼。

△ 西裝男人抓牢着面前的椅柄，一臉戒備地往樓下瞧瞧王森可真的走了。

△ 王森走到巴士下層，按了鐘，一到站，門打開來，便下了車。

△ 與此同時，車頭那邊，上來了年輕的阿玲與阿芳，都身材標緻，打扮時髦，一起走到巴士上層去。

△ 一走到上層，兩女瞄準目標，別的地方也不挑，直接坐到西裝男人的身後去，他完全不以為意。

△ 巴士在夜路上疾馳。

△ 阿玲給阿芳使了個眼色，然後兩女一起瞄着西裝男人。

△ 椅子下，阿芳的鬆糕鞋給阿玲踢了一下示意。

△ 緊接着，阿芳一手將小刀架在西裝男人的脖子上，他一轉頭，阿玲已經坐在他身旁，擋住了他的去路。

阿玲：　　　（攤開手）攞晒啲錢嚟！
西裝男人：（大吃一驚，回頭看看劫持他的阿芳）
阿芳：　　　（握刀的手貼得更緊）
西裝男人：（一臉無奈地從口袋裏掏出幾百元來，還想數給她）
阿玲：　　　（一手攞走全部鈔票，放到手袋內，向阿芳揚一揚首）
阿芳：　　　（把西裝男人按下去）趴底！（一邊站起身）

△ 一走到下層，阿玲便按鐘。

△ 在上層脅迫住西裝男人的阿芳往下層一望，便轉身要下樓。

阿芳：　　　（臨行前，回過身去用刀警告西裝男人）咪嗌呀吓！
西裝男人：（趴在椅子上，嚇得低下頭）

△ 阿芳跑下樓梯，略顯焦急地猛望車外，阿玲則故作鎮定。車一停站，門打開來，兩女飛快地下了車，一邊興奮地大笑，跑進黑夜裏。

△ 上層的西裝男人聽見她們離開了，這才夠膽爬起身來，往窗外望下去。

△ 夜路上的巴士繼續行駛，已不見兩女的蹤影。

第二場

景：王森家

時：夜

人：王森、祖母

Δ 家門打開，王森拿着鑰匙走進來，往室中一望，鏡頭隨着他入內搖
　至坐在碌架牀下層的祖母，只見她在抽煙。

王森：又瞓唔着呀，阿嫲？

祖母：（吞雲吐霧）梗係宵夜嗰陣食多咗兩件定嘞。（抬頭）我留返
　　　啲俾你㗎喇，喺裏便紗櫃。

王森：我唔食喇。（轉身要走）

祖母：（表示不打緊）咁我食埋佢㗎喇！

王森：（回身）你又話胃痛？

祖母：（反駁）我無話胃痛，我話瞓唔着啫，瞓唔着咪食多兩件咯。
　　　（諷刺）你喺外邊亂咁砌人生豬肉好喇吓。

王森：乜你咁講呀，阿嫲？唔好亂噏嘢添呀。（轉身走開）

祖母：（站起身，走向櫃子，噴一口煙）啲賊放假呀，咁早收更？

王森：（在內O.S.）咩呀？

祖母：（拿起熱水瓶，給自己倒一杯水）欸，聽朝早幾點鐘叫你起身
　　　呀？（飲水）

王森：（在內O.S.）八點半啦！

祖母：（蓋好水瓶，拿着水杯，懶懶閒地走向牀邊）整整吓呢，就賊
　　　同差人都返九點放五點定嘞。（坐回牀上）

王森：（一邊除手錶，一邊走到牀邊來）

祖母：（見他已很累）咧，去瞓啦，去瞓啦。

王森：（悻悻地走開）

祖母：（又吩咐）喂，沖個涼至好瞓呀。

王森：（入內）哎，喝生晒！

祖母：（飲着水，忽然記起）啊，掙啲唔記得講俾你聽添。（手指指）有
　　　個女仔搵你。

王森：（又走回來）唔係搵上門吖嘛？

祖母：（調侃）上門同唔上門唔係一樣，依家啲女仔都好似賊咁嘅。

△ 王森一邊搖頭，一邊入內。

第三場

<div align="right">景：士多
時：夜
人：阿玲、阿芳、士多事頭婆、事頭婆丈夫</div>

△ 大紅西瓜被切開了一塊。

△ 阿玲與阿芳走在街上，有說有笑。

△ 兩女來到士多外的水果檔前，事頭婆剛切開了西瓜，旁邊的男子一
　　邊吃着，一邊掏錢，把硬幣擱在桌上便走開。

事頭婆：小姐，啲西瓜好靚㗎。

阿玲：　幾錢啊？

事頭婆：一蚊磅。

阿芳：　（大喇喇地）嘩，貴唔貴啲呀？六毫啦。

事頭婆：（誠懇）買返嚟都唔止咁少啦，搵食艱難呀。

阿玲：　（意在言外）唔慌唔搵食艱難嘞。（給阿芳一笑）

阿芳：　（會意，笑着）好啦，俾兩磅嚟啦。

事頭婆：（自誇）啲西瓜好靚㗎。

△ 兩女不懷好意地瞧着西瓜。

△ 西瓜又給切開了一塊。

△ 事頭婆將兩塊西瓜遞給兩女，便拿剩下的放進冰箱內。兩女接過西瓜便即刻咬了一口，阿玲從褲袋裏掏出幾塊錢擱在桌上。這時事頭婆的丈夫穿着白色汗衫走了過來。

事頭婆：（關心地）B仔點呀？

丈夫：　（若無其事）無乜嘢吖，得閒揾人睇吓佢啦。

事頭婆：（知道丈夫又要去賭，便瞪眼）咩呀，你又開枱呀？

丈夫：　哈，你唔講我唔記得添，嚟，整嚿水嚟。（伸手要錢）

事頭婆：（沒動，只是不滿地瞪住他）

丈夫：　（大聲地催促）嚟呀，咪阻頭阻勢啦！

事頭婆：（不情不願地從褲袋裏掏出錢來，數了幾十元給他）

丈夫：　（卻順勢要拿走事頭婆手裏的百元鈔票）

事頭婆：（一手奪回來，惱怒地）怕你輸晒啊！B仔聽日要睇醫生呀，無錢點開飯點開檔啊？（把錢收回褲袋）

丈夫：　（不滿咒他輸錢）唏，咪講埋啲衰嘢啦。（轉身便走）

事頭婆：（拿起桌上的幾塊錢，一邊不滿地望着丈夫離去，一邊走入店中）

△ 阿玲與阿芳一直邊吃西瓜，邊看着剛才的一幕，見事頭婆入內，便互相使了一個眼色，點一下頭。

△ 店裏，事頭婆正關好玻璃櫃，阿芳突然衝進來，一手將她壓到櫃子上，拿刀指住她。

事頭婆：（大驚）哎吔！

阿芳：　（警告）咪郁呀吓！攞啲錢出嚟。

事頭婆：（恐慌）我……我無呀！

阿芳： （不信）仲話無，睇住你收埋張紅底㗎嘞，快啲！

事頭婆： （害怕中，不得已掏出了剛剛收起的百元鈔票）

阿芳： （一手攞過）

Δ 水果攤前，阿玲一邊吃西瓜一邊把風，附近傳來幾聲狗吠。

Δ 瓜皮給扔進垃圾桶，阿玲用手背抹抹嘴，一見阿芳從店裏走出來，便和她一起迅速地逃離，邊跑邊開心地大笑。

第四場

景：警署

時：日

人：李輝豪、王森

Δ 警署大樓外，車來車往，行人絡繹。

Δ 辦公室內，李輝豪正伏在桌上寫報告。

王森： （邊說邊走進來）李 Sir 呀，巴士嗰單嘢我查過喇，兩條女都未瀨過嘢嘅喎。（在辦公桌前坐下）

李輝豪： （抬頭）咁乾淨？後面有無仔㗎？

王森： 有仔就易搵啦，至弊佢哋無。呢兩條女連 M.O.[2] 都無乜特別嘅。

李輝豪： （猜想）怕仲係新手。

王森： （看着李輝豪請示）

李輝豪： （笑着鼓勵王森）你得㗎喇，你實搵到佢哋出嚟嘅。（再低頭寫文件）

王森： （笑笑，得意地摸了摸自己的下巴）

李輝豪： （再抬頭）喂，係喇喂，呢輪東頭邨啲公廁成日有鬼喎，得閒去伏下。

王森： （答應）好呀。

第五場

△ 徙置區外，王森輕快地跨上石級。

△ 屋邨內三間公廁並排而置。

△ 廁所外的天井旁，有個中年男人看守着，坐在屋簷下的陰涼處讀報紙抽煙，牆上有塗鴉，面前掛月曆，身邊的木櫃子上擺滿了家當。王森經過他的背後走進天井中，四下裏瞧瞧，再走回男人身旁的椅子上坐下，看看週圍的環境。

△ 空落落的天井中，有兩個裝修工人在搬梯子。

△ 特寫王森在游目四顧的臉。

△ 中年男人看了看王森，繼續抽煙。王森也瞧了他一眼，便起身離開。

△ 天氣炎熱，王森站在屋邨的牆邊喝汽水，挦起衣角來擦抹額頭上的汗。

△ 一個女人提着水桶手搭毛巾走進廁所裏，另一邊也有個男子在樓道內經過，站在一旁觀察的王森並不見異常。

△ 此時有玻璃瓶子從天而降，王森並未察覺。

△ 瓶子落到地面，「框唥」一聲，玻璃在王森的腳前四散，嚇得他後退了兩步。

△ 王森抬頭指住樓上。

王森：（喝罵）喂，邊個掟嘢落嚟呀？（樓上沒回應）

△ 特寫王森朝上怒罵的臉。

王森：（指着樓上）邊個掟個樽落嚟？（樓上沒回應，他更惱怒）得閒過頭啊？掟啱你老母嗰陣時點算呀？手痕啊？癲㗎，無嘢做就連人都唔好做！

女人：（O.S.）（在廁所內驚叫）啊……呀！

王森：（仍在罵樓上）發神經——（聽見尖叫聲，一回頭）

女人：（O.S.）（在廁所內再叫）啊！

王森：（立即往廁所跑去）

Δ 王森衝進廁所內。

女人：（仍在尖叫）啊……啊……（從廁格衝出來，撞到王森）啊！

王森：（抓住女人兩肩）咪郁！咩事？

女人：（慌亂中只懂得指住廁格內尖叫）啊……啊！

王森：（一腳踢開廁格門）出嚟！

道友：（打赤着上半身，鬼鬼祟祟地拿着錫紙，蹲在廁格內）

王森：（喝他）起身！

道友：（緩緩站起身，一臉不爽地走出來）

女人：（停止了驚叫，仍嚇得躲到王森背後）

王森：（問道友）喺度做咩呀？

女人：（餘悸猶在）瞹我咯！

道友：（沒好氣地）邊個咁得閒瞹你喎，你又踎我又踎。

王森：（命令道友）企埋去！（推道友到牆邊）

道友：（習以為常地，兩手搭住牆，讓王森搜身）

王森：（從道友身上搜出一包白粉）跟我返差館。

道友：（仍在狡辯）唔係我㗎，阿 Sir。（也走出來）

王森：（大聲）行啦！（對女人）你都去呀。

女人：（不解）關我咩事喎？

王森：行啦！

Δ 王森揪着道友，三人一起走出了公廁。

第六場

<div align="right">

景：警署樓下

時：日

人：李輝豪、王森

</div>

△ 李輝豪和王森下了班，一起走着。

李輝豪：鵬叔咁早就鬆咗人呀？

王森：　（笑）老婆大人煲咗湯等佢喎。

李輝豪：（輕鬆地提議）嚟啦，我哋去飲杯嘢吖。（瞧瞧他）無約人吖嘛？

王森：　（仍笑着）無，最煩啲女人嚟啦！（走到車子的另一邊去上車）

李輝豪：（也笑笑，走到司機座旁，開門上車）

第七場

<div align="right">

景：酒吧

時：日

人：李輝豪、王森、阿玲、阿芳

</div>

△ 從車中往外望迅速駛過九龍塘的景象。背景音樂是電影《直搗黃龍》（*The Man from Hong Kong*）的主題曲，Jigsaw 唱的《Sky High》[3]，一直連接至下一個鏡頭。

△ 啤酒杯拿起來，只見王森和李輝豪一起坐在吧台前飲酒。

李輝豪：（打趣問候）呢排你好似唔係幾好老脾咁喎？

王森：　（呷了一口啤酒）唉，越做越把火。今日喺徙置區吼吼下，樓上飛個玻璃樽落嚟，掙啲瀨嘢呀。

李輝豪：（也喝了一口酒，邊聽故事邊笑着）哈哈！

王森：　（埋怨）你就笑得落嘞。

李輝豪：（熟知他性情）喂，你梗係又媽媽聲啦。

王森：　（火爆性格畢現）呢啲人如果被我揪到呀，胼骨都唔見咁兩條到。

李輝豪： （仍打趣）嘩，如果真係扑到正呢，包有人話你做陰功事做得
　　　　多至有今日啫，實人話㗎。

王森：　（心仍不甘地）咁前排嗰個學生又點呀？

李輝豪： （同意，口氣卻似調侃）係囉，你話幾唔公道呢。（端起杯喝
　　　　酒）

王森：　你唔係締我吖嗎？

李輝豪： （說事實）哦，我無諗住締你，不過戙個學生哥唔抵啫。

王森：　係啦，通街臭飛都唔死，死佢喎。

李輝豪： （忽然發現王森身後的一張桌子處，兩飛女有說有笑地坐在那
　　　　裏飲酒。）

王森：　（見到李輝豪注意力被攝住）

李輝豪： （示意王森轉頭看美女）喂！

王森：　（也轉過身一起看）

Δ 鏡頭推前特寫兩男目光下的阿玲與阿芳。

Δ 李輝豪和王森仍目不轉睛。

王森：　咦，幾正喎。

李輝豪： （微笑點頭）嗯。

王森：　（問李輝豪）使唔使我幫你搭路咁呀？（說着便要朝兩女揚手
　　　　打招呼）

李輝豪： （馬上止住王森）喂！你做咩你？

王森：　（笑着）無，我叫伙計啫！（又轉回去伏在吧台上）

李輝豪： （拿他沒辦法，也轉回去）

Δ 阿玲與阿芳也在注視着兩男。

阿玲：　（舉着杯，笑問）喂，任你揀你揀邊個呀？（邊喝酒）

阿芳：　（故作不屑）哼！（卻又笑笑）

阿玲：　（像在品評獵物）我就揀個有鬚㗎嘞。

阿芳：　（嬉笑着）死啦你！（也端起杯喝酒，眼睛卻瞟住兩男）

第八場

<div style="text-align:right">

景：住宅、升降機

時：夜

人：阿玲、阿芳、闊太
</div>

Δ 的士車門給打開，一名闊太身光頸靚地下車。

Δ 闊太戴了一身名貴首飾，挽住手袋，踩着高跟鞋，走下梯級，到大廈的底層去搭升降機，阿玲與阿芳一路嬉笑着迎面走上來。

Δ 上樓梯的兩女看到了獵物。

Δ 下樓梯的闊太不以為意。

Δ 兩女一直回頭注視着闊太，走到樓梯頂互換了個眼色。

Δ 闊太走進大廈的裏間。

Δ 兩女急忙下樓梯。

Δ 闊太步入升降機。

Δ 升降機快要關上門，兩女衝過來。

阿芳：（擋住門）等埋！（走進升降機）

阿玲：（尾隨着跟上）等等！（一踏入升降機，便煞有介事地按鍵，然後若無其事般和阿芳站到一起）

阿芳：（瞧住闊太）

闊太：（略顯戒備地不朝她們看）

阿玲、阿芳：（垂眼盯住闊太的兩手）

Δ 特寫闊太手上戴着的戒指、銀錶與手鏈。

Δ 兩女的目光不懷好意。

Δ 阿玲忽然撲向闊太。

阿玲：攞晒啲嘢嚟！

闊太：（大驚）啊！

阿芳：（持刀警告）咪嘟呀，郁親拮死你！

阿玲：（快手地除下闊太的首飾）攞埋啲錢嚟。

闊太：（惶恐下，只得打開荷包）

Δ 升降機門一打開，闊太被大力推出來，撞到牆上去。

闊太：（驚駭）哎呀！啊！

阿芳：（探身出升降機，凶惡地用刀指住闊太）咪叫呀！

闊太：（停止叫喊）

阿芳：（拿住刀慢慢退回升降機內）

闊太：（魂驚未定地看着升降機門）

Δ 樓下，升降機門打開，阿玲與阿芳衝出來。

Δ 兩女飛快地跑出了大廈。

第一節完
Commercial Break

第九場

景：豬仔家

時：日

人：阿玲、豬仔、豬仔母親

Δ 約莫八、九歲的豬仔，穿着白衫白褲的校服，歪在沙發上看漫畫。鏡頭尾隨着在發牢騷的豬仔媽媽，搖至她自房中走出來的背影。

豬媽：嗰個阿玲仲唔嚟嘅，咁多嘢做呀，個幾鐘頭邊度做得晒呢。
　　　（一邊嘮叨着，一邊手拿兩件衣物步進廚房裏）

Δ 這時門鈴響了，豬媽施施然從廚房內走出來去開門，豬仔仍舊歪坐沙發上懶得動。

Δ 豬媽開門，來做鐘點工的阿玲走進來。

豬媽：（一見阿玲）啱喇，阿玲，同我燙件衫。

阿玲：（微微點頭，轉身關上門，默然地將帶來的牛仔布手袋擱在餐桌上，逕自走進洗手間裏，抓了一把待洗的衣服出來，卻被豬媽叫住了。）

豬媽：（站在冷氣機前吩咐）燙咗呢件衫先，一陣至洗衫啦。

△ 廚房內，阿玲把衣服放進洗衣機裏，豬媽的命令又來了。

豬媽：（O.S.）嗱，我擺喺出邊喇吓。

△ 豬媽開冷氣。

△ 豬仔站在沙發前，打了個大呵欠，走過一邊去。

△ 阿玲插好電掣，開始燙長裙，左腕上戴着之前自闊太那裏搶來的銀錶。

△ 豬仔看了看窗外，又百無聊賴地跌坐到沙發上。

△ 阿玲燙着燙着，見自己手上還戴住那銀錶，便摘了下來，走去放進她的牛仔布手袋內，免得弄花。

△ 沙發上托着腮的豬仔把一切都看在眼裏。這時他媽媽搖着一瓶指甲油出來坐在他對面。

豬媽：（見廁所門沒關）哎吔，豬仔啊，閂咗道廁所門啦，走晒啲冷氣喇。

豬仔：（只得站起來，默默地走向廁所那邊）

△ 豬仔關上廁所門，轉身時卻斜睨着正在燙衫的阿玲，然後坐回沙發上。

△ 那邊廂，豬媽小心翼翼地在塗指甲油。

△ 豬仔瞅着不以為意地在燙衫的阿玲，又看了看不遠處擱在桌子上的牛仔布手袋。

△ 沙發後，豬仔那雙眼睛還是一動不動地瞧住阿玲。他身後的媽媽塗完指甲，站起身來，經過阿玲，步入洗手間。阿玲擱下熨斗，捧住長裙，走進臥室裏。鏡頭拉回沙發，只見上面已經沒了豬仔的身影。

△ 特寫豬仔的手，拉開牛仔布手袋的拉鏈，取出了銀錶，再把拉鏈拉上，轉身溜走。

第十場

景：大會堂外天星碼頭
時：日
人：阿寶、豬仔

△ 岸畔的船隻在波浪中搖晃，岸上穿着中學校服的阿寶靠着欄杆看報紙，遙見豬仔自遠處興奮地跑過來。

豬仔：（邊跑邊喊）阿寶，得咗喇！（走到阿寶身邊）
阿寶：（收起報紙，轉過身來）嗯，點呀？我教你嗰壇嘢使得吖嗎？（伏到欄杆上）
豬仔：（笑着炫耀）好靚㗎。
阿寶：（有點不信）哼，睇過至知。
豬仔：（從右邊褲袋裏掏出銀錶來）
阿寶：（另眼相看）咦咿！（接過銀錶，在手裏把玩着，面露笑容）
豬仔：（自誇着）靚咧，我使得啩？
阿寶：（嘲弄）哼，你媽咪呀，煎你皮拆你骨都似。
豬仔：（無有怕）媽咪都使驚嘅？
阿寶：（仍在翻看着銀錶）
豬仔：（湊近一點）噯，你話值幾多錢吖嗎？
阿寶：（拿起銀錶放在耳邊聽了聽，盤算着）
豬仔：（追問）分番幾多俾我呀？
阿寶：（一笑）問過二叔至知。
豬仔：（急不及待）噯，依家去囉？

第十一場

<div align="right">

景：當舖外 / 街上

時：日

人：阿寶、豬仔、阿玲

</div>

△ 阿寶從當舖裏推門出來，手上拿着報紙，左看右看，一見到豬仔在
　 對街手持一串魚蛋等着他，便滿面笑容的走過去，搭住他的肩膀，
　 一起愉快地離開。

△ 阿玲站在街頭翻找自己的牛仔布手袋，竟尋不着那銀錶。

△ 阿寶和豬仔高興地鬥快跑下斜坡路。

△ 特寫阿玲的手在袋中遍尋不獲，鏡頭一抬，是她皺眉想到了誰是小
　 偷的臉。

△ 阿寶和豬仔一路跑到小公園的長椅上坐下，兩人都氣喘吁吁。

阿寶：（稱讚）今次呢，就算你叻仔。（看看四下無人，便從校服的襟
　　　 袋裏掏出一張五百元現鈔來給豬仔）嗱，俾張大牛你使吓嘞。

豬仔：（嫌少，銀錶明明不止值這麼多）一張咋？

阿寶：（邀功兼找藉口）喔，唔係點呀？頭先我同你拎咗去當舖呀，有
　　　 生命危險㗎，你知唔知道？如果你媽咪搵人嚟拉我呀，死係死
　　　 我㗎咋，知唔知啊？

豬仔：（困惑地瞧住阿寶，不知自己有否被騙）

阿寶：（沒辦法）唓。（又從口袋裏掏出一疊錢來給豬仔）唉，好啦，
　　　 俾多廿皮你使吓嘞。

豬仔：（接過錢，看看，便將之放進自己校服的襟袋）

阿寶：（又從褲袋裏掏出當票）嗱，俾埋張當票你嘞。

豬仔：（接過當票，打開看看）

阿寶：（安撫）有益你㗎喇，傻仔。

豬仔：（自己頭一次做家賊便成績斐然，眉開眼笑，沾沾自喜）隻錶幾
　　　 靚呀，阿寶可？

阿寶：（拍拍豬仔後背）走啦。嗱，返去睇吓你老媽子，仲有咩嫁妝無，
　　　吓。

豬仔：（笑着點頭站起來）

第十二場

△ 呂志偉拿着文件夾走進來，李輝豪站在桌邊講電話。

李輝豪：（講電話）OK，OK，七點半吖嘛？好，先到先等呀吓，拜
　　　　拜！（擱下聽筒）

呂志偉：（將文件交給李輝豪）李 Sir 呀，尋晚喺轆打劫單嘢嘅資料。

李輝豪：（接過文件夾，打開細閱）

呂志偉：（報告）又係兩個女仔。畫晒樣，傳開晒㗎啦。

李輝豪：（抬頭）關照晒啲二叔啦嘛？

呂志偉：（自覺毫無遺漏，笑着）冚唪唥都搞掂晒。手錶嘅 number 全
　　　　部俾齊，一啲都無漏。

李輝豪：（滿意地稱讚）哈，叻仔喎，咁快就上手喇吓。得閒跟吓阿森
　　　　啦，阿森有番兩度㗎。

呂志偉：（得意地點頭）

李輝豪：（繼續看文件）咪學佢咁牛精就得喇。

呂志偉：（也湊過頭去看那文件）

李輝豪：（有發現）啊，呢兩個飛女又係未瀨過嘢嘅喎。

呂志偉：（不明白）查過無案底㗎喎。

李輝豪：（緊問一句）M.O.呢？

呂志偉：同喺巴士嗰單差唔多。（懷疑）會唔會又係嗰兩條女呢？

李輝豪：（抬頭看着呂志偉）

第十三場

景：豬仔家

時：日

人：阿玲、豬仔、豬媽

△ 特寫阿玲的手在燙衫，這時門鈴響了，她拿着的熨斗停在衣服上一頓，知道是豬仔回來了，便擱下熨斗，走去開門。

△ 豬仔穿着校服揹着書包踏進來，幹了虧心事，看阿玲時的眼神不免閃閃縮縮。他步進屋中後，阿玲便關門。

△ 豬媽站在房門前。

豬媽：豬仔，雪櫃度有雪糕呀，你攞嚟食啦。

△ 書包扔在沙發上，豬仔走進廚房開雪櫃，阿玲一邊慢慢地燙衫，一邊盯着他。

△ 豬仔從冰格裏拿出一盒雪糕，雪櫃門也沒關，便放在桌上。阿玲突然衝進來，一手扳過豬仔的身子，打他兩巴掌，掩住他的嘴。

阿玲：（警告）咪叫呀吓！（放開手）隻錶喺邊？

豬仔：（面露驚恐）咩呀？

阿玲：（發惡）死嚙仔你仲唔講吖嘛。（又摑了豬仔一巴，用力掩住他的嘴，然後又放開）

豬仔：（拿她東主來壓她）我話俾媽咪知你打我。

阿玲：（不管那麼多，指住他逼供）我話知你死呀，你再嘈我掟你落街呀。隻錶喺邊？

豬仔：（只瞪住阿玲不做聲）

阿玲：（惱羞成怒）唔講吖嘛？（將豬仔扳轉身，拗住他的手臂，掩着他的嘴，如打劫）

豬仔：（只得招供，卻被掩住嘴）喺當舖。

阿玲：（放開手）咩話？

豬仔：喺當舖呀。（推卸責任）唔係我當㗎，唔關我事呀。

阿玲：（大力地把他扳過來，質問他）當票呢？

豬仔：（從褲袋裏掏出當票，遞到阿玲面前）

阿玲：（並沒有接過當票，只惱怒地指住他）你同我攞返嚟呀吓。

豬仔：（囁嚅）我都冇錢呀。

阿玲：你阿媽有呀，去攞啦嘛。（又指住他恐嚇）你攞唔到我攞你命！

豬媽：（O.S.）玲。

阿玲：（聽見豬媽要進來，馬上轉過身，裝作若無其事）

豬仔：（也背過身弄雪糕）

豬媽：（一進來見到雪櫃門沒關，埋怨着）唏，做乜打開個雪櫃呀？係咪洗雪櫃呀吓？

阿玲：（找藉口）溶雪吖嘛。

豬媽：（只心疼雪櫃）溶雪？你識唔識溶㗎？嚟我教你吖。（彎身探進雪櫃裏）溶雪呢個掣喺呢度呀吓。嚟你記住呀，唔好立亂咁扭呀，唔係扭壞咗個雪櫃㗎。呢嚹個雪隔喺呢度，你就攰開呢度出嚟吖……

阿玲：（趁豬媽瞧不見，盯住豬仔，給他打眼色，着他去偷錢）

豬仔：（只站在那裏遲疑着）

阿玲：（不耐煩地再打一個眼色）

豬仔：（不得已只好挪步出廚房）

△ 豬仔走入主人房，打開衣櫥，跪着拿出母親的手袋，放到牀上，翻看裏面有沒有錢。

第十四場

<div align="right">

景：當舖／街邊

時：日

人：王森、當舖老闆、豬仔、阿玲

</div>

△ 王森在當舖櫃枱後向老闆問話。

王森：（叉住腰）學生？咩學校㗎？

老闆：（讓王森看看他手上那張紙）呢，我摘低晒佢哋啲身份證號碼喺度㗎嘞。

王森：（接過那張紙，脾氣不好地）第時最好等佢未走就通知我哋㗎吖嘛。

老闆：（也越說越不客氣了）唏，咁我留得人哋咁耐就緊係留啦，吓話，你知道呢處日中就好多人嚟當嘢嘅，咁有陣時佢走咗我哋先至發覺㗎嘛。

豬仔：（在櫃枱下 O.S.）贖嘢呀。

老闆：（轉身回應）贖嘢，當票呢？

王森：（索性坐了下來）

△ 豬仔將當票高舉到櫃枱上，老闆接過，打開一看。

老闆：（發覺正是王森在追查的銀錶）咦？（轉身叫他）喂！（指指手中當票）係呢單喇。

王森：（接過當票，看了一看，再瞧瞧外頭的豬仔，便下樓走到舖面去）

老闆：（拖住豬仔）嗳，細路，等陣呀吓。

△ 舖面中，王森從內開門出來。

王森：（走近豬仔，一手搭在他肩上）嗱，細路，依家問你啲嘢你照直講呀吓。（揚一揚手中的當票）張票點得嚟㗎？

豬仔：（被嚇住了，只懂得瞪大眼睛，眨了兩下）

王森：（再問）講啦，張票點得嚟㗎？

豬仔：（不知如何回答）我嚟贖嘢㗎。

老闆：（隔住櫃枱的窗花看着他們）

王森：（嚇唬他）喂，細路仔唔准嚟當嘢㗎喎，你知嘛？你媽咪叫你嚟㗎？

豬仔：（撒謊，點點頭）

王森：（越問越惡）隻錶你媽咪㗎？吓？隻錶點得嚟㗎？

豬仔：（不安地瞧着街外）

王森：（見狀也往街外一看）邊個同你嚟㗎？

老闆：（記得來當錶的不是他）細路，係咪你大佬同你嚟㗎？當錶嘅係你大佬呀？

王森：（一聽老闆這麼說，再瞧瞧街外）

△ 王森推開門走出當舖，環顧四周。

△ 從右至左，但見街上只有車輛，沒甚麼人。

△ 王森再仔細看看。

△ 從左至右⋯⋯

△ 站在遠處人叢中的阿玲，一見勢色不對，轉身離去。

△ 街上除了一對在推廢紙皮的母女，並無異狀。

△ 王森再往橫街內張望了一下，沒有發現，便返回當舖。

第十五場

景：豬仔家

時：日

人：豬媽、王森

△ 豬媽坐在沙發上被王森問話。

豬媽：（反駁）我個仔咁細，點識得啲咁嘅嘢吖？

王森：（噹啷一聲，把銀錶放在茶几上）

豬媽：（一瞅）我都未曾見過呢隻錶。（不忿地略為別過臉）

王森：（追問）咁嗰個女仔你見過喇啩？

豬媽：（劃清界線）一個禮拜先嚟嗰幾個鐘頭。

王森：佢點請返嚟㗎？

豬媽：（沒正面回答）做咗幾個月之嘛，你慌唔係佢教壞我個仔咩。

王森：（順藤摸瓜）同你個仔同校嗰個阿寶你識唔識吖？

豬媽：（不知說的是誰）唔？

王森：（試探）阿寶攞個錶去當喋噃。

豬媽：（乘機護子）咁你就唔好賴我個仔偷嘢喇。

王森：（再問一次）個女仔點請返嚟喋？

豬媽：（只知道錯不在自己兒子）你都話隻錶係個女仔搶返嚟喇啦。

王森：（不耐煩）我問你喺邊度搵個女仔呀？

豬媽：（高聲地）咁你就咪賴我個仔偷嘢啦，唔捉麻鷹捉雞仔。

王森：（審犯般）噷，我再問你一次，你好答我喇吓。

豬媽：（不賣賬）點記得咁多喎。

王森：（嚇一嚇她）返差館坐吓你就記得喋喇。

豬媽：（聽他這麼說，一慄）

王森：（乘勢）點呀？

豬媽：（溫馴了）我以前……搵過佢一次。

王森：（強硬地）喺邊度？

豬媽：（綿羊般）我去過一次咋，佢有無搬到我唔知喋。

王森：（惡死地）喺邊度呀？

豬媽：（和盤托出）佢爸爸雕圖章嘅，我去過佢檔口度。

王森：（從口袋拿出記事簿）寫低個地址吖。

豬媽：（緊張）咁我個仔點呀？

王森：我會搞掂你個仔喋喇。

豬媽：（仍擔心地瞧着王森）

第十六場

景：街邊雕圖章檔口

時：日

人：王森、飛女父

Δ 特寫王森在街上行走的雙腳。

△ 特寫飛女父的手在攤檔雕圖章。

△ 王森越走越近。

△ 飛女父自工作枱上抬起頭來。

飛女父：（客氣地笑笑）咩事呀？

王森：　（從口袋裏掏出警員證件）我搵阿玲呀。

第十七場

<div align="right">

景：飛女家

時：日

人：王森、飛女父、飛女母、三弟、四弟、五妹、六弟

</div>

△ 狹小的客廳裏，阿玲和阿芳的父親、母親及弟妹們正被王森問話。

飛女母：（抱着六弟）你搵阿玲呀話？我哋依家夠搵緊佢咯。

五妹：　（和四弟打鬧，嬉笑跑過，撞到飛女母）

飛女母：（生氣）哎吔，話極都唔聽嘅，亂撞亂撞。（轉頭朝廚房中喊）
　　　　阿弟！阿弟呀！

三弟：　（O.S.）吓？（從廚房內走出）咩事呀？

飛女母：（吩咐）去搵阿家姐佢地啲相出嚟啦。

三弟：　哦。（下去）

飛女父：（嫌妻多事）唏，仲搵兩個衰女做乜嘢喎？

飛女母：（大聲駁回去）依家我搵咩？人地差人搵吖嘛。（朝王森）係
　　　　咪咁話呀？

王森：　佢地走咗幾耐吖？

飛女父：（怨自己在捱窮）嘿，依家佢哋兩個發咗呀，都唔拎啲錢返嚟
　　　　使吓啊。

王森：　你兩個女出去打劫呀！

飛女父：（早就心灰）話知佢吖。

三弟： （走回來把一張照片交給王森）嗱。

王森： （看看照片）你家姐哋走咗幾耐呀？

三弟： （支吾以對）呃……

飛女母：無啲記性。（大聲）仲唔入去煮飯？

三弟： 哦。（入廚房）

王森： （也跟着進去）

飛女母：（睄着王森的後背）

飛女父：（埋怨）講咁多嘢做乜吖，口水多過浪。

飛女母：（反罵）仲好講添，好帶唔帶帶個差佬返嚟。

五妹： （撲住飛女母）阿媽呀，差佬係好人定係壞人嚟嘅啫吓？

飛女母：（撥開女兒）躝開啦，黐身黐勢。

五妹： （下去）

飛女父：（嫌煩）哎呀，三扒兩撥打發佢扯啦，唉哋，麻鬼煩呀。

Δ 廚房內，三弟正在洗菜，王森向他問話。

王森： 知唔知你家姐哋喺邊度做過嘢呀？

三弟： 咪去打工囉，斷鐘計數嗰啲呀。

王森： 無喺工廠度做過嘢咩？

三弟： 有，做咗一陣就無做嘞，佢哋話辛苦喎。

王森： 咁平時有咩朋友嚟搵佢哋多呀？

飛女母：（站在廚房門邊）嗰兩個衰女呀，自細都唔鍾意群人玩嘅，一
　　　　味貪靚，一得閒就扮靚㗎喇。

王森： 佢地唔使搵錢返嚟幫家嘅咩？

飛女母：乜唔使呀，佢敢唔俾？

王森： 咁點會有錢扮靚呀？

飛女母：哦，咁你又問到我喇。

第二節完
Commercial Break

第十八場

Δ 百貨公司內，電梯將阿玲與阿芳送到樓上，鏡頭一直尾隨着二人的背影。

Δ 兩女四處閒逛，逛完禮品部，便又去看女裝，摸摸這兒的手袋，瞧瞧那兒的高跟鞋，直至來到一堆化妝品前。

Δ 四名飛仔早已悄悄地窺伺她們的動靜。

阿玲：（拿起一盒來看）喂，呢個幾靚啫。

阿芳：係呀。

阿玲：好唔好睇呀？

阿芳：減咗價嘅添。

阿玲：係啦。（放回去）不過都係貴呀，減咗價。（又拿起一盒來，瞧瞧左右）

阿芳：（同樣也拿起一盒，往左右瞅瞅，另一隻手卻已神不知鬼不覺地將另一盒放進阿玲的手袋內。）

阿玲：（才放下盒子，又拎起一支香水）喂，呢個得意呀。

阿芳：（一起看）唔錯吖。

阿玲：（又放下）幾好玩呵。

Δ 兩女接着一起施施然地逛出了百貨公司。

Δ 一步出伊勢丹，阿玲與阿芳歡天喜地的下樓梯，四名飛仔卻一路跟出來了，包圍住她倆。

飛仔甲：（嬉笑着）幾叻吖，幾快手喎。

飛仔乙：（譏誚）至弊我地熟行呢，一睇就知係生手啦。

阿芳：　（撒撒嘴）哼！（繑起兩臂）

飛仔丙：（又着腰）唔信呀？唔信睇住吖，唔 fit 得幾耐㗎咋。

飛仔丁：（凑到兩女之間）跟我地學吓嘢啦。

阿玲：　（覤嘴一笑，拉着阿芳走）

飛仔甲：（頭一揚，示意大家都跟着）

△　一行六人在街上走，四飛仔糾纏着兩女，兩女起初不大理會他們，
　　走走停停，互相調笑，最後兩女欲拒還迎，飛仔丙搭住阿玲的肩頭，
　　飛仔甲挽着阿芳的臂膀，六個人一起往前走。

△　鏡頭一直在對面馬路追蹤着他們，背景音樂又是先前聽見過的
　　《Sky High》，直至下一場王森的蒙太奇。

第十九場

景：街上
時：日
人：王森

△　（蒙太奇）王森下樓梯。

△　（蒙太奇）王森轉頭。

△　（蒙太奇）王森在人多的街上走，撥一撥頭髮。

△　（蒙太奇）王森邊走邊看錶。

△　（蒙太奇）王森站在安全島上，碰一碰鼻子。

△　（蒙太奇）王森背靠海旁的欄杆。

△　（蒙太奇）王森對着鏡頭笑。

△　（蒙太奇）王森對着鏡頭笑得更燦爛。

△　（蒙太奇）王森在報攤買報紙。

△　（蒙太奇）王森在燒味店買叉燒。

第二十場

<div align="right">景：王森家
時：日
人：王森、祖母</div>

Δ 王森把燒鵝放在碟子上，打開紗櫃，取出筷子。

Δ 王森端上燒鵝，放在飯桌上。

王森：阿嫲。

祖母：（拿住酒瓶，斟了杯燒酒）咦，又有新鮮嘢呀今晚？殺人定放火呀？（笑着坐下）

王森：（也坐下）唔好問咁多喇，食啦。（拿一隻燒鵝髀遞到祖母面前）

祖母：（高興地指着問）左髀定右髀？

王森：（一笑）

祖母：（接過燒鵝髀，先呷一口燒酒，然後嚼下去）

王森：（邊嚼燒鵝髀）嗰日喺街掙啲俾個玻璃樽扑濕個頭，都唔知邊層樓劈落嚟㗎，幾乎俾佢攞我命呀。

祖母：我都話叫你落親街要行騎樓底㗎啦嘛。舊陣時你阿嫲至多咪掉支火柴枝落街，你知嘛？

王森：（笑着）知。

祖母：（風趣）我都算係模範市民喇啩。

Δ 電話響起，王森攦下燒鵝髀，站起來，走去聽電話。

王森：（拿起聽筒）喂？（沒人應）喂？

祖母：收線啦。

王森：（再大聲喊）喂？（掛掉電話，不耐煩地走回去坐）哼！

祖母：（立即指住他）哎，咪鬧粗口，喺阿嫲面前咪鬧粗口呀吓。

Δ 王森繼續吃燒鵝髀，這時電話又響，他又再站起來接聽。

王森：喂？……喂？……（怒罵）啞㗎你？（掛掉電話）啲人都死嘅。
　　　（又走回去坐下）
祖母：我都叫你咪聽㗎啦。

△ 兩嫲孫在吃着，電話又響了，王森正想起身去接聽。

祖母：好聲好氣就自然有人答你㗎喇，唔好嚇走人啲客仔添啊。
王森：（不懂）咩話？
祖母：我都話俾你知依度成日有人搭錯線，以為係架步。
王森：（起身走去接電話）
祖母：一日到黑都搵阿玉呀。
王森：（拿起聽筒，十分客氣地）喂？——哦，也係你呀阿 Sir。
祖母：熟客仔嚟嘅咋。
王森：無，無嘢……我啱啱返嚟咋……呃……我喺樓下等你吖……好呀
　　　……OK（掛線，轉身走回飯桌，拿起燒酒喝一口。）
祖母：（邊吃着）又有人殺人放火呀？
王森：（呷着酒）去遊車河呀。
祖母：（笑）唏，又呃阿嫲。
王森：（一口把酒喝光）宵埋夜早啲抖啦喝。
祖母：（拿燒鵝髀指着他）阿嫲有分數喇，依啲嘢唔使你理。
王森：（轉身離去）
祖母：（端起酒杯，呷了一口，嘆氣）唉，咁又一日喇。

第二十一場

景：油站

時：夜

人：李輝豪、王森、油站職員（蛇仔文）、
　　阿玲、阿芳、飛仔甲、乙、丙、丁

△ 李輝豪駕車駛進油站，停了下來，卻沒人來招呼。

王森： （朝油站內喊）喂，入油呀喂！

李輝豪：咪咁大聲啦，人地以為個個差佬都係咁就弊㗎喇。

王森： （一笑）

李輝豪：（開門下車）

蛇仔文：（上前）新油呀？

李輝豪：係呀。

蛇仔文：（認出他）咦，阿 Sir，也係你呀，認唔認得我呀？蛇仔文呀。

李輝豪：出咗嚟咩你？

蛇仔文：差唔多半年㗎喇。

李輝豪：仲要守行為㗎喎。

蛇仔文：（笑）我依家行得正企得正㗎喇，阿 Sir。

李輝豪：（拍一拍蛇仔文肩膊）咁就得啦。嚟吖，爽啲手。

蛇仔文：得喇 Sir，同你入多兩卡又點話吖。

李輝豪：（馬上指住蛇仔文）哎，千祈咪搵啲咁嘅嘢搞！

蛇仔文：（木然）

李輝豪：（湊近蛇仔文）入面嗰個 ICAC 夥記嚟㗎。

Δ 王森坐在車上，面無表情。

蛇仔文：哦，唔怪得知咁嘅聲氣啦。

李輝豪：（忍俊）

王森： （在車上，發惡般）喂，爽啲手啦！

蛇仔文：（誠懇）阿 Sir，唔係找你晦氣吖嘛？我可以幫你做證人㗎。

李輝豪：（笑笑，拍一下蛇仔文胳臂）快啲吖。

蛇仔文：（走去給汽車加油）

李輝豪：（返回車上，與王森相視而笑）

Δ 蛇仔文加完了油，走到車旁。

蛇仔文：（彎下身）阿 Sir，三十蚊呀。

李輝豪：（付錢）唔該。

蛇仔文：（接過）多謝。

△ 李輝豪這頭開車駛離油站，蛇仔文正欲走回辦公室，那頭另一輛車喧嘩駛至，車上是兩飛女和四飛仔，一路響着喇叭吵鬧着，蛇仔文忙走上前迎接。

飛仔丁：（大嚷）入油呀喂！

飛仔丙：（大嚷）喂，入油！

飛仔丁：（大嚷）入油呀！

蛇仔文：（走到車頭）鎖匙呢？

飛仔甲：（在駕駛座）無鎖呀，開啦。

蛇仔文：入幾錢呀？

飛仔甲：十蚊啦。

蛇仔文：（走去加油）

阿玲：　（轉頭問）喂，一陣間去邊呀？

阿芳：　（在後座）你話喇，問我做咩喎？

飛仔丙：（弄弄阿玲的頭髮）

阿玲：　（撥開飛仔丙）唔好搞我呀！

飛仔丁：搞搞震，你真係吖。

阿玲：　（向阿芳）我點知去邊喎。（問飛仔丙）去邊呀？你講嘞。

飛仔丙：去睇戲吖，睇戲吖。

阿玲：　唔制，有乜好啊？

飛仔丙：（拍拍車身，催促蛇仔文）喂，快啲呀，細路！

阿玲：　去跳舞吖？

阿芳：　咦！

蛇仔文：（加完油，走到車頭）喂，十蚊唔該。

飛仔甲：吓？（轉身示意阿玲付錢）

阿玲：　（從手袋裏掏出錢來給飛仔甲）

飛仔甲：（付錢）嗱。

蛇仔文：（接過，走開）

△ 飛仔飛女們吵鬧地把車開走。

第二十二場[4]

景：街上／天橋

時：日

人：三弟、阿玲、阿芳、飛仔甲、乙、丙、丁

△ 三弟剛下課，穿着校服，揹着書包，走上行人天橋。

△ 三弟遙遙地看見阿玲、阿芳和飛仔們勾肩搭背地迎面走來。

△ 三弟馬上跑上前去。

三弟：　　　（走到兩女面前）家姐！

阿玲：　　　（先是一呆）放學呀？

三弟：　　　（懷着戒心，望望飛仔們）

飛仔乙、丁：（一臉不善）

飛仔甲：　　（搭住阿芳肩膀）喂，行啦。

△ 四飛仔們簇擁着兩女離去。

阿玲：（回頭叫三弟）仲唔返屋企？

阿芳：你企係度做咩喎？

△ 三弟呆立在橋上，瞧住他們的背影，憂心忡忡地揹起書包，本來打算回家去，但細想一想，便又轉過身來，尾隨着他們走。

△ 阿玲、阿芳和飛仔們有說有笑地在街上走，後面的不遠處，三弟一直靜悄悄地跟蹤着他們。

第二十三場

人：飛女父、飛女母、三弟、四弟、五妹、六弟

△ 飛女母抱着六弟開門，三弟進來。

飛女母：（惡死）你死去邊度嚟啫？放咗學咁耐至返嚟。有無買到餸呀？

三弟：　（沒好氣）無呀。

飛女父：（從客廳裏走出來）唉，錢係我搵，餓死都無人理呀。（又走回去）

三弟：　（走向客廳）

飛女母：（跟在後面，罵罵咧咧）你算點吖？你個死仔吖！

△ 三弟走進客廳，有點發脾氣地放下書包。四弟和五妹在玩耍。

三弟弟：（大聲）我見到家姐哋呀。

飛女母：（愕然）吓？

飛女父：（勞氣）咁又點吖。

飛女母：喺邊度撞見佢哋呀？佢哋兩個死咗去邊呀？

三弟：　仲有幾個飛仔添喎。

飛女父：（搖頭嘆氣）哼，唔使恨咯。

飛女母：（還要罵）家姐請你食龍肉嚟咩？咁死耐至返嚟。

三弟：　（駁嘴）我吊住佢哋尾吖嘛，我知佢哋住喺邊度添呀。

飛女父：你叻，你叻你叻。（向妻一指）咪嗌兩個衰女返嚟呀！

△ 三弟在廚房洗菜。

飛女母：（走進來拍拍三弟肩）喂，你識唔識去搵嗰個差佬呀？

三弟：　係咪有鬍鬚嗰個呀？

飛女母：佢嗰日留低個電話俾我，你試吓去搵吓佢吖。

三弟：　　（點頭）哦。

第三節完
Commercial Break

第二十四場

景：飛仔家

時：夜

人：阿玲、阿芳、飛仔甲、乙、丙、丁

△ 房裏，阿芳坐在牀上看漫畫，飛仔丙躺在她身旁，飛仔乙則坐在牀尾。

飛仔丙：（拽一拽阿芳的胳臂）

阿芳：　　（煩厭地甩開他）咪搞啦。

飛仔丙：（諂笑着）唔好睇住得唔得呀？咁無人情味。

阿芳：　　成日喺度搞搞震。

飛仔乙：（伸腳踹了阿芳一下）喂，又話你鍾意嘅？

阿芳：　　咪搞啦。

△ 阿芳繼續看漫畫，飛仔乙、丙都不得要領。

阿玲：　　（在房外 O.S.）無啊，咪俾晒你囉。

△ 廳中，阿玲在看雜誌，飛仔甲、丁夾着她而坐。

飛仔甲：（不滿）見死不救吓話？

阿玲：　　（瞥了兩飛仔一眼）咪同佢哋賭啦。

飛仔丁：（向飛仔甲）喂，呢排就快乾塘囉喎。

飛仔甲：唔掂你咪出去搵食囉。（欲攬阿玲，懶親熱）阿玲可？嘻嘻。

阿玲：　　（厭惡地）咦，走開。

飛仔甲：（不忿）咩意思喎？

阿玲：　　（沒好氣理他，擱下雜誌，站起身來）

飛仔丁：（嬉笑）係咪阻住你哋啫。

阿玲：　　（轉身對飛仔丁）想食宵夜呀。

飛仔甲：（發晦氣）食宵夜咪自己去買囉。

飛仔丁：（朝房裏喊）有無人食宵夜呀？

△　阿玲走進房中。

阿玲：　　喂，阿芳，落唔落去食嘢呀？

飛仔丙：（旨意人買回來）要我落去食就免喇。

阿玲：　　去唔去呀？

飛仔丁：（站在門邊）要食咪自己去到夠囉。

阿芳：　　（翻着漫畫，還是合上，擱下）唉，陪你去宵夜嘞。（下牀）

飛仔丙：（坐起身來）

飛仔乙：（笑）你估你走得甩咩？

飛仔丙：（笑着問飛仔乙）喂，有無忽得呀？

飛仔丁：（責備）仲食，聽日去做世界呀。

飛仔乙：（拋了一顆忽得給飛仔丙）邊個話㗎？

飛仔丙：（接住忽得）

飛仔丁：個荷包話囉。

阿芳：　　（轉身向飛仔乙伸手）喂，我無㗎？

阿玲：　　（拉住阿芳走）唏，行啦。

△　阿玲和阿芳一步出房間，飛仔丁便坐到牀上，和乙、丙一起謔笑。

第二十五場

景：街上 / 食肆

時：夜

人：阿玲、阿芳、夥記

△　阿玲和阿芳在街上走着。

△ 見她們的兩雙拖鞋一起步入食肆。

阿玲：（向夥記）兩杯蔗汁。
夥記：（應和）兩杯蔗汁。

△ 兩女在店內坐下來。夥記端來兩杯蔗汁，放在桌上。

阿芳：（喝了口蔗汁）谷鬼氣呀。
阿玲：（同感）我夠谷氣咯。
阿芳：（埋怨）咁唔早啲講。
阿玲：（心生嫌棄）成日俾佢哋纏鬼住呀。
阿芳：咪係囉，成班都大食懶。我哋自己使好得多啦。

△ 兩人喝着蔗汁。

阿玲：（靈機一動）喂，撇甩佢地啫。
阿芳：你估我無諗過咩，點撇喎。
阿玲：（也無計可施）
阿芳：最憎就係點我地做呢樣做嗰樣。
阿玲：唔叫你做雞咪算笑咯。
阿芳：你使慌無日子呀。
阿玲：（取笑）咁快就厭啦，你捨得喫喇？
阿芳：哼，有咩唔捨得啫，最怕就係俾佢哋搵返。
阿玲：驚得咁多吖。
阿芳：（繼續喝蔗汁）
阿玲：（蔗汁喝了一大半）哎，唔好講咁多喇，返去先啦。
阿芳：（奇怪）返去？
阿玲：（蠱惑）今晚返去先，攞咁啲嘢至走。
阿芳：（笑着點頭）
阿玲：（從荷包裏取出零錢擱下）

第二十六場

△ 阿玲小心翼翼打開房門，悄悄地閃進去，阿芳正在牀上睡覺。

阿玲：（拍阿芳的手）喂！喂！走喇。

阿芳：（仍是不醒）

阿玲：（再拍一下）喂！

阿芳：（張開眼來，微微點頭，瞧一瞧睡在身邊的飛仔丙，掀開被子，躡手躡腳地下牀，戴上手錶，走過去拿起外套，揹上皮包，走到門口時又抓起首飾，正欲出去，卻又蹲下身來，在牀頭櫃找東西。）

阿玲：（已走到房門外，見阿芳沒跟上，折回來，拍怕她）得未呀？

阿芳：得喇。

阿玲：（看一眼，推她一下）搵咩啫？

阿芳：忽得呀。

阿玲：（催促）有錢你慌無得買咩，行啦。（出房）

阿芳：（站起來，臨出房門前，瞅了牀上一眼）

△ 飛仔丙仍在熟睡。

△ 阿芳眼神略有些微不捨，但還是轉身閃出房間，靜靜地把門掩上。

第二十七場

△ 四名 CID 的汽車在街道上快駛。

△ 車門打開，四人的腳踏上行人路。

Δ 四雙腳急步走上大廈。

Δ 四雙腳在單位外的走廊上疾行。

Δ 單位內，飛仔丁開門，李輝豪衝進來，後面跟着王森、陳展鵬和呂志偉。

李輝豪：（按住飛仔丁的肩膀）我哋係差人。

Δ 被子讓王森一手掀開，是正在裸睡的飛仔丙。

飛仔丙：（驚醒跳起）

王森：（喝令）快啲着返條褲，失禮死我呀。

Δ 四名 CID 在廳中查問各人。

李輝豪：（審問）阿玲阿芳喺邊度？

飛仔甲：（以為是兩女報串，無精打采地）唔係個衰女嗌你地嚟咩？

陳展鵬：（和李輝豪面面相覷，再問）佢哋幾時走㗎？去咗邊度？

飛仔丙：（坐在沙發上）阿 Sir，唔通你唔知有啲女仔一擘大眼就唔見人嘅喇咩？

陳展鵬：（發惡）靚仔，你唔好牙擦擦呀吓。

飛仔丙：（無可奈何）我無講錯吖。

飛仔三：（坐在飛仔丙旁邊，擦擦眼）我地都仲未瞓醒。

飛仔丁：（不忿）咁俾佢哋溜咗去，真係唔抵呀。

陳展鵬：（責備）有乜咁唔抵呀？仲未食夠軟飯呀？

王森：（在房裏 O.S.）李 Sir 呀。

李輝豪、陳展鵬：（轉身）

王森：（從房裏拿着一包忽得出來）例牌嘢喎。

李輝豪：（接過忽得，拈起一點放進口裏試着）

陳展鵬：忽得喎。（回身大聲問飛仔）喂，啲忽得邊個食嘅？

王森：有嘢就大家分呀話。

飛仔乙：係又點喎。

陳展鵬：嘅仔，唔好咁得戚吓。

李輝豪：（胸有成竹地點點頭）咁得喇，嗰兩條嘅妹唔走得去邊嘅。

第二十八場

<div align="right">景：的士高
時：夜
人：王森、的士高老闆娘、阿陳、數十名年輕舞客</div>

△ 鏡頭前，是王森站着觀察的士高的背影，那裏擠滿了人，隨着 Van McCoy 的《The Hustle》[5]，跳舞的跳舞，喝酒的喝酒。

△ 王森走下樓梯，一邊瞧瞧四面的環境，擠到吧枱去。

△ 吧枱前坐着幾個客人，老闆娘忙着招呼，這時王森走了過來。

王森：　　（向老闆娘點酒）Screwdriver。

老闆娘：（回頭吩咐酒保）Screwdriver。（見王森面生，以為他是來買忽得）搵人呀？

王森：　　（笑笑搖頭）

老闆娘：（自酒保手上接過 Screwdriver，遞給王森，又笑着朝遠處舉手打招呼）

王森：　　（喝着酒，也朝她望的那個方向看過去）

△ 阿陳抽着煙，一路蹭過擁擠的舞池，找不着生意，踱到吧枱前。

老闆娘：（笑着問阿陳）點呀？好生意嘛吓？

阿陳：　　（熟絡地一笑）嚟呀，整杯生啤嚟吖。

老闆娘：（轉頭吩咐）生啤。

王森：　　（搭訕）熟客好多呀可？

老闆娘：依家仲早，遲下仲墟冚呀。（取過生啤，遞給阿陳）

王森：　　（正在察看着，忽然見到有新的客人到場）

△ 兩男三女從樓梯上走下來，卻沒有阿玲與阿芳。

△ 王森喝着酒，又看看手錶。

△ 的士高中燈紅酒綠，人們熱烈起舞。

第二十九場

景：的士高

時：夜

人：王森、的士高老闆娘、混血女子、
阿陳、長髮男子、數十名年輕舞客

△ 城中夜景，的士高迎接新的一夜。

△ 場內播放着 Brotherhood of Men 的《Save Your Kisses For Me》[6]，
王森一走下樓梯，先站在那兒觀察了一下，吧枱前坐着一個在抽煙
的混血女子。

△ 吧枱後的老闆娘一見到王森，便向他打招呼。

老闆娘：　Hi，咁早呀？

王森：　　（坐到吧枱前）係呀。

老闆娘：　要啲咩呀？

王森：　　Screwdriver吖。

老闆娘：　（轉頭吩咐）Screwdriver。

混血女子：（瞄瞄王森，似乎相中了他）

△ 阿陳抽着煙，和幾個女的在喝酒談笑，遠遠地瞧見王森。

△ 王森和老闆娘聊天。

△ 王森喝着酒，阿陳的手搭到他肩上。

阿陳：　　（試探）搵人呀？

王森：　　（笑笑）搵事頭婆呀。

老闆娘：	（調笑）真唔真㗎？
阿陳：	哈哈。喂，貴姓名呀？未請教喎？
王森：	我叫阿森。
阿陳：	我姓陳，叫我阿陳得㗎喇。喂，大家出嚟撈，多關照吓喎。
長髮男子：	（戴着太陽眼鏡，一身黑，在阿陳和王森身後下樓梯，走到一邊去）
阿陳：	（一瞥見長髮男子，便轉過身，沒再理會王森，跟着走過去）
王森：	（回頭留意着他們的動靜）
老闆娘：	好悶呀？
王森：	唔悶又點會一個人嚟飲酒吖。
混血女子：	（聽見他這麼說，也笑笑）
王森：	（舉起杯來，喝一口酒）

△ 阿陳穿過擠擁的舞池，跟着長髮男子來到點唱機前，長髮男子一手交錢，阿陳一手交貨——忽得。

△ 王森盯住他們。

混血女子：	（拍拍王森的手臂，舉舉手上的煙，笑着問他借火）
王森：	（只得掏出火機來，替她點了煙）
老闆娘：	（噴着煙，似試探）你喺邊度做㗎？
王森：	我？（一笑，也沒搭腔，只繼續飲酒）

第三十場

景：時裝店

時：夜

人：阿玲、阿芳、女店員

△ 阿玲與阿芳走到時裝店門前，似乎在看櫥窗內展示的服飾，其實是瞧瞧店裏的環境，二人互相交換了一個眼色。

△ 兩女開門走進店內,朝四面看看。

△ 坐在收銀處的女店員抬頭,瞅了她們一眼。

△ 兩女翻翻架上的衣服。

△ 女店員站起來,走過去侍候。

△ 阿芳取下一件黃裙子。

阿芳： （問女店員）喺邊度試衫呀？

店員： （下巴一揚）喺埋便呀。

阿芳： （一邊朝試身室走,一邊瞧着收銀處）

△ 那裏的錢箱給阿芳看在眼裏。

△ 阿玲佯裝選衣服,實留意着女店員的動靜。

△ 女店員回到收銀處坐下,翻閱着賬簿,錢箱就放在她身旁。

△ 阿玲繼續四處看看,這時試身室的門給打開,是阿芳。

阿芳： （探出頭來）阿玲入一入嚟吖。

阿玲： （佯作隨意）咩呀？（走進試身室,關上門）

女店員：（只繼續埋頭看賬簿）

阿玲： （開門走出試身室,步至收銀處找女店員）佢叫你入去幫佢整
整件衫喎。

女店員：好呀。（擱下筆,站起來,轉身走進試身室）

阿玲： （先假裝繼續看衣服,然後瞧一瞧店外,便氣定神閒地坐在收
銀處。）

△ 女店員走進試身室內。

阿芳： （持刀脅迫着女店員）咪嘈呀吓。

女店員：（給嚇得瞪大眼睛）

△ 與此同時,阿玲打開收銀處的錢箱,拿出所有鈔票,全部塞進手袋
內,然後走到試身室外敲門。

△ 阿芳開門出來,把女店員關在裏面。

阿玲：　　走喇。（轉身要走）

阿芳：　　（叫住阿玲）等等。（自收銀處取出一個膠袋，把手裏的黃裙子裝起來也帶走。）

△ 兩女迅速離去。

第三十一場

景：的士高

時：夜

人：王森、阿玲、阿芳、的士高老闆娘、混血女子，阿陳、長髮男子、數十名年輕舞客

△ 又一晚，的士高內依舊勁歌熱舞，是 KC and the Sunshine Band 的《That's The Way (I Like It)》[7]。剛到場的王森四處張望着，然後走到吧枱，坐在長髮男子和阿陳身旁。

老闆娘：（一見王森，攔下手中的單簿，向他打招呼）Hi！

王森：　　Hi！

老闆娘：（開玩笑）你都幾神心㗎喎。

王森：　　（點酒）Screwdriver。

老闆娘：（朝後吩咐）Screwdriver。

阿陳：　　（隔住長髮男子，向王森打招呼）喂，阿森！

王森：　　（回應）喂。乜今晚咁墟冚呀？

阿陳：　　無吓話？（轉身看看，便站了起來，往舞池走去）

王森：　　（喝着酒，目不轉睛地注視着）

△ 三對男女從樓梯上走下來——並沒有阿玲與阿芳。

△ 王森邊喝酒邊留着神，混血女子走過來，拍一拍他的肩膀。

混血女子：嗳，同我跳隻舞吖。

王森： 　　（回頭一笑）下次先啦。

混血女子：（識趣地笑笑離開）

老闆娘： 　依家啲女仔好犀利㗎。

王森： 　　（瞧瞧點唱機那邊，擱下酒杯，走過去）

老闆娘： 　（一直瞅住他）

△ 王森向前走，一對吵着架的男女經過他走開。

△ 王森來到點唱機前，《That's The Way (I Like It)》剛好播到尾聲，他按了幾個鍵，點一首歌，是 Van McCoy 的《The Hustle》。
混血女子又笑着走了過來。

女子：依家下次囉喎。

王森：（笑笑，領着她到舞池去，開始和她跳起舞來）

△ 二人徐徐地舞進人堆中。

△ 酒客跳得忘情投入。

△ 王森和混血女子也跳得輕鬆灑脫。

△ 空杯子給拿開，又一杯 Screwdriver 擱在吧枱上，王森端起來喝了兩口。

△ 鏡頭慢推：遠處舞池旁的點唱機邊，阿陳仍在抽着煙等生意。

△ 鏡頭慢推：吧枱後的老闆娘也伴隨着舞曲樂在其中。

△ 鏡頭慢推：空空的樓梯上，王森一直在守候的目標仍未出現。

△ 王森這時由熱鬧的舞池，轉頭注視到樓梯的入口處。

△ 阿玲和阿芳歡快地下樓，進入的士高，找了張桌子坐下來，阿玲眼觀四面。

△ 王森監視着她們。

△ 阿芳在點着頭打拍子，阿玲從手袋中取了錢，朝她示個意，兩女便站起身來，離開桌子，一路挨蹭着，穿過舞池的人群，來到點唱機前，腰肢一轉，背靠着它向四周張望着找拆家，身體還隨着音樂的節拍在律動。

△ 吧枱前的王森回頭盯住她們。

△ 阿陳走到點唱機前，兩女徐徐地讓開，他分別瞧了她們一眼，然後他的手和阿玲的手在點唱機面上巧妙地接觸，神不知鬼不覺地，阿玲交錢，阿陳交貨。阿陳一走開，阿玲便若無其事地把忽得塞進褲袋裏，還搖頭擺腦地打拍子。

△ 兩女步進舞池中跳起舞來，手舞足蹈，興高采烈。

△ 王森端着 Screwdriver 一飲而盡，離開吧枱。

△ 王森慢慢接近兩女的桌子，她們坐在那裏，身子得意忘形地舞動着。

△ 王森從口袋裏拿出證件。

王森：（一臉肅然）CID。

△ 阿玲和阿芳一聽，眼神裏都透着惶恐——玩完了！

完

註：

1. 陳韻文曾指出，七十年代這兩飛女的反叛是霎時起義，罔顧後果，為一時之快的解放。從第十七場飛女們的母親一句「躝開啦，藕身藕勢」，即可見其家庭教育的缺乏與其心理背景。

2. M.O. 警察行內術語，指慣常犯罪手法(mode of operation)。

3. 《Skyhigh》由英國流行樂隊 Jigsaw 主唱，主打歌手為 Clive Scott 及 Des Dyer，可參考網上連結：
 https://www.youtube.com/watch?v=QjtD8A-MWBc

4. 第二十二場寫「街上遇弟」，譚家明要陳韻文改及加對白，陳認為對白恰到好處，亦不需再加，幾番爭拗。她一氣之下，寫：「街上遇弟，導演自度」。譚最後保留對白，唯將街道改為天橋，令天橋將姐弟之間的距離感拉遠，更突顯弟遙跟兩姐的懸疑性，帶出全劇那「上得山多終遇虎」的顧慮感。至最後，兩飛女在的士高的迷幻音樂下搖搖擺擺舞身舞勢，不禁令人更心緒不寧。

5. 1975年 Van McCoy 特別為的士高舞而創作了《The Hustle》，之後經常被電影和電視劇取用，可參考網上連結：
 https://www.youtube.com/watch?v=SFzMs2SN--s

6. 英國樂隊 Brotherhood of Men 的《Save Your Kisses For Me》可參考網上連結：
 https://www.youtube.com/watch?v=-DkGjRe84Ps

7. 美國樂隊 KC and the Sunshine Band 的《That's The Way (I Like It)》可參考網上連結：
 https://www.youtube.com/watch?v=q3svW8PM_jc

《CID》——《兩飛女》

（1976）

監製：梁淑怡

編導：譚家明

編劇：陳韻文

助理編導：陳燭昭

攝影：鍾志文

剪接：鄒瑞源

錄音：胡漢峯

燈光：伍越年

聯絡：郭錦明

場記：陳燭昭

化裝：陳文輝

演員：黃元申、張雷、何璧堅、任達華、黃韻詩、李雁、

林慧嫻、斑斑、高智森、吳桐、陳立品、陳惠瑜、嚴秋華、梅蘭、朱克

出品：電視廣播有限公司（TVB）

《CID》——《晨午暮夜》

導演：譚家明
編劇：陳韻文

「晨」

第一場

<div align="right">

景：呂志偉家

時：晨

人：呂志偉、呂父

</div>

△ 早晨的微風吹動着窗簾，窗下的鬧鐘響了。

△ 鏡頭由窗向下搖見打赤膊趴在牀上熟睡的呂志偉，睡眼惺忪地按停了鬧鐘。

△ 客廳內，家門開處，身穿黑色唐裝衫褲的呂父剛飲完茶回來，手裏拿着報紙和打了包的早餐。

△ 廳中寬敞明亮，置有盆栽、電扇和音響。

△ 呂志偉赤裸着上半身，毛巾搭在肩膊上，一邊擦臉，一邊從洗手間裏出來。

呂志偉：阿爸。

呂父：　嗯。

呂志偉：（走回房間裏）

呂父：　（把報紙、早餐擱到飯桌上）

△ 房間內的牆上貼着阿倫狄龍《獨行殺手》的海報。

△ 呂志偉就站在海報前穿上花襯衫，準備上班，海報下的書籍橫七豎八地堆着。

呂父：　（在廳中 O.S.）出來食叉燒包喇喂。

呂志偉：（邊扣衫紐）嗯。

呂父：　（在廳中 O.S.）喂，聽朝跟我去晨運好喎。

呂志偉：（一邊拿起襪子穿）點解呀？

呂父：　（在廳中 O.S.）有條友仔好似唔多對路咁。

△ 呂志偉從房裏走出客廳，呂父坐在飯桌前看報紙。

呂志偉：（步向門口）去喇。

呂父：　喂，唔食叉燒包呀？

呂志偉：（於是又轉身走回飯桌旁坐下）

呂父：　（打開外賣盒子）

呂志偉：（自盒裏拿起一隻叉燒包）

呂父：　無嘢落肚呀點開工呀？

呂志偉：得㗎喇，我識搵嘢食㗎喇。（吃包）

呂父：　（也拿起半隻叉燒包來吃）

呂志偉：（一手抓住包子，一手取來玻璃杯，提起茶壺，給自己倒了杯
　　　　茶，見父親在乾啃，便拿了隻雕花瓷杯來，揭開杯蓋，也給他
　　　　倒了一杯。）

呂父：　（拿起瓷杯呷了一口）

呂志偉：（喝了一大口茶，咬了一口包子，便急急起身，邊吃邊離桌）
　　　　我去喇吓。（走去門口）

呂父：　（邊吃邊問）今晚返唔返嚟食飯呀？

呂志偉：（O.S.）話唔定㗎。

△ 關門聲。

第二場

景：街頭

時：晨

人：呂志偉、小男孩

△ 呂志偉從大廈裏出來。

△ 他急步過馬路，走到行人道，遙見遠處有可疑，遂止步細看。

△ 馬路邊停泊着幾輛汽車，於其中一輛旁，一個小男孩，手拿螺絲
　批，在試着撬開車門。

△ 鏡頭自他身上往路口一搖，只見呂志偉走近，一看清楚小男孩在做什麼，便指住他大喊。

呂志偉：喂，細路！

△ 鏡頭又朝汽車旁的小男孩急搖，他聞聲馬上逃跑，呂志偉緊追其後。

△ 小男孩沒命地向前飛奔。

△ 呂志偉在街道上窮追着小男孩不放。

△ 俯瞰式遠攝鏡頭下，見小男孩衝過大馬路，他身後的車流隨即向前駛動，擋住了剛跟上來的呂志偉。

△ 不斷橫駛的車輛完全遮蔽了呂志偉的視線。

△ 他左望右望，天橋下的車流間已沒了小男孩的蹤影。

第三場

景：警署辦公室

時：晨

人：呂志偉、老差骨

△ 老差骨坐在桌前看報，呂志偉一進門，便走到他旁邊，俯身看看報紙上的內容。

老差骨：（一見呂志偉，便仰頭問他）咦，乜咁早就發市呀，去搞邊單嘅呀？

呂志偉：唉，唔好講嘞。（走到茶水桌旁，拿起暖水壺，倒了一杯水）

老差骨：（忽然記得）啊！（從襟袋裏掏出一紙便條，走到呂志偉身後）阿李 Sir 搵你喎。

呂志偉：搵我做咩呀？（呷了一口水）

老差骨：你睇吓啦。（打開便條，遞給呂志偉）

呂志偉：（蓋好水壺，轉過身來，接過便條）

老差骨：小事啫。

呂志偉：（讀着便條）去到至知。（喝一口水）

老差骨：（笑說）係咯，去刮下啦，橫掂都咁得閒。（轉身走回桌旁坐下）

呂志偉：（合上便條，走到桌邊）李 Sir 呢？

老差骨：（回頭，不得了的口吻）老廉一早就請咗佢去食早餐喇，你唔知呀？

呂志偉：（難以置信）唔係啩？

老差骨：唔信呀你？

呂志偉：（喝着水，若有所思）

第四場

<div align="right">景：學校
時：晨
人：呂志偉、學校接待處女職員甲、乙</div>

△ 呂志偉走過操場，背景裏有小孩玩耍聲。

△ 他進入大堂，步上樓梯。

△ 然後穿過走廊，來到學校接待處，女職員甲坐在櫃枱後，乙於窗前打字。

女職員甲：　搵邊位呀？

呂志偉：　　（走到櫃枱前）搵張主任。

女職員甲：　喔。

呂志偉：　　（出示 CID 證件給女職員甲看）

女職員甲：　（已知所為何事）哦，差館派你嚟㗎？請你等等吓，張主任啱啱行咗開去，我幫你搵佢返嚟啦，請過嚟呢邊坐吖。

　　　　　　（起身向隔壁一指，然後走開）

呂志偉：（將證件放回襟袋，背靠着櫃枱瞧瞧四周環境，一看見左邊的
　　　　校長室，便逕自走了過去。）

第五場

<div align="right">景：校長室</div>
<div align="right">時：晨</div>
<div align="right">人：呂志偉、BoBo、張主任、女教師</div>

Δ 窗前站着一個八、九歲左右的小女孩——BoBo，穿着校服裙，左
　手包紮住繃帶，背對着門口，瞅住窗外的綠樹，在偌大的玻璃窗下
　顯得弱小。
Δ 呂志偉站在門邊瞧着她。
Δ BoBo 回過頭來，呂志偉走近。

呂志偉：嗳！（蹲下身子，看了看她手上的傷）
BoBo：　（遲疑的望着呂志偉，小手扶住窗台，略顯提防地後退一步，
　　　　低下頭，皺皺眉。）
呂志偉：（逗她）食唔食雪糕呀？我請你食雪糕吖嗱。
BoBo：　（抬起眼來）你咁遲先至嚟嘅？
呂志偉：邊個話你知我會嚟㗎？
BoBo：　先生。（轉過身去，在文件櫃邊的椅子上，頹然地坐下來）
呂志偉：（也跟着移到 BoBo 身邊，蹲着和她說話）
BoBo：　你嚟帶我走呀？
呂志偉：你叫咩名先？
BoBo：　你帶我去打針？
呂志偉：咦，邊個話要打針呀？
BoBo：　（低着頭）先生。
呂志偉：（又望了望 BoBo 包住繃帶的左手）你整親隻手咧。

BoBo：（委屈地，垂着眼）媽咪話我曳。

呂志偉：（小心地問）點解整親隻手呢？

BoBo：（欲哭）媽咪話我曳……

呂志偉：（望住 BoBo 手上的傷，沉思着背後的故事）

BoBo：（再抬起眼）先生話 BoBo 要睇醫生。

呂志偉：（微笑着）嗯，我估到嘞，你叫 BoBo 係咪呢？

BoBo：（點點頭，然後望向門口）

△ 張主任與女教師走進門來。

女教師：BoBo，隻手仲痛唔痛呀？

BoBo：（馬上跑到老師跟前）

女教師：（挽住 BoBo 受傷的手，摸摸她的頭）

呂志偉：（迎上去）張主任係嘛？

張主任：（皺眉）點解咁遲先嚟㗎？

呂志偉：唔係呢，即刻嚟㗎喇。

女教師：（緊張地）咁快啲帶佢去驗吓先得喇。

張主任：（憤怒家長虐兒，也不大信任警方）哼呢件事唔可以不了了之
　　　　㗎吓。

呂志偉：我想知道吓詳細情形。

張主任：仲有咩詳細嘅情形啫，呢個學生今朝早喊住返嚟，原來隻手俾
　　　　燙斗辣到起晒泡啊。

女教師：（撫慰着 BoBo，蹲下身，面露不平）BoBo，話俾叔叔聽，
　　　　邊個辣成你咁嘅？

BoBo：（羞慚地低下頭）BoBo 曳曳……

張主任：你話呢啲人，邊有資格做人父母吖。

呂志偉：BoBo，邊個辣親你㗎？

BoBo：（害怕地哭了起來）

女教師： （輕撫着 BoBo 的頭，很替她不值）呢，佢爸爸媽媽話呀，
　　　　話佢玩到愴晒，唔記得返屋企食飯喎。

張主任： （憤慨地大嘆一聲）唉，不知教育為何物！

呂志偉： 有無佢屋企地址呀？

張主任： （轉身自旁邊桌上撿起一張字條）

BoBo： （一聽到「屋企」二字，便搖頭大聲哭喊）我唔返屋企！我唔
　　　　返屋企呀！……

張主任： （把字條交給呂志偉）

呂志偉： （瞧瞧字條上的地址）

女教師： （安慰着 BoBo，替她擦眼淚）唔帶佢去睇醫生呀？佢辣得好
　　　　緊要㗎喎。

呂志偉： （將字條放進襟袋）你依家一齊同我去吓。（問張主任）
　　　　BoBo 屋企環境點㗎？

張主任： 幾好㗎。（難以置信地）不過邊有人咁樣對自己嘅仔女㗎。

呂志偉： （思量着張主任這句話）

第六場

<div align="right">

景：BoBo 家

時：晨

人：呂志偉、BoBo 父、BoBo 母

</div>

△ 窗明几淨的客廳裏，几上擺着鮮花。

△ 門鈴一響，BoBo 的母親快步走去打開木門，隔住鐵閘，外面站着
　呂志偉。

BoBo 母： 搵邊個呀？

呂志偉： 差人啊。（亮出證件）

BoBo 母： （略顯緊張）咩事呀？

呂志偉：　開門先啦。（把證件放回襟袋）

BoBo 母：（打開鐵閘，讓呂志偉進來，一臉戒備地一直瞧着他）

呂志偉：　（進門後便四下裏瞧着）

BoBo 母：（關好鐵閘、木門，轉身問呂志偉）咩事呀？

呂志偉：　你呢度係咪有個學生女叫 BoBo 㗎？

BoBo 母：（皺着眉警覺）BoBo 咩事呀？

呂志偉：　（帶質問口吻）我哋接到個投訴，話有個 BoBo 嘅學生女，被人用燙斗辣親手。

BoBo 母：（有些不安地垂着眼）

呂志偉：　你係咪佢媽咪吖？

BoBo 母：（不客氣地）學校叫你嚟㗎？

呂志偉：　校主任打過去差館話我哋知嘅。

BoBo 母：BoBo 呢？

呂志偉：　佢去咗驗身。

BoBo 母：（自知有錯，瞧向別處）辣得好傷咩？

呂志偉：　你點會唔知呀？佢爹哋呢？

BoBo 母：（斜睨着呂志偉，向臥室揚一揚首）未起身。

呂志偉：　叫佢出嚟傾傾吖。

BoBo 母：（一臉不服氣地走去叫丈夫）

呂志偉：　（走到窗前，看看這兒的環境）

△ 白色的窗戶，白色的紗簾，窗外樓宇整齊，隔壁還傳來《Twinkle Twinkle Little Star》的練琴聲，典型的中產住宅區。

△ 一聽到房門給打開，呂志偉回過身來，只見 BoBo 父睡眼惺忪，穿着睡衣，用手摸着嘴巴走出來，BoBo 母跟在他身後。

BoBo 父：（隨便地在睡衣上擦擦手，便伸出來要和呂志偉握手）貴姓啊？未請教。

呂志偉：　（和他握手）姓呂呀。

BoBo 父： 我姓黃，江夏黃。（鬆開手）啊，你飲唔飲凍檸檬茶呀？
（指指身後的妻子）我太太整凍檸檬茶好拿手㗎。

呂志偉： （沒回答）

BoBo 父： （吩咐妻子）啊，我都要一杯。

BoBo 母： （嫌他多事）無凍檸檬茶呀。（不耐煩地問呂志偉）凍水
啦好嗎？（逕自走開）

呂志偉： （斜睨着 BoBo 母）

BoBo 父： 飲凍水啦，吓。（招呼呂志偉坐下）坐，坐。

呂志偉： （坐在沙發上）

BoBo 父： （也坐下）我太太入嚟話，你係邊度派你嚟嘅話？

呂志偉： 我喺九龍總部嚟嘅。

BoBo 母： （端着兩杯凍水出來）BoBo 間學校叫佢嚟調查㗎嘴。（把
杯子擱到窗前茶几上，在對面沙發坐下）

BoBo 父： 嘿，嗰間學校成日都調查家長㗎啦，一日調查到黑嘅。

呂志偉： 呢次情形唔同喎。

BoBo 父： （猶如茫無頭緒的樣子）究竟發生咩事啫？

呂志偉： （質問）你個女隻手點辣親㗎？

BoBo 父： 嘖！（不耐煩皺眉問妻子）佢咁講咩意思呀？

BoBo 母： （大而化之）我都唔明咩意思，其實父母教仔女係好閒嘅
事嚟啫嘛，（不以為然地指指呂志偉）使乜搵個差人嚟查
啫！

呂志偉： 你個女無傷哩，就無事嘅。

BoBo 父： （家家有本難念的經的口氣）嘿，你唔知㗎啦，BoBo 好
惡教㗎。

呂志偉： （有點憤怒）惡教就要搵燙斗辣佢㗎喇咩？

BoBo 父： 嘿，你唔明咁多㗎啦。睇你咁後生，你梗係未結婚定嘞。
係呢，依家 BoBo 呢？

BoBo 母： （涼薄地）去咗醫院喎。

BoBo 父：　（失笑）哼哼，真係荒謬，個女俾人送咗入醫院，做父母
　　　　　　居然可以唔知㗎喎？噴，唔得，我而依家去睇吓個女。
　　　　　　（說着便站起身）

呂志偉：　　（也站起來）你唔使睇嘞，醫生嘅報告出咗，我哋自然會
　　　　　　有人搵你，你不如等報告啦。

BoBo 父：　（覺得是小題大做）咩報告咁大件事啊？

BoBo 母：　（自我狡辯）我哋又唔係特登辣佢嘅，唔覺意㗎啫嘛。

呂志偉：　　（指住 BoBo 母）好，你承認辣親佢就得嘞！

Δ　三人互相對望着。

第七場

景：BoBo 家樓下停車場／馬路邊

時：晨

人：呂志偉

Δ　呂志偉自大廈裏出來，走在樓下的停車場上，四周有小孩的嬉戲聲。

Δ　驀地一隻大氣球[1]給拋了下來，呂志偉雙手抱起它，朝四處望了望，
　　不知道它是從哪個方向和被誰拋過來的，也不知道該把它拋回哪裏
　　去和拋給什麼人。

Δ　末了，只好把球放回地上去，不再理會它，走出停車場，來到馬路
　　上，在小巴站前等車。

第八場

景：小巴上（整場戲在車廂上拍攝）

時：晨

人：呂志偉、若干乘客

Δ　小巴在站前停下，門打開，呂志偉便上了車，坐在最後一排的座位
　　上，接着車子開動，慢慢駛離中產住宅區。

△ 從車頭望出去，小巴在公路上前進，玻璃上掛着牌子，上寫「旺角
　──青山道」。

△ 呂志偉漫不經心地朝左右的窗外看望，赫然瞧見坐在他前面的男人
　正讀着的報紙。

△ 鏡頭特寫報上刊載的一則新聞，標題為「小兄弟墮樓慘死」。

△ 音樂響起。[2]

△ 特寫呂志偉神色凝重地讀着那標題。

△ 男人把報紙翻到另一頁，不當那是一回事。

△ 呂志偉獨自坐在後座上，再次望向車窗外，瞅着這城市的景象在他
　眼底飛馳而過。

△ 他低下了頭，沉思着，再抬起頭來的時候，沉重的心情全寫在他臉
　上。

「午」

景：警署辦公室

時：午

人：王森、張師奶

△ 王森與張師奶對坐桌前錄口供。

王森：　（瞧她一眼）你姓咩㗎？

張師奶：姓張。

王森：　（低頭揮筆記下）

張師奶：（垂眼盯住他如何記錄）

王森：　張咩名呀？

張師奶：（抬眼看王森，神色不自在地撇撇嘴，靠後挨在椅子上，不願
　　　　回答）

王森：　（見狀有點不高興）咁叫我點幫你查案呀？連你個名我都唔知。

張師奶：（瞪大眼）我驚你將我個名攞去賣報紙咋。咁依家你查案啫
　　　　嘛，查我咩？

王森：　你個名都唔肯講真俾我知，我點知你講嘅嘢有幾多成真㗎？

張師奶：你唔信嘅可以派人去我大廈架躐嗰度，時時都有人喺度睇女仔
　　　　嘅。

王森：　（低頭沉吟着，不置可否）

張師奶：（見他不信，便大聲強調）尋日我個女就係被人睇喇！

王森：　淨係睇吓咋係嗎？

張師奶：（瞠目結舌，湊前反問）咁仲唔夠呀？！

王森：　（只覺得是小兒科）咁你正話喺樓下報案室嗰度又講到鬼咁大
　　　　件事？

張師奶：（緊張地）我個女被人睇嗝，咁梗係大件事啦！

王森：　（沒好氣地瞅住她）

張師奶：（見王森一筆也沒有下，疑惑地問）咁你點㗎？究竟同唔同我查呢件案呀？

王森：　你依家個女喺邊度先？

張師奶：（自以為懂得條例）未滿十六歲係咪應該家長嚟報案先？

王森：　叫佢自己本人嚟一嚟得唔得？

張師奶：（瞧一瞧他，覺得他問得出奇）我個女點可以俾你睇啊！（不以為然地繑起兩臂，別過臉去）

王森：　（實在拿她沒辦法）我唔係睇你個女呀，我想知道當時情形點咋。

張師奶：（頑固地）咁你問我啦。

王森：　你當時喺現場咩？

張師奶：（大條道理地）咁估都估到啦，我係佢媽媽吖嘛。

王森：　（為之氣結地擱筆，按捺着脾氣，坐直了身子，手肘擱在椅背上，死盯住她。）

張師奶：（見他不落案，訴諸市民權益）喂，我哋係納稅人嚟㗎喎。

王森：　你納唔納稅我都要搞惦呢單嘢㗎啦。（無能為力地，逐一指着登記冊上的欄目）依家我都唔知點幫你落案，又無名，又無人證，又唔見受害人。

張師奶：（不得已地拿起擱在一旁的手袋）怕咗你嘞。（從手袋裏找出一張字條，打開交給王森）嗱，呢個就係我大廈嘅地址。

王森：　（看着字條，哭笑不得）咁咩意思？叫我得閒去坐吓呀？

張師奶：（扣好手袋，還是那句）總之我大廈架轆呢，就時時有人喺度睇女仔。

王森：　大把人喺架轆度睇女仔㗎啦。

張師奶：（肉緊地）佢唔淨止企喺度睇呀，佢仲踎低睩㗎！

王森：　（無奈地兩眼翻白，瞧向天花板）

第二場

△ 王森走進張師奶居住的大廈。

△ 在大廈的升降機前面，王森向看更問話。

看更：（不大相信）唔係我哋呢薑呀嘛？

王森：（瞧着他）

看更：（指指隔壁）嘻，隔離嗰薑有之呀。我早就話過呀，隔離嗰單嘢，唔識睇更嘅。

王森：我哋查過晒㗎嘞，呢幾薑樓夾夾埋埋有成十幾單咁嘅嘢。

看更：（驚奇）係呀？你唔好嚇我啊，咁大件事呀？我聽都未聽過呀。（攤攤手）

王森：（懷疑地瞅了瞅看更，又瞧瞧四周環境）

看更：唉，實在哩，呢度一早應該搞個公關部。一有乜事呢，就拎我來問呀，你話煩唔煩啲呀？（作勢要走開）

王森：（叫住看更）喂，咪行住。呢度有幾多伙人住㗎？

看更：（指着電梯門）咪一眼睇晒囉，一梯兩伙咯。

王森：咩人住多呀？

看更：（逐隻手指數着）律師、醫生、大班、經理！點會有色狼呢？

王森：（眼望四周審視着）好難講！

看更：唉，你唔使睇啦，呢度無架部嘅。我依家行得啦？

王森：嗯。

看更：（正要走開）

王森：（又叫住看更）喂，阿叔呀！

看更：（不耐煩地轉過身）又做乜嘢呀？大佬，我要睇更㗎。

王森：我幫吓你眼嘞，我坐喺呢度得唔得？

看更：你咪坐囉。

王森：（在大門邊坐下）

看更：你唔好成日嗌住我就得嘞，我見你係差人咋。（不客氣地走開）

王森：（繼續環視四周）

△ 外面傳來一些地盤聲。

第三場

景：大廈樓下升降機口

時：午

人：王森、小男孩們、伯父、娘娘腔、大鬍子、中學女生、蓬髮男子

△ 升降機門打開，八、九個小男孩喧嘩着衝出來，跑到大廈外，坐着的王森轉身看看他們。

△ 一名身穿西裝、打煲呔、戴眼鏡的伯父手執鮮花從外面走進來，跨過門檻時，他一個跟蹌……

△ 王森回頭瞧瞧他……

△ 那伯父已狼狽地跌入升降機內。

△ 王森再看看的時候，升降機門又打開。

△ 一個娘娘腔的男人和一名大鬍子先後走出來，大鬍子[3] 正想拉住娘娘腔，娘娘腔轉身便給他一巴掌，然後抬頭挺胸步出了大廈，大鬍子委屈地摸着臉頰跟在他身後。坐在一旁的王森看見了，不禁搖頭失笑。

△ 一名穿校服的中學女生走進大廈來，按了鍵等升降機。

△ 王森觀察着。

△ 一個打赤膊、穿短褲、戴眼鏡、一頭蓬髮的男子走進來，也按了鍵，卻毫不掩飾地從頭到腳打量那女生，可當他頭一轉……

△ 王森不客氣地盯緊他。

△ 升降機來了，女生、蓬髮男子先後走進去，門徐徐關上。

△ 王森低頭思索，忽然覺得不對勁，便彈起身，飛快地撲向後樓梯。

第四場

△ 王森在後樓梯狂奔而上。

△ 從大廈天井看上去，可見王森跑了一層又一層，跑到每一層他都看看升降機門可有打開。

△ 跑到最後一層，趕在升降機前又着腰等較到達。門打開，蓬髮男子走出來，一看到他在樓下見過的王森，正氣喘吁吁地望住他，嚇了一大跳。

△ 這時女生安然無恙地步出升降機，逕自回家去。

△ 蓬髮男子見王森老是盯住自己不放，害怕得背貼着牆，一邊瞧住王森，一邊往自己的家門趔趄過去，慌亂地掏出鑰匙，開了門，見他老婆探出頭來。

老婆：　　（不解）你喺度做咩呀？

蓬髮男子：（緊張地閃身入屋，「砰」的一聲關上門）

王森：　　（不耐煩地按升降機鍵）黐線！

△ 王森無聊地走到窗前，兩手按着窗台望下去。

△ 忽然看見對面事有可疑，便馬上飛身跑下樓。鏡頭迅即推進，只見對面唐樓的天台上，一個中年男人——金魚佬——把一名正在舔冰棒的小女孩按在牆邊，瞧左瞧右，似乎對她意圖不軌。

第五場

△ 王森快步拐過一個街口，向前飛奔，跑到唐樓的入口，便衝了進去。

△ 王森直跑上樓梯。

△ 跑到天台，見金魚佬正蹲在女孩面前，手從她的肩上順流而下。

王森：　（指住金魚佬）做咩事呀你？

金魚佬：（馬上逃向樓梯）

王森：　（從另一邊堵截金魚佬）咪走呀！（捉住他的脖子，打了他一
　　　　　巴掌，將他按在門上）你條金魚佬吖！（憤怒地搵了他兩拳）

男人：　（死撐）大佬，有事慢慢講吖！

王森：　唔使講嘞，返差館至講！（押着金魚佬下樓）

小女孩：（舐着冰棒，在樓梯口探頭看着他們，在傻笑）

王森：　（指住女孩）細路女，你都跟埋一齊嚟吖。

第六場

景：警署問話室

時：午

人：吃冰棒的女孩、王森（全場畫外音）

△ 偌大的問話室裏，空蕩蕩的只得女孩一個坐在房間中央的椅子上。

△ 女孩後面牆上掛着女皇像，她正低頭摳腳趾，鏡頭自遠而近慢慢地
　　向她推進。

王森：（O.S.）鍾唔鍾意呢度啲冷氣呀？

女孩：唔鍾意。

王森：（O.S.）出面咁熱，入嚟涼下唔好咩？

女孩：有咩咁好喝，出邊都唔係好熱啫。

王森：（O.S.）咁你叫咩名呀？

女孩：我叫做楊燕英。

王森：（O.S.）幾多歲呀？

女孩：十三歲。

王森：（O.S.）喺邊度住呀你？

女孩：九龍城。

王森：（O.S.）有無返學呀？

女孩：（擦擦鼻子，又搔搔頭髮）有，放暑假吖嘛。

王森：（O.S.）成日逃學㗎，係咪呢？

女孩：（一邊搖頭）唔係喎，我阿爸都唔准我逃學啦，打死我都冇份呀！

王森：（O.S.）你好怕你阿爸打㗎？

女孩：梗係怕啦。

王森：（O.S.）你好曳嘅咩？

女孩：咁又唔係喎。

王森：（O.S.）佢成日打你㗎？

女孩：唔係吖，唔係成日打我呀。

王森：（O.S.）有無帶你去玩㗎？

女孩：（斜靠在椅背上咬手指）有時啦。

王森：（O.S.）有無帶你去游水呀？

女孩：好少嘅都。

王森：（O.S.）你舖頭賣咩㗎？

女孩：我舖頭賣咖啡茶嘅。

王森：（O.S.）有無雪條賣㗎？

女孩：（搖頭）無。

王森：（O.S.）咁你就跟嗰個人上去天棚食雪條啦喎？

女孩：佢話教我做明星吖嘛。

王森：（O.S.）做明星？教你啲咩㗎？

女孩：佢話食完雪條，咪教我做明星咯。

王森：（O.S.）有無教你喊啊、笑啊，咁呀？

女孩：（又搔搔頭）少少啦。

王森：（O.S.）有無叫你除衫呀？

女孩：（不解）乜做戲都會除衫嘅咩？

王森：（O.S.）佢有無郁手郁腳呀？

女孩：無。

王森：（O.S.）你擺幾個姿勢嚟睇吓，又話佢教你做明星。

女孩：呢，咁樣吖嘛，咁樣坐㗎。（斜倚着椅背，手支住頭，兩腿微張，懶性感）

王森：（O.S.）咁呀，不如你俾你屋企個電話我吖。

女孩：哦，我俾個電話你都得，不過你打電話嚟嗰陣時，要搵個女人打電話嚟㗎喎。

王森：（O.S.）我打嚟搵你阿爸啫嘛，使乜叫女人打嚟呀。

女孩：（略帶招積）如果你打電話俾我阿爸呀，我阿爸實話你多事啫。

王森：（O.S.）佢好惡㗎？

女孩：咁又唔係吖。

王森：（O.S.）咁啦，我再同你上天棚一次吖。

女孩：（語調比她年紀老成）你同我上天棚做咩呀？又唔係請我食雪條，又唔係教我做明星。

王森：（沒再回應）

女孩：（瞄瞄王森，又繼續低頭摳腳趾）唔⋯⋯乜你咁邪㗎？

△ 鏡頭一拍到底，由始至終在小女孩身上徘徊，一眼也沒眨過，呼應了前面張師奶「個女俾人睇」的憂慮。

「暮」 [5]

第一場

景：老人院

時：暮

人：老伯甲、老伯乙

△ （蒙太奇）樹林間的老人院，一片寧靜。

△ （蒙太奇）老婦站在窗前，午後的微風拂動窗紗。

△ （蒙太奇）有老人坐在牀沿低頭沉思。

△ （蒙太奇）有老人坐在牀邊搖着扇子。

△ （蒙太奇）走廊上，四、五個老人在納涼、閒聊。

△ （蒙太奇）有人披着大衣，在窗外經過。

△ （蒙太奇）兩個老伯瞧住鏡頭。

△ （蒙太奇）另兩個卻看着另一邊。

△ （蒙太奇）一個老人獨自坐在椅子上。

△ （蒙太奇）有人探頭出窗外。

△ （蒙太奇）老人筋脈嶙嶒的手。

△ （蒙太奇）老人禿得發青的後腦。

△ （蒙太奇）老人不分是悲是喜的臉。

△ （蒙太奇）老人凹陷的臉頰，疑惑的眼神。

△ （蒙太奇）老人紋絡分明的額頭。

△ （蒙太奇）皺紋滿臉的老人垂着頸。

△ （蒙太奇）蒼翠的樹頂外是藍天白雲。

△ （蒙太奇）樹影打在走廊上，沒有一絲風。

△ 房間裏，老伯甲蹲坐在自己的牀鋪前，風翻開了牀上的書頁。

△ 前面的牀鋪上，老伯乙橫躺着在閉目養神。

△ 老伯甲戴着老花鏡，拿住放大鏡在看書。

△ 老伯乙躺在牀上，朝老伯甲微微一瞥。

△ 老伯甲看書看得聚精會神。

△ 老伯乙緩緩地坐起身來，瞧了瞧天花板，再瞅住老伯甲。

老伯乙：咁得閒，同我寫封信咧。

老伯甲：（沒抬頭，仍在看書，不大賣賬）寫俾邊個呀？

老伯乙：（想了一下，答不出來）

老伯甲：（放下放大鏡，指指老伯乙）仲邊有人收你嘅信吖？

△ 老伯乙被堵得沒聲出，坐在牀上，不服氣地抬頭挺胸，望着遠方不言語。

△ 老伯甲拿起放大鏡，繼續看書。

第二場

景：老人院房間
時：暮
人：老伯甲、老伯乙

△ 不斷橫移的鏡頭下，老人院裏一個窗戶，一個牀位，一隻櫃子，一段人生。

△ 掛起蚊帳，靜候一日的終結。

△ 老伯甲獨自坐在牀前哼粵曲。

老伯甲：（一手搖着葵扇，一手打着拍子，惡改《胡不歸之慰妻》）情惆悵，意淒涼，瓜爛張氈，聯返堂蚊帳，無人瓜被，你話幾咁孤寒……

老伯乙：（從房外徐徐地踱了進來，在牀沿上坐下）

老伯甲：（自己唱得高興，拿扇子當樂器）嗏——嗏——嗏——嗏——撐！篤——篤咯篤篤——撐！嗏——篷——嗏——撐——嗏嗏嗏嗏——撐！

老伯乙：（自牀頭櫃取下一隻煙灰缸來，擱在牀上，拿了一包煙，叼上一根，劃了火柴，點着了它，兀自抽了起來。）

老伯甲：（仍自得其樂）噠噠噠——噠——噠——噠——（忽然聞到煙味，哼唱不下去了，捏住鼻子）哎吔！（厭惡地瞅了老伯乙一眼，又別過頭來）

老伯乙：（吞雲吐霧着）

老伯甲：（搖搖頭，用扇子搧走飄過來的煙）唔……！

老伯乙：（故意朝老伯甲大大地噴了一口煙）

老伯甲：（用手掩住鼻子，眉頭大皺，咳嗽了起來）咳……咳……咳！

老伯乙：（把煙擱在煙灰缸上，拿出一把大剪刀，豎起一條腿，開始在牀上剪腳趾甲）

老伯甲：（回頭見到，更加氣憤，拿起那根煙，在乙的煙灰缸裏撳滅了它）

老伯乙：（驚訝地抬頭瞧住老伯甲）

老伯甲：（也毫不示弱地望着老伯乙）

△ 兩人彼此狠狠地對望。

第三場

景：老人院房間

時：暮

人：老伯甲、老伯乙

△ 不斷橫移的鏡頭下，老人院裏一個個牀鋪，一隻隻櫃子……可是主人都不在。

△ 老伯乙手裏拿着幾張金髮女郎的性感印水紙。

△ 他沾沾自喜地看着，又小心翼翼的不叫人瞧見，莫讓春光洩露。

△ 老伯甲如常地蹲坐在自己的牀位前，牀上攤開着紙張，擱着一瓶墨水，正在寫信的他瞅住老伯乙，只不知他在看什麼，看得那樣高興，就又低下頭去繼續寫。

△ 老伯乙含笑看着印水紙，忽爾抬頭瞅了一瞅窗外，站起身來，走到門前，拿住印水紙的兩手反剪在背後，仰望着天空。

老伯乙：（愉快地）哈哈，今日幾好太陽喎！

△ 老伯乙步出房間，走到外面的窗台旁，把那些印水紙一張一張地立在窗邊，讓卡上的美女曬太陽。

△ 鏡頭隨着他踱到屋外的花園小徑上，只見他一邊伸着幾個懶腰，一邊遲緩地向前走。

△ 鏡頭一轉，又返回窗台旁，但見房裏的老伯甲，見老伯乙已走開，便偷笑着，躡手躡腳地走到門外的窗邊，拿起兩張美女印水紙，仔細地瞧個夠，面露欣喜地點點頭。

△ 不想到此際老伯乙已從小徑走回到房間的另一邊，遠遠地瞧見老伯甲正染指他的心肝寶貝，大喊着急步跑過來。

老伯乙：喂！（跑出來走到窗邊，一手奪過老伯甲手中的印水紙）我嘅！我嘅！

老伯甲：（直愣愣的望住老伯乙）

△ 兩人再次狠狠地相互對望。

第四場

景：老人院廚房

時：暮

人：老伯甲、老伯乙

△ 小徑旁，一排窗戶整齊地打開，微風下綠樹輕擺，遠處晾着的衣服微微地晃動，一切看似安靜祥和。

△ 廚房裏，老伯乙正在洗菜。那邊廂，老伯甲手中舉着放大鏡，輕快地步進廚房來，走到老伯乙洗的水龍頭旁，拍拍他的肩膀……

老伯甲：喂！（揚揚手，着老伯乙讓開，然後喧賓奪主，逕自拿放大鏡
　　　　往水流下沖洗）

老伯乙：（手裏拿着菜，呆站在老伯甲身旁，一臉不悅地盯住他）

△ 老伯甲洗完放大鏡，甩了一甩水，順手拿起搭在水台上的抹布來擦
　 拭，卻不小心將它蓋着的一把菜刀掃到地上去。

△ 特寫菜刀「噹」的一聲在老伯乙的兩脚前着地。

△ 老伯甲一邊擦拭放大鏡，一邊還對老伯乙嘿嘿笑，又舉起放大鏡來
　 看他。

△ 放大鏡下，老伯乙的眼睛給變大了好幾倍，滑稽怪異。

老伯乙：（高聲）想死呀？

△ 老伯甲依然嘲弄着老伯乙，一擦乾了放大鏡，便把抹布往水台上一
　 扔。

△ 老伯乙忍無可忍，猛地擲掉手裏的蔬菜，彎腰拾起地上的菜刀，擋
　 住了老伯甲的去路。

△ 見老伯乙手中的菜刀舉到他面前，老伯甲一臉驚惶地瞅住他。

△ 特寫失去理性的老伯乙，一刀一刀地向前砍下去。

老伯乙：去死啦！死未！

老伯甲：（O.S.）啊……啊……啊！……救命啊……救命啊……救命
　　　　啊！……

△ 鏡頭但見鮮血涔涔流下，隨着老伯甲的呼救聲移向門口。

△ 廚房外，一左一右的兩扇磨沙玻璃門內，左邊見手持菜刀的老伯
　 乙，右邊則見滿頭都是血的老伯甲，雙手向前撲倒玻璃門上，然
　 後慘叫着倒地，玻璃上留下了兩行血手印。

第五場

△ 日暮下，夜幕將至。
△ 陳展鵬坐在辦公桌前，一邊抽着煙，一邊低頭錄口供。
△ 老伯乙坐在桌子的另一面，一臉木然地瞅住窗外，一動也不動的。
△ 斜陽下，百葉簾的影子打在他們的身上和牆上。

陳展鵬：（抬頭問老伯乙）無屋企人呀？
老伯乙：（呆坐着沒回應）
陳展鵬：（瞅着他，沉默了片刻，然後耐心地）噚，當時無人在場吓，
　　　　你講俾我哋知，究竟係點樣嘅？
老伯乙：（仍是沒言語）
陳展鵬：（長長地嘆了一口氣，抽一口煙，又瞅住老伯乙）究竟係點樣㗎？
老伯乙：（依舊沒言語）
陳展鵬：（湊前一點）係唔係自衛呀？
老伯乙：（始終沒言語）
陳展鵬：（看一看面前的檔案，接着同情地）你唔怕同我講，將來你會
　　　　有法律援助嘅。
老伯乙：（從頭到尾只眼望着窗外的遠方，動也不曾動過）
陳展鵬：（面對着這個沉默的老人，也實在無奈得很，只好問一句關懷
　　　　的話）你食咗飯未呀？
老伯乙：（終於動了，從身後的褲袋中掏出一隻透明膠袋，取出裏面包
　　　　着的身份證，遞給陳展鵬）噚，你睇吓。
陳展鵬：（接過老伯乙的身份證）
老伯乙：我今年七十五歲咯。（然後又望向窗外的遠方，繼續緘默）

△ 鏡頭徐徐地推前，特寫陳展鵬的目光，由老伯乙的身份證，看到了
　　眼前的虛無，手裏拿着煙，悲憫中，在推敲着七十五歲時的自己？

△ 日暮下，夜幕低垂。

第六場

景：陳展鵬家

時：夜

人：陳展鵬、妻子、小女兒

△ 桌子鋪着花色膠墊，小女兒正在桌上擺放碗筷，準備開晚飯。

△ 客廳不大，房間狹小，裝修簡單，是個普通人家。

△ 門開處，陳展鵬回到家裏來。

小女兒：阿爸。

陳展鵬：（點點頭）

小女兒：（向廚房嚷去）阿媽，阿爸返嚟喇！

陳展鵬：（把門關好）

妻子：　（廚房裏O.S.）入嚟幫手開飯啦！

小女兒：哦。（便走進廚房）

△ 妻子正在廚房裏炒菜，小女兒走進來。

妻子：　（端起炒好的一碟交給小女兒）啊，擺呢啲蛋出去吖。

陳展鵬：（一邊解開襯衫的扣子，一邊走到廚房門前，見大女兒不在）
　　　　麗嬋呢？唔返嚟食飯呀？

妻子：　（拿着空碟子要盛菜）去咗烏溪沙吖嘛，尋日咪話咗俾你聽
　　　　咯。（把菜盛好，交給小女兒）

△ 陳展鵬已脫去了襯衣，只穿着汗衫，開廁所燈。

△ 廁所裏，陳展鵬彎下腰在洗手，忽然慢慢地抬頭，注視起鏡子中的
　　自己來。

第七場

<div align="right">景：陳展鵬家
時：夜
人：陳展鵬、妻子、小女兒</div>

Δ 飯桌上擺滿了餸菜，陳家三口在吃晚飯。

小女兒：（抱怨着）唔，呢個暑假好悶呀。

陳展鵬：無好戲睇咩？

妻子：　仲唔俾佢睇晒咩。

小女兒：出年我同同學上廣州玩咯。

妻子：　出年至算啦。

小女兒：點解唔見你哋兩個一齊去睇戲嘅？

妻子：　你去睇咪得咯。

陳展鵬：（先是停了筷，然後繼續扒飯）

妻子：　（夾起一條菜，咬了一口，即刻擱下）嘩，咁多沙嘅？你個嘢呀，洗菜都洗唔得乾淨㗎。

小女兒：阿爸話，我洗菜好似洗衫咁㗎咯。

陳展鵬：（停下來，瞧住她們兩母女吵，又接着吃）

第八場

<div align="right">景：陳展鵬家
時：夜
人：陳展鵬、妻子、小女兒</div>

Δ 吃完飯，小女兒端着空碟子進廚房。

Δ 客廳裏，穿着汗衫睡褲的陳展鵬剔着牙，坐到沙發上，彎下腰在茶几下，不知道在找什麼。

Δ 他的妻子、小女兒仍在收拾碗筷。

妻子：　（朝丈夫瞄了瞄）喂，好攞返啲報紙出嚟喇。

小女兒：（聳聳肩偷笑）好。（端着碗筷走進去）

妻子：　（邊擦桌子）依家啲細蚊仔呀，鬼咁多計劃喇，未有耐啫就諗定做乜嘢㗎嘞。

陳展鵬：（剔着牙，心血來潮）你今年幾多歲呀？

妻子：　（一頭霧水）做咩啫？

小女兒：（出來把報紙攞到茶几上，問母親）你要唔要用廁所呀？我沖涼先喇。

妻子：　哎，咪喇，我沖先！（指指小女兒的臉）你個嘢呀，去親廁所都個幾鐘頭嘅。

小女兒：（笑着）邊度係呢。

陳展鵬：（拿起報紙看）

小女兒：（挨着父親，坐在沙發上）阿媽好鍾意寃枉人哋㗎。

陳展鵬：咁你又唔早啲洗？

小女兒：（從睡衣口袋裏掏出指甲鉗）咁邊有人生樂趣喎？

陳展鵬：（看報紙）咪嘈啦。

小女兒：（開始剪手指甲）

陳展鵬：（瞟了她一眼，又低頭看報紙）

小女兒：（自顧自在剪着，指甲四處亂飛）

陳展鵬：（看不過眼，把報紙擺到小女兒膝上）嗱，俾張報紙墊住佢，唔好彈到啲指甲周圍都係。

小女兒：咁你唔睇吓有咩新聞呀？

陳展鵬：（只拿起另一張報紙來讀着）

小女兒：（繼續剪指甲）

陳展鵬：（忽然沒好氣地合上報紙，端起茶杯，喝了一口）

Δ 特寫小女兒在剪指甲的兩手。

Δ 陳展鵬瞅住她，若有所思。

Δ 陳展鵬踎着打開電視機，馬上傳來了《歡樂今宵》的主題曲，然後他坐回沙發上，和小女兒一起看電視。

電視：（O.S.）日頭猛做，到依家輕鬆吓，食過晚飯，要休息番一陣。大家暢聚，無綫有好節目。歡歡樂樂，笑笑談談，我哋齊齊陪伴你！

△ 陳展鵬饒有興味地看着《歡樂今宵》，他的眼前倏忽閃過……

△ （插入畫面）日間在警署的走廊裏，他陪伴老伯乙一起向前行時的背影。

△ 陳展鵬在看着的仍是電視嗎？

第九場

景：陳展鵬家

時：夜

人：陳展鵬

△ 電視上已經沒了畫面，只剩雪花。

△ 特寫陳展鵬歪着頭，睡着了，電風扇吹拂着他額前的垂髮。

△ 坐在沙發上，陳展鵬打了一個盹，忽然醒過來，扶了一下頭，望望四周。

△ 夜已深，家人都已睡去。他站起身來，走進廚房。

△ 廚房中，陳展鵬仰着頭，「嘟嘟嘟嘟」喝了半杯水，沒喝完的便倒進水槽去。

△ 他走出來，微微地打開小女兒的房門看看。

△ 房內，牀前點了蚊香，小女兒正在熟睡。

△ 他又把門輕輕掩上。

△ 客廳裏，陳展鵬把家門鎖好，關了電視，熄了燈，漆黑中，他徐徐地進房去睡覺，一天又要過去了。

△ 夏夜的微風吹進來，使得掛在窗前的風鈴輕輕搖曳，發出「叮嚀叮嚀」的響聲。

「夜」

第一場

景：舞廳

時：夜

人：李輝豪、女友

△ 在一明一暗的藍光裏，李輝豪和女友在熱舞。

△ （插入畫面）一閃一閃地發出藍光的警車訊號燈。

△ 二人在閃爍的燈光中繼續跳舞。

△ 熱舞過後，他們坐下來喝酒，李輝豪點了一支煙來抽着。

女友：　（笑着攪動杯裏的冰塊）你知唔知你頭先踩咗我兩腳？

李輝豪：（詫異）係？

女友：　好趼咩你？

李輝豪：（搖搖頭，沒言語）

女友：　（擱下調酒棒）點解好似心不在焉咁啫？

李輝豪：俾 ICAC 悶親咯。

女友：　（一聽此語，便擔憂地望住他）

李輝豪：（夾着煙，舉起酒杯，朝她敬了一敬，也似乎是叫她別問了）

女友：　（低下頭來）

李輝豪：（呷了一口酒）叫我協助調查喎。

女友：　查咩呀？

李輝豪：仲有咩吖？

女友：　查你？

李輝豪：（洩氣地）查唔查我呀，都係咁悶㗎啦。都唔諗吓我哋有幾多
　　　　嘢做，得閒就「揞」我哋去問，問來問去又係嗰啲嘢。

女友：　（不耐煩了）咁究竟係問你乜嘢啫？

李輝豪：（氣惱地）無嗰樣整嗰樣啦，八點鐘就坐喺屋企等呀。

女友：　（失笑）嗯，驚你哋走佬呀？

李輝豪：（憤懣地）整色整水啦，好似奉旨要協助調查咁。（搖着頭）搞到我啲伙記呀，辦案都無心機呀。

女友：　（調侃）又話你哋士氣好高嘅。

李輝豪：（噴一口煙）哼。

女友：　（喫下一顆花生）欸，點解唔多見查啲鬼佬嘅吓？

李輝豪：（更氣悶，只拿起酒杯，喝了一口，不言語）

女友：　點解做生意收佣嗰啲，坐監仲坐得耐過韓德嘅？

李輝豪：（有點大力地攌杯）唔好問我呢啲嘢。

女友：　（沒好氣地）咁究竟係咪查你啫？

李輝豪：（只搖搖頭，不說話，繼續抽煙）

女友：　（想改變氣氛）出去跳舞囉。

李輝豪：（心情不好）俾我抖一抖得唔得？唔好成日好似老廉咁啦。

女友不：（面露不悅）

李輝豪：做乜唔出聲啊？

女友：　（開他玩笑）我都俾老廉悶親。

李輝豪：（一笑）

第二場

景：車內／女友住所附近

時：夜

人：李輝豪、女友

△ 深夜的樹叢旁，四下無人，只有李輝豪的車子停在路邊，車中，他和女友相擁着熱吻。

女友：　（接完吻，欣悅地笑了笑，整理一下頭髮，準備打開車門）走喇。

李輝豪：（還戀戀不捨地撫弄着女友的頭髮和脖子）

女友： 　（又回過頭，搭住李輝豪的肩膀，嫣然一笑）嗰日個差佬話，如果停車呢，就要即刻上樓，如果唔係嘅話，就會唔安全嘅。

李輝豪：（故作聽話地）係，知道。

女友： 　（一笑）嗳，係咪真係俾人照到一 pair，要收番五十蚊㗎？

李輝豪：（敏感了）老廉話俾你知㗎？

女友： 　（摸着李輝豪的臉，笑他又發小孩子脾氣，然後轉身開車門）

△ 夜路上，兩人開門下了車，李輝豪把外套搭在肩頭上，女友挽住了他的臂彎，一起走到她住處的樓下。

李輝豪：Bye-bye。

女友： 　Bye-bye。

△ 兩人又吻了一下，這才分別。李輝豪剛走到車子旁，他的傳呼機響起，便回過身去，走向女友。

李輝豪：（叫住她）喂，借個電話打打，有人call 我。

△ 兩人手挽手走進了大廈。

第三場

　　　　　　　　　　　　景：街頭

　　　　　　　　　　　　時：夜

　　　　　　人：李輝豪、Sidney、Hilda、醫護人員、警察、交通警、糖水檔小販

△ 黑夜的街頭，李輝豪的車子駛近了。

△ 從車中看出去，只見醫護人員抬着 Hilda 走向救護車，Sidney 及警察在旁跟着。

△ 李輝豪停了車，焦急地走下來。

李輝豪：　　（喊過去）Sidney，車親邊個呀？

Sidney：　　（已走到救護車旁）Hilda 呀。

李輝豪：　　（趨前看看被醫護人員抬上車的 Hilda）吓？（回頭問 Sidney）點解咁論盡呀？

Sidney：　　頭先有人打電話叫佢落街。

李輝豪：　　（緊張地）知唔知係邊個呀？

Sidney：　　（搖頭，隨着醫護人員上救護車，守住擔架上的 Hilda）

李輝豪：　　咁你嗰陣時呢？

Sidney：　　响樓上。

醫護人員：（關上車門）

李輝豪：　　（向車上的 Sidney）我跟住嚟吓。（瞧進車窗）呢單嘢我幫你搞惦。

△ 救護車響着警號一路開走，李輝豪目送它駛遠了，便步向正在一旁落案的交通警與目擊證人——糖水檔小販。

交通警：（手拿記事本，向李輝豪報告）李 Sir。

李輝豪：點呀？

交通警：Hit and run 嚟呀。

李輝豪：（指小販）佢係邊個？

交通警：就係目擊證人。

李輝豪：唔該你幫我帶佢返去吖。

交通警：Yes Sir。

李輝豪：我一陣間返嚟吓。

交通警：Yes Sir。

李輝豪：（走回自己的車子上）

△ （再次插入畫面）一閃一閃地發出藍光的警車訊號燈。

△ （特寫）Sidney 在救護車上擔心地盯住昏迷的 Hilda。

△ （特寫）Hilda 戴着氧氣罩，不省人事。

△ Sidney 看着醫護人員在搶救。

△ 救護車的司機在夜路上小心地駕駛。

△ 車窗的倒影上是一臉茫然的 Sidney，躺在那裏的 Hilda 依然昏迷。

△ Sidney 轉頭看看，救護車可駛到了醫院沒有。

△ 將近天亮的街上⋯⋯

△ 李輝豪也在駕車飛馳着。

△ （三度插入畫面）一閃一閃地發出藍光的警車訊號燈。

△ （特寫）救護車上 Sidney 的臉。

△ 駕着車的李輝豪。

第四場 [6]

景：醫院

時：夜

人：李輝豪、Sidney、醫生數名、男女護士數名

△ 手術燈在天花板下迴旋了一週。

△ 升降機打開，兩名女護士推着躺在病牀上的 Hilda 走出來，李輝豪和 Sidney 緊隨其後，滿臉焦慮。

△ 女護士們在門邊把病牀交給兩名男護士，將之推往手術室。

△ 門外，Sidney 彷徨地站在那裏，陪伴着的李輝豪面向他。

△ 病牀給推至手術室。

△ 男護士將病牀移到手術燈下。

△ 手術燈打亮。

△ 走廊上，Sidney 擔心得來回地踱着步，惘然盯住手術室的方向，一籌莫展。

△ 旁邊也一樣焦急的李輝豪想勸說句什麼，卻不知如何開口。

△ 兩人的身影，一直輪流前後左右地充塞住鏡頭，直到 Sidney 頹然坐下，李輝豪於是陪他一起坐，鏡頭由是慢慢地朝後拉，直至他們成為漆黑的走廊盡處唯一的一束光。

△ 手術室中，醫生們正在給 Hilda 開刀，鏡頭繞着手術台轉了一圈。

△（特寫）Sidney 憂形於色的臉。

△（特寫）李輝豪朝手術室那邊看了看。

△（特寫）手術台上戴着氧氣罩的 Hilda。

△ 李輝豪站起來，走到門邊，掏出一包煙，點着了一根，自己抽着，回頭瞧瞧 Sidney，便又走過去，把煙包遞到他面前，Sidney 拿出一根叼上了，李輝豪替他點了火，然後兩人一起坐在那裏抽煙。

△ Sidney 的神色格外沉重。

△ 圓窗內，手術仍在進行中。

△ 從玻璃門外看進去，李輝豪給 Sidney 交代了一些話之後，拍拍他的肩膀，便站起身離開，餘下 Sidney 一人繼續等待，只見他的神色漸漸顯得憤慨。

第五場

景：警署問話室

時：夜

人：李輝豪、糖水檔小販

△ 李輝豪和案件的唯一目擊證人——糖水檔小販對坐着，向他問話。

李輝豪：頭先被車車親嗰個，係我哋伙記個老婆。

小販：　（背影，點點頭）我知，我晚晚喺嗰度擺檔，認得晒啲街坊。

李輝豪：個伙記同我幾老友㗎。

小販：　（略顯焦慮）唉，我知，阿 Sir。不過唔關我事㗎，我不過喺嗰度擺檔賣糖水啫。

李輝豪：我無話關你事。不過就算唔關你事，你都可以幫吓手吖。

小販：　（垂下頭）

李輝豪：（誠懇地）就幫吓我哋咧？

小販：　（抬起頭了）

李輝豪：車親人嗰陣，你喺度吖？

小販：　（點頭）

李輝豪：你見到乜嘢就講乜嘢啦。

小販：　（想了一想之後）嗰陣都好夜喇，阿 Sir，我都想收工嘞，今晚又無乜生意，唉，如果我早啲收工就乜事都無啦。點估到話啱啱熄咗個火水爐啫嘛，就有架車埋嚟買兩碗糖水咯。我閒時都係做啲嘅街坊生意嘅啫，都好少話有人駛架車埋嚟買糖水㗎。

李輝豪：咁跟住又點呀？

小販：　哦，嗰兩個男人呀，快快趣趣食完糖水就走人咯。喔，食得鬼咁快趣添，「哹哩啡咧」，喺度猛咁滴嘅糖水喺我啲碗度，咁我就執起嗰啲碗呀，踎喺度洗碗啦，咁就睇見嗰兩個男人行轉背駛架車走咗喇。無幾耐啫嘛，呵呵，嗰個女人就落樓嘞。哈，我仲以為有生意添吖，根本都未行去招呼佢，嗰架車就「呼……」，係咁鑱埋去嘞。

李輝豪：（思索着案情，沒言語）

小販：　起初我以為嗰兩個男人返嚟又再幫親我吖。

李輝豪：（懷疑地）佢哋返嚟做咩呀？

小販：　鬼咁快就鑱過嘞，阿 Sir。

李輝豪：（想確定）就係頭先嗰架車？

小販：　嘿，快到不得了呀，睇都睇唔清楚，等我睇清楚，嗰個女人已經攤喺嗰度，架車又唔見咗。

李輝豪：（客觀地）架車度又係坐住兩個人呀？

小販：　快到不得了呀，又黑吖。

李輝豪：（深感案情複雜）
小販：　（只是不想惹麻煩）唉，我早啲收檔就乜事都無啦。
李輝豪：（沉思着，又抬眼看看小販）

第六場

景：警署
時：晨
人：李輝豪、清潔工人 [7]

△ 走廊上，李輝豪疲憊地走出辦公室。當他走遠了，室內的電話便響了起來，只聽到他急步跑回來，可待他正想拿起聽筒，鈴聲卻斷了。他頹喪地站到窗前去。

△ 大堂內，升降機打開，李輝豪揑着眉心走出來，大堂裏空蕩蕩的，只有一個清潔工人在拖地。

工人：　（抬頭向李輝豪笑笑）早晨。
李輝豪：早晨。（走向大門）

△ 大門的鐵閘還沒升起，只開着中間的小門，門外，天蒙蒙亮。李輝豪站在門檻上環顧四周，緩緩地走下梯級，離開警署。

△ 音樂響起。[8]

△ 李輝豪向清晨的街道看了一下，便繼續往前走，迎向新的一天。

完

註：

1. 「晨」的第七場，任達華自大廈步出停車場，陳韻文直覺眼前畫面空洞，銜接不到前兩段的語意，顯不出任達華不得要領的失落感，向譚家明建議拋一個孩子玩的足球出去。譚即轉頭吩咐劇務去買球，豈料買回來一個五顏六色的沙灘球，譚竟然照用，陳以為是因為時間迫切，致使譚無可如何，至見沙灘球有氣無力的彈跳，方才恍然。

2. 陳韻文和譚家明在音樂的運用方面最能擦出火花，由於陳韻文有在電台當DJ 的背景，無論在各地流行曲、爵士樂或古典音樂方面都有充足的「存貨」。這裏扣緊任達華忐忑心情所選的音樂正是貝多芬的《第七交響樂曲》第二樂章。

3. 「午」的第三場，被刮耳光的娘娘腔男子，是陳韻文臨時拉伕，從髮型屋「抓」來的高級髮型師。那傢伙興高采烈的帶女友來亮相，豈料因頻頻 NG，「無端端」被掌摑多次。

4. 「午」的第六場，據陳韻文憶述，小女孩其實是送外賣的，非常精靈，這場戲一鏡直落，演來沒半點緊張的感覺。陳韻文形容她經常主動「撩」人談話，表情多多，「有點邪」！

5. 譚家明當年拍的電視劇，如《七女性》、《奇趣錄》等等，幾乎沒一部不是「急就章」，《晨午暮夜》的「暮」急上加急，因為老人院非單在新界邊陲，還得趁着老人們全部去了飯堂午膳，寢室、走廊、浴室全部空洞的有限時間內拍攝。幾十年後，陳韻文仍十分肉痛的憶述，戲中老人不時拿來欣賞的「美女印水紙」是她的私藏，戲拍完之後，印水紙也不翼而飛了。

6. 「夜」的第四場，于洋與黃元申兩人在手術室外等候的焦慮場口，拍攝時譚家明將原有對白擱在一邊，以場面調度來講故事，其效果令陳韻文大為折服。

7. 「夜」拍了一個通宵，陳韻文憶述拍到第六場，譚家明為營造清晨氣氛，臨時起義，轉頭教劇務脫衣飾演清潔工人，赤膊拿地拖抹地，可謂譚家明的「神來之筆」。

8. 之前在「晨」結尾曾用過的同一段貝多芬《第七交響樂曲》，在結束時再一次發揮掀動觀眾情緒的作用。

《CID》——《晨午暮夜》

（1976）

監製：梁淑怡

編導：譚家明

編劇：陳韻文

助理編導：陳燭昭

攝影：鍾志文

剪接：鄒瑞源

錄音：胡漢峯

燈光：謝斌

聯絡：郭錦明

劇務：陳成泉

場記：陳國熹

佈景：李漢威

美術主任：陳兆堂

化裝：陳文輝

演員：

[晨] 任達華、盧大偉、陳嘉儀、呂慕勤、程乃根、劉麗詩、何柏光、嚴俊華

[午] 張雷、鄭少萍、吳桐、黃耀楷、王麗娟、葉夏利

[暮] 何璧堅、檸檬、廊漢、韋以茵、陳麗馨

[夜] 黃元申、馬劍棠、于洋、陳喜蓮、陳燭昭

出品：電視廣播有限公司（TVB）

《北斗星》——《阿絲》

導演：許鞍華
編劇：陳韻文

景：P.O. Office [2]

時：日

人：阿國、劉松仁

△ 阿國背影——近乎大特寫，讓人見其背影已知是白粉道人。

△ 衣料寬而軟，益顯瘦削身型，顯其體弱，怯住兩臂，縮起肩頭的身體語言，是白粉道人對現實早已妥協的形象。

劉：（坐在辦公桌，在阿國對面端詳國。閱讀手上文件又抬眼打量國兩眼，明知故問，如考口試）你叫咩名？

國：（背影）阿國。

劉：有做嘢嘛？

國：（背影，略帶後悔語調）本嚟有。（抽鼻涕以手背稍抹）

劉：（打量國）食咗幾耐？

國：（背影，設法解釋，潛意識地要給劉好印象）想戒嘅喇，以前都戒過。（抽鼻涕）

劉：邊個俾你食㗎？

國：（背影）第日戒甩咗我會轉環境。（仍舊是背影）
（身體語言，稍動配合，要給劉好印象）

劉：你父母呢？

△ （Jump Shot）——跳至國的正面特寫，國反應愕然，不料有此一問)

△ 這一下 Jump Shot 的 Impact，增國在妓寨遇絲的 Impact。

國：（有點愕然又為難的反應，心裏吟哦，略為難說）唔好搞佢哋喇！

劉：佢哋環境好無？

國：過得去。

劉：咁你唔返去佢哋度？（建議及勸告口吻）

國：（為難地講出感受）返親去都硬係覺得拖累咗佢哋。

劉：或者佢哋幫到你戒煙呢？

國：（心底稍吟哦，語調是自己對自己解說，給自己期望）等我戒咗至返去。

劉：（有同意神情，再看清楚國）你點知我可以幫到你？

國：（微反應欲言又止，想為自己講好話，又想對劉講討好話，終於訥訥不語）

Δ 「北斗星」三字出現

第一場

景：澳門街頭／澳門路邊

時：清晨微暗漸明亮

人：阿絲、三輪車夫、鄰人、親戚（V.O.複述）

Δ（蒙太奇）——親戚（V.O.）（平白講幾句）

[澳門街頭]

Δ（蒙太奇）三輪車之輪／車夫之腳／猛轉猛踏，由暗轉而為白日。

[澳門路邊]

Δ 同日，接上。

Δ 三輪車停在路邊向鏡。

Δ Jump Shot ——阿絲面向門，一臉猶豫。

Δ 鄰人坐於前方矮櫈上倚牆補衣。

Δ 車夫在單車座上，冷冷斜眼打量阿絲看結果。

Δ 阿絲遲疑轉頭看車夫，未知是否應按鈴。

Δ 車夫有點不耐煩，示意按鈴。

Δ 阿絲轉身欲按鈴——

鄰人：（緊接，十分悠閒地）唔使揼咯！無人呀！

阿絲：（晴天霹靂，愕然望着鄰人，指頭撥衣，拒絕相信，有話想說）

車夫：（亦覺意外，車座上移身向鄰人）去晒邊呀？

鄰人：（仍補衣）英國喝。（突然斜眼打量阿絲）你親戚呀？

阿絲：（不知如何作答）

鄰人：（打量絲）你邊度嚟㗎？

阿絲：（避而不答，轉過身）

車夫：（即動身示意阿絲回車卡上，安慰，找話說）唔响度呀，咁上車先啦！

阿絲：（立車前，思量）

車夫：（轉向鄰人）喂阿嬸，咁你知唔知佢哋响英國地址呀？

鄰人：嗬！問着我喇。

車夫：（望阿絲，心中已在盤算）

阿絲：（惘然若失）噫！（數錢，心亂）係咪三蚊呀？

車夫：上車先講啦吓！

阿絲：（無可奈何）遊魂似的上車。

Δ 車子 U Turn 之時用主觀鏡頭——

Δ ——感覺是阿絲惘然轉動，望回來路。

Δ 車子 U Turn 之時——對話。

車夫：（邊踩車，邊微轉身問）仲有無親戚响澳門呀？

阿絲：（幾乎微不可見地搖頭，怯怯地小聲）我得五蚊澳門紙咋！

車夫：（頭也不回地爽朗應聲，車卻踩得奇慢，已心中有數）得喇！

Δ 見車子背鏡徐徐而行。

第二場

景：車夫家客廳

時：日

人：阿絲、車夫、車夫妻

△ 車夫與妻並不奸猾，對白粗直雖然有機心。

△ 阿絲無助地坐桌畔。

△ 車夫側身開去，若有所思，以牙籤撩牙，計算着。

妻： （客氣，卻含命令）食件馬拉糕啦！食過嘢未呀？

絲： （飢餓地望馬拉糕，蠢蠢欲動的想伸手拿點）

△ （特寫）妻將手上的爛棉襪搭到頸肩上。

妻： （緊接着牽嘴一笑問）游水落嚟㗎？

車夫：（緊接問）安南[3]嚟㗎？

絲： （被問得情急，將馬拉糕塞進口，口乾乾地喫，點頭）

妻： 咁點會嚟到呢度㗎？

絲： （將糕嚥下，想哭訴似的）搵親戚。

車夫：（倒熱茶之時，順手倒一杯給阿絲）香港無親戚咩？

絲： （未接茶已有點溫暖反應，接茶忙以杯暖手心，略帶期望）有個家姐。

車夫：知唔知香港號碼呀？知就同你打個電話過去。

絲： （搖頭）得個地址咋。

妻： 寫封信去叫佢寄啲水腳嚟俾你啦！

絲： （搖一下頭，小聲幾乎似自語）佢無錢㗎。

△ 車夫與妻反應，二人心裏似已靈犀相通，有默契。

絲： （望剩下之馬拉糕，伸手去拿過來吃之時，坦然向車夫再講一次）我淨得幾廿蚊咋。

車夫：（點頭，已心裏有數）

妻： 你想即刻過香港呀？

絲：　　（苦笑一下）我留响澳門做乜嘢？

車夫：你無香港身份證嘛！

絲：　　我又夠無呢度身份證咯。

車夫：咁——過去要幾百銀！

絲：　　（望向車夫，似要車夫想辦法，而未宣之於口）

妻：　　（明知故問地轉向夫）你有無辦法啫？

車夫：（吟哦，拿過搭在椅背上的棉襖出）

妻：　　（似已預知絲之命運，一邊收拾一邊望絲，亦有預算）得㗎
　　　　喇，佢會同你搭路㗎喇！

絲：　　（忍不住問，有顧慮）幾百蚊易唔易搵㗎？

妻：　　（稍頓，落嘴頭，邊說邊看絲的反應）有啲人捱成個月都搵唔
　　　　到幾百銀，有啲一晚就攪掂。

絲：　　（毫不避忌地問）點搵呀？

妻：　　（不答，一會之後刺探）你以前有無男朋友㗎？

絲：　　（已猜中幾分，慢慢搖頭）

妻：　　（稍頓，聲調稍軟，望絲背影）有同人瞓過無？

絲：　　（面也紅紅直望妻）

妻：　　咁你明唔明我講咩？（語調較軟，似要講體己話）

絲：　　（定睛看着妻）

第三場

<div align="right">
景：車夫家房間

時：同日晚上

人：阿絲、車夫妻
</div>

Δ 阿絲伸在牀上，想想又閉目欲睡，不願想又忍不住猛想。

Δ 聞外面天井打水聲。

Δ 未幾聞妻自天井進，洗米聲／接車夫回來聲。

妻：　　（O.S.）乜去咁夜嘅？等我都唔知洗米好，定唔洗米好。

車夫：（O.S.）個女仔呢？

妻：　　（O.S.）响房瞓緊。

車夫：（O.S.）都幾識嘆吓！

妻：　　（O.S.）點啫？

車夫：（O.S.）叫佢起身啦！

妻：　　（O.S.）（高興）依家就去？

車夫：（O.S.）唔！

妻：　　（O.S.）（小聲）幾多呀？

△ 聞細微語聲。

△ 阿絲慢慢起牀。

第四場

<div align="right">

景：車夫家天井

時：同夜，接上場時間

人：阿絲、車夫、車夫妻

</div>

△ 見井邊打水動作。

△ 阿絲有點身不由己地將毛巾放到桶內，扭乾抹面。

△ 見妻在暗處坐着，在絲後側，不見唇動，不見表情，但聞聲。

車夫妻：（幾乎是 V.O.）佢見你大姑娘，開聲問人要錢無咁好，已經
　　　　同你攞咗喇，已經同你搵埋船，聽晚落船喇。聽朝你去碼頭度
　　　　搵佢，等佢帶你返嚟哹吓啦。响客棧行無幾遠就係碼頭喇！

絲：　　（潛意識地狠狠扭毛巾，聲調平實地問）幾多錢呀？

車夫：（O.S.）（聲音似來自屋內）聽晚上船嗰陣，俾番廿銀港紙
　　　　你傍身啦！

絲：　　（決絕地抹一把臉）

第五場

景：客棧走廊／房間甲乙

時：同夜，接上場時間

人：阿絲、車夫、伙記、打手一人、

嫖客甲（五十多歲）、嫖客乙（俗氣佬）、妓女

△ 打手開門。

△ 絲進。

△ 車夫輕執住阿絲肩膀，隨後（駕御意識）。

伙記：（打量絲，公事口吻）咁早呀？未到喎！

車夫：（似吩咐絲又似自說自話，半推半引，使絲往沙發處）坐吓先啦！

絲：（一語不發，坐下低頭——正好坐於妓女旁邊）

車夫：（立着，不甚習慣地看看腕錶）

妓：（抽煙抬頭望車夫一眼）趕住去落注呀？（不等答話，轉望絲，無意識地輕以肩碰絲臂膀）咩名？

絲：（耿耿不安，沒回答）

妓：（也不等回答，望住絲同車夫講）同佢改個名啦！

△ 此時門鈴聲緊接。

△ 打手緊接着開門。

妓：（稍移身準備接客，半認真地信口開河）俾啲茶錢我教你哩。

△ 妓女說時，嫖客乙已進，侍者引進房。

打手：（邊掩上門邊喝一聲）喂！

妓：（才合上嘴，仍拿住煙，好整以暇地起）

△ 房門半掩——以下是絲自走廊望裏面所見。

△ 侍者出房，挨門邊讓妓女進。

△ 客人立在牀尾處。

△ 妓女一進，即順滑地往椅子上坐。

△ 伙記佯裝換茶水轉身。

妓： 　（慣性地爽朗無意識地撩一下頭髮）好熱呀可？（不看客，吸煙）

客乙： （看妓女）

妓： 　（唸口簧）貴姓呀？未請教喎。我叫阿絲。

客乙： （轉過身去）

侍： 　（於此時示意妓女出）

妓： 　（聳一下肩扭身出，將煙彈向啖盂）

侍： 　（妓女一出房，即回身向房問）點呀先生？

△ 因侍應擋住門，故未見客之表情。

侍： 　（即轉身粗聲粗氣向妓女招手）唏！

妓： 　（再燃一根煙，搖熄火柴，順手一揮，順便以背脊推上門）

△ 絲正看得入神。

△（O.S. 緊接）──（尾房女人尖叫聲）

△ 絲本能地即回頭過去看。

△ 這邊打手正好開門，讓嫖客甲進房甲。

嫖甲： （邊走過絲邊斜眼打量絲，慣於揀貨，一睇即決定。一招手，順手拿錢包）

侍： 　（此時緊跟進）點呀，先生？

嫖甲： （抽出兩張五百大鈔予侍）

侍： 　（接過錢即出，幾乎微不可聞地說）盛惠！

絲： 　（未及看清楚發生什麼事，未及反應）──

△ 肩膊即被人碰一下。

絲：　　（抬頭）

車夫：　（示意阿絲進房）

絲：　　（未動，反應遲鈍的仍坐着，望向房門）

打手：　（立着，不以為然的冷眼看着）

車夫：　（輕扯絲起，小聲）聽朝嚟碼頭搵我啦！（以手半推半拉引絲）

絲：　　（身不由己地移動）

侍：　　（打開房門讓絲進）

Δ 絲進房後，侍應即拉上門。

第六場

景：客棧／房甲

時：同夜，即接上場

人：絲、嫖甲

Δ 絲訥訥地立在門邊上。

嫖甲：（已坐在牀上，垂涎三尺地打量絲，慢慢摺起衭衫）咩名呀？

絲：　　（微不可聞地咀唇動一動）

嫖甲：（側一側頭，手停住——反應）你叫咩？

絲：　　（稍提高聲調，似提高一點勇氣）阿絲！

嫖甲：（手按牀，拍一下示意）今年幾歲呀？

絲：　　十四。

嫖甲：（滿意地打量絲）

絲：　　（聽其自然地立着）

第一節完
Commercial Break

景：裁判處外之 P.O. Office

時：晨

人：阿絲、麥姑娘

△ 請注意：麥對白雖然有點公式，切勿倒水咁。

△ 先見門。

△ 門鉸有聲，未幾，絲推門進。

麥：（O.S.）阿絲係嘛？

絲：（點頭，樣子表情已成熟一點，沒那麼怕生）

麥：（起）坐啦，我姓麥，叫我麥姑娘啦。

絲：（慢慢過去坐下）

麥：（很感興趣地看絲，待絲坐好，才說）頭先法庭判咗你受感化。你
都同意接受感化令，係咪？——

絲：（幾乎微不可見地點頭）

麥：噂！根據感化犯人嘅條例，你係交俾我哋輔導——欸——嚟幫你。
我都好希望可以幫到你。而你呢，以後都會循規蹈矩。（稍頓）
你心裏邊諗乜嘢，最好盡量話我知。有咩諗唔通，我哋大家諗個
法子去解決啦，好唔好？

絲：（坦然而並無惡意地緊接）我無咩諗唔通呀。

麥：（定睛認清楚阿絲，然後拿起桌上 File 看）你真係响香港一個親
戚都無？

絲：（閉嘴不答，不願意提起）

麥：係咪啲親戚唔理你？

絲：（欲言又止地不語）

麥：我諗啲親戚梗係誤解咗你，所以無幫你呀，係咪呢？

絲：（平靜地）幫唔到！

麥： 你有搵過佢哋？

絲： （點頭）

麥： （很了解地長長一聲，引絲說話）唔！

絲： （定睛想着）

△ 波浪疊影，似在絲眼中見波浪。

第八場

景：大眼雞船艙內／甲板／岸上

時：夜，即澳門的第二夜

人：阿絲、阿達、艇家、船客六七人、

阿絲（V.O.）、麥姑娘（V.O.）

△ 見浪。

△ 畫面在見浪之後，即接 V.O.

絲： （V.O.）我本嚟搵我阿爸嘅，點知佢去咗英國，就係咁我至嚟香港。

麥： （V.O.）屈蛇嚟㗎？

絲： 未有應聲。

[船艙內蒙太奇]

△ 見船艙內，船客六七人屈於其中。

麥： （V.O.，繼續）警方俾我哋嘅報告，話你無身份證。（稍頓）我哋會幫你手攞身份證，所以想知道得詳細啲。

絲： （V.O.）我坐船過嚟。

麥： （V.O.）邊個俾錢你過嚟？

絲： （V.O.）我自己搵錢過嚟。（稍頓之後）阿達喺嗰隻船度幫手。

△ 見阿絲惘然屈於一角，瞌睡，未幾又擔心，醒轉。遠見角落有船客嘔吐。

△ 有船客避轉身。阿絲強忍着，沒有動。

[甲板上蒙太奇]

△ 達在看哨，心有所思。

△ 船靠岸時，達在艙口守着。見阿絲冒出頭來，伸手扯絲上。

△ 絲與達打個照面。

△ 見達吩咐絲兩句話。

△ 絲站過一邊，看其他人上岸。

麥：（V.O.）佢係做乜嘢㗎？

絲：（V.O.）帶我哋去隻船度啲人，都係同阿達接頭嘅。阿達安置我
　　哋响個艙度，我上岸嗰陣至見番佢，唔知佢做乜㗎。佢扶我上嚟嗰
　　陣，叫我企埋一邊。啲人上晒岸佢問我有無人嚟接，問我想去邊。
　　我話去搵阿姨，佢車我去九龍，車我食埋宵夜至去搵我阿姨。我到
　　嗰陣至知佢叫阿達。

△ 各人都離船後，艇家忙潑水向嘔吐的角落——特寫。

△ 轉身瞧絲，眼神有力。

△ 即接——達與絲坐在大貨車前邊——車子急向前駛動。

第九場

景：P.O. Office
時：接第七場時間
人：阿絲、麥姑娘

麥：咁有無搵到阿姨？

絲：（點頭）我都唔知佢係我家姐，定係我阿姨，一時一樣嘅。

△ 阿絲垂眼說着，再抬眼之時——望向下一場，望向阿姨所站位置。

第十場

景：姨家房間／門口

時：接第八場時間

人：阿絲、姨、姨丈、孩子甲（15歲）、
　　孩子乙（12歲）、孩子丙（8歲）

△ 姨並不惡死，只是頭疼心煩。

△ 對孩子也公事公辦，不溫柔。

△ 姨所站位置，正是阿絲所望方向。

姨：（立着看絲，不動——旁邊是孩子們的喧嘩聲。姨突然轉身，似要
　　避開絲的目光，轉向孩子吩咐）喂喂，好喇喺吓！

△ 孩子們在剪鞋底。

孩子丙：又話要我哋剪晒至准瞓！

姨：　都未做完又掛住玩（向絲）好煩！

孩子乙：阿哥你聽日開唔開工？

孩子甲：（搖頭，猛剪猛剪）

姨：　聽日我要趕貨，同我趕起至好返學（向乙）知嘛？

孩子乙：（自尊心受損地瞄向絲）

孩子丙：（突然噏嘴問）你餓唔餓呀？

姨：　（即搶着說）多事！你理得人咁多，顧掂自己先啦！（指乙）
　　佢八歲咋，我仲未俾佢讀書。讀嚟有乜用呀你話！（指甲）睇
　　佢，小學畢業喇，咁又點！成日無嘢做！（語音未落，轉向
　　絲）你今晚响邊度瞓呀？

絲：　（見房間擠逼咬着牙關不說話）

姨：　（見絲目光即解釋）我哋好彩生得少咋，生多啲就要瞓街㗎
　　喇！佢地點呀？

絲：　（不明所指）吓？

姨：（突然）坐船過嚟要成四百銀㗎係嘛？

絲：（思索着點頭）

姨：你响澳門搵到嘢做呀？

絲：（想想，點頭）

姨：响嗰邊搵到嘢做就唔好過嚟啦！

絲：（不作聲）

姨：（愛莫能助地嘆着氣笑笑）呢邊好難搵嘢做㗎！你姨丈久不久就唔
　　掂㗎喇！

絲：（突然決絕地）我走喇！

姨：（覺得突然，即望向絲）返澳門呀？

絲：（不想太決絕）第日嚟至講啦。（放緩）

姨：（轉頭一邊工作一邊很無所謂地順口說）好啦！你第日嚟過啦。
　　（向乙）強仔同阿姊開門啦。（抱歉地向絲）今晚我都唔得閒同
　　你傾。（笑笑）

絲：（訥訥地出，臨行時掃視房內凌亂環境）

Δ　至前門。

Δ　孩子乙開門，門開處——見姨丈抱木棉被進。

姨丈：（覺有人出，微轉身向乙）邊個呀？

Δ　絲已出，但見其背影，聞二人對話。

孩子乙：唔知呢？

姨丈：　阿媽有無借到錢呀？

孩子乙：（搖頭，表示懵然不知）

等十一場

景：街上
時：同夜
人：阿絲、阿達

Δ 阿絲喪然若失地下樓來，正立着，惘然未知何處去。

Δ 阿達自一旁閃出。

Δ 絲見達訝然。

達：（打量絲一會）去邊呀？

絲：（喪然若失地稍移頭）

達：（移近扶絲前行）

絲：（盲目地隨之，欲哭無淚）

達：你無親戚哪？

絲：（搖一下頭）

達：（扶絲走着，已心裏有數）

Δ 二人過馬路。

Δ 二人轉彎時——是絲目光轉動之主觀鏡頭——似三輪車 U-TURN 之角度——喻阿絲 back to square one。

等十二場

景：阿達房間／公寓
時：同夜，接上場時間
人：阿達、阿絲、伙記、妓女乙、房客

Δ 達開門。

Δ 絲進。

Δ 達隨後。

Δ 伙記在達身後不遠處看着。

△ 達掩上門，掩門之時打量絲。

△ 絲怯生地看着房內環境，不自然地移動，疲倦。

達：今晚就响度瞓住先啦，聽日我至同你諗法子。

絲：（疲倦地坐到椅子上）

達：（坐下，邊脫鞋邊說）劼就上牀瞓啦！

絲：（望牀又望阿達）

達：（望絲扯嘴笑笑）你怕咩？（擲下鞋子）

絲：（望達，要看清楚達似的）

△ 即接隔壁叩門聲。

房客：（O.S.）入嚟！

伙：　（O.S.）（打躬作揖似的）欸，先生，阿玉呀！

△ 以下一段 O.S. 襯托阿絲與阿達的畫面。

房客：（O.S.）一陣同我攞盆水入嚟呀！

伙：　（O.S.）好呀！（腳步聲出）

玉：　（O.S.）你食咗飯未呀？我未喎！

房客：（O.S.）除衫啦！

玉：　（O.S.）除乜啫，快快手手吖！

達：　（慢慢移近絲，深意地說）若果我唔理你，你今晚瞓街㗎喇，你知嘛？（除恤衫）

絲：　（並未抗拒）我想洗身。

達：　（望絲一下，揚聲）阿棠！

伙：　（門外 O.S.）係。

達：　攞桶水嚟啦！

伙：　（門外 O.S.）得。

達：　乖乖地聽我話啦（似哄似威脅）你仲要乜嘢呀？

絲：　　（望達不語）

玉：　　（隔壁 O.S.）哎——唥！（肉緊又不耐煩）

房客：　（有點氣喘，O.S.）喂！唔好睇報紙得唔得呀，大佬呀？

達：　　（捧絲臉，吻絲）

第十三場

<div align="right">景：公寓長廊</div>

<div align="right">時：黃昏</div>

<div align="right">人：阿絲、阿達、伙記、盲妹、妓女丙，嫖客丁</div>

△ 絲、盲妹、妓女丙三人並排坐。

△ 絲聽天由命表情，望達。

△ 達在另一角向絲稍昂頭，示意絲「乖乖地」。

△ 達倚牆而立。

△ 絲轉望妓女丙——妓女丙在看連環圖公仔書，盲妹呆坐。

△ 伙記在抹麻雀，未幾聞開門聲。

△ 嫖客丁進，立於三女跟前，打量三女。

△ 妓女丙若無其事，仍津津有味地看公仔書。

△ 盲妹仍直着身子，靜靜地等待。

△ 絲似坐針氈，雖未動，已顯得緊張，未敢正視嫖客丁。

△ 伙記停止抹麻雀，留意客反應。

△ 嫖客丁望妓女丙，向伙記示意。

伙：請過嗰邊啦先生。

△ 嫖客丁即隨伙記手指方向去。

△ 伙記引路時轉頭望向丙，稍示意。

達：（仍倚牆而立，斜視妓女丙，不悅）喂，你呀！去唔去呀！

△ 妓女丙懶理，邊看公仔書，邊拖着拖鞋跟伙記及客人進。

△ 盲女和絲仍坐着等待。

△ 這場戲以盲妹小調《客途秋恨》[4] 一直襯托。

<div align="center">

第二節完
2nd Commercial Break

</div>

第十四場

景：達之房間／公寓走廊

時：日

人：阿絲、伙記、阿國

[達之房間]

△ 見一盆水。

△ 絲之手進，將毛巾浸於水中，稍搓一下扭乾，出鏡。

△ 見抹身之影子動作。

△ 一會之後，手又入鏡，搓毛巾，扭毛巾。

△ 叩門聲。

伙：（幾乎緊接着叩門聲，O.S.）喂，得未呀？你咁算點呀？想我同你頂檔呀？

△ 未幾，見阿絲過鏡出鏡——

△ 一直只見阿絲本身。

△ 開門。

[走廊]

△ 門開處，見外面走廊立着阿國。

第十五場

景：公寓走廊／房間

時：日

人：阿絲、阿國、伙記

[公寓走廊]

△ 絲出，覺得有點意外地望向阿國。

伙： 咦，點呀，先生？

國： （點頭，又似向絲點頭）

伙： （邊引路邊說）尾房好嗎？尾房靜啲！

國： （轉身向絲，讓絲先去）

絲： （唯有跟在伙記後面，幾步之後忍不住回頭望阿國）

國： （望絲微笑）

[房間]

伙： （引二人進房，正欲說公式的話）——

國： （即擺手示意伙記出，沒看伙記一眼，感興趣地望絲）

絲： （立着望國，眼中已有笑意）

伙： （即通氣地出，順手掩上門）

國： （望絲一會，友善地問）你除唔除衫㗎？

絲： （猶豫一下想想）有陣時！

國： （慢慢過去，幫絲解衣）我叫阿國。

絲： （點一下頭，望國一會，忍不住說）除得衫嚟夠鐘㗎喇，嗰時間嗰
　　錢吖！

國：我知呀！

絲：你未嚟過㗎可？

國：咪咁睇小我啦！

絲： （倚在牀上，眼中慢慢展笑）

第十六場

Δ 達立於牀邊往下望，接上場阿國所站之角度。

達：（毫不動情地）瞓過啲啦喂！

絲：（朦朧疲倦地移開去瞓）

達：（邊解衣邊問）今日幾多個呀？

絲：（含糊地）十幾個。

達：講真啲！

絲：好似有廿二個，問吓阿棠……

達：我叫你記住你又唔記，吓！（將絲扯醒）

Δ 拍門聲緊接。

伙：（緊隨拍門聲，O.S.）達少！

達：咩事？

伙：（O.S.）有客要阿絲呀！

達：得啦！（猛力將絲扯起牀）

絲：（疲倦不堪慢動作）

達：（倒身躂落牀毫不動情地目送絲出）

第十七場

Δ 阿國伸在牀上，接上場達在牀上之角度。

國：（見絲，微笑拍牀）

絲：（欣喜莫名，立在門邊上）你咁耐無嚟嘅？

國：（爽直地）無錢呀！

絲：（微笑趨前，湊近國）我仲估你唔鍾意我咯。

國：唔鍾意你，又點會嚟陪你天光呀！

絲：（微笑不語，即大方欣悅地解衣）

國：（揭開被）入嚟啦，因住凍親！

絲：（即進被內，在被內脫衣，將衣拋出）

國：（亦在被內同時脫衣，擁之）劫唔劫呀？

絲：（微笑，搖頭，臉上實在已有倦意）啊！未鎖門！

△ 國離牀，往鎖門。

△ 絲一直以目光跟隨。

△ 國未幾回牀。

絲：你聽日唔使返工咩？

國：話知佢啦！（擁絲）

絲：你又轉咗工吖？

國：（不答，點煙吸煙）

絲：唏！你住邊度㗎？

國：想點呀？

絲：想你咯！

國：（無可如何地含煙淺笑一下）

絲：（一把將煙搶去一邊說）俾我食啦！

國：（即反應，緊張）唔得呀，攞番嚟！（即認真地將煙搶回）

絲：（即會意，靜下望煙）

△ 特寫：煙頭一明一暗——似是亮紅燈。

絲：（愈看愈惘然，看着國吸煙）

國：（O.S.，有感情地）唔上足電我唔掂㗎。你都唔會鍾意我嘅啦！

絲：（認命似的閉目）

第十八場

景：P.O. Office

時：日

人：阿絲、麥姑娘

△ 麥聽得眼也大了，望住阿絲。

△ 阿絲顯然已講了一大段，閉嘴暫停，坦然望麥，等反應。

△ 過一會後。

麥：（關切地）你咁耐無試過食咩？

絲：（搖頭）

麥：（微笑）依家你要唔要食啖煙？（順手遞煙）

絲：（感覺上與麥已拉近距離，搖頭，觀察麥）

麥：我睇過醫生同你檢驗嘅報告。

絲：（有點關切）我——無事呀，係嘛？

麥：（搖頭）嗰個阿達無同你打過針吖嘛？

絲：（倔強地）無。

麥：（為之放心）咁你好彩呀。

絲：（忍不住好奇地問）乜嘢針呀？

麥：佢哋叫呢種針做太平針，話就話等你咪惹性病，實情係同你打嗎啡！

絲：（驚訝反應）

麥：你第日要小心啲呀。如果你唔舒服要睇醫生，你要嚟搵我呀！

絲：（思索，若有所思地點頭）

166

麥：你有無掙人錢？

絲：（想想）阿達話我掙佢二千蚊。

麥：（幾乎已經料到似的，慢慢問）點解掙佢二千蚊？

絲：利疊利。

麥：本嚟借佢幾多？

絲：本嚟借五百，話分十日還，每日連本帶利還六十蚊。點知我掙佢成個星期都還唔到。

麥：（同情）你問佢借錢做咩？

絲：睇醫生。

麥：（靜一會，更同情絲）咁好唔公道呀可！

絲：（即倔強地望向麥）

麥：你一味响度幫佢搵錢，佢郁都唔郁，企响度收錢，你病佢都唔俾錢你睇醫生！

絲：（好好地想一想）阿國都係咁話！

麥：（稍頓，即有力地問）你哋點樣拆賬㗎？

絲：四六！佢六我四，佢話佢要俾錢租房，要俾錢伙記，佢輸咗就我俾飯錢。

麥：好明顯佢成日輸錢啦。

絲：（點頭）

麥：佢要攞錢去賭嗰陣呢？

絲：（望麥）

麥：你俾呀？

絲：阿國話無理由我掙佢錢，佢先至掙我錢喎。

麥：（點頭）阿國講得啱。你掙佢錢之後又點拆賬呢？

絲：八二。

麥：（很同情地搖頭）

絲：（吟哦）我無法子還嘅喇。

麥：就係咁你至走出嚟咋係嘛？

絲：阿國唔叫我走我都會走嘅喇。我鍾意阿國。

△ 開始慢慢推鏡向絲。

絲：阿國話我哋嘅債越滾越大，又拉唔到客嗰陣，阿達就會將我賣落社。佢又會賺一筆，賺成二三千銀。落咗社之後，我出鐘啲錢，一個仙都無㗎啦。到咁上下，又會俾人賣落第二個社，一直係咁將我賣嚟賣去，賣到我殘，將我賣去外國。佢哋到最後都要撈番五舊水！

第十九場

景：酒店長廊

時：夜

人：阿絲、麥姑娘（V.O.）

△ 長廊中，阿絲背鏡而行，以 V.O. 襯托。

麥：（V.O.）我唔明點解你出咗嚟又再做番？

絲：（V.O.）阿國同我都無錢。佢唔係時時有工做㗎！我又無身份證，好難搵工做。

麥：（V.O.）我哋依家幫你搞緊身份證。

絲：（V.O.）阿國一日要食成三十幾蚊至掂。

麥：（V.O.）我哋已經幫佢戒咗——

第二十場

景：船廠

時：日

人：阿國、工人二三人、社工（劉松仁）、麥姑娘、阿絲

△ 阿國與工人們在做工。

△ 推鏡前去，速度與上場阿絲徐徐而行一樣。

絲：（V.O.）你哋點會搵到阿國？

麥：（V.O.）嗰次𡃈寶拉咗你之後，阿國上嚟我哋度搵佢一個朋友。

△ 推鏡至一個距離頓住。

劉：（O.S. 緊接）阿國。

△ 國稍停工作，轉頭看。
△ 見劉立於先前鏡停處。

劉：（向國開朗地笑）

國：（放下手中工具，過去笑一下）點呀？

劉：仲未收工嘅？

國：走得㗎啦，執埋少少手尾，你失驚無神摸入嚟做咩？又介紹個人
　　嚟做呀？

劉：（笑）嚟探吓你！

國：（有點感激）我好鍾意我依家間屋。

劉：（點頭表示明白）阿絲點呀？

國：（有點隱憂地）呢排成日發嚡醴。（突然訥訥）嚟我哋度坐吓啦。

劉：（即爽朗點頭）

國：（即轉身）我去執執啲嘢先。（轉身去收拾）

劉：（若有所思，留意遠處國之動靜）

第二十一場 [5]

景：船廠／屯門街道
時：日，接上場時間
人：阿國、劉松仁

△ 劉與國在船廠內穿插，然後離去，邊走邊說。

△ 劉與國二人經屯門街道，邊走邊說。

△ 先見景，先聞二人對話聲，然後見二人入鏡，移動出鏡。

△ 見另一景，再入鏡，二人對話，移動，出鏡。

△ 二人對白在不同鏡頭之下延續。

國：阿絲唔鍾意去工廠剪線頭。

劉：（明白）唔怪得佢，多數係啲老人家剪線頭。第日學識車衫，咪可以車衫囉。我哋依家同佢搞緊身份證喇。

國：（有點為難）阿絲唔會鍾意車衫㗎！

劉：佢有無同你講話鍾意乜嘢？（二人出鏡）

國：（沉聲）佢唔鍾意出街，又怕見人，佢話人哋好似認得佢。

劉：（莞爾）阿絲可能仲——

國：（沉聲，未敢正視劉）我哋都唔係幾夠錢使。（二人出鏡）

劉：（一愕，很有耐性地）屯門啲嘢咁平，照計無乜地方使錢。你哋生活又咁簡單！

國：（不答，移動）

劉：（有隱憂）遲吓佢哋會加人工俾你，你依家仲係試用期，俾啲心機做，做夠三個月就加人工㗎啦。

國：（對此並不感興趣，繼續移動）

劉：（鼓勵安慰地輕引移動）嚟啦，返去慢慢傾，睇吓我可以點幫你哋。

國：（入鏡）

劉：（搖頭）阿絲舊時都無朋友。

劉：（誠懇地）咁無好過有。（停下，既舉例又語帶警告，望國）有個响美容院做嘅女仔，自動去戒毒所度戒毒，戒甩咗喇，點知又被佢嘅姊妹慫恿佢再食番。前後戒咗四次，無人真心幫佢。

國：（有所感，低頭沉思，移動）

劉：其實你哋喺屯門好呀！唔使群番嗰班人。（突然站到國前面逼視國）你無啲咁嘅朋友呀可？

國：（猶豫一下搖頭）

劉：（仍不放心）再食番就多多錢都唔夠使㗎啦！萬一你唔掂，就實累埋阿絲。

國：（未敢抬頭正視劉，訥訥地）唔，得啦，我知！

第二十二場

景：屯門家

時：同日，接上場時間

人：阿絲、阿國、劉松仁

△ 見阿絲之手將芽菜肉絲、豉油豆腐、鹹蛋逐樣放桌上。

劉：（緊接，稍揚聲，欲使氣氛輕鬆點）唔！好香！

絲：（向劉微笑，轉身進廚房）

國：（接着自然說）係呢！我都估唔到會咁香！

絲：（廚房內 O.S. 喊出）我聽到你講咩嘢吖，阿國！

國：（望劉笑笑，有點心不在焉）佢依家好好耳㗎。

劉：（知國之話另有含意，反應）

絲：（端飯出）

劉：（這才想起）等我幫你呀！

絲：（爽朗而決絕地回之，於這兒露個性）好唔好味呀？

劉：（誠懇點頭）好味。

絲：（看清楚劉反應，即又若無其事地喫飯）

劉：其實我好少响人哋度食飯。

國：連响朋友屋企食飯都好少？

劉：（知有點失言，笑笑）好少！

絲：（突然問）你特登入嚟屯門搵我哋呀？

劉：（不料有此一問）唔係，响嗰邊有啲嘢做，又想搵阿國打乒乓波。

絲：（靜靜地）你識打乒乓波咩，阿國？

國：（呵欠）舊陣時識。

絲：（靜一下，不動聲色地留意國動靜，慢吃）

劉：（自然地問）好劫呀？

國：（支吾，一邊移椅子掩飾）唔，尋晚瞓唔着。（國急於掩飾，未想好就說）冷親肚痛。（即內進）

劉：（即覺有異，轉看絲）

絲：（一時無措，轉瞬即平復，默默吃，望劉，不自然地笑笑）

劉：（單刀直入）佢又食番呀？

絲：（避而不答，訥訥地推椅）我去俾啲藥油佢搽。（進房）

△ 劉頓住，望絲。

△ 絲不大自然地走着，似有很重的精神負擔。

第二十三場

景：屯門家睡房

時：同日，緊接上場時間

人：阿絲、阿國、劉松仁

△ 房暗黑。

△ 國捲在牀上，望天花板吮吸煙仔。

△ 絲進。

△ 國初聞聲，警覺，稍頓，見是絲，始安心，拼命吮吸。

△ 絲訥訥地移前來，不知從何勸說。

國：（輕聲，有責備意味）出返去啦！

絲：（望國，一臉絕望）

國：出去陪佢呀！

絲：（聞「陪」字，潛意識地稍動，輕怒）明知自己會咁，咪叫佢嚟吖，你又叫佢嚟。

△ 緊接着，劉於較遠處打開房門。

△ 絲與國即反應，驚惶望向劉。

△ 見劉扶門手而未進房。

△ 房內暗黑，只見門外有光。

<div align="center">

第三節完
3rd Commercial Break

</div>

第二十四場

景：P.O. Office

時：日

人：麥姑娘、劉松仁

△ 特寫劉——最初只見劉。

劉：阿絲一直無出到聲，佢咁靜我至擔心。阿國已經同佢阿爸阿媽商
　　量好，俾阿絲去住，咁佢至安心去戒毒。

麥：（嘆氣）咁我哋都可以安心啲，佢哋知唔知阿絲背景？

劉：（點頭）阿國話佢哋肯幫忙。

麥：（有點釋然地微笑）好難得呀可！不過咁，關係就更微妙喇！

劉：你要唔要同嗰兩個老人家傾吓，我約咗佢哋聽朝嚟我 Office。

麥：好呀！我都想去睇吓阿絲。

劉：（苦笑一下）阿絲係你嘅 CASE。唔知點解我硬係唔放心咁。

麥：（亦有隱憂地直望書桌上文件，若有所思）

第二十五場

景：劉松仁 Office

時：晨，翌日

人：麥姑娘、劉松仁、國父母

△ 國父母戰戰兢兢。

△ 坐着聽着，二人都是慈愛的模樣。

△ 初只聞麥聲。

麥：（V.O.）我再舉個例，又係我哋檔案裏面㗎。有個社女，當娼嗰陣十六歲，本嚟就快中學畢業，仲有兩個幾月就畢業。佢貪玩，時時同啲同學去跳舞，爸爸媽媽又唔理，响個女同學屋企過夜都唔理。有次去夜總會俾啲朋友灌醉咗，醒番嗰陣已經响「社」度。後嚟發覺身份證俾人攞咗，佢唔肯接客就俾人輪姦，淋凍水，用煙頭辣，將佢倒轉吊，仲迫佢拍咗套小電影。

母：（不忍卒聽的反應）你哋點會知道咁多嘢㗎？

麥：呢個女仔好精，有次出鐘，特登同一個路人打交惹事，等人拉佢返差館。

劉：唔係個個都咁好彩走得出嚟。有好多出咗嚟覺得無人了解，孤立啦，結果又返去舊時啲朋友度。

父：我哋對佢無乜點呀！

母：啲親戚問我哋阿國係咪娶咗老婆，阿國話係，我哋都唔敢出聲。

父：阿國幾時出嚟呀？

劉：快咯！同埋阿絲入去探吓佢啦！

母：有呀！咪去咗囉！

麥：佢好愛阿國㗎可！

△ 即接下場畫面。

等二十六場 [6]

景：國父母家之睡房／客廳

時：日

人：阿絲、國父、國母

[房內]

△ 阿絲伸在牀上左思右想，未幾無聊起，坐在牀沿，想想，慢慢出。

父：（O.S. 接上場）唔知呢，成日聲都唔聲。

母：（O.S.）呢個女仔好懶㗎，成日瞓，成日瞓。

[客廳]

△ 絲出，乍見國父母在廳中，即怯，幾乎微不可聞的稍頓。

△ 父在閱報，見絲出稍抬眼，即又閱報。

△ 母在織絨線，設法子牽嘴望絲笑，留意絲舉動，目光並不凌厲，可是已使絲不安。

絲：（怯生地）我飲杯茶。（即設法自然地行去倒茶）

母：（設法友善）飲啦！

△ 以後又靜下來——見絲背影倒茶。

△ 茶櫃上有叉燒包。

絲：（喝茶之時看着叉燒包，看着看着，欲拿來吃）

母：（O.S.）食叉燒包啦，阿絲！

△ 絲聞聲動作稍頓，見自己背着人，人家還是看穿自己，於是不安地望叉燒包，捧住茶杯，而沒有拿包子。頓住。

第二十七場

景：P.O. Office

時：日

人：阿絲、麥姑娘

麥：（微笑望絲）你點呀？

絲：（沒有正視麥，點一下頭，一會之後才說）好好。

麥：嗰兩個老人家同我講，話你哋都相處得好好。

絲：（看清楚麥不語）

麥：（微笑）你精神好好啫，我有你咁好精神就好喇。有無去探阿國呀？

絲：（點頭）

麥：聽聞話阿國有好多計劃，又想同你結婚，佢依家响入面已經儲定錢喇。你呢？你有無做嘢呀？

絲：（淡然）無乜嘢做。

麥：得閒幫阿國媽媽接啲嘢返嚟屋企做都好吖？

絲：（有所感）我好似好蠢咁呀係嘛？

麥：（了解，安慰）或者你新上手，未習慣，慢慢嚟啦。（稍頓再看絲）阿國媽媽攞啲乜嘢返屋企做？

絲：（突然問）我幾時有身份證呀？

麥：我哋同你申請緊，或者下次你嚟就有。（微笑安慰）嗰陣時你就好易搵到工。我介紹你去間工廠度做啦好唔好？

絲：（想想，眼睛直望桌面）幾多錢個月㗎？

麥：（有隱憂反應）

絲：嗰啲錢都好難搵㗎可！

麥：（反應）

第二十八場

景：小酒店房內

時：夜

人：阿絲、姨丈

△ 阿絲向鏡，心理作怪地掠一下頭髮。

絲：　（似笑非笑地牽動着嘴）好熱呀可？

姨丈：（立在房中看着，並不認識絲，對絲只有慾望，脫外套）

絲：　（眼睛直望，沒看姨丈，也不認識姨丈，機械性地鬆裙）

姨丈：叫乜名呀你？

絲：　（聳一聳肩，木木地過牀那邊）

姨丈：你唔講我知我下次點搵你呀？

絲：　（背向姨丈，立於牀邊，幾乎微不可聞）阿絲。（坐到牀上）

姨丈：（望向牀，移向牀，解褲動作，目光有異——因見絲有孕）

△ 阿絲已有孕。

第二十九場

景：小酒店接待處
時：同夜
人：阿絲、伙記

△ 阿絲自較遠處走近接待處。

△ 伙記看着。

△ 阿絲至櫃面木然立着。

△ 伙記拿錢出。

△ 絲伸手拿。

△ 伙記給錢時，乘機掠一掠阿絲手。

△ 絲望伙記一眼，接過錢熟練地數數。

伙：（哄阿絲）食唔食宵夜呀？請你食宵夜哩。

絲：（抬頭望向伙記）

伙：我收工喇！

絲：（袋好錢之時思量）

伙：（試探着問）有人嚟接你呀？

絲：（厚面皮地笑笑）

第三十場

景：冰室
時：同夜，接上場時間
人：阿絲、伙記、飛仔

△ 飛仔打量着絲。

△ 伙記沾沾自喜地望絲，再看飛仔反應。

△ 絲自管自地吃着，看也不看二人，一於好少理。

飛：（刺探）奇喇喎，居然會無人照住你。

絲：（繼續吃）

飛：（自命風流地撩絲）啞嘅咩你，吓？（幫絲倒酒）

絲：（慣性地一笑，扭身開去）

飛：哦！搞到嫌我添（突然向伙記）你有無掂過佢呀？

伙：（猥瑣地答）等佢做你愛人啦！

飛：（望絲一會）做咗幾耐呀？

絲：（目無表情）無幾耐（喝酒）

飛：係咁亂咁撞呀？（又幫絲倒酒）

絲：（喝下突然覺不舒服，欲吐，即吐向桌邊痰盂）

△ 飛與伙記一愕，相視輕蔑地笑。

△ 絲踉蹌着往廁所去。

第三十一場

景：冰室廁所／天井

時：同夜，緊接上場時間

人：阿絲、伙記、廚子

[天井]

△ 廚子聞聲轉身。

△ 見絲直衝進廁所內。

[廁所內]

△ 絲向着廁所猛吐。

△ 喘息之時——聞外面人聲——以後間歇吐——仍留神外面。

廚：（O.S.）點呀？有得還未呀？

伙：（O.S.）（吃吃地小聲）呢單生意做成咗，即刻過水俾你，吓。

廚：（O.S.）哼，呢個女仔好似有「餡」嘅嘛。

伙：（咭咭笑）

Δ（O.S.）未幾聞掩門聲，小便聲。

Δ 絲噁心地欲吐，整個人醒了。

第三十二場

景：冰室

時：同夜，緊接上場時間

人：絲、飛仔

Δ 絲跟蹌出，醉態。

Δ 飛仔胸有成竹地望絲笑。

絲：（拍飛仔肩膊）我出去抖吓氣先，埋單啦！（說罷跌撞着出）

飛：（笑着表示同意，好整以暇地先喝口酒）

第三十三場

景：冰室門外

時：同夜

人：絲、三輪的士

Δ 絲甫出冰室，即站穩，回頭望裏面，即離開門邊。

Δ 絲伸手「招」較遠的對面馬路的士——無結果。

Δ 絲情急走離冰室，邊急行邊回頭看，心情緊張。

Δ 一輛的士迎面來，絲急伸手。

Δ 的士擦身飛過。

Δ 絲越伸手越急。

Δ 注意：絲伸手的手勢，露求援助之時，又感無助，有瀕絕望感。[7]

第三十四場

景：酒店房間（獨立，不連戲）／長廊

時：日

人：妓女丁、嫖客己、雜差四人、伙記二人、
男女人眾七八，武裝警員二三

****這場戲要緊接****

[房內／外]

△ 見緊閉着的門。

△ 聞門外哄動人聲。

△ 伙記二人隨人聲開房門——鎖匙一大串在手。

△ 雜差隨聲進。

雜甲：查房

妓丁：（即擁被自牀上起）

嫖己：（抽住褲，狼狽情急）

[長廊]

△ Pan Shot 搖鏡，似 Rambrandt 的〈Night Watch〉[8]

△ 男女人眾或整衣衫、或覥腆侷促呆立，有羞不見人的男人，有抽煙
妓女，有默不作聲妓女，有鏡頭掃過時稍背轉身。

△ 隨着雜差乙掠過眾人之時，Pan Shot 搖鏡。

妓某：（要聲音沙啞，V.O.）有次有個黑鬼死都唔肯起身，嗰啲差
佬——

雜差乙：（霍然轉身大喝，厲眼望向人眾）收聲！

△ 眾人立即停住——似 Still Shot 凝鏡

第三十五場

景：中心

時：日

人：阿國、劉松仁、孩子（12歲左右）

△ 見乒乓波來來去去，來來去去。
△ 阿國默然看着，已精神許多，看上去乾淨清爽。
△ 劉松仁與孩子打乒乓波。

劉：　（見國即一手接波，隨即過孩子那邊，交波給孩子，同時對孩子小聲吩咐兩句，說罷輕拍孩子之後轉身。）

孩子：（自劉松仁手接波，唯唯諾諾聽劉講話，無可如何自拍波）

劉：　（過來向國微笑）又話掂唔嘥嘅？

國：　（焦慮地）我睇報紙話尋晚又冚咗間，有無阿絲呀？

劉：　（搖頭，抹汗移動）佢咁粒聲唔出行咗去，已經違反咗感化條例，通緝緊佢呀你知嘛？

國：　（煩亂情急）尋晚拉咗成十個都有——

劉：　（苦笑）香港有成十萬個呢種咁嘅女人。仲有啲未公開嘅呢，你嚟計吓喇！

國：　（沒有聽完即急急離去）

劉：　（即喊住）阿國！（搶在國面前）你自己唔好亂咁嚟呀，你去邊呀你？我話你都有責任去幫佢你又唔理。佢都需要你哋幫佢！

國：　（幾乎絕望地）問吓麥姑娘啦！

劉：　好！我哋去麥姑娘度睇吓有無消息。呢次若果搵到佢返嚟，你都幫吓手啦！

國：　（咬緊牙關，默然點頭）

第三十六場

麥：　　（很有感地聽着）

老婦：　（手抱嬰孩）佢個個月俾成二百銀我，叫我幫佢睇住個女。我就喺旅館樓下擺檔賣煙仔咋！（頓住望麥）

麥：　　（溫柔）等我同你抱住個女先。（說着過去老婦處抱嬰）

老婦：　你哋就擺咗個女啦吓！

麥：　　（抱嬰，望嬰吩咐，示意繼續講）講啦，你講啦！（輕拍嬰）

老婦：　咪俾我五十蚊叫我同佢睇女咯，我攞個木箱，喺個賣煙藤籃下面俾個女瞓。佢有無男人响身邊都不時嚟逗個女玩。早排有成幾個月唔見人，又唔俾錢我，呢次唔知點解又唔見人喇。以為佢就咁算啦，今朝佢失驚無神嚟買煙，掙我幾多都還清晒。仲數兩蚊俾我，叫我抱個女過海嚟呢度搵你。

△ 老婦頓住看麥。

麥：　　（抱嬰兒想，並未看老婦）

老婦：　（忍不住說）佢話你識點安置個女。

麥：　　（定神望門那邊，咽喉梗着，緩緩將嬰兒抱貼自己胸口）

△ 鏡頭慢慢推向門。

△ 字幕音樂上。[9]

完

註：

1. 《阿絲》是本書所輯錄的電視劇本中，唯一獲陳韻文本人提供到原手稿編劇版本的劇集。之前的公開資料或影片介紹都以《阿詩》為名。本書採用原手稿所用的《阿絲》，以保持陳韻文的原創風味和格調。陳韻文說：「阿絲是社會福利署檔案中一個人物，編號 — C」。細讀檔案內容，她感到 C 猶如風中柔絲，遂將 C 改為「阿絲」。劇本由原檔案改編，一無所知的十四歲少女流落異鄉，為謀生而不由自主的賣身；見綻露的曙光而有所寄望，而結果失望，重操故業，周旋於嫖客與扯皮條的人之間，漸見她老練，然那不過是換個姿勢而已。塗脂抹粉的阿絲，依然飄渺，前路依然坎坷。

2. P.O. Office 即感化服務辦事處。

3. 安南即今天越南。

4. 此段配以粵劇南音《客途秋恨》，白駒榮所演繹的網上版本：
https://www.youtube.com/watch?v=Kuu2RjRR0bg

5. 第二十一場，劉松仁去屯門探阿國的一場，陳韻文在劇本中已把鏡頭如何拍攝兩人邊行邊說，利用出鏡、入鏡之間轉換場景，巧妙地交代了屯門區的生活面貌。

6. 最後出街版本把第二十六場和第二十七場互掉了，即先交代了兩老和阿絲分別見過社工後，才再接到阿絲在阿國父母家的生活狀況。

7. 第三十三場尾段，阿絲急欲逃離冰室又截不到的士，陳韻文花了很多筆墨去強調阿絲伸手叫車時絕地求生的絕望感，卻遺憾最後拍不到「無助與絕望」之感。

8. 第三十四場查房一段在最後的出街版本刪減了，文字清楚註明以搖鏡拍攝，似名畫家林布蘭（Rambrandt）的〈夜巡〉（Night Watch）。

9. 片尾音樂為周璇的《花樣年華》，陳歌辛作曲，范煙橋作詞，可參考以下網上連結：https://www.youtube.com/watch?v=qyDgH7SZg4w 。

《北斗星》——《阿絲》

（1976）

監製：劉芳剛

編導：許鞍華

編劇：陳韻文

助理編導：簡坤玲

攝影：黃仲標

剪接：鄒長根

錄音：胡漢峯

燈光：伍越年

聯絡：張楚慧、張子慶

劇務：譚新源

場記：汪鑅謙、郭錦明

化裝：陳文輝

服裝：李少德

演員：劉松仁、黃杏秀、伍衞國、吳孟達、劉一帆、游佩玲、
鄭子敦、鄭孟霞、郭錦明、焦雄、羅雲、梅珍、佩雲、梅蘭、
何碧貞、羅浩楷、談良慶、蔡麗貞、莫慶廉

出品：電視廣播有限公司（TVB）

《七女性》——《苗金鳳》

導演：譚家明
編劇：陳韻文

第一場 [1]：

（以下鏡頭次序與苗金鳳之獨白配合）

1. 影機緊隨苗金鳳背後（街上）。
2. 影機後退，苗金鳳向前行來。
3. 苗自超級市場購物出來。
4. 苗在美容院焗頭髮。
5. 苗駕駛汽車。
6. （特寫）苗絕望地抬頭望向鏡頭外，背景是陽光下的大海，typical shot in a tragic love story。
7. 苗在家中廚房工作。
8. 中鏡，苗向前側行，在唸對白，但我們聽不見，track 及 boom 在畫面內，鏡頭後退。
9. 影機橫移，film crew 在烈日下進行拍攝中，全體望鏡。
10. （中距離特寫）苗向影機展現笑容。
11. （同位中距離特寫）苗以憂愁的眼神望向影機。
12. 影機繼續橫移，如第9項，film crew 在工作中。
13. 黃昏，都市全景。
14. （中距離特寫）苗滿臉鮮血，仰臥車中。
15. 苗落妝，抹掉臉上鮮血，對鏡。
16. 苗手持拍板四處走動。
17. 苗在超級市場內推車購物。
18. 苗坐餐室內與畫面外某人談話，談話內容我們聽不見。
19. 與第16項同，苗拿拍板於身前，四處走動。
20. 苗的照片，一條線自中間劃下，將臉分作兩部份，左面和右面分別寫上「家庭主婦」和「演員」。
21. 影機在戶外，苗打開窗子，望向戶外。

第一場： 苗之獨白

1. 我係苗金鳳。
2. 你依家睇到嘅，係一啲記錄住我生活嘅片段。
3. 我啱啱喺一間超級市場買嘢出嚟。
4. 我喺一間美容院度整頭髮。
5. 我依家揸車去湊我個女放學。
6. 我嘅職業係演員。
7. 唔使拍戲嘅時候，我鍾意喺屋企打理家頭細務。
8. 可以話，家庭主婦係我另外一個角色。
9. 每個人嘅生活都好似一齣戲。
10. 有時做得好。
11. 有時做得曳。
12. 或者，每個人嘅職業決定佢計劃嘅係乜嘢。
13. 而物質環境就係導演。
14. 咁演員呢？
15. 演員經常扮演好多種唔同嘅角色，而演員本身又係一種角色。
16. 家庭主婦。
17. 演員。
18. 演員。
19. 家庭主婦。
20. 我好想知道你點樣劃清楚呢條線？
21. 好似你依家睇到呢個鏡頭，假如我唔解釋，你分唔分得出我係做緊我，抑或真正咁生活緊呢？

第二場

△ 即接一幅幅雜誌內商品廣告，約三十秒。

△ 配上貝多芬的《命運交響曲》。[2]

△ 字幕隨之而上。

第三場

景：苗家浴室／客廳[3]

時：下午三時至四時光景

人：苗金鳳

[浴室]

△ 苗彎身在浴缸邊洗頭。

苗：（獨白）咁樣洗頭最清爽，尤其是用呢種蛋白質洗頭水洗頭，就更加舒服，洗完之後，頭髮柔軟順服，容易梳理，頭髮好似有咗生命，淨係嗰陣香味，就已經叫任何人充滿信心喇。

[客廳]

△ 苗以毛巾揩頭髮，離開浴室，將乾髮器拿出，置於電話機旁，準備乾髮程序。

△ 苗以 cold cream 揉手。

苗：（獨白同時接續）雙手浸過梘泡，搽番啲 cold cream 可以補充頭先皮膚失去嘅水份。可以使到皮膚充滿生機，皮膚上面嘅光澤，可以使人覺得乜嘢都輕而易舉咁，連幸福都好似順手拈嚟。

△ 苗舒服坐着，乾髮一會，無聊之時，於不經覺間順便打電話。

△ 電話奶白色。[4]

Δ 電話內之對話聲,可以是假設。

苗:(自然放輕語調)咪咪呀!媽咪呢?——我係苗 Auntie 呀!
（悠閒地等待一會）乜你個女仲未開學咩?——哎!尋晚成三點
至返!——唔好玩!嗰個 Judy 個老公講講吓笑嘈起上嚟喎!
——阿 Joe 衰啦,唔知邊個問阿 Joe 下次放假去邊度,佢口花花
話問過女朋友至知,咁就嘈起上嚟喇,衰 Joe 仲矇查查唔明人哋
點解咁火起——Judy 搵私家偵探跟佢,跟到去芭堤雅,你唔知呀!
本來 Judy 都好矇,佢老公話去美國開會,佢都信,點知間航空公
司打電話嚟 confirm 機票,穿晒煲!Judy 又夠毒喎,放佢去,喺
機場 check 無用㗎!佢兩個一前一後上機,咁咪即刻搵私家偵探
跟咯!佢兩個一上機,睇見無熟人咋!就調位喇——查到又點
啫,阿 Joe 話佢老公咁發脾氣,咁反常,可能係唔想分手喎。係
我就唔查喇可!查到又點啫!橫掂兩個都唔想分手——（仍握電
話,似細聆,若有所思）

第四場 [5]

　　　　　　　　　　　　　　景:汽車內
　　　　　　　　　　　　　　時:同日下班時分
　　　　　　　　　　　　人:Joe、Maryann、Pamela

Δ 汽車前行。
Δ 車內錄音機聲。
Δ Joe 與 Maryann 優悠自然地坐在前面位子上。
Δ Joe 駕駛。

M:　　如果依家地震,你話會點呢?
Joe:　（順口）條馬路裂開,架車「dun」落下面,條罅又合番埋。
M:　　（即敏感反應）哎!咁你駛快啲喇!避得一截得一截!

△ Joe 笑。

△ 見 Pamela 在路邊等待。

△ 車子緩緩停下，Pamela 上車，車子開動。

Pam： 哈！又話換車？

Joe： 換喇換喇！

Pam： 換架 Porsche 啦！嘩！好有型嘅啫，尖頭短尾，唔用車頭燈
　　　嗰陣，有個鐵蓋蓋住，打開尾箱塊大玻璃，伏低張椅就裝得行
　　　李喇！

Joe： （微笑搖頭）咁我啲細路哥擺去邊呀？

M： （醒起，歉意一笑）呀係喎，都唔記得你有細路哥添！

Pam： （突然緊張）嘩！你睇前邊架衰車！好似墨魚咁喎！

Joe： （即接）哈！阿 Pam，你有編劇潛質！

Pam： （自滿地呵欠）肚餓未啫？

Joe： 係咪想食嘢呀？

M： 食嘢又得啫！

△ 車子前行。

第五場

景：餐廳 [6]

時：六七時光景（接上場）

人：Joe、Maryann、Pamela、西裝男、侍應

△ 三人已就位，分明已點菜。

△ 二女瑣碎閒談。

△ Joe 翻閱雜誌，兩本雜誌齊翻，《Vogue》與《人民畫報》，兩本
　同看，甚有興味地對比。

M ：　你睇乜嘢吓？

Joe：（不答，照翻）

M ：　有無搞錯呀？咁樣睇書。

Joe：　我兩隻眼嘅嘛，大佬！

Δ 侍應此時經過。

Pam：（緊接）唏！我嗰個海龍王湯同我加隻龍蝦落去得唔得？

侍：　　（客氣招呼）噫！我同你問下廚房有無龍蝦先啦！

Pam：最多加錢俾你喇！

侍：　　好！好！（微笑轉身）

Δ 此時穿西裝男士經過，侍者招呼。

Δ Pam 已留意。

M ：　你食得晒㗎嘑？

Pam：（開玩笑地）食唔晒咪包扢咯！

Δ 二女笑。

Joe：　Pierre Balmain 秋冬新姿（又順手翻幾頁）。

M ：　唔！我麻麻哋鍾意啫！

Δ 此時見陌生男人已點好菜，侍應走開，陌生男人拿出刀來。

Joe：（同時）據專家統計數字所得，在英國每十個懷孕婦人之中，即有一人實施墮胎。墮胎是否安全，是否應該合法，人言人殊，大家還在爭論。不過，在施行墮胎前，要認真考慮的後果不少。而我們且研究一下，究竟是否有墮胎的必要。[7]

Pam：（將信將疑的有點心虛，潛意識的倚過那邊少少）佢係咪特登讀俾我哋聽嘅啫吓？

M ：　（笑不語，看陌生男人）

△ 此時陌生男人在抹刀，拿開桌上的刀放上自備的。

Joe： （緊接 Pam 言，稍揚聲讀題目）墮胎的各種論調。

Pam：點解你篇篇都唔讀，讀呢篇啫！阿 Joe。

M： （緊接輕聲）哧！你睇吓嗰個人！

△ 男人以自己刀叉切肉。

Joe： 噫！喂！做乜佢咁快有得食嘅呢！佢好似嚟得遲過我哋嘅嘛！

M： 呢個梗係熟客仔喇！

Pam：Complain 啫！咁耐都無得食！

△ 男人津津有味地鋸扒。

M： （O.S.）佢梗係熟客仔喇！自己帶埋刀嚟嘅！

Joe： （O.S.）噫喂！下次攞呢條橋做段廣告都好嘛！

M： （O.S.）用嚟讚間餐廳定彈間餐廳呀？

Pam： （O.S.）Complain 啫！咁耐都無得食！（一會以後）食完飯我哋去邊呀？

第六場

景：苗家客廳／廚房

時：六七時光景（接上場）

人：苗金鳳、Joe、孩子甲乙

[客廳]

△ 孩子甲乙在廳內玩耍。

△ Joe 自外入，手拿一張新唱片。

[廚房]

苗：（聞聲而問）係咪爹哋呀？

[客廳]

甲孩：（一邊玩一邊應聲）係！

Joe：（順手放下電話）

△ 電話已轉為黃色[8]

Joe：有無人打電話嚟呀？

乙孩：無！

Joe：（笑，按孩子頭）你點知呀？

乙孩：媽咪話嘅！

Joe：（笑，解領帶進廚房）

[廚房]

△ Joe 攬苗、吻苗。

苗：　（微笑）咪啦！你估拍廣告咩！

Joe：（開雪櫃拿冰格出，邊說）廣告片叫你要有啲生活情趣，至緊
　　　要享受。

苗：　咁你下次搵我做模特兒得喇，我咁識得享受！噫！你隻手乾唔
　　　乾淨㗎？我幫你攞喇！

Joe：（放下雪格）

苗：　（邊弄雪邊說）我買咗塊新番梘啫！

Joe：（開水喉洗手，以洗碗盆上之番梘洗手）今日出街嚟咩？

苗：　你打過電話返嚟呀？

Joe：（笑，捉狹）你都唔喺度，我打電話返嚟做咩呀？（順手以掛
　　　着之乾淨布抹手）

苗：　哎唷？抹碗布嚟㗎！（笑）

△　Joe 仍繼續抹，苗拿過抹碗布。

△　電話鈴聲同時接上。

△　Joe 敏感反應。

甲孩：（O.S.，大聲大氣接聽）喂？——Ho！（掛線聲）

苗：　（向外）邊個呀？

甲孩：（O.S.）打錯！

乙孩：（O.S.）你講大話，你點知打錯！

甲孩：（O.S.）佢話嘅。

Joe：（向門走去）男人定女人話打錯呀？（拿冰出）

[客廳]

甲孩：（一邊玩一邊應）男人！

Joe：（釋然）哦！

△　二孩繼續玩耍。

△　Joe 潛意識地放好電話。

苗：　（O.S.，自廚房內喊）喺，幫我開枱得唔得！

Joe：（倒酒之時吩咐孩子）去幫媽咪手開枱！

苗：　（O.S.，自廚房內喊）洗手先洗手先！

Joe：（倒酒下冰，十分享受地喝一口，賣廣告地）如果……我……
　　　請客……的話呢！……（舉杯祝飲狀）

△　再響起貝多芬的《命運交響曲》。

第七場

[客廳]

△ 苗與 Joe 及孩子圍坐吃飯。

Joe：（已吃完，邊踱步邊朗讀雜誌）一些權威人士認為電視乃二十世
　　　紀最具教育性和娛樂性的傳播媒介之一，但另一方面社會學家
　　　卻表示，這個「討厭的四方箱」，使到具創作性的思想逐漸降
　　　低，雙方談話時意見交換被規限着，它將一切暴力罪惡及性愛
　　　的錯誤觀感帶到觀眾的家庭裏——

△ 與上段同樣時間。

孩甲：（看電視機，show off 似的看一下錶）
孩乙：（不甘示弱）我都就快有錶！（稍頓）係咪啊媽咪？
Joe：（繼續讀雜誌）並將男女老幼由一群原為「努力工作」的人類，
　　　變成一班「游手好閒」的寄生蟲！

△ 與上段同樣時間。

苗：　個洗衣機又壞咗喇啫！
Joe：叫人嚟整。（繼續）經專家一番研究，發現電視的真正價值，
　　　像私家車、電影、凍肉或罐頭食物等等一樣，要視乎消費者怎
　　　樣以聰敏的頭腦去運用以下的問答測驗，能協助你找出究竟你
　　　是否聰明地利用這種重要的現代化傳播媒介。

△ 與上段同時間。
△ 門鈴聲緊接。
△ 苗金鳳看門孔，開門。

苗：（一邊開門一邊講）整都整到煩晒，仲有幾多個月就供完喇吓？不如讓咗呢個俾人喇！[9]

△ 張太、李太與肥仔入[10]。

張：嘩！乜依家至食飯呀？

苗：阿 Joe 返得嚟遲吖嘛！

李：（捧盆栽入）靚唔靚呀，我盆草！

張：你睇佢，五十蚊買盆咁嘅草喎！

△ 肥仔入即啪的一下扭開電視機。

△ Joe 反應，看一眼電視機即繼續看雜誌。

△ 孩子們開始心散。

張：（緊接）管理處有無通知你哋聽朝制兩個鐘頭水呀？

苗：無嗠！（問孩子們）你哋有無聽到過管理處電話呀？

△ 孩子們搖頭抹嘴，準備離開座位。

李：唔，咁我今晚淋多啲水落盆草度喇！（故意問 Joe）靚唔靚呀我盆草？

Joe：（順口）幾好呀！好似交響樂咁！

△ 此際再次響起貝多芬的《命運交響樂》。

[客廳] [11]

李太：（不明白是揶揄抑或是讚美，呆一呆）

苗：　（收拾碗碟）成日淋花，豈不是好唔得閒！

Joe：（含笑向苗金鳳）你好多嘢做咩？

苗：　（笑，懶得爭論，問小孩）幫媽咪攞啲碗碟入去啦！

△ 兩孩照做，肥仔此時跟入。

[廚房]

苗：（邊入邊說）買乾花啦嘛，唔使成日掛住淋水。

Δ 肥仔於此時順手打開雪櫃看看，兩孩眼光光看着。
Δ 苗金鳳拿抹布轉身出。

[客廳]

苗： （一邊出一邊問）聽日叫肥仔嚟同我睇住兩個細路得唔得？

李： 乜又有得飲呀？

Joe：又話搵到個番書女嘅？

苗： （醒起）係喎！試吓佢都好喎！（向 Joe）俾佢十蚊一個鐘好嘛？

Joe：（漫聲）好！

張： （喃喃）嘩！貴唔貴啲呀？五十蚊一晚？

Δ 此時乙孩自廚房奔出。

乙孩：（挨向苗金鳳）媽咪！肥仔偷食啫！

苗： （不好意思，轉頭看張太笑，顧左右而言他問李太）牆頭花嚟㗎？

張： （同時揚聲）肥仔！

Δ 肥仔出，沒有人注意肥仔，除了乙孩。

李：（緊接苗金鳳問話）牆頭花邊有咁靚呀？

張：唔靚啫，方便呀！

Δ Joe 又喃喃讀雜誌，對眾人講話不聞不問。

第八場

景：苗家浴室／客廳／睡房／孩子房

時：同日飯後

人：苗金鳳、Joe、孩子甲乙

[浴室] [12]

△ Joe 痛快地淋浴。

△ 乙孩進，Joe 聞聲而拉簾看。

Joe： 咩嘢事？

乙孩： 攞嘢！（拿鬚刨出）

Joe： 喂！攞我個鬚刨去邊呀？

乙孩： （急腳出，小聲）剃嘢！（即帶上門）

△ Joe 又復淋浴。

△ 不一會，乙孩又拿鬚刨回來，放回原處，扯簾看了 Joe 背影。

[客廳]

△ 苗金鳳無聊地躺在沙發上看電視。[13]

[睡房]

△ Joe 淋浴後之清涼感覺，順手拿《More Joy of Sex》看。

[客廳]

△ 苗金鳳無聊地躺在沙發上看電視。

[睡房]

△ Joe 看《More Joy of Sex》一會，意動，放下書，起牀，拿避孕
丸出。

[客廳]

Δ 苗金鳳無聊地躺在沙發上看電視，幾乎未動過。

Δ Joe 將避孕丸擲給苗金鳳。

Δ 苗金鳳初感意外，見是避孕丸，遂機械地吞之。

Δ Joe 轉身回房，啟孩子房門，聞喧嘩聲。

Joe：（順手開門，望門內輕責）喂喂！好瞓喇吓！

Δ 孩子們即少了聲，仍有嘻笑。

Δ Joe 往睡房走去。

Δ 苗金鳳慢慢起，扭熄電視機。

[睡房]

Δ Joe 脫衣回牀，仍捧《More Joy of Sex》。

Δ 苗金鳳進，上牀。

Joe：　我唔叫你，你唔識得嘅喇可！

Δ 苗金鳳無甚表情，笑笑，順手熄燈，解衣。

Δ Love scene。

Δ 苗金鳳獨自襯托動作。

苗：（獨白，近乎低吟）睇到我隻手嘛？呢輪洗衫洗到雙手粗晒！啲梘粉不知幾「醃」手。我又唔鍾意戴膠手套喇嗜！不如換過架洗衣機啦！今日我去睇過嘭呀！Trade in 唔係幾抵咋，不如賣咗呢架俾人呀！問吓你寫字樓啲同事要唔要，整番好讓俾佢哋喇！成日整，成日整，都唔知整咗幾多百次喇——唏！有無法子買到平嘅洗碗機呢吓？無乜人有洗碗碟機嘅啫！聽日行街去睇吓邊個 model 好！陪我行吓公司啦！啊！做乜個冷氣機唔係幾冷嘅，仲有幾耐到期呢吓？熱死！個冷氣機！——你睇你啲汗！[14]

206

第九場

景：汽車陳列室

時：夜晚

△ 汽車陳列室外，見櫥窗內擺放着名貴汽車。

△ 鏡頭移動，似緩步躑躅。

第十場

景：鬧市

時：日間

人：汽車經紀、Joe、Maryann

△ 緊接上場，鬧市聲突然衝擊。

△ 背景音樂為 Beatles 的《Drive My Car》。[15]

△ 汽車經紀駛着新車向 Joe 推銷，Maryann 坐在後面。

△ 話聲隱約，幾乎被交通雜聲淹去。

[再轉] [16]

△ Joe 駛車，Maryann 坐於 Joe 旁。

△ 經紀在後座鼓其如簧之舌。

[再轉]

△ 不見了經紀；Joe 與 Maryann 在汽車內春風得意。

△ 車子在郊道上馳騁。

△ Intercut 交通失事圖片。

△ Joe 與 Maryann 始終顯「及時行樂」表情。

第十一場

[街上]

△ Joe 駕駛着灰色房車。

△ Maryann 坐在他身旁。

△ Joe 在城市各處試車。

[苗家門前]

△ 車子停在苗家門前，Joe 得意地響號。

△ 苗金鳳於陽台上探頭。

△ Joe 下車招手，轉身點煙等待。

△ Maryann 在車內搖波棍吠盤等，自然地自前座轉往後座，未幾苗金鳳穿便服下樓來。

M： Hi。

苗： Hi。（上車）

M： 你話靚唔靚呀？

△ Joe 入，開車。

苗： 你就係話要買呢架呀？

Joe： 鍾意唔鍾意？

苗： 舊嗰架 trade in 喇嘛！

Joe：（笑）試真啲先！

苗： （稍轉身向 Maryann）佢尋晚至話要試車咋，快得佢呀！

△ Maryann 微笑不語。

208

Joe： （得意）換咗車好似有啲自信心咁！

苗： （開心）咁我架洗碗機點呀？（笑著轉向 Maryann）
　　　Maryann 幾時嚟我哋度食飯啦！

Δ Maryann 微笑。

苗：我好耐無見你喇可！

Δ Maryann 點頭微笑。

苗： （十分享受地，坐得更好一點）啊！我鍾意呢架車啲冷氣！

Joe： （明知故問）有乜嘢分別呀？

苗： 有啲車嘅冷氣冷死人㗎！唏！行唔行公司呀？

Δ Maryann 微笑搖頭，觀察 Joe 反應。

苗： 阿 Joe 呀，喺海運大廈放低我好唔好呀。Maryann！搵晚上嚟
　　　食餐飯啦！（微笑，言外有意地）等我去睇吓啲洗碗碟機先！

Joe： （搖頭嘆氣，仍十分享受地）哼！哎！

Δ 車子停在海運大廈上面，苗金鳳下車。
Δ Maryann 轉到車子前座。
Δ 苗金鳳輕鬆地進海運大廈。
Δ 車子離去。

第十二場 [17]

景：百貨公司內

時：同日稍後時間

人：苗金鳳、售貨員、Maryann

Δ 苗金鳳選購衣物。
Δ 苗更衣試穿，在鏡子前打量自己。

△ 售貨員於一旁侍候。

△ Intercut：Maryann 做健美體操姿勢。

苗：（獨白）時間對平凡嘅女人嚟講，係有利嘅，等到年紀大啲、經驗老啲，一個平凡嘅女人，會更加有個性——有啲人會令你覺得自己醜，有啲女人須要男人讚美，男人嘅讚美會使到女人覺得舒服，自然就覺得自己靚——似乎每一個女人都有一種特別嘅吸引力，唔同類型嘅女人，配合唔同類型嘅男人，各適其適！——聰明嘅女人，曉得分析自己嘅問題，分析分析分析。

第十三場

景：苗家客廳／浴室

時：同日稍後時間

人：苗金鳳、孩子甲乙、陌生人

[客廳] [18]

△ 苗金鳳領孩子們自外歸，抽着孩子書包、百貨公司紙袋。

△ 孩子們穿校服，進屋之後即蹦跳。

甲孩：媽咪！依家就試喇！（說着，即自動脫衣）

苗：　洗咗身先，一身汗！（放下雜物）

乙孩：無汗啫！我無汗呀！（說着亦自動脫衣）

苗：　（心軟，微笑，唯有幫孩子們脫衣）嗱！試一試就要除嘅喇吓！

乙孩：試一試咋？唔着呀？係咪呀媽咪？

苗：　第日出街至着！（幫孩子脫衣，穿衣動作）

乙孩：點解呀媽咪？

苗：　着咗新衫俾人哋讚下嘛！

乙孩：俾邊個讚呀媽咪？

甲孩：（此時已穿好新衣，推一下乙孩，大聲大氣）你讚下我！

△ 兩個孩子嬉笑在一起。

苗： （急扯開兩個）唏唏，除咗佢，快啲除咗佢！

甲孩：唔俾爹哋讚下呀？

苗： 爹哋自然會睇到喇！（說着幫孩子們解衣）唔，一身汗！

[浴室]

△ 苗金鳳七手八腳的放水，準備乾淨衣服給孩子等等。

△ 甲乙孩子赤條條地入，同時嘻笑着下水。

苗：哪！玩一陣好喇！一陣就要抔番梘嘅喇！唔好玩到通地都係水呀吓！

[客廳]

△ 苗金鳳說着出，順手關上門。

△ 門鈴聲緊接。

苗：（即往門邊小孔張望）搵邊個呀？

△ 苗金鳳自小孔中見陌生男人移動。

苗：（疑惑）搵邊度呀？（自小孔中見陌生男人研究門板）

陌：你哋先生喺屋企嗎？

苗：（更覺有異，不答，小心鎖好門，一邊問）你搵乜嘢先生呀？（然後自小孔張望，已不見男子蹤影）

△ 聞孩子們在浴室內嬉戲聲。

△ 苗金鳳納罕一會。

第十四場

景：車行門外
時：黃昏
人：Joe

△ Joe 駛新車入車行，未幾駛舊車出。

第十五場

景：苗家浴室、客廳、廚房
時：黃昏
人：苗金鳳、Joe、孩子甲乙、肥仔、Maryann

[浴室]

△ 苗金鳳在淋浴。

△ Joe 入，直往鏡櫃走去。

Joe：（聞水聲而自然反應）溫泉水滑洗凝脂（然後自藥箱中取去藥水膠布，也不看苗金鳳一眼，即斯斯然出）。

[客廳]

△ Joe 出，即將膠布交給 Maryann。

M：　　（接過膠布，幫乙孩貼上，一邊讀膝上雜誌問）若果一個平凡嘅女人，自認係風流艷婦，問你對佢嘅觀感，你坦白講真話呢，抑話話佢係典型嘅奇女子呢？

Joe：（順手抹唱片）典型奇女子啦。[19]

M：　　（拿雜誌讀）同女伴喺一齊，你覺得佢好煩，但係又搵唔到第二個，你會點呢？（Ａ）保持笑容，然後借故離去。（Ｂ）下定決心，暫時容忍，有機會再搵個好啲嘅！（Ｃ）諗落可能搵唔到個好啲嘅，就咁算嘞！

Joe：（想想後答）借水遁！

M：　鬼咁精！（找另一本書，翻翻）你嘅心境是否年青——嗱——
　　　若果有人問你嘅真實年齡，你會（Ａ）加一兩歲；（Ｂ）少報兩
　　　歲；（Ｃ）抑或講俾人知你嘅真實年齡呢？

Joe：　（順口答）減兩歲。（邊弄唱片）

M：　（繼續）朝早起身你會（Ａ）對自己前途想得太多！（Ｂ）懷念
　　　過去；（Ｃ）目前太忙碌，無暇追憶或預測未來。

Joe：　（順口答）

[房內]

△ 苗金鳳整妝，聞廳外對話，微笑。

M：（O.S.）你有時係咪羨慕人或妒忌人（Ａ）物質上嘅富有，（Ｂ）
　　作風與吸引力，（Ｃ）從來不妒忌人。

△ 苗金鳳聞言，頓住想，亦問自己。

M：（繼續）乜嘢係快樂嘅泉源呢？（Ａ）愛情，（Ｂ）健康，（Ｃ）錢！

△ Joe（O.S.，幾乎緊接，十分爽朗地）我要錢！

△ 苗金鳳微笑。

[客廳]

△ 苗金鳳於此時出。

△ 音樂正好是貝多芬之《命運交響曲》。

苗：（招呼）噫？你嚟咗呀？（繼續移動向廚房）問乜嘢呀？

M：（望雜誌）你是否心境年輕？

苗：（望 Joe 笑，順口）係咪呀？你係咪心境年輕？

△ Joe 不答。

[廚房] [20]

Δ 苗金鳳入。

Δ 肥仔正打開雪櫃看，苗亦不以為意。

苗：（順口問）乜你喺度呀肥仔？媽媽喺唔喺屋企呀？

Δ 苗金鳳開始準備晚飯。

Δ 肥仔含糊應之，看雪櫃，滿足而出。

第十六場

景：苗家客廳

時：同夜

人：苗金鳳、Joe、Maryann、孩子甲乙

Δ 各人吃飯，捧湯喝，看書。

Δ 苗金鳳不時夾餸給孩子。

Δ 孩子們分分鐘想玩模樣，頻交換眼色準備開溜。

Δ Maryann 邊吃邊觀察苗金鳳與 Joe 之間關係。

苗：　（有點為 Joe 感到抱歉）唏！唔好睇書啦！

Joe：（似未有所聞）讀段嘢你哋聽呀哪——中年——中年係乜嘢呢？
　　　頭髮、牙齒和幻想開始脫落的時期，自己覺得好似小提琴那麼
　　　輕便，身子卻好似大提琴一樣肥大，太太往哪兒去，都不管，
　　　只要她不跟我出去。[21]

苗：　（輕笑，半解嘲地）仲有呢？

Joe：（繼續）對漂亮少女吹口哨，小姐以為你叫狗！

△ 孩子們莫名其妙地咭咭笑。

△ Maryann 與苗金鳳不自然又不自覺地對望，客氣笑一下。

△ Joe 若無其事地翻書。

苗：　夾餸啦 Maryann，唔好客氣呀！

M：　你都唔係幾食餸㗎可？

Joe：（順口一句）佢鍾意買餸！

苗：　啊！係呀！我哋幾時換個洗碗碟機啫吓？

M：　唏！買個陣睇清楚要幾多用電量呀！有啲洗碗碟機浸碗浸煲浸耐啲嘅啫！

苗：　我哋都無乜嘢係難洗啲嘅！你仲要唔要湯呀？

M：　好呀！

苗：　（舀湯）Joe！

Joe：吓？我食完好耐咯！

△ 苗金鳳聞言，本能反應，轉身望 Maryann 笑笑。

△ Maryann 了解後，對苗金鳳笑笑，對苗有隔膜。

△ 苗金鳳慣性的自然掩飾笑笑，舀湯給孩子們。

甲孩：嘩！又飲呀？

苗：　（柔聲輕責）Shhhhh！（繼續舀湯）

M：　我幫你攞啲碗入去啦。（說着已行動）

△ Joe 望 Maryann 舉動，表情空白。

苗：　你啲頭髮好靚啫！蓄咗幾耐呀？

M：　（轉頭笑笑）好耐咯！

甲孩：爹哋呀？今日有賊嚟啫！

Joe：乜賊呀？

苗：（幾乎同時）啊！係呀！猛咁問佢搵邊個又唔講嘛！神神秘秘咁問咗句「你哋先生喺唔喺屋企」就行咗去咯！嚇到我死！想睇真啲佢係邊個啦，又唔見咗人咯！

△ Maryann 已停晒手，聽着。

Joe： （笑一下搖頭）哼！哎！

苗： 唔得！第時要打電話落去同看更講至得！

Joe： 你唔開門就至精！

M： 我有個朋友教我打定兩個九先呀！等佢入屋就打埋第三個九。（說罷又收拾碗碟入廚房）

△ 苗金鳳聞言，看清楚 Maryann。

第十七場

景：苗家客廳／房內

時：飯後，接上場

人：苗金鳳、Joe、Maryann、孩子甲乙

[客廳]

△ 孩子們玩耍。

△ Joe 讀當日新聞標題。[22]

△ Maryann 忽穿苗金鳳之新衣出。

M：哎唷！我都啱啫！

苗：Joe！（不經意地問）你話佢着好睇定我着好睇呀？

△ Joe 看一眼，不表示意見，繼續讀當日新聞。

M：（模特兒似的轉一轉）有無第二個顏色㗎吓？

苗：好似有紅色！

M：Mind 唔 mind 我都買件？

苗：唔 mind！橫掂我哋都唔係時時喺一齊嘅！唏！你件喺邊度買㗎？

M：你要唔要試吓？（說着即主動地轉身）

△ Joe 繼續讀新聞。[23]

△ 睡房，苗金鳳更衣之時。

△ Maryann 轉身見几案上之避孕丸。

M：Mary 呀！依家有種避孕紙啫！好似張士擔（stamp）咁大，一共廿一張，分三排，一排七張，依住次序輪號嘅唧！

苗：靠唔靠得住㗎？

M：依家大陸好通行！

苗：紙嚟嘅咋嘛！

M：張紙有藥㗎！

苗：西德㗎？

M：上海嘅！

苗：（已換好衫）點呀？

M：唏！（欣賞）

△ Joe 繼續讀新聞。[24]

[客廳]

Joe：　（讀）大多數人都認為婦女穿得太暴露，與色情犯案有密切關係，但事實並非如是，大部份苦主均非穿露背袒胸衣服或迷你裙。不過時髦的太太小姐們在僻靜的地方還是穿上標準服裝為佳。

△ 二女出。

△ Joe 見苗金鳳着 Maryann 衣，頓住。

M：　（幫苗整衣）叫 Joe 同你映張相啦！

苗：　（不贊同）唔！

M：　Joe 幫我設計咗好多張相啫！

苗：　我知！佢同你哋合作嗰陣有無耐性嘅啫吓？

Joe：（讀）防人之心不可無，在樓梯及電梯間加倍小心總是上策！

△ Maryann 十分感興趣地坐到 Joe 旁邊，Joe 讀新聞。

△ 苗金鳳入房。

第十八場

景：苗家睡房／浴室

時：同夜，接上場

人：苗金鳳、Joe、獨白聲

[睡房]

△ 苗金鳳進房。

△ Joe 在弄牀頭鬧鐘及收音機，聞間歇音樂雜聲。

[浴室]

△ 苗金鳳進浴室洗擦一下領帶，順便吊在毛巾架上。

[睡房]

△ 苗金鳳出，收音機內正好播《國際歌》。[25]

△ Joe 默默而略帶肅穆反應。

苗：（順便）啊！幾好聽呀！

△ Joe 閉口不答。

苗：貝多芬呀？（整理衣櫃內領帶，拿出來看看，似乎對領帶致敬

意）�噊！依家有種新嘅避孕丸啫！好似士擔（stamp）咁用紙做㗎！

△ Joe 似未有所聞。

△ 苗金鳳亦沒有等答案，收拾以後，上牀去睡，好少懶理。

Joe 獨白：（微弱之朗誦）世界衛生組織，今日在此間發表了一份關於五十四個國家的自殺問題的廣泛報告，指出某些年齡和某些地方的自殺率較高，還指出必須有更好的設計幫助防止自殺。報告說，一般說來，男子的自殺率幾乎是隨着年歲而遞增，但在女性方面，似乎到四十歲左右便達到頂峯，與此同時，自殺率是隨着人口的密度而上升，與鄉村地方相比，城市及都會地區的自殺率達到非常高的水平，芬蘭和日本則除外。在經濟衰退期間，自殺數字也增加，在戰爭期間則減少，知識份子和有錢人的自殺率較高。

△ 苗金鳳已睡。

△ Joe 無情地關掉牀頭收音機。

第十九場

景：超級市場
時：日間
人：苗金鳳、收銀員、顧客、收銀助手

△ 苗金鳳在超級市場選購物品。

苗：（獨白）聽到啲廣告歌，自然就會好開心，入到嚟呢度就唔想扯喇，好似樣樣嘢都好乾淨咁，買一罐罐頭，就已經覺得滿足，唔開心嗰陣買多啲，仲有多啲自信心！入到嚟，睇見咁多嘢擺齊喺度，就直覺到生活好似好充實咁，前途一眼睇晒。[26]

△ 苗金鳳裝了一籃子物件後，往收銀處，將物品撿出。

△ 收銀員以收銀機計算。

△ 助手撿物進袋。

△ 苗金鳳拿錢出，發覺錢不夠，看收銀機銀碼跳動，轉念間將一大紮廁紙抽起放在一邊，再以心算。

△ 收銀員看苗金鳳一眼。

△ 助手繼續撿物。

收銀員：多謝一百三十五個二啦。

苗金鳳：（付錢，找續後攜袋出）

△ 出超級市場後才拐過街口，苗竟遇上穿同一套衣服之女子。

△ 二人打一個照面。

△ 苗金鳳反應。

第二十場

景：馬路上

時：幾乎同時，同日

人：Joe、貨車司機

△ 再次配上貝多芬的《命運交響曲》。

△ Joe 之汽車與貨車同時停在路當中。

△ Joe 與貨車司機爭執。

△ Joe 條氣唔順，聞貨車上豬味，正欲閉嘴，而結果講多兩句。

△ 豬聲，鬧市交通聲，疊正二人話聲。

△ 爭執延續了好一會，仍未了，有汽車不耐煩地響號聲。

第二十一場

[睡房內]

△ 苗金鳳好整以暇地化妝。

Joe： （進）乜無晒咖啡咩？

苗： 仲有呀係嘛！

Joe： 無杯咖啡飲點得呀？有無睇過有段嘢講呀？（拿《香港電視》在手）沒有咖啡喝，可為離婚理由。

苗： （含笑了解地問）乜你咁多牢騷嘅唧？

Joe： 撞車呀！

苗： （即轉頭望Joe，有點不相信）刮花咗咋係嘛？

Joe： 俾架豬車撞親真係唔抵！

苗： 點會撞咗落架豬車度嘅唧？

Joe： 嗰個死人貨車司機咯，又勢利，又小器，我想爬頭，佢係都要「夾」我，恃住自己又大又臭，你話谷氣唔谷氣呀？

苗： 有無問佢攞番錢噴油唧？

Joe： 同佢嗌又唔夠佢啲豬大聲，我好彩轉彎轉得好咋，轉唔好俾啲豬壓死都似。（出）

△ 門鈴聲。

苗：（笑）仲話今晚要「演」下架車添。

△ 聞門外聲。

Joe： （O.S.）啊，阿琪係嘛！

琪： （O.S.）我好似嚟早咗呀係嘛？

Joe： （O.S.）唔係呀！我哋出去嘅喇！

△ 苗金鳳一邊戴耳環，一邊出。

[客廳]

△ 阿琪見苗金鳳即與苗招呼，未習慣環境，捧書。

苗：（向小孩）九點鐘你哋好瞓喇吓！（向琪）佢哋一到九點鐘，就要
　　瞓嘅喇！上牀之前，至緊要俾佢哋去一去廁所呀吓！

△ 阿琪生硬點頭。

△ Joe 看錶。

苗：（會意移動）雪櫃有生果呀！阿琪你要咩嘢就隨便攞啦！（蹲下吻
　　小孩）你兩個乖乖哋呀吓！

△ Joe 拍小孩頭，帶上門。

△ 門帶上後，小孩們即鬥牛似的盯阿琪。

琪：除咗咖啡同牛奶，仲有乜嘢飲呀？細路！（將書拋下）

△ 孩子們不答，二人坐到沙發上玩紙牌。

琪：你兩個玩時玩呀吓，咪同我跳樓就得喇！（即閂門，關騎樓門，進
　　廚房）

△ 孩子們繼續在玩，邊唱兒歌：「三二一，一二三四五六七，二三四，
　　四三二……」

第二十二場

景：Party

時：同夜，時間接上

人：苗金鳳、Joe、Maryann、Pamela、賓客等人、主人

△ Party 氣氛。

△ 門開處，Joe 與苗金鳳進。

苗：　Hi！

主：　嘩，你兩個咁夜至嚟嘅！

Joe：（自然招手過後，四處張望，與賓客招手）

苗：　仲話夜呀！

Joe：　噫，似乎仲有好多人未嚟㗎！（說着穿過人羣）

△ 在另一角，Maryann 向 Joe 微笑。

△ 轉眼間，Joe 與苗金鳳以舞步移動。

△ 再轉眼間，苗金鳳突然去打電話，隱聞苗金鳳與電話對話聲。

苗：喂，新昌公司係嘛？我哋係2789號用戶呀——係——你哋做乜咁
　　耐唔同我整洗衣機呀？上個禮拜就叫你哋嚟嘅咯——唔，不如你
　　抬返去睇吓有咩嘢唔妥喇！

△ 轉眼間，Joe 與 Maryann 跳舞。

苗：（續講電話）都話去水嗰陣有問題哩！你聽朝一早嚟得唔得？我積
　　住好多衫未洗呀！點解你日日都話唔得閒嘅啫？老早就通知你嘅！
　　（頓住，谷住度氣細聽）

△ 轉眼間，Joe 在另一邊向 Maryann 講 car accident。

Joe：真係激死，咁快就掛彩。

△ 賓客們有乘機談笑笑之，或問話。

△ Maryann 微笑聽着，看多於聽。

Joe：又大又臭又阻埞，唔避開少少俾我過，仲要「夾」我！好彩我夠
　　定，唔係就俾佢撞到喎晒！

△ 苗金鳳在較後距離，與電話中人爭論。

M：　（平和地）落去睇吓你架車吖？

Joe：（欣然領 Maryann 去，又與客人們招手）

△ 客人們零星散去，出外看車其次，乘機兜一轉。
△ 室內空無人之時。

苗：（覺環境有變，對電話唯唯諾諾，心不在焉）你等等先——（即放下電話，往陽台去看個究竟）

△ 苗金鳳出陽台。
△ 見下面賓客們螞蟻一樣圍着 Joe 之汽車看。
△ 苗金鳳折回。

苗：（又拿起電話）喂！你聽日順便攞啲說明書嚟睇吓！有咩嘢新貨喇，咁麻煩！我不如換過座新嘅喇！——你話嚟就係嚟至好呀吓，我等你——

△ 賓客又陸續回。
△ 苗金鳳已爭論得倦了，默默的看各人進。

第二十三場

景：苗家客廳、孩子房
時：同夜，稍後時間
人：苗金鳳、Joe、阿琪

△ 阿琪躺在沙發上，已睡，面向椅背，下恤稍捲上，露腰、背。
△ 苗金鳳前去輕推醒阿琪。
△ Joe 留意到阿琪之腰背，而示動念。
△ 阿琪醒轉，呵欠。

苗：　（拿五十塊錢出）你住得遠唔遠呀？
琪：　（惺忪的接過錢，放入袋內）衙前塱道！
Joe：我送你返去喇！

琪： （不應對，移動）

Joe： （向應門邊走去）

苗： （打量阿琪）

琪： （轉向苗）Bye-bye！

苗： Bye-bye！

第二十四場

[途中]

△ 二人在車內，Joe 駛車，阿琪呵欠。

Joe： 鍾唔鍾意我架車呀？

琪： （稍頓一下才答）幾舒服吖！

Joe： 閒時有無去遊車河呀？

琪： 邊度得閒！

Joe： 你唔鍾意去郊外㗎？

琪： 我上個星期先去嚟。

Joe： 去野火呀？

琪： 整路！

△ Joe 不相信地轉頭望阿琪。

琪： 政府整極都整唔好啲路，我哋去整。

Joe： 有無錢㗎？

琪： 無。（稍頓）唔公道呀可！應該還咁啲稅俾我哋吖嘛！

△ Joe 笑。

琪： （突然間）你每年納幾多稅㗎吓？

Joe： 做咩呀？

琪： 有無計過你付出幾多，又收穫幾多呀？

Joe： （坐前駛車，似在思想，實在空白）

琪： 有無計過政府俾你幾多福利呀？

Joe： （望路）到喇係嘛？

琪： 前面啲！

Joe： 第二晚再嚟同我哋睇吓啲細路啦！

琪： 好呀。（稍頓）你太太好得閒㗎可？

Joe： （笑）唔知呢，使唔使我同你上樓呀？

琪： 得喇！我住一樓之嘛，又淨得你哋俾我嗰幾十蚊。（笑一下轉
身即去）

Joe： （目送幾步，開車）

△ 車子在夜街上遠去。

第二十五場

景：路上／電油站／苗家電話處

時：同夜，接上場

人：Joe、苗金鳳

△ 車子在路上前進。

△ Joe 駛車，開錄音帶而略有所思，點煙。

△ 未幾，停車，在電油站內。

△ Joe 在電油站內借電話。

△ Joe 撥電話，苗金鳳接電話。

△ 電話轉為橙黃色。[27]

Joe： （小聲）仲未瞓呀？你今晚好靚呀！今日日頭你去咗邊？我好
鍾意你呀！

Δ 苗金鳳握電話，覺奇怪。

Δ Joe 微笑掛線，沾沾自喜地回車內。

Δ 車子在路上逸去，車內 cassette 音樂繼續。

第二十六場 [28]

景：Maryann 家／苗家
時：同夜，接上場
人：Joe、Maryann、Marx、苗金鳳

[Maryann 家]

Δ Maryann 開門，見 Joe。

Δ 二人打個照面，Joe 進。

Δ 見男人坐在地氈上，愕然。

M： Marx！我介紹你識，Joseph！

Δ 二男人作大方狀點點頭。

M：　要酒嘛？
Joe：（望 Marx，回之）好！仲有 Brandy 吖嘛？
Marx：（望 Joe）
M：　（會意，笑，弄酒）

Δ Coffee table 上有波子棋。

Marx：輪到邊個行呀？
M：　你同我行埋佢啦！
Joe：（覺無癮，起，往酒櫃去）我情願自己斟酒喇！
M：　（聳肩向 Marx 微笑，幫 Joe 落冰落酒）

[苗家]

Δ 苗金鳳有所期待地吃避孕丸。

[Maryann 家]

Δ Marx 煞有介事地望棋。

Joe：呢啲棋，唔係幾使用腦㗎可！

Δ Marx 仍煞有介事地望棋。

Δ Maryann 舉棋之時望 Joe 警告一眼。

Δ Joe 順手拿過雜誌，看幾行，讀之。

Joe：Sex+Tennis「性感網球」，你一睇見男女混合雙打，就幾乎可
　　　以決定呢兩個人啱唔啱喺埋一齊。

Δ Maryann 反應，望 Joe 笑。

Marx：（反應，有點不耐煩）你好鍾意讀報紙㗎可！
M：　　（笑）
Joe：　（含笑不語，喝酒）
M：　　（緊接向 Marx）噓噓，到你！

[苗家]

Δ 苗金鳳靠在牀上，很有心機地用 cold cream 按摩臉。

[Maryann 家]

Joe：（乾酒後）好喇，我走喇！
M：　　（有點進退兩難，無可奈何，起）

Δ Marx 抬頭。

Δ Joe 爽朗地與 Marx 招呼一下。

Δ Maryann 送之出門，向 Joe 單眼。

第二十七場 [29]　　　　景：苗家客廳／睡房／ Maryann 家／孩子房
　　　　　　　　　　　　　時：同夜，接上場
　　　　　　　　　　　　　人：Joe、苗金鳳、Maryann、孩子

[苗家客廳]

△ Joe 進，放好電話。

△ 電話是橙色。

[睡房]

△ Joe 進房，苗金鳳已睡。

△ Joe 靜望苗金鳳，脫衣。

△ 小孩在鄰房叫媽咪。

△ 苗金鳳扎醒，見 Joe，含糊一問，即本能地聞聲奔去。

△ Joe 坐到椅子欲脫鞋，忽有所思，提起案頭電話。

△ 電話是紅色。[30]

M：　　喂！

Joe：　未瞓呀？

M：　　邊個呀？

Joe：　我啦！仲有邊個呀？

M：　　（已會意）唔！

Joe：　仲未瞓呀？

M：　　明知故問！

Joe：　支酒飲晒未？

M：　　未。

Joe：　我嚟同你飲晒佢！

M：　　（稍頓）又得啩。

△ Joe 滿意地笑，掛線。

[孩子房]

△ 苗金鳳幫二孩抹汗，扶二孩喝水。

苗：（輕聲低哄兼埋怨）淨係三更半夜就嚟煩媽咪！媽咪無一晚瞓得好好地嘅，好彩唔使返工啫，再嘈多兩晚點算呢，媽咪要食安眠藥喇，仲口渴唔口渴，你睇你幾多汗！

第二十八場

景：苗家客廳／廚房
時：上午十一時光景
人：Joe、苗金鳳、肥仔

[客廳]

△ 電話鈴聲響。

△ 電話是紅色的。

△ 苗金鳳自廚房出，接聽。

苗：　喂！
Joe：（O.S.）喂！
苗：　喂，你依家喺邊呀？
Joe：喺公司咯！
苗：　（關切語調仍溫柔）你尋晚去咗邊啫？
Joe：（O.S.）尋晚架車拋錨吖嘛！
苗：　乜呢架車咁多事㗎！
Joe：（O.S.）你成晚無瞓掛住我呀？
苗：　（聞言已感滿足，笑笑）今朝一早，就有差人嚟啫。你今朝有無睇到報紙呀，原來阿琪俾人打劫呀！
Joe：（O.S.）我送到佢返屋企門口㗎！

苗： 嗰個飛仔猛咁搜佢身，見淨係得嗰幾廿蚊，搜得幾搜，就拉佢去垃圾房度喇！

Joe： （O.S.）Rape 咗佢？

△ 苗金鳳握電話反應，不語。

Joe： （O.S.）咁阿琪點呀？

苗： 有乜點呀，咪連夜報案咯，差人今朝一早就嚟喇。

Joe： （O.S.）關我哋咩嘢事喎？

苗： 喂，你今晚返唔返嚟食飯啫？

Joe： 返！唔返去邊度食呀？

苗： 我買咗咖啡喇！

Joe： 唔——噫——（欲言又止）

苗： 唔？想講咩嘢呀？

Joe： （O.S.）今晚返嚟先啦！

苗： 係咪叫我打電話俾阿琪呀？我打咗喇！

Joe： （支吾）唔唔。（掛線）

△ 苗金鳳掛線。

△ 苗金鳳與 Joe 對話之時，intercut 肥仔[31]在廚房內，將大紙袋內物件端出，置於雪櫃內，很有心機地砌好。

苗：（掛線後）肥仔，食唔食芋頭雪糕，攞芋頭雪糕出嚟食啦。

△ 肥仔欣喜，端芋頭雪糕出。

△ 苗金鳳自然地望肥仔笑，肥仔示意苗金鳳吃。

苗： （搖頭微笑）一陣先啦，我等埋阿B佢哋先！

肥： （步出陽台，望雪糕）哈哈，今日幾好太陽喎！

△ 苗金鳳滿足反應。

第二十九場

景：苗家門外／路上

時：同日，接上場

人：苗金鳳、Maryann、肥仔、飛仔飛女共4人

△ Maryann 車子在苗家門前停下。

△ Maryann 下車進屋。

△ 另一邊廂，四飛同時下車入大廈。

△ 一會以後，四飛挾拐一少女出，上車逃去。

△ 未幾，苗金鳳與肥仔出，去游泳裝扮。[32]

△ Maryann 隨後，從後打量苗金鳳，心中有預算。

△ 三人先後上車。

苗：（友善而無話找話說）阿 Joe 架車尋晚拋錨啫，呢架新車真多事。

△ Maryann 反應。

苗：尋晚佢差啲俾賊打劫呀！

△ Maryann 看清楚苗金鳳，看看苗是否以話試探她。

苗：（繼續）佢送我哋個 babysitter 返屋企，嗰個女仔就喺樓梯遇到
 個飛仔，俾人 rape 咗喎！

M：（在心內算時間）嗰陣時阿 Joe 走咗哪？

苗：走咗，好彩無上去啫，唔係就俾人劫埋㗎喇！（稍頓）不過如果佢
 上埋去呢，個 babysitter 就唔會俾人 rape 啦（頓一下）呢啲嘢真
 係難講㗎可！

△ Maryann 笑一下，另有所思。

△ 各人無言。

景：沙灘

時：同日，接上場

人：苗金鳳、Maryann、肥仔、閒人

△ 苗金鳳與 Maryann 游水完畢，小步奔回。

△ 肥仔仍留在水中。

△ 苗金鳳抹身準備曬太陽，抹日光油，本來有點興高彩采烈，見 Maryann 默然，覺有異。

苗：你唔舒服呀？

M：（似笑非笑地躺在沙上）若果阿 Joe 唔返去你度，你會點呀？

△ 未料有此一問，望 Maryann，看清楚問話意思。

M：有無諗過呀？

苗：（舒舒服服地躺下）Joe 會唔返嚟？（搽日光油，慢慢的似自滿自足；稍頓，有點疑慮，微笑問）點解你突然間會咁問嘅？

△ Maryann 不答，想想以後，幫苗金鳳搽日光油。

△ 苗金鳳有點不自然，完全不明白所處環境。

M：（慢慢搽油，壓抑着，很有心思地試探，一字一句地）Joe 尋晚嚟咗我度。

△ 苗金鳳反應。

M：（待反應，然後繼續）佢今朝喺我度返工！

△ 苗金鳳靜待 Maryann 說下去，不安，不辨是 Maryann 之話，還是 Maryann 之手使之不安，愕着，屏息靜氣。

M：（柔手撫苗肢體，有意識地）佢嚟咗好多次喇！

苗：（擺脫，躺下，似自語）逢場作興啫！

M：你似乎唔係幾了解 Joe。

苗：唔了解都做咗咁多年夫妻啦！

M：我唔想 Joe 返去你度！

Δ 苗金鳳反應，靜一下。

肥：（於水中叫，招手）Mary，Mary！

苗：（望肥仔反應，然後問）Joe 點話呀？

Δ Maryann 反應，靜一下。

M：Joe 話佢會買喫洗碗碟機俾你啫！

Δ 苗金鳳驚一驚，冷笑。

M：你仲鍾意咩嘢呀？

苗：（即起，倖倖然往水中去，至水邊，幾乎歇斯底里地發洩大叫）肥
　　——仔！

第三十一場 [34]

景：汽車內

時：同日，接上場

人：苗金鳳、Maryann、肥仔

Δ Maryann 駛車，苗金鳳靜坐一旁沉思。

Δ 肥仔在後面吃雪糕。

Δ 街道旁汽車失事。

Δ 除肥仔之外，苗金鳳與 Maryann 都沒有回頭看。

[過後]

肥：失事喎！

Δ 沒有人應，一會以後。

M：有幾間大公司減價呀！你有無去呀？

Δ 苗金鳳搖頭。

M：我嗰日買咗條裙，你會鍾意嘅啫！

Δ 苗金鳳笑笑。

M：嗰種裙坐飛機舒服呀！（稍頓，看看苗）有無諗住去邊度旅行呀？
苗：（輕描淡寫地）前一排 Joe 話想去希臘。

Δ Maryann 反應，一會後。

苗：（和平地）有無買到嗰日喺我度試嘅嗰件衫呀？

Δ Maryann 失笑，搖頭，潛意識地踩油。
Δ 車子全速向前行。

第三十二場 ³⁵

景：苗家廚房／客廳／睡房
時：同日，時間稍後
人：苗金鳳、Joe、孩子甲乙

[廚房]

Δ 苗金鳳幾乎麻木機械地準備開飯。
Δ 外間是孩子們嘻笑聲。
Δ 聞開門聲，苗金鳳反應。

甲孩：（O.S.）爹哋返嚟喇媽咪！

Δ 苗金鳳稍安毋躁，即又照常工作。

[客廳]

Δ Joe 又將電話放好。

Δ 電話是紅色。
Δ 乙孩將拖鞋擲在 Joe 腳下。
Δ Joe 撫孩子頭進廚房。

[廚房]

Joe：（出現在門邊上）有無人打過電話嚟呀？

Δ 苗金鳳搖頭。
Δ Joe 趨前輕擁吻苗，例牌行動。
Δ 苗金鳳不自然地笑。

Joe：又話我拍廣告片咁喇係嘛！（拍苗轉身）好肚餓呀！有飯食未？
苗： （平靜地）你洗手先喇！
Joe：（向門邊去，大力拍手）喂！洗手食飯！

[浴室]

Δ 孩子們爭先恐後地洗手。

[睡房]

Δ Joe 已換上晚服，心有所思。

[客廳]

Δ 苗金鳳端餸出，孩子們就位。

Joe： 整段音樂幫助消化先！
苗： 坐定啦，阿B。
乙孩：我要飲牛奶！
苗： 飲湯先！
乙孩：飲牛奶先！（已從椅上下來，往廚房）

△ 苗金鳳仍舀湯，電話鈴聲忽響。

△ 苗金鳳敏感地反應，Joe 往接電話。

△ 電話紅色。

Joe： 喂！（順便扭低音樂聲響）吓？幾時呀？（呆住）哎！（稍頓）依家呢？——哎！停喺邊呀！——好啦！或者夜啲去睇吓佢啦！——唔！唔！得喇！我知喇！（緩緩掛線）

△ 苗金鳳一直留意地聽着。

△ Joe 過飯桌處，並未將音樂弄好。

△ 苗金鳳遂慢慢開始吃飯。

△ 一會以後，苗金鳳過去將音樂聲響轉高。

△ 苗金鳳回座，還未坐好。

Joe：Maryann 死咗！[36]

△ 苗金鳳驚一驚；Joe 繼續吃飯。

甲孩： 邊個死咗話媽咪？

苗： （不敢相信）Maryann？

甲孩： 邊個 Maryann 呀媽咪？

Joe： 今日晏晝撞車！

苗： 晏晝幾點呀？

Joe： 大約係四五點鐘啦，頭先至知！

△ 苗金鳳呆着看 Joe。

甲孩： （輕扯苗）媽咪呀！第晚唔好煲湯喇！阿B飲牛奶得啦！

Joe： （自然反應）多事啦！爹哋返嚟要飲湯。

苗： （平靜的述事語調）今日晏晝我去游水嚟——

Joe： （似未有所聞，打斷）仲有無湯呀？今晚煲湯好味！

△ 苗金鳳看 Joe 一眼，遂拿湯碗進。

Joe： （O.S. 隨着音樂輕哼，拍掌叫孩子）食完飯我哋玩咩嘢呢吓！

△ 苗金鳳呆住看 Joe。

[廚房]

△ 聞 Joe 與孩子們語聲、樂聲。

第三十三場

<div align="right">景：苗家睡房
時：當夜
人：苗金鳳、Joe</div>

△ 苗金鳳躺在牀上無言，Joe 無聊地翻閱雜誌。
△ 一會以後。

苗：　睏嘞 Joe！
Joe：　好呀。（放下雜誌）

第三十四場

<div align="right">景：苗家睡房
時：當夜，同日接上場
人：苗金鳳、Joe</div>

△ Love scene。
△ 二人獨白交接。[37]

第三十五場

<div align="right">景：苗家睡房／客廳
時：翌晨
人：苗金鳳</div>

[睡房]

△ 苗金鳳醒轉，很靜，鄰牀空着。

△ 苗金鳳起來，從動作看，並無重心事。

△ 房子空着，苗金鳳進浴室。

△ 房間空着，聞浴室內有水聲。

△ 未幾，苗金鳳出，抹臉。

[客廳]

△ 苗金鳳在屋子內每一個角落巡迴一下，滿足空虛參半。

△ 苗金鳳聽到電話。

△ 電話奶白色。[38]

△ 苗金鳳想想，拿起電話。

Joe：（O.S.）喂？

苗：　我呀！

Joe：（O.S.）係！

苗：　今晚返唔返嚟食飯？

Joe：（O.S.）返！點解唔返呀！

△ 苗金鳳含笑不語，掛線。

△ 音樂。

第三十六場 [39]

景：超級市場

時：同日，接上場時間

人：苗金鳳

△ 音樂延續。

△ 苗金鳳在市場內狂購物，表面欣喜，實在發洩。

第三十七場 [40]

景：苗家客廳
時：同日，稍後時間
人：苗金鳳、送貨員

△ 大洗碗機遏於廳中央。
△ 苗金鳳有點欣喜，送貨員指示用法。

送貨員：（一邊動作，一邊指示）嗱！有高低兩種花灑壓力，洗玻璃杯
　　　　同碗碟嗰陣用低壓，洗鑊呀煲呀嗰陣就用高壓。
苗：　　冷水清洗程序呢？
送貨員：一次五分鐘就夠嘅喇！
苗：　　你試俾我睇睇。

△ 送貨員示範，見洗碗機內水花四射，有欣欣景象。

第三十八場

景：苗家客廳／廚房
時：同日，稍後時間
人：苗金鳳、Joe、孩子甲乙、Pamela

[廚房]

△ 洗碗碟機已在應用，苗金鳳很有心思地弄菜。
△ 門外處開門聲，苗金鳳即出。

[客廳]

△ Joe 進，Pamela 隨後。
△ 苗金鳳見狀，欣喜之色稍斂。
△ Joe 又順手將電話放好。
△ 此時電話轉黃色。[41]

Joe：（一邊轉電話，一邊自然輕鬆地）你識 Pamela 呀可！

△ 苗金鳳點頭。

Joe： 今晚好唔好餸呀？好肚餓呀！
苗： （招呼）隨便坐啦！
Pam：好呀！

△ 苗金鳳轉身，進廚房。

[廚房]

Joe： （O.S.）聽唔聽音樂呀？
Pam： （O.S.）咩嘢音樂呀？
Joe： （O.S.）聽呢隻哩？
Pam： （O.S.）隨便啦，我無所謂嘅。

△ 苗金鳳呆對廚房內所購物品。
△ 再響起貝多芬的《命運交響曲》。
△ 字幕打出「謹獻高達」四字。[42]

苗：（獨白）我係 Mary，我有一個算係幾幸福嘅家庭。我丈夫叫 Joe，
　　係一間廣告公司經理，入息相當唔錯，足夠維持一切開支，我要用
　　嘅，我都得到。我哋夫妻間嘅感情都算幾好，我有一個仔一個女
　　⋯⋯都好得意，好得人喜歡。我將呢個家，打理得非常妥當，淨係
　　咁樣，就已經有好多人羨慕喇。[43]

<div align="center">完</div>

註：

1. 編導譚家明和陳韻文在創作時合作無間，第一場的影像和苗金鳳的旁白是
 導演分場拍攝後，陳韻文依導演意見補寫旁白。

2. 這裏用了貝多芬的《命運交響曲》（即貝多芬《第五交響樂曲》）來襯托
 片頭字幕，之後此曲貫穿全劇集，有助建立角色之間的矛盾和張力。樂曲
 可參考網上連結：https://www.youtube.com/watch?v=3pGFliFfGUU

3. 陳韻文憶述當年拍攝時間非常緊迫，劇組只有幾天時間去找場景等等。苗
 金鳳所住的房子最後用了界限街某大廈的示範單位，重新佈置成一個中產
 家庭；至於廚房則是借用了一位政府公務員位於大埔「馬騮山」的宿舍。
 陳韻文還記得女主人叫呂太，而苗金鳳在第十七場中，露腰裹臀的兩截套
 裝，正是問呂太借用。

4. 苗金鳳家中電話的顏色有象徵意義，最初出鏡時為奶白色，隨着兩夫婦的
 關係出現警號時，會轉黃色、橙色、紅色，到危機化解時，又變回奶白色，
 此乃譚家明的特別設計。

5. 第四場的對白部份在最後播映的版本刪掉了。

6. 餐廳實景 Greg's Diner，令譚家明想起 Edward Hopper 的 Nighthawks。

7. Joe 在這場戲中讀雜誌及新聞的處理，貫穿全劇，譚家明特別炮製。

8. 電話在這場已轉為黃色，預警兩人關係開始緊張。

9. 苗金鳳這句有關洗衣機的對白最後改為「你咪試下搵個螺絲批睇吓整唔整
 得番囉。」

10. 第七場來訪的客人中已沒有了肥仔。

11. 第七場淋花的對白在最後版本已刪，之後改為「找番書妹來看小孩」，其
 他有關乙孩和肥仔的段落都全刪。

註：

12. 第八場前段的浴室一段刪減了，一開始便見 Joe 躺在睡房看書。

13. 第八場苗金鳳在客廳聽的法文歌為 Enrico Macias 唱的《Noel a Jerusalem》，可參考以下網上連結：
 https://www.youtube.com/watch?v=BBa9H1wvVlw。

14. 第八場苗金鳳尾段的獨白在最後播映的版本刪掉了。

15. 第十場接靚女去試車的背景音樂為 Beatles 的《Drive My Car》，可參考以下網上連結：https://www.youtube.com/watch?v=kfSQkZulx84。

16. 第十場之後的兩次[再轉]都刪去了，亦沒有了車行經紀推銷的劇情。

17. 第十二場在最後播映的版本刪掉了。

18. 第十三場前部份買餸和帶孩子沖涼的段落都刪去了，一開始便是聞門鈴聲而見陌生男人的情節。

19. 第十五場的雜誌心理問卷，由 Maryann 讀出選項，部份在原劇本只註 Joe 「順口答」，編輯在此補上最後播映版本的幾句對答。

20. 第十五場尾段有關肥仔與食物的劇情在最後播映版本刪減了。

21. Joe 讀的文字最後改為「讀段嘢你聽吓。結婚是羅曼史的終點，也是很現實的。可是大家既然結為夫婦，就應該承認婚姻是一塊美滿事物生長的園地。成熟的愛，家庭伴侶，愛的友誼，温柔的性愛，還有孩子，這都是男女結婚後所得到的。這都是愛的報酬，也是找生活美好的因素。可是對於一些女人呀，卻不容易接受這種婚後有所限制的快樂，她們渴望着變動和無限的滿足。男人也當然有這種想望。所不同的是男人在傳統上有他們隱蔽的方便，而女人只能幻想，男人就付諸行動。這並不是因為男人比女人更按捺不住，而是因為他們有更多身在家外的機會與時間。」

22. 原劇本並未寫定新聞頭條的內容，後來才加上「護衛員身中三刀。匪黨明槍揮刀搶劫紡織廠。冷鋒今日上午抵港」。

註：

23. 原劇本並未寫定 Joe 繼續讀新聞的內容，最後播映用的是：「將顯著下降，
去年博彩稅稅收有一億六千萬，比前年增加百分之六十八。法案引起兩種不
同反應，有人認為不應過慮，部份表示刑罰太苛。保國法案加重業主刑責，
地產物業界表關注，決定召開會議討論。配合第二條隧道工程……」

24. 原劇本並未寫定 Joe 繼續讀新聞的內容，後來才加上：「大廈天井發現嬰屍，
疑係未婚媽媽棄兒，警方目前仍在進行調查。巨型運動會興建。」

25. 第十八場收音機內正播放的是《國際歌》。

26. 第十九場苗金鳳在超市購物的獨白，最後出街版本為：「我好鍾意有咁多
嘢擺得齊齊整整、乾乾淨淨咁。每一樣嘢都有吸引力，都吸引我去買，即
使係未用得嘅，都要買嚟試一試。不知不覺，我已經擁有好多，未曾伸手
去擺落嚟，就已經想佔有，等到放咗落個籃嗰度，就更加有滿足嘅感覺嘞。
入到嚟，我自然覺得富有，連幸福都好似隨手拿到，就係咁簡單。」

27. 電話在此時轉為橙黃色。

28. 第二十六場，Joe 探訪 Maryann 時遇見另一男子 Marx 的劇情在最後播映
版本刪減了。

29. 第二十七場 Joe 先返家後才再去 Maryann 家的劇情在最後版本與上一場濃
縮處理了。陳韻文早前提過吳正元有一場造愛場面，N.G. 拍不好，大概就
是安排在這場戲裏。

30. 電話已由橙變紅色，暗喻兩人關係已亮起紅燈，紅色持續到第三十二場。

31. 第二十八場尾段肥仔部份在最後播映版本刪掉了。

32. 第二十九場肥仔部份在最後播映版本刪掉了。

33. 第三十場原設計兩女子在沙灘「互相試探」的情節，在最後播映的版本改
為在桑拿房發生，而所有肥仔的戲份亦都刪去。

註：

34. 第三十一場在最後播映版本刪掉了。

35. 第三十二場前部份刪短了，對白直接由飯桌吃飯時開始。

36. 第三十三場兩人在飯桌上提到由吳正元所飾演的 Maryann 因車禍死去了，還閒話家常，像沒事發一樣。陳韻文記得這個處理的靈感來自一首她不時在電台會播放的時代曲《Ode to Billie Joe》。其中有此段形容飯桌上提到死了人的曲詞：

> 「… she said, I got some news this mornin' from Choctaw Ridge.
> Today, Billie Joe MacAllister jumped off the Tallahatchie Bridge.
> And papa said to mama, as he passed around the blackeyed peas.
> Well, Billie Joe never had a lick of sense; pass the biscuits, please.」

1968 年 Bobbie Gentry 的原唱版本連結如下：
https://www.youtube.com/watch?v=nv33eaygVDQ

37. 第三十四場，原來寫「二人獨白交接」的部份，最後只加了苗金鳳的畫外獨白：「當黃昏，當深夜，往往喜歡獨自踟躕着那些長長的平直的大街上。我覺得它們是大都市的脈搏。我傾聽着它們的顫動，我又想像着白晝和夜裏走過這些街上的各種不同的人，而且選擇出幾個特殊的角色來構成一個悲哀的故事。慢慢地我竟很感動於這種虛幻的情節了，我竟覺得自己便是那故事裏的一個人物了，於是嘆息着世界上為什麼充滿了不幸和苦痛，於是我的心胸裏彷彿充滿了對於人類的熱愛。」

38. 第三十五場，一切回復正常，電話轉回奶白色。

39. 第三十六場超級市場購物的一場，在最後播映的版本刪掉了。

40. 第三十七場洗碗機送到的劇情，在最後播映的版本亦刪掉了。

41. 第三十八場，因 Pamela 的出現，電話又再轉為黃色。

註：

42.片末在《命運交響樂曲》再響起時，字幕打出「謹獻高達」四字，是譚家明導演向高達致敬。他曾表示特別喜歡高達的《狂人皮埃羅》（*Pierrot le Fou*, 1965）和《我所知道她的二三事》（*Two or Three Things I Know About Her*, 1967）。

43.第三十八場苗金鳳的獨白在最後播映的版本已刪去。

《七女性》──《苗金鳳》

（1976）

監製：梁淑怡

編導：譚家明

編劇：陳韻文

助理編導：任潔

攝影：黃仲標

剪接：鄒瑞源

錄音：胡漢峯

燈光：伍越年、謝斌

聯絡：郭錦明

劇務：陳成泉、潘平奕

場記：陳國熹、黃元美

化裝：陳文輝

演員：苗金鳳、盧遠、吳正元、張淑儀、陳沛琪、
黃志強、海舲、陳麗馨、林德祿、羅浩楷、麥仕寧

出品：電視廣播有限公司（TVB）

《七女性》——《汪明荃》

導演：譚家明
編劇：陳韻文

第一場

△ 鏡頭徐徐穿過石拱門，由遠至近地向前推進。

△ 見 Liza 膝上蓋着大衣，坐在療養院戶外的長櫈上閉目養神，整塊草地上就只得她一個人。

△ 她張開眼來，坐直了身子，緩緩地望向鏡頭。

Liza：（茫然地）呢排發生咗好多事，我記得唔係好清楚嘞。總之，好似成日有好多人喺我身邊行嚟行去咁，除咗你。到依家我都唔知自己有咩病嘅，個頭時時都痛，晚晚瞓唔着，好似成日聽到好多人喺我耳邊猛咁叫我個名。佢哋話我有病，所以就送咗我入嚟醫院。（嘆一口氣）呢度好靜，日頭有太陽，夜晚有風。啲走廊好乾淨，行極都好似行唔完咁。除咗啲護士入嚟同我探熱之外，就無第二個人入嚟嘅喇。唔知點解，呢度好似完全無時間限制咁㗎，日日都係一樣，個人一入咗嚟之後，就唔想再返出去，可能係怕出面嘈啦。（欣悅地）不過，我唔使再住落去喇，醫生話，我可以出院喇。我覺得自己好番好多。（一抹陰影霎時閃過臉上）以前嘅嘢，我諗我會忘記。（望住鏡頭，想真切點）我唔記得你個樣係點嘅，我睇唔清楚，唔知道你依家仲有無感覺嘅呢？我好掛住你㗎。呢度有太陽，有風，除咗呢啲之外，我就咩都無喇。

△ Liza 手挽住大衣在草地上踱步，慢慢走出鏡頭外，只剩下空無一人的庭園。

△ 出製作人員名單。

第二場

景：療養院／路上

時：日

人：Liza、父親、母親、五姐、司機

△ 行李袋攔在病牀上。露台邊，坐着的 Liza 伏在欄杆上，正沉默地看海。

△ 看着看着，她把臉頰枕在手臂上。

△ 一輛名貴房車在半山區的道路上行駛。

Liza：（V.O.）我已經執定晒嘞，等你哋嚟㗎喇。嗰啲我唔想帶走嘅，我都留低晒。帶得走嘅，我都執起喇。

△ 鏡頭由 Liza 無所適從的兩手向上搖至她的臉，躺在牀上的她面無表情。

Liza：（V.O.）我唔會再返嚟㗎喇。我咪已經好番囉？噯，今日連我哋架車都行得好定咁，怕係因為嚟接我出去啦。

△ 房車在療養院門前停下，Liza 的父母下了車，五姐緊隨其後，三人推門走進病院。

△ Liza 躺在牀上，一轉頭看見父母和五姐走進房裏來，便興奮地坐起身。

父親：（笑着走向牀前）Liza！

Liza：（高興地）爹哋！媽咪！

父親：點啊，執好嘢未呀？

Liza：執好晒喇，等你哋嚟咋。

母親：（坐到牀沿上）你依家點呀？

Liza：醫生咪話我好番晒囉。

母親：嗯。

父親：（吩咐五姐）拎嘢落去啦。

五姐：哦。（將行李袋從牀上放到地上去）

母親：凍唔凍呀你？

Liza：哦，我頭先先至曬太陽嚟。

母親：呵，你依家都出去住咯，鍾意曬太陽，咪幾時都得囉。

Liza：（微笑點頭）

父親：好喇，落去咯，吓。

母親：行喇。（和 Liza 下牀）

△ 父親拿住 Liza 的大衣，五姐拎起行李袋，四人離開了房間。

△ 房門打開，五姐帶頭，四人一起步至走廊等升降機。

Liza：（V.O.）佢哋唔係時時嚟㗎，你走咗之後，我仲少見佢哋呀。
　　　　呢次，佢兩個一齊嚟接我出院，我都覺得出奇。

母親：我早就話你住呢度住唔慣㗎啦。

Liza：都唔係吖，我幾鍾意食呢度啲火腿通粉。

父親：（指指五姐）哦，返去可以叫阿五煮俾你食吖。

Liza：（這才知道）唔係媽咪煮嘅咩？（轉身向升降機）

母親：（嗔怪地瞧了父親一眼）

△ 升降機在樓下大堂打開，四人出來，離開病院。

Liza：（V.O.）記唔記得嗰次我同你去爹哋鄉下間屋呀？依家佢哋同
　　　　我去嗰度呀。嗰度都一樣有草皮地，有陽光。不過唔知會住幾
　　　　耐呢？

第三場

景：房車上

時：日

人：Liza、父親、母親、五姐、司機

△ 陽光下，房車在郊區的公路上行駛。

△ 車中，Liza 瞅着窗外，忽然轉過頭來問坐在身邊的母親。

Liza：你哋同我入咗去就返出嚟㗎？

母親：係呀，爹哋仲有好多嘢要做㗎嘛。

△ 坐在前座的父親轉頭。

父親：阿五姐會喺度陪你㗎喇。

△ Liza 有點失望地看着窗外。

△ 千篇一律的樹木，飛快地在車窗外掠過。

Liza：（V.O.）要我一個人住喺嗰度呀？點解要我一個人住開呀？咁
　　　我咪好悶？如果你嚟陪我就好喇。

△ Liza 繼續凝望窗外，默默地哼唱着民歌《Today》。[2]

△ 窗外千篇一律的樹木，仍是沒有改變。

第四場

景：鄉間大宅

時：日

人：Liza、父親、母親、五姐

△ 樓下的客廳裏，Liza 獨自坐在沙發上看書。

△ 父親從樓上走下來，步進客廳中。

△ 他來到 Liza 的旁邊。

父親：Liza，我哋扯喇㗎。

Liza：（抬起頭）去邊度呀？

父親：返屋企囉。

Liza：（失望地垂下頭）哦。

父親：阿五姐喺度陪你呀。

Liza：哦。

母親：（也走進來了）

Liza：你哋聽晚又有得飲呀？

母親：係囉。

Liza：咁幾時再嚟呀？

父親：過兩日啦。（轉身離去）

母親：你想要乜嘢就話俾五姐聽啦，媽咪會日日都打電話嚟俾你嘅。
　　　（也轉身離去）

Liza：（無可無不可地瞧着他們）

父親：（O.S.）咁你唔送我哋上車㗎喇？

Liza：（笑一笑，放下書，站起身）

Δ 挽着父親的臂膀走到大門口，五姐開門，母親跟着一起出來。

母親：夜晚黑呢着多件衫呀，咪冷親呀，知嗎？

Liza：（笑着點頭答應）嗯。

Δ Liza 和五姐送父母到房車。

父親：嗱，早抖喇嗱，吓。

Liza：Bye-bye！

Δ 父母上了車，Liza 關上車門，房車緩緩開走，Liza 揮手作別，目送
　　他們遠去。

第五場

景：鄉間大宅

時：夜

人：Liza

△ 畫面淡入，半夜裏，Liza 睡在牀上，忽然輾轉反側，像在做惡夢，呼吸急促地搖頭大叫，最後終於驚醒。

△ Liza 坐在牀上，神不守舍地望着前方。

Liza：（V.O.）我又見到佢喇，浮吓浮吓咁，企咗喺我面前，垂低頭，眼定定咁聽我鬧佢，粒聲唔出。我都唔明佢因咩事垂頭喪氣，我愈鬧就愈唔明。佢企咗喺度，係咁聽，係咁聽，同我當初識佢嗰陣唔同嘅，到我行咗去，唔捨得，再擰返轉頭，佢已經行到欄杆邊，已經爬上個花架，到我飆到埋去，佢已經跳咗落去喇！

△ Liza 緩緩地下牀，走到露台的欄杆邊，雙手抱緊心口，看着外面漆黑的夜晚。

Liza：（V.O.）……我一路走落樓，個身一路咁飆汗，我大叫，但係叫唔出聲，走極都走唔到樓下，次次見親佢，佢都喺個欄杆邊跳落去。人哋後來問我佢係邊個，我話佢係我哥哥。

△ Liza 轉過身，踟躕着腳步，慢慢走到書桌前，坐下來開了枱燈，只見她的呼吸起伏不定，想了一下，便從抽屜內拿出一本日記，提起筆來寫，鏡頭的焦點從她身上漸漸地移往她面前的那塊大鏡子。

Liza：十二月十六日，星期四，天陰。一個人睡在他睡過的牀上，終不能入睡，於是在牀上，在燈下，看了半個鐘頭的書，依然沒有倦意，不得已再去洗個澡才上牀。夜已深，翻來覆去的，到天將亮的時候，才合了合眼，又做了一個夢，我滿身是汗……

△ 畫面由 Liza 於鏡中的倒影上淡出。

<div align="center">

第一節完
Commercial Break

</div>

第六場

<div align="right">

景：樹林中

時：日

人：Liza、王基

</div>

△ 樹林裏，Liza 在小徑上垂頭散步，四周鳥聲微聞。

△ 陽光透過樹葉發出炫光。

△ Liza 瞅了一眼，但仍滿腹心事。她見到樹蔭下有張石橙，便走過去，坐下來，抬頭朝四面瞧瞧。

△ 滿目都是蒼翠的綠樹。

△ 看着看着，她兩眼漸漸有了倦意，這時她忽然瞥見不遠處的樹下，有個男子向她點了一下頭。

△ Liza 驚疑地瞅着他。

王基：（友善地）早晨！

△ Liza 禮貌地點頭回應。

△ 王基看似隨意地慢慢走近，一手撐着樹幹，看一看 Liza，又瞧了瞧別處，然後回過頭來問她。

王基：你成日嚟呢度曬太陽㗎可？

△ Liza 一臉戒備地打量着他。

△ 兩人在樹下相對着，王基游目四顧，Liza 便站起來，走開了，王基看着她。

△ Liza 坐到了別處，似乎是想避開王基，但他卻跟過來了。

王基： 我有時响呢度一曬呀，就曬成個上畫㗎喇。（說着便坐到 Liza 身旁）

Liza： （起先沒搭理，然後轉過頭，心同此理地問他）你有病㗎？

王基： 唔係呀，放假吖嘛。（陪笑着）你都放假呀可？

Liza： （敷衍地回應一聲）嗯。（又冷淡地回過頭來）

王基： 你唔多帶隻狗出嚟散步㗎可？我就最怕狗㗎喇。

Liza： （似乎終於找到了共同點，一笑）我都唔鍾意狗嘅。（抬頭望樹頂）

王基： （也不約而同地仰望着）

Liza： （忽問）你住喺附近㗎？

王基： （點點頭）

Liza： （戒心已消除）我都係。（又仰望着）

王基： 但係唔多見你嘅？

Liza： （撒了個謊）先排我唔喺香港吖嘛。

王基： （姑妄聽之）哦。

Liza： （凝望遠方）我哥哥死咗，我去睇佢。

王基： （略帶懷疑地看着 Liza，但當她一轉過頭來，他的目光便立刻移往別處）

Liza： （轉頭問）你有無見過我哥哥呀？

王基： （搖頭）

Liza： （略顯失望）

王基： （試探着）你係咪成晚諗住你哥哥，所以瞓唔着呀？

Liza： （心下思疑）你點知㗎？

王基： 睇得到嘅。係呢，你爹哋媽咪呢？

Liza： （是假話，也是她真心希冀的）佢哋好錫我㗎，不過唔喺香港咋，喺香港，佢哋實會嚟陪我嘅。

王基： （明知那並非事實，卻說）咁你就好彩過我喇。

Liza： （聽到，便轉頭望王基）佢哋死咗？

王基： （點頭）

Liza： （想了一想）係咪跳樓死㗎？

王基： （搖頭）

Liza： （大惑不解）點解咁多人死嘅？

王基： （一直觀察着她）唔係吖，你爹哋媽咪咪仲喺度，你頭先又話佢哋好錫你嘅。

Liza： （又胡編了）喺出面我有好多朋友㗎，不過佢哋唔得閒入嚟陪我之嘛。

王基： 朋友好嘅一兩個夠㗎喇。

Liza： 你無朋友㗎？連一個都無？

王基： （莞爾）依家咪有囉。

Liza： （嘴角帶着一絲幾乎不易察覺的笑意，卻沒言語）

王基： 啊，我哋散吓步囉，散吓步仲有益過坐響度曬呀。

Liza： （轉頭看着王基）

△ 綠蔭下，Liza 站起身，慢慢地走到另一喬大樹旁，王基跟着她。

△ Liza 停住腳，回頭用懷疑的目光望王基，朝他走前了幾步。

Liza： 你係咪醫生嚟㗎？

△ 王基只笑着搖頭。

△ 特寫 Liza 放心地笑了。

第七場

景：鄉間大宅天台

時：日

人：Liza、王基、五姐

△ Liza 悠閒地趴在天台的屋頂上看書，旁邊放着橙汁，用玻璃杯盛着。

△ 鏡頭俯瞰着大宅四周的鄉間景色，徐徐地在綠樹、電線杆、村屋與菜田之間橫移……

Liza：（V.O.）如果日日都係咁好天就好喇，好似有好多嘢等住我去做，我又唔使做住，因為我仲有大把時間。聽日嘅事聽日至算啦，今日淨係睇書，曬太陽，瞓晏覺，就可以將啲時間安排得好好喇。不過，我要留住王基，淨係嚟得一陣就走嘅，一走就唔知會唔會諗我喇。又話一早就嚟，我一早就起身喇，到依家都仲唔嚟。唔得，要打電話俾爹哋媽咪至得，一定要佢哋入一入嚟，都好似唔記得咗我咁嘅。王基次次入親嚟都唔見佢哋，等我仲話爹哋媽咪最錫我添。

△ ……這時鏡頭搖落至趴在屋頂上看書的 Liza。

△ 從天台上，可見樓下的五姐為王基打開大閘。

五姐： 哦，王先生，請入嚟啦。

△ Liza 站在屋頂上看着王基走進來。

△ 風中的 Liza 露出神秘的笑容。

△ 王基施施然步向大宅。

△ Liza 沒穿鞋子的腳，急步走回鋪在地上的毯子旁，取起書本，只聽得「哐啷」一聲，她垂頭一看。

△ 原來是她不小心把杯子踢翻了，橙汁、玻璃撒了一地。

Δ Liza 跪下來，把碎片撿起，垂頭收拾着玻璃。

Δ 這時 Liza 聽到王基的腳步聲。

Δ 王基在宅內雀躍地快步上樓梯。

Δ Liza 的手略一遲疑，便把撿起的碎片放回地上去，然後站起來。

Δ 穿着白襪子的一隻腳慢慢地踏在玻璃上。

Δ 特寫 Liza 的臉，但聽得她往玻璃上使勁地踩的「咔嚓」一聲。

Δ 她輕輕叫了一下，然後因自己設的「苦肉計」滿意地笑了。

Δ 王基走到天台上來。

Δ 他仰頭望着天台上的 Liza。

王基：Liza！

Δ 接着他爬梯上屋頂。

Δ 一見到 Liza，王基面露笑容。

王基：Hi！（看見 Liza 的腳受了傷，大驚）咩事呀？

Δ 血水從 Liza 穿着白襪的腳掌下滲出。

Liza：（O.S.）我剌親呀。

王基：我攞啲嘢嚟同你整整佢吖。

Δ 王基馬上爬下梯子，跑回宅內。

Δ Liza 心中暗喜。她坐了下來，昂起頭將秀髮一甩，然後滿意地望住自己鮮血淋漓的腳掌。

Δ 艷陽下，屋頂上，王基貓着身替 Liza 包紮腳上的傷口。Liza 只仰頭坐在那裏，似乎在享受着微風，更享受着王基跪在她跟前細心照顧。

第八場

時：夜

人：Liza、王基

△ Liza 坐在沙發上看小說，背景是褐色的牆壁，旁邊是精緻的枱燈。

△ 客廳內播放着古典音樂。

△ 這時王基握着一隻蘋果的手入鏡——

王基：　（O.S.）食蘋果吖。

Liza：　（看一看蘋果，再看他）我要批皮嘅。

王基：　蘋果皮有益㗎。

Liza：　（接過蘋果，仍在撒嬌）我要呀，點解唔俾我批皮啫？

王基：　（O.S.，他走向廚房的腳步聲）

Liza：　（勝利地一笑）

△ 王基的手打開抽屜，取出一把水果刀。

△ 身穿鮮紅色上衣的王基從廚房裏走出來，把刀交給 Liza，然後坐在她對面的沙發上，笑着看她削蘋果。

△ Liza 專注地削蘋果，卻不時抬眼瞧瞧王基。

Liza：　（有點不懷好意地）你唔怕我用刀亂咁拮呀？

王基：　（笑着搖頭）

Liza：　（O.S.）把刀都唔利嘅。

王基：　攞嚟切蘋果咪啱囉。

Liza：　（一氣呵成地把蘋果皮削成了一條蛇）

王基：　啲音樂幾好聽呀可？

Liza：　（舉起刀尖，在自己的兩唇間抿着抿着，若有所思）

Liza：　（兩眼朝王基一瞟）你怕唔怕見血㗎？

王基： （笑着搖頭）

Liza： 如果係你自己啲血呢？

王基： （臉上閃過一絲陰霾，但瞬即回復笑容，並湊前接過 Liza 手中的蘋果和刀，給她切了一小片，送到她面前）

Liza： （接過那片蘋果）

王基： （擱下蘋果和刀，坐回沙發上）小心啲咪唔會流血囉。

Liza： （吃着蘋果片，兩眼卻別有用心地瞄住王基）

王基： （O.S.）你時時都咁唔小心㗎？

Liza： （一邊吃着一邊搖頭）

王基： （O.S.）好彩嗰次遇啱我喺度咋。

Liza： （垂下眼）我知你會喺度㗎。（把蘋果片一口吃光，接着驟然皺住眉）我唔鍾意五姐陪我食飯呀，我情願你。（又笑着）不如以後你晚晚嚟陪我食飯吖。

△ 坐在沙發上的王基，冷不防讓 Liza 撲了過來，抓住他的手狠狠地一咬。

王基： （痛極）哎吔！（奪回手）哎！（看看自己可有受傷）

△ 特寫 Liza 狡猾地笑着。

△ 王基瞧着手背上的傷，有點兒氣惱，剛從褲袋裏掏出手帕來擦擦，卻又被 Liza 奪去了。

△ Liza 溫柔地替他擦拭着，眉頭深鎖的王基先是有點詫異，然後默默地尋思有關這個女孩的一切，不發一言。

△ 特寫 Liza 耐心地替王基在擦手，忽爾停了手，兩眼一抬，悄悄地瞧瞧王基的反應，又垂下眼來繼續抹拭。

Liza ： （聽似漫不經心）不如你搬嚟住吖，咁我又有伴嘞。（又抬起眼來看着他）

第九場

<div style="text-align: right">

景：大宅

時：不詳

人：Liza

</div>

△ 燈光漸亮，大特寫 Liza 的臉，背景暗黑。

Liza：（愉悅地面對鏡頭）媽咪，爹哋，最近有好多事令我好開心。
我識咗個新朋友，我同佢日日喺埋一齊，我哋天南地北，無所
不談。好耐都無同人咁好傾喇。有好多時，我心諗緊乜嘢，我
都未曾講出嚟，佢就已經意會到喇。佢對我好似好了解咁嘅，
佢俾我感覺愈嚟愈深。以前，我都好似有過咁嘅感覺，就喺我
入醫院之前呢。依家，我已經唔係幾記得喇。對於眼前嘅一切，
我睇得好清楚，希望你哋唔好懷疑。你哋最好得閒入嚟住吓啦，
等我介紹佢俾你哋認識吓嘩，我諗你哋都會鍾意佢㗎。我有好
多計劃，又有好多說話想同你哋講，不過喺信裏面，就唔講得
咁多。總之，我好開心。我唔使睇醫生㗎喇。呢排，都唔見有
醫生嚟嘅？

△ 燈光漸暗，畫面變成全黑。

<div style="text-align: center">

第二節完
Commercial Break

</div>

第十場

<div style="text-align: right">

景：市區大宅

時：日

人：父親、母親、王基

</div>

△ 客廳裏，父親正坐在沙發上等候，鏡頭徐徐地搖至門邊。

△ 門鈴響起，母親走來開門，見門外是穿着整齊西裝的王基。

母親： 哦，王醫生。

王基： （進屋，順手關上鐵閘）

母親： （向廳中的父親嚷着）王醫生嚟咗喇！（關上木門）

王基： （走進客廳）

父親： （站起來和王基握手）王醫生。

王基： （和父親握手）馮生。

父親： 請坐吖。

王基： 好呀。

△ 三人在沙發上對坐着。

王基： （一坐下來）你哋有無收到我個報告呀？

母親： 收到喇，不過我哋睇得唔係幾明嘅。

王基： 哦，我以前都同你講過㗎啦，Liza 呢種病呢，係環境做成嘅憂
鬱症。

母親： （不明白）環境？

王基： （頷首）嗯。唔，佢以前嘅男朋友，係自殺死嘅係嗎？

母親： （點點頭）

父親： （神色黯然）

王基： 佢啱啱出院嗰陣呢，唔多同人講嘢嘅，唔知佢諗咩㗎。

母親： 阿五姐又話佢已經開氣好多？

父親： 等醫生講埋先啦。

王基： 呢啲咁嘅憂鬱症呢，最緊要係多啲人同佢傾吓，俾啲自信心佢，
咁自然會開氣好多㗎。

母親： Liza 都唔同我哋傾嘅。

父親： 哦，我哋住得遠呢。

母親： 阿五姐話，都唔見你俾藥佢食嘅？

王基： 唔使㗎喇，我呢就睇住阿 Liza，五姐呢就响後邊睇住我，嘻嘻！

父親： （有些尷尬地望妻子一眼）

母親： （只是自我解嘲地笑着）

王基： Liza 總係覺得你哋將佢擺埋喺一邊。

父親： （臉色便更尷尬了）

母親： （岔開話題）Liza 唔知點解，會剷親隻腳咁論盡嘅呢？

父親： 係咪話喺病情嚴重嗰陣，佢會整傷自己，亦會整傷人哋㗎？

王基： Liza 依家愈嚟愈正常㗎喇。佢整傷自己，都係想人哋接近佢，同埋照顧佢嘅啫。

母親： （堆笑着想卸責）咁唔該你俾啲心機同我哋照顧佢囉噃。

王基： 你哋呢最好同佢接近多啲，或者叫佢搬返出嚟住。

父親： 係咪佢叫你搬入去我哋度住㗎？

王基： （起先面有難色，然後笑着點頭）

母親： 佢咁樣，算係正常㗎囉？

王基： 如果一個病人，主動去同人友善呢，咁我哋已經當佢差唔多好番㗎喇。

父親： （不敢苟同）呢啲係醫生嘅睇法啫。

王基： Liza 依家仲未知我係醫生㗎。

父親： 佢好得咁快，係咪因為佢有一個新嘅男朋友呢？

王基： （感到疑惑）

父親： 嗱，我俾佢封信你睇吓。（把信遞給王基）

王基： （接過信來展開，慢慢地讀着）

Δ 鏡頭緩緩地推近王基疑雲密佈的臉。

第十一場

△ Liza 和王基共進晚膳，吃的是西餐，桌上擱着一瓶酒。

Liza：（愉快地）唔！好開胃呀。唔知點解咁開胃嘅？

王基：（笑着）呵，呢度空氣好吖嘛。

Liza： 咁醫院啲空氣又夠好咯。我諗，係因為我開心咗，你話係咪吖？

王基： 咁就趁住開心食多啲啦。

Liza：（高興地笑了，一口把叉子上的肉吃掉，吃着吃着）你今日晏晝去邊嚟呀？

王基： 出去搵朋友。

Liza：（取笑他）女朋友呀？

王基：（笑着搖頭）

Liza： 你估我今日晏晝去做咩嚟吖嘑？

王基：（疑惑地望着 Liza）

Liza：（笑容依舊，合不攏嘴）我打咗幾個電話，同啲朋友傾吓偈，煲咗一輪電話粥啫。然後上閣仔，摷啲天時熱嘅衫出嚟試吓，我已經諗定到時買啲咩衫嚟喇。阿五姐笑我，佢俾我搞到一頭煙，話無我咁好氣喎。（忽然擔心）唏，到天時熱嗰陣時，我啲衫咪冚唪唥唥唔興囉？

王基： 咁快就驚定先啦？

Liza：（輕輕一笑）你有無計劃㗎你？

王基： 咩計劃呀？

Liza： 你無諗到放完假之後，出返去做啲咩嚟咩？

王基：（一下子憂形於色起來，擱下叉子，拿起酒杯，卻沒言語）

268

Liza： 我有計劃啫！

王基： （警覺）咩呀？

Liza： 我想聽朝去嗰邊行吓啫，嗰邊有個塘仔有魚釣㗎，我好耐都無釣魚喇。你鍾唔鍾意釣魚㗎？

王基： （喝了一口酒，愉悅地）好吖，咁都好，鍾意食魚嗰陣呢，就去釣魚，鍾意食豬扒嗰陣呢，就去隔離劏咗人地嗰隻豬，又去人地塊田嗰度挖蕃薯，咁我哋咪唔使出市區囉。

Liza： （不解）點解出去呀？

王基： 你想唔想同你爹哋媽咪一齊住呀？

Liza： （臉上閃過一絲不樂，隨即又笑着）依家咁同你喺埋一齊唔好咩？我哋依家咁幾開心吖。

王基： （暗懷心事，只敷衍地點一下頭）

Liza： 我哋得閒可以出去行吓㗎。阿五姐話附近開咗間新嘅超級市場啫，聽日瞓完晏覺之後，不如我哋出去睇吓有咩買吖。

王基： （又點一下頭）

Liza： 唔知點解今次我會鍾意呢度嘅。以前，我唔鍾意入嚟住㗎。

王基： （終於問出口了）你係咪有新嘅男朋友呀？

Liza： （先是一愣，然後微笑着搖頭）

王基： （沒言語）

Liza： （好心情地）喂，我哋食完飯做咩好呀？我想捉棋啫。

王基： （笑）同我捉棋要用腦㗎嘛。

Liza ： （笑着點頭）

第十二場

△ 燈光昏暗的客廳裏，沙發上搭着幾件衣物。

△ 赤裸上身的王基背對住鏡頭，穿好了上衣，再整理一下頭髮。

△ 五姐一直在門外窺視着，然後悄然離去。

第十三場

△ 滿懷心事的王基在屋頂上踱步，四周是黎明時寧靜的鄉野。

王基：（V.O.）Liza 尋晚又發惡夢，流到成身都係汗。我同佢抹汗嗰陣，佢胡言亂語，昏昏沉沉又試瞓返，一直瞓到依家都仲未起身。有幾次問佢夢見咩，佢話都唔記得自己發過夢，或者話佢夢見哥哥。見佢提到哥哥，我唔敢再問，雖然心知肚明呢個哥哥係佢邊個。尋晚我坐喺佢牀邊，睇住佢瞓，愈睇就愈唔想佢瞓，我唔想佢再見到嗰個人。有好多次，佢瞓喺我身邊，赤裸裸咁望住我，由得我愛佢，我就好想問，佢係瞓喺邊個身邊？邊個幫佢除衫，邊個幫佢着衫，邊個愛佢？有一次，我無意中搵到 Liza 本日記，揭開，裏面成大半個月都係寫同樣嘅嘢，晚晚發同樣嘅夢。晚晚睇住佢，我就想以後佢都係我嘅病人，弱一弱咁，連最細微嘅嘢，都要我幫佢做。我唔想 Liza 好番，Liza 個性好強，萬一佢超越咗我，咁我點呢？

第十四場

景：鄉間大宅

時：日

人：Liza、王基

△ Liza 穿着拖鞋的腳，輕鬆地從戶外走進大廳，王基戴着眼鏡，躺在沙發上看書。

Liza：（挨到王基身邊，坐在地毯上）喂，睇緊咩書呀？讀兩句嚟聽下吖。（仰起頭，枕在王基的大腿上）

王基：（讀起書來）一九二七年四月二日，在上海閘北創造社內。天氣沉悶不快，又加以前夜來的不睡，早晨的放縱空想，頭腦弄得很昏亂。在陰沉沉的房裏，獨立着終覺得無聊。四月二日，星期六，三月初一。夜來風狂雨大，早晨雨雖已經停息，而天上的灰雲暗淡，仍是不令人痛快。早晨八點鐘醒來，又起了不潔之心，把一個月來想努力奮發的決意，完全推翻了。今天打算再去找映霞，上旅館去談半天天，去洗一個澡，買幾本所愛的書，喝一點酒，將我平生的弱點，再來重演一回，然後從明天起，作更新的生活。（翻過一頁）[3]

Liza：（回頭望王基）頹廢！

王基：（望住 Liza）

Liza：（又回過頭去，開始不悅了）點解你本本書唔讀，讀《郁達夫日記》啫？

王基：順手攞嚟咋，喺你房櫃頭度攞嘅。

Liza：本書唔係我㗎，我哥哥嘅。我哥哥成日話郁達夫頹廢。

王基：文字幾好吖，幾有情感呀。

Liza：你讀得無情感呢。

王基：（嘆一口氣，接着讀）一九二七年五月一日，星期日，陰雨。過

去的種種情形，現在不暇回顧，我對於過去，不再事事傷嘆了，要緊的是將來，尤其是目前。數日來因為病得厲害，所以什麼事情也沒有做。這一回病好之後，我的工作，恐怕要連日連夜的趕，才趕得上去——

Liza：（不高興地打斷王基）唔好讀喇！

王基：（氣惱了，用力地把書扔到另一邊）

Liza：（轉過頭來，責備王基）做咩掟我本書呀？（站起來走開）

王基：（摘下眼鏡，沒好氣地不理會她，眼睛卻又不期然地朝她望）

Liza：（把書撿了回來，又坐到王基身旁，拍拍上面的灰塵）我好鍾意聽佢讀書㗎。（又小心翼翼地吹一吹）

王基：（負氣地）讀得好又點呀？

Liza：（仍在心疼地擦擦封面）

王基：（帶着醋意）仲留番本書嚟做咩嘢！

Liza：（偏不認同）我要留呀！

王基：（反駁她）又話頹廢？

Liza：（懶得跟他辯，小聲地）你都唔明嘅。（翻着書頁）

王基：（故意刺激她）佢唔係跳樓死嘅咩？

Liza：（給戳中要害，冷峻地）邊個呀？

王基：（繼續放箭）佢頹廢吖嘛！自殺吖嘛！

Liza：（猛地轉過頭來）做咩啫你？

王基：（也陡然坐起身，卻生氣地不朝她看）

Liza：（輪到她連珠爆發）我哥哥唔係好似你咁野蠻㗎！我哥哥唔係好似你咁日日唔使返工㗎！我哥哥教我好多嘢，教我讀書，教我聽音樂，教我捉棋！

王基：（愈聽愈憤怒）

Liza：（愈罵愈高興）你妒忌呀？妒忌我哥哥呀？

王基：（忍不住了）佢係你哥哥？你咪以為我唔知。我夠有教你嘢咯！

Liza：（茫然）咩呀？

王基：（譏諷）呵，唔知添！（大聲地）我係你嘅醫生呀懵人！

Liza：（一切都捅破了，大力地將書本扔到王基身上）

王基：哼，你好得咁快，都係因為我日日唔返工咋！（又生氣地望向別處）

Liza：（委屈地反問）咁你又鍾意我？

王基：（慢慢地回過頭去，望住 Liza，然後伸出手來，想要擁抱她）

Liza：（氣憤地甩開他的手，跑到屋外去）

第十五場

景：鄉間大宅花園

時：日

人：Liza、王基

Δ 花園裏，Liza 怒氣衝衝地亂走，王基緊隨其後。

王基：（O.S.）你唔問吓佢點解死？你病，係因為邊個吖？

Liza：我依家無病呀。

王基：（O.S.）我仲要日日跟住你㗎。你有病呀你知嗎？你仲未好番㗎。你去到邊，我就要跟到去邊。

Liza：我無病！你至有病，你依家咁跟住我，你就有病！

王基：（O.S.）係咪想我好似佢咁，跳樓走咗去吖？佢差啲害死你呀！

Liza：我依家已經諗通晒喇。

王基：（O.S.）咁你仲諗佢？仲成日將我哋兩個嚟比？

Liza：（驀地停步，轉過身，面對王基）佢好似正常過你。

Δ 王基惶然地瞅着 Liza，完全無法回應她。

第三節完
Commercial Break

第十六場

△ Liza 穿着紅色風衣在海邊的岩石上躑躅。

△ Liza 站在水邊，凝望大海，驚濤拍岸。

△ 岩石間，波翻浪湧。

△ Liza 躺在岩石上，閉着眼聆聽澎湃的浪潮。

△ Liza 在草坡上走，遠處的天邊有飛機劃過長空。

△ Liza 坐在大石頭上，垂首若有所思，她背後有座白色的燈塔。

△ Liza又抬起了頭來，看着四周的天空。

△ Liza 把小石子扔進海裏去，在大風中撥了一下頭髮，再沿着海岸邊慢慢向前走。

△ 兩座高高的岩石縫隙間，海浪不停地拍打着，在一個陰暗的角落裏，Liza 盤腿而坐，托着頭沉思。

△ 亂髮下，Liza 閉上眼，苦惱地緩緩搖着頭。

第十七場

△ 客廳的枱燈被 Liza 開亮了，她坐在燈旁邊，所以她在明，坐她對面的王基在暗。

△ 漆黑中只見王基輪廓，苦惱不堪地托着頭，一動也不動的。 4

Liza：　你不如走罷啦，我已經無事喇。你都知道我好番晒嘞，你唔肯
　　　　承認之嘛。今朝早我去海灘度散步，吹咗一輪海風，咩事我都
　　　　諗清諗楚。你嗰日講得好啱嘅，我唔應該一提到佢，就唔敢正
　　　　面講佢，猛咁叫佢做哥哥。以前啲嘢，我依家好清楚明白，我
　　　　已經識得去分析自己，起碼喺情感方面，我已經可以獨立，唔
　　　　需要靠人，等我精神好番啲，我會搬返出去住，好好咁搵返一
　　　　份嘢做。你不如返出去啦，你遲早都要出返去格，你以前係一
　　　　個好好嘅醫生嚟嘅，你睇，你幾快趣就醫好咗我。依家你成日
　　　　跟住我，咩嘢事都唔做，淨係識得同我拉櫈，陪我食飯，同我
　　　　散步，咁好噲咧，你仲可以出返去醫人喋。你係咪驚你返出去
　　　　之後，我會唔記得你呢？唉，咁樣落去，我同你都會神經喋。

第十八場

景：鄉間大宅
時：夜
人：Liza、王基

△ 長鏡頭下透過大宅各房間的光影，拍攝兩人的心理角力。
△ 配以葛拉祖諾夫（Alexander Glazunov）的《吟遊詩人之歌》。[5]
△ 黑夜中的大宅，只有地下和二樓的房間亮着燈，王基在屋前的庭園
　裏來回地踱步。
△ Liza 走進二樓的房間，站在落地玻璃窗前，看見外面的王基，便轉
　身入內把燈關掉了。
△ 須臾，Liza 走到樓下來，穿過大廳，步進另一邊的廚房裏，開亮了
　燈，屋外的王基瞧見了，頓了一頓，卻又繼續徘徊着。
△ 這時廚房的燈滅了，Liza 走出大廳，和外面的王基對望了一眼，旋
　即又走回樓上去。

△ 二樓房間的燈開亮了，王基一望，卻不見有人，便繼續徘徊。

△ 此刻 Liza 走進二樓的房間，和下面的王基一樣，在窗前來回地踱步。

△ 王基瞅見樓上的 Liza，便慢慢走上前，仰望房裏頭的她，Liza 一見，立即轉身去把燈熄掉了。

△ 王基落寞地走進大廳去，徘徊了幾步，然後滅了燈。

△ 當三樓房間的燈亮起時，只見王基模糊的身影，在窗前走了兩步，最後拉上簾子，關掉了燈。

第十九場

景：鄉間大宅

時：夜

人：Liza

△ Liza 躺在牀上，仰望天花。她驀地轉頭一看，關上了的房門紋絲不動。於是她翻過身，緊緊地盯住它，盯住它，見它仍是毫無動靜，便索性坐起來，兩眼直愣愣地瞅住前方，在尋思着。半餉，她又緩緩地回過頭去，瞧着房門的方向，滿心困惑。

第二十場

景：鄉間大宅

時：日

人：Liza、王基

△ 廚房中，Liza 拿着玻璃杯的手伸進水槽內，當她正要扭開水龍頭時，王基的手卻搶在她前面，把它擰開了，水注滿了一杯子，Liza 厭惡地撥開了王基，關掉水龍頭。

△ Liza 一轉身，王基就站在她身旁。

Liza： （惡狠狠地）你想點呀？

王基： （只是面露愁煩地瞅住她）

Liza： （吸一口氣）

△ 「噹啷」一聲，玻璃杯在水槽裏被 Liza 的手擲得四分五裂。

△ Liza 和王基在窗前對峙着。

Liza： （惡言相向）乜你咁鍾意跟住我嘅啫？我行去邊你行去邊，我
　　　又無病使乜你跟住我啫？我唔鍾意你跟住我呀？

王基： 你神經㗎？

Liza： （愈罵愈大聲）你就梗係想我發神經啦，你想我成世都做你嘅
　　　病人。我依家好番喇，我唔要醫生！唔要你做我醫生！我唔要
　　　你掟我！

△ Liza 憤然轉身，走到落地玻璃窗前，繑起兩臂，望着屋外，王基
　跟了上來。

王基： （好聲好氣地）你未好㗎！

Liza： （猛地回頭，怒目而視）我好好都唔要你做我醫生呀！有咁
　　　多病人你唔去睇佢哋？你返出去睇佢哋啦！

王基： 你未好㗎，你都無感覺嘅。

Liza： （目露寒光）我無感覺？

△ Liza 的左手從水槽中撿起一塊玻璃碎片，放進右手裏，然後緊緊地
　一握，王基衝上來，攥住了她的手腕，要讓她放開。

王基： （緊張地）你神經㗎？

Liza： （一邊要甩開王基，一邊發了瘋似地握住手心裏的玻璃，臉上
　　　跡近狂喜，到她終於擺脫掉他，便向他緩緩地張開了血肉模糊
　　　的手掌，冷笑着）我無感覺？我無感覺？

第二十一場

△ 連續重複的兩個鏡頭內，Liza 瘋狂地跑出庭園。

王基：（O.S.）Liza 呀！Liza！

△ Liza 急步跑下樓梯，衝進地牢裏，身子一轉，將自己反鎖在內，王
　 基來遲一步。

王基：（敲門）Liza！出嚟吖，Liza！（再敲門）Liza，出嚟吖！（繼
　 續敲門，裏面還是沒回應）

△ 王基痛苦地轉過身來，靠在門上，不知如何是好。

△ 大宅的最高處——天台的屋頂上，如今空無一人。

△ 大宅的最低處——地牢外，坐在樓梯上守候着的王基，一籌莫展，
　 門內的 Liza 仍然不肯出來。這時，他聽到外面有汽車響了號，回頭
　 一看，知道是 Liza 父母來了，便上前再敲一次門。

王基：（柔聲地）Liza，嚟吖，你爹哋媽咪佢哋入嚟睇你喇。

第二十二場

△ 五姐打開大閘，讓司機把房車駛進來，Liza 的父母下了車。

△ 王基快步走上前，父親和母親迎面而來。

母親：（緊張地）哎，點呀？Liza呢？仲喺地牢嗰度呀？

王基：（喘着氣點頭）嗯！（然後帶他們走向地牢）

△ 極度曝光的畫面：地牢內，Liza抱着頭，屈膝坐在角落上，像被逼到了牆腳，兩旁的壁畫，一邊是超現實，一邊是卓別靈。她徐徐地抬起頭。

△ 王基領着Liza的父母走下樓梯，來到地牢外。

王基：（敲門）Liza！（門內沒回應，便轉頭望母親）

母親：（搶步上前，敲門）Liza，開門啦！（仍是沒回應，轉頭望父親）

父親：（抬頭望王基）

王基：（轉頭望母親，又再敲門）Liza！

△ 三人互相對望，無計可施。

△ 極度曝光的畫面：地牢內，特寫Liza瑟縮於牆角。

父親：（O.S.）Liza，開門啦！

△ 極度曝光的畫面：Liza緩緩地抬起頭來，目光呆滯，然後站起身，沒了魂魄似地，慢慢走到門邊。

父親：（O.S.）Liza，開門啦！

母親：（O.S.）你有咩嘢事，就出嚟同爹哋講啦，Liza！

Liza：（冷靜地）我無事。

△ 門外的三人不知道該怎麼辦。

父親：（擔心地問王基）究竟咩嘢事呀？點解會搞成咁㗎？

母親：（埋怨）點解你唔俾藥佢食得㗎？

王基：（也只是一臉的迷惘，然後再敲門）Liza，佢哋依家怪我呀。你仲未好喫！（敲門）俾我入嚟啦。（敲門）Liza，俾我入嚟吓！

△ 極度曝光的畫面：地牢內，特寫 Liza 緊閉雙眼，她慢慢地睜開眼睛，面上毫無表情，猶如白紙一張，然而，當她的眼睛愈睜愈大，愈睜愈大——

△ 門外，突然傳來地牢內 Liza 的尖叫聲，三人大驚。王基歇斯底里地跑到樓上去，撲在鐵絲網上，無法面對自己所造成的後果。這時，Liza 的尖叫聲又再傳來。

第二十三場

景：鄉間大宅

時：日

人：Liza

△ 一裔枝葉破敗的大樹旁，灰白的牆壁上僅有一扇窗，窗戶緊閉，隱隱然看見裏面有人來來回回的走動着，Liza 停在窗前，高舉雙手，抱住頭顱，大聲尖叫！

△ 這時鏡頭慢慢地向後移動，愈拉愈遠，愈拉愈遠，只餘下被困在內的 Liza 那不停地走來走去的身影，以及她的尖叫聲。

△ 出片尾字幕。

<div align="center">完</div>

註：

1. 一夜，八號風球，陳韻文在譚家明家度劇本，葉潔馨在一旁看 TVB 通宵直播的《書劍恩仇錄》，譚家明與陳韻文因而被眼前聲色分了心。見汪明荃掠過畫面驀地轉身的颯颯丰姿，三人都不期然被震懾了。譚家明登時決定用汪明荃主演一集《七女性》。

2. Randy Sparks 原唱的《Today》可參考以下連結：
 https://www.youtube.com/watch?v=teHe-JIj7EY

3. 原本譚家明給于洋試讀的是卡謬的《異鄉人》，多次 NG 後都不理想，因陋就簡，改換《郁達夫日記》，片中 Liza（汪明荃飾）批評王基（于洋飾）讀書沒有感情，倒像是陳韻文對于洋的評價。

4. Liza 和王基兩人的關係由此一段開始主次互變，心理層面上，王基已倒轉依附了 Liza。曾有觀眾從電影《愛殺》第二女主角 Joy（劉天蘭飾）身上看到 Liza 的身影，陳韻文於2014年接受訪問時提過，《愛殺》其實可以是《七女性：汪明荃》的續篇，于洋所演繹的王基漸趨瘋狂，已經是《愛殺》中傅柱中（張國柱飾）的前身。

5. 第十八場的視覺處理，完全是譚家明透過大宅各房間的燈光明滅，來反映兩主角室內室外的心理角力。導演在剪接時說這裏需要配上音樂，陳韻文立即飛車回家去取私藏的葛拉祖諾夫（Alexander Glazunov）的《吟遊詩人之歌》（Chant du Ménestrel, op. 71）。音樂的韻律恰好契合這一場戲，展現導演與編劇又一次靈犀互通。此曲2020由 Simon Eberle 演奏的版本可參考連結：https://www.youtube.com/watch?v=p5KxoU4tpfl

《七女性 —— 汪明荃》

（1976）

導演：譚家明

編劇：陳韻文

助理編導：陳國熹

攝影：黃仲標

錄音：胡漢峯

燈光：伍越年

剪接：鄒瑞源

劇務：譚新源

場記：蔡賢聰

演員：汪明荃、于洋、駱恭、葉萍、王金

出品：電視廣播有限公司（TVB）

《ICAC》——《男子漢》

導演：許鞍華
編劇：陳韻文

景：廉政公署報案中心

時：日

人：男廉署調查員甲、女廉署調查員甲

△ 辦公桌上五部電話背靠背集中在一起，其中一部響了起來，有人伸手拿起聽筒。

△ 特寫男調查員甲接電話。

男調查員甲：ICAC 報案中心。

△ 男調查員甲的手在頂端印有紅字「CONFIDENTIAL 機密」的表格上填寫案件編號。

男調查員甲：（O.S.）係。（聽見案情嚴重，略顯緊張）你幾時可以嚟得到啊？一個人呀？貴姓？

△ 男調查員甲在表格上寫下電話中的報案人姓名：SHEK WAI LEN。

男調查員甲：（O.S.）石——偉——廉[2]。仲有位小姐呢？

△ 掛電話的聲音——男調查員甲結束通話。

△ 緊接中遠景，辦公室內，背向鏡頭的男調查員甲再次拿起聽筒撥內線。

△ 女調查員甲跟他相對而坐。

男調查員甲：（接通了，請示上司）喂，張生？RC 呀。有單嘢似乎幾傑喎，話要親自嚟報案。

女調查員甲：（聞之，頓時停止翻閱手上的文件，抬頭望住男調查員甲，表示關注）

男調查員甲：仲話即刻嚟添喎。

女調查員甲：（凝神聆聽）

男調查員甲：係囉，即刻搵兩個 IO[3]返嚟？

序場二　　　　　　　　　　　　　　　景：廉政公署報案中心
　　　　　　　　　　　　　　　　　　　　　時：夜
　　　　　　　　　　　　　人：石偉廉、楊立清、男廉署調查員甲

△ 天星碼頭鐘樓顯示時間為晚上七點，此際報時鐘聲響起。

△ 跳接至夜幕低垂的廉署總部外景 [4]，鏡頭慢慢向上推近，只見整棟
　大樓一片漆黑，但有一間辦公室仍亮着燈。

△ 跳接至大樓內廉署總部門上的名牌：「INDEPENDENT COMMISSION
　AGAINST CORRUPTION OPERATIONS DEPARTMENT REPORT
　CENTRE 總督特派廉政專員公署執行處報案中心」。

△ 鏡頭急搖至門外石偉廉與楊立清的背影。

△ 內門上的小鐵窗打開，露出男調查員甲雙眼，察看門外來人。

△ 透過大門上的玻璃可見，石偉廉與楊立清就站在外面。

△ 小鐵窗關上。

△ 緊接男調查員甲開門。

男調查員甲：請入嚟吖。

△ 楊立清先進，石偉廉緊隨着入內。

序場三　　　　　　　　　　　景：廉政公署報案中心接待處
　　　　　　　　　　　　　　　　　　時：夜（緊接上場）
　　　　人：石偉廉、楊立清、男廉署調查員甲、廉署調查員歐 Sir

△ 石偉廉和楊立清把放在桌上的兩塊名牌拿起，扣在胸前。可聽見坐
　在他們對面的男調查員甲拿起聽筒打電話。

男調查員甲：（O.S.）李生呀，石生嚟咗。

△ 鏡頭橫搖見男調查員甲放下聽筒，掛斷電話。

男調查員甲：（禮貌地）兩位等一等。

△ 門打開，歐 Sir 走進來。

歐 Sir： （按住門，對石偉廉和楊立清）兩位請跟我嚟。
石： （對歐 Sir 點點頭，然後看一看楊立清）
楊： （站起來，先走上前）
石： （跟上）
歐 Sir： （領着二人走到門後）

△ 接待處外的走廊上，歐 Sir 帶路，回頭看看後面的石偉廉與楊立清
　可有跟貼。

序場四

景：廉政公署問話室
時：夜（緊接上場）
人：石偉廉、楊立清、廉署調查員李天、歐 Sir

△ 兩下敲門聲過後，門被打開了，歐 Sir 領着石偉廉和楊立清走進來。

李天：（坐在桌子後的背影，伸手示意）坐吖。

△ 石偉廉和楊立清在桌前就坐，面對着李天。
△ 出片頭設計及音樂。

第一場

<div align="right">

景：離島古廟旁報案室[5]

時：日

人：崔校長、警員甲

</div>

△ 年邁的崔校長身穿深色的唐裝衫褲，拄着拐杖，緩緩地走過古廟旁。

△ 畫面打出片名《男子漢》。

△ 從廟內的兩扇紅門中可見崔校長在外面步過，每扇門上均貼有紅紙，上書：「國泰」、「民安」。

△ 鏡頭隨着外面崔校長的身影，在戶內向右橫移至隔壁附設的報案室，直到他在門外止住腳步。

△ 特寫門外磚牆上「POLICE 警察」的木牌。

△ 崔校長邁進門來，步入內進的報案室。

△ 報案室內的警員甲正巧擱下報紙，轉頭看到崔校長，臉帶一副嫌煩的表情，並沒有搭理，只回過身來，背對着他，慢條斯理地提起茶壺，倒了一杯茶。

崔校長：（對着警員甲的背脊）喂，你知唔知呀？近日海皮嗰度呀，越來越多一啲唔三唔四嘅人喎。

警員甲：（聽了等於沒聽見，轉過身，和顏悅色地趨前，把茶遞給崔校長）飲杯茶，坐低歇下腳呀，崔校長。

崔校長：（困惑）呃，我嚟報案㗎嘛！

警員甲：（收回拿住茶杯的手，勉為其難地笑笑，點一下頭）啊，好啦。（顧左右而言他）你啲風濕點呀？（便要走開）

崔校長：（阻止他）哎，你咪行住，你坐低，等我講啲嘢俾你知吖，吓。

警員甲：（無奈地點頭，和崔校長轉身坐到辦公桌旁）

△ 崔校長和警員甲在窗邊對坐着。

崔校長：（緊張地）海皮嗰度呀，越來越唔似樣㗎喇。

警員甲：（苦笑）咁唔成案㗎噃。

崔校長：（不解）吓？

警員甲：（若無其事）海皮嗰邊……（攤攤手）無嘢吖。

崔校長：（催促）嘖，你去睇吓呀。

警員甲：（仍輕鬆地）無事嘅。

崔校長：（強調着）嗰處啊，好多毒檔㗎！

警員甲：（反問）你見到咩？

崔校長：（開始有點按捺不住）欸，使咩見啫——

警員甲：（息事寧人地擺擺手，請崔校長冷靜下來）好喇，好喇，好喇，
　　　　我哋嗰邊嗰啲人，會理呢件事㗎喇。

崔校長：（懇切地）唔該你，寫低報告俾你上頭知，好唔好呀？

警員甲：（保持笑容，仍在推搪）咁唔成案㗎，崔校長。

崔校長：（轉頭，無奈地歎了一口氣）

第二場

景：離島海皮一帶

時：日

人：石偉廉、包沙展、丟仔、周二嫂、買蝦男子

△ 穿着軍裝警員制服的石偉廉和包沙展正在巡邏，走到廟前的空地上。

△ 二人看見一個八九歲左右的男童——丟仔，身穿背心短褲，坐在石
　頭上，跟前擺一隻藍膠桶，低着頭賣蝦。

△ 一個男子彎住腰瞅他膠桶裏的貨。

△ 不遠處的周二嫂，一身唐裝衫褲，一手叉腰，一手夾煙，腳蹬石墩，
　歪着身子，倚住燈柱，眼觀四面，耳聽八方。

丟仔：（一邊塞一隻膠袋給那男子，頭也沒抬，吟哦着）環境惡劣呀！

男子：	（接過膠袋後，轉身離去）
奀仔：	（繼續撥弄膠桶裏的蝦子）
石：	（走到奀仔面前，細看他在做什麼）
包沙展：	（自顧自往前走，發覺石偉廉沒跟上，便轉身折回）
奀仔：	（看似沒注意到兩名警員）
石：	細路。
奀仔：	（抬頭）吓？
石：	賣咩呀你？
奀仔：	哦，賣蝦囉。（從膠桶內抓上來一把蝦子，讓石偉廉看）嗱，你睇吓呀。
周二嫂：	（見狀）奀仔！（馬上凶巴巴地走過來）撞鬼你咩依家，正經事唔做，掛住玩！（打了奀仔一下）玩乜嘢喎？
奀仔：	（手指石偉廉，駁嘴）阿 Sir 問我賣乜嘢，（拿起蝦）我咪俾啲蝦佢睇吓囉！
周二嫂：	（惡死地推開奀仔）躝開躝開，等我睇檔。躝啦你！
奀仔：	（被迫站起來）我唔躝呀。
周二嫂：	（又戳了奀仔一下）死仔啊，死去玩啦你，嘿他。
奀仔：	（不忿地）玩咪玩，哼！（轉身走開）
周二嫂：	（坐在膠桶前，嚴陣以待）

△ 石偉廉從膠桶裏抓起幾隻蝦子來看看，又擲了回去。周二嫂一直瞅着他。

石：	（懷疑）咁嘅蝦點賣呀？
周二嫂：	（一臉戒備）你係咪想買吖？
包沙展：	（對石偉廉）呢啲用嚟釣魚嘅，如果你今晚想食蝦，我請你食吖。（望向另一邊）我哋過去嗰邊巡吓喇。
石：	（只得隨包沙展離去）

周二嫂：（抬頭叫住包沙展，對石偉廉充滿戒心）嗳，阿 Sir 呀，呢個係咪你哋嘅新伙計呀？叫做咩嘢幫辦呀？

Δ 石偉廉與包沙展止步回頭。

包沙展：（語氣帶責備）石督察呀！

Δ 石偉廉與包沙展轉身離去。

周二嫂：（暗藏敵意）嗳，石督察呀，有咩唔掂，你記得搵我周二嫂喇。

包沙展：（笑而不語）

第三場

景：離島海旁

時：同日

人：石偉廉、包沙展、警員乙、妙齡孕婦、眾村民、眾小童

Δ 堤岸邊，警員乙向前飛奔，三名小童在後面跟着跑，趕去瞧熱鬧。

小童們：（邊跑邊歡呼）死屍呀！有嘢睇啊！

Δ 岸畔的破石牆上，圍觀者眾，周二嫂也在其中。

Δ 剛剛趕到現場的警員乙自石縫間看見，石偉廉正在海中拯救一名遇溺的孕婦，她很年輕，穿着一身紅衣。

男村民：（O.S.）浸死佢都唔使恨啦，係我個女我就浸死佢嘞。

女村民：（O.S.）啤！又話生石鼓喎，生乜鬼嘢石鼓吖，唉，呃得人幾耐喎，為個麻甩佬死呀，真係唔抵啊。

Δ 警員乙走到石牆下，去幫水中的石偉廉把昏迷了的妙齡孕婦扯到岸上。

警員乙：（抓住孕婦手臂）上嚟吖！

包沙展：（站在岸邊視察一切）點啊？無咩事吖嘛？

290

警員乙：（回頭）唔緊要㗎喇，快啲叫佢阿媽嚟呀！

女村民：（事不關己）佢阿媽都無眼睇喇，出咗九龍咯。

男村民：（幸災樂禍）佢都慘盛盛。

周二嫂：（冷眼旁觀）

小童某：（O.S.）浸死人喇喂！

Δ 石偉廉為妙齡孕婦作人工呼吸。

警員乙：（緊張）點呀？

石：　　（見孕婦沒反應）醫院喺邊呀？

警員乙：（指往另一邊）

包沙展：（命令其他警員）你哋落去幫佢手，抬佢去醫院啦。

Δ 石偉廉和警員乙合力將妙齡孕婦抬上岸。

女村民：（朝石牆上喊）牛仔，返落嚟！有乜好睇吖，走嘞。

眾小童：（O.S.）死人喇！……走喇！……哶，都唔好睇嘅。

Δ 鏡頭朝後慢慢拉開，眾村民一哄而散。

第四場

<div align="right">

景：離島醫院

時：同日

人：警員乙、石偉廉、奀仔、女護士（O.S.）

</div>

Δ 鳥聲微聞，鏡頭自翠綠繁茂的大樹間徐徐地向下移動，橫搖至滿壁皆白的醫院走廊。

Δ 警員乙疲憊地低頭坐在長櫈上，拿住軍帽，用手擦擦自己的脖子。

△ 夭仔則靠着牆站在他對面，用自己的汗衫抹了抹臉上的汗。

女護士： （院內 O.S.）石幫辦，唔該你喺度簽簽名呀。

警員乙： （轉頭瞧瞧裏面，回過頭來時見夭仔仍站在那裏，便問他）佢係
　　　　　你邊個呀？

夭仔： 　（聳了聳肩，沒回答）

警員乙：咁你企喺度做咩呀？

夭仔： 　睇吓佢死唔死得咋嘛。

警員乙： （反感）走啦！

夭仔： 　（偏不，還扮了一下鬼臉）

警員乙： （更大聲，近乎喝令）走呀！

夭仔： 　（不服氣）走咪走囉，哼！（轉身假裝要離開，卻躲在柱後窺伺
　　　　　着）

石： 　　（從裏面走出來，用雙手抹了抹臉，撥了撥仍濕的頭髮）

警員乙： （見石偉廉，站起身）點呀？

石： 　　（坐到警員乙旁）

警員乙： （跟他一起坐下來）要留醫呀？

石： 　　（搖了搖頭）

警員乙：無咗�？

石： 　　（頹喪地點頭）

△ 鏡頭一轉，由廊上的兩名警員搖至躲在柱後的夭仔——

夭仔： 　（突然興奮地拍掌，蹦蹦跳跳地離去）好嘢！去咗！好嘢！去咗！
　　　　　好嘢！……

△ 石偉廉和警員乙瞧着那孩子遠去，充滿惡意的反應。

石： 　　（雙手掩住臉）

警員乙： （安慰石偉廉）算啦，係咁㗎喇，總之我哋有救人咪得囉。

石： （抹着臉，忽然轉頭問）沙展呢？

警員乙：（向另一邊一揚首）走咗喇。（霎時想起）啊，佢話今晚叫你去佢度食蝦喎。

石： （也突然間想起了甚麼，急急站起來）弊！我要接我女朋友添。

第五場

景：漁船上／離島碼頭

時：同日

人：石偉廉、楊立清、漁婦

△ 穿黃色背心裙的楊立清，坐在漁船上環顧四周。

△ 石偉廉站在岸上等待她坐的那艘漁船到達。

△ 漁船駛近岸邊。

△ 石偉廉一笑。

△ 船上的楊立清見到石偉廉也笑了，站起身來朝他揮手打招呼。

△ 碼頭上的石偉廉也跟楊立清揮揮手，然後扶她離船登了岸。

△ 兩人站在碼頭手牽手，向岸上步去，一個漁婦迎面走過來。

楊： （愜意地）呢度點呀？

石： （微嗔）下次嚟呀，唔該你唔好坐船，坐車呀！

楊： （扁咀）做咩嘢嘞？坐船唔好咩？

漁婦：（邊走近二人邊搔脖子，又用指甲揎死跳蚤）

楊： （見到，覺得無奇不有）喂，你睇吓。

石： 捉蝨嫲。

漁婦：（走到船上去）

石： 沙展話過俾我聽，佢同好多男人瞓過覺㗎。

楊： 乜啲男人唔驚蝨嫲呀？

石：　　　（宣佈掃興消息）係呀，沙展約咗我哋今晚食飯。

楊：　　　（扭着身，扁嘴表示不高興）啊！

石：　　　（拉着她走）行啦！

第六場

景：離島警察宿舍——包沙展家後花園

時：同日晚上

人：石偉廉、楊立清、包沙展、包沙展妻、包沙展兒子

△ 後花園裏，石偉廉、楊立清、包沙展父子圍坐着一起吃晚飯。

石：　　　（舉杯）嚟，飲杯！

包沙展：（也舉杯，與石偉廉一碰）嚟。

包妻：　　（從屋中捧出一鍋雞燉翅）嚟嚟嚟，雞燉翅嚟喇！

石：　　　啊，嚟喇嚟喇嚟喇！

包沙展：（幫手挪菜碟）

包妻：　　（將雞燉翅放在桌上）

楊：　　　（讚賞着）嘩，好靚啊！

石：　　　（也用手在鼻前搨了搨，以示雞燉翅很香）係！

包妻：　　（坐到兒子及楊立清中間）你哋舊底有無嚟過呢度拍拖啊？

石：　　　無嚟過。

包妻：　　係咩？

包沙展：石生舊底教書㗎。

包妻：　　教書就唔嚟得呢度啦咩？

兒子：　　（狼吞虎嚥地吃着）

包沙展：（對妻子）太太呀？

包妻：　　吓？

294

包沙展： 淨得咁多餸咋咩？

包妻： 哦，唔止！（對兒子）欽，入去同我攞碟魚出嚟吖。

兒子： （邊吃邊答應）哦，哦，哦。

包沙展： （夾蝦給石偉廉）嚟，食隻蝦。

兒子： （仍要夾菜）

包妻： （責備兒子）嘿，唔好食成咁啦，快啲去啦。

包沙展： （幫口教）聽下阿媽話得唔得㗎？

包妻： （附和）係呀。

包沙展： （催促）行啦。

兒子： （只得放下筷子，離枱走進屋裏去）

包沙展： （笑）嘻嘻，正式為食仔嚟㗎，哈哈。

包妻： 係呀，好為食㗎佢。（熱情地給石偉廉舀一勺魚翅）嚟吖，食
翅呀！食翅呀！食翅呀！嚟吖嚟吖。

石： （笑着用碗接住）哎，哎，唔該！唔該！唔該！

包沙展： （對楊立清）阿楊小姐，你又係教書㗎？

楊： （禮貌地笑着）哦，唔係，我响保險公司度做嘅。

包沙展： （客氣地）哦，哈哈哈。

兒子： （拿着一碟餸菜出來，回到席上）

包沙展： （正喝着啤酒）啊，嚟喇嚟喇！

包妻： （正吃着）唔，小心啊。（自兒子手上接過菜碟）好熱呀，好熱
呀，好熱呀！（放在桌上）

包沙展： （見兒子嘴裏正在偷吃）喂喂喂喂！（用筷子指住兒子嘴巴責備）
咁無規矩嘅，你睇吓你！

包妻： 係囉，點解咁無規矩㗎啫？（拿毛巾抹手）

包沙展： （教子）細路哥千祈唔好學偷食啊，知唔知呀，吓？

包妻： （幫腔）細時偷針，大時就偷金㗎喇，知嘛？

楊： （望着石偉廉笑一笑）

石：　　　（臉色忽爾凝重起來）

包沙展：（叫兒子）食得斯文啲。

包妻：　　（叫客人）趁熱食吖。

石：　　　（訝異）嘩，阿包呀，你哋平時食飯都咁多餸㗎？

包沙展：（自謙）哦，呵呵。

包妻：　　我今日呀，預備整帶子添呀。

包沙展：（對妻子）唏，太太，講咁多嘢做咩呀，入去燒紅隻鑊先啦。

包妻：　　得喇得喇。（給楊立清盛翅）嚟吖，阿楊小姐食啲翅吖，好養顏
　　　　　㗎，嚟吖嚟吖。

包沙展：嚟，阿石，呢嚿雞脾俾你！（冷不防夾着雞骨，陪笑）哈哈哈！

包妻：　　（也笑了）嘻嘻嘻。

第七場

景：離島警察宿舍——石偉廉臥室

時：同夜

人：石偉廉、楊立清

△ 楊立清對鏡梳頭，面露愁煩。石偉廉靠近，瞧住楊立清。

楊：（邊束起頭髮邊說）等我仲帶埋支牙刷嚟添。

石：（平心靜氣）咁唔啱規矩㗎。

楊：（放下束好頭髮的兩手，認真地看着石偉廉）如果我去 L.A.，你嚟探
　　我，咁你住响邊呀？

石：你媽媽寫信嚟催你呀？

楊：（點頭）

石：咁幾時去呀？

楊：（略帶抱怨地）你對我好啲咪唔去囉。

石：（笑着一轉身步至房門邊）你去唔去我都送你走㗎嘞。

楊：（揹上手袋，無奈地要離去，邊瞅望石偉廉）

石：（正直地，還是那一句，要她諒解）咁唔啱規矩㗎。

楊：（失落地轉向房門口）

第八場　　　　　　　　　　　　景：離島警察宿舍——包沙展家

　　　　　　　　　　　　　　　　　　時：同夜

　　　　　　　　　　　　　　　　　　人：包沙展、包沙展妻

△ 沙發上，包沙展夫婦坐着看電視，丈夫的襯衫敞開着，手臂搭在妻子
　的背後。

包妻：　　（一邊摘耳環）佢哋兩個，响度做乜嘢呢？

包沙展：（沒言語）

包妻：　　（有點擔心那是否恰當）今晚個女仔係咪喺度瞓呀？

包沙展：（望了望妻子，再看回電視）你咪理人哋咁多嘢啦。

包妻：　　（笑着回頭看丈夫，自詡地）今晚餐飯呢，食到佢哋兩個呀，聲
　　　　　都唔聲吓呀。

包沙展：（笑而不語）

電視上的配音片集：（O.S.）……無你咁得閒呀，我唔會去後巷嘅！

第九場　　　　　　　　　　　　景：離島後巷

　　　　　　　　　　　　　　　　　　時：日

　　　　　　　　　　　　人：石偉廉、包沙展、警員乙、其他四名警員、

　　　　　　　　　　　　　　　赤膊毒販、赤膊道友、老道友

△ 迷離詭異的配樂中，鏡頭在幾棟舊樓房之間的天空中盤旋，畫面一
　落下，便見到暗巷裏有個打赤膊的毒販蹲在鐵絲網後把風。

△ 另一條窄巷內，畫面由粗糙的牆壁上，緩緩地向前推至背對鏡頭坐在後樓梯的老道友身上，但見他的腳不停地在抖動。

△ 一行七人的軍裝警察，包括警員乙，以及走在最後面的石偉廉和包沙展，由海邊的街上步進後巷裏巡邏。

包沙展：（給石偉廉介紹環境）呢度地方細，打個 round 一眼就睇晒㗎喇。

石：　　　（抬頭朝四處張望）

包沙展：（當值中閒話家常）係呢，尋晚好唔好瞓呀？

石：　　　（一笑，點頭）

△ 從黑暗處往巷內望，一個打赤膊正抽着煙的道友聽見警察來了，便扔掉煙頭，猶如過街老鼠一般，消失到更黑暗的所在去。

△ 警員們陸續經過，卻完全不以為意。

包沙展：（又對石偉廉談瑣事）你個房嗰把風扇校咗無幾耐㗎咋。

△ 巷中的警員們毫不在意地走過坐在梯間的老道友。

△ 特寫老道友口裏叼煙，諂媚地向包沙展打招呼——

道友：　嘅，阿 Sir，早晨！

石：　　（問包沙展）乜你識佢㗎咩？

包沙展：（略顯心虛）哦，呢度乜嘢人都叫我哋做阿 Sir 㗎啦。（強抑慍怒，瞧着老道友）

老道友：（搣着手中的破葵扇，兀自諂笑着瞅住包沙展）

包沙展：我哋過嗰邊睇下咧？（向其他警員揚一揚首，示意起行，然後走回隊伍中）

△ 石偉廉忽然覺得有點不妥，叫住大家——

石：咪行住！

△ 眾警員回頭，看着石偉廉。

石：（懷疑地）呢啲咩味嚟㗎？（朝黑暗中走）

老道友：（拈掉口裏的香煙，瞧住石偉廉）

包沙展：（暗叫不妙，馬上給道友打個眼色）

老道友：（悄悄地按下身邊的按鈕）

第十場

景：離島後巷中的毒檔

時：同日（緊接上場）

人：周二嫂、年輕睇場、癮君子三名、石偉廉、
　　包沙展、 警員乙、其他警員四名

△ 幽暗中，三名中年癮君子或坐或臥在吸毒，聽見了鈴聲和敲門聲，
　都遲疑地坐起來，不知道要不要「走鬼」。

△ 周二嫂在聚精會神地煮鴉片，年輕睇場蹲在一旁抽着煙。

癮君子某：哎，邊個衰神咁唔通氣呀？

周二嫂：（回頭向睇場打了個眼色，着他去看看發生甚麼事）

睇場：　（走向門口，猶自無所顧忌地叫着）皇氣啊！皇氣啊！

周二嫂：（罵他）快啲鎖門啦，衰神！

△ 睇場一走近門口，石偉廉首當其衝的破門而入，其他警員隨之湧進。

睇場：　（被撞得背貼牆壁）啊，哎唷！

石：　　（大踏步走至幾名癮君子前）吧喇吟咪郁！（命令同袍）伙記，
　　　　睇住佢哋！

周二嫂：（白賄賂了他，便指罵包沙展）死喇咩，唔係話無——

包沙展：（止住她）咪嘈啊，八婆！

石：　　帶晒佢哋返去！

睇場：　（O.S.）哼，使卸你咩！

石：　　你講咩話？

包沙展： （控制住場面）冚唪唥唔准嘈！（對周二嫂）返差館至講。

周二嫂： （怒視包沙展）

包沙展： （閃身向另一名警員示意）

警員某： （走過去給其中一名癮君子戴手鎊）

癮君子某：（詫異）嘩，乜你嚟真㗎？

警員某： （對癮君子）唔好嘈，返去先講啦。

石： （見場面已被控制住，轉身獨自走入裏間）

包沙展： （拉走周二嫂）行喇。

周二嫂： （不情不願）

包沙展： （推她一把）行啊！

△ 眾警員帶走一干人等。

△ 黑暗的裏間，石偉廉見地上蓋着一張草蓆，便即刻蹲下來，一手掀開——

△ 原來是正在吸毒的夭仔，卻只瞅住石偉廉，毫無反應。

△ 石偉廉先是不忍，繼而憤怒起來，一把打掉夭仔手裏的煙卷。

石： 哼！

夭仔： （仍欲伸出手去撿回煙頭）

石： （大力地制止住他）

夭仔： （只躺回地上，望着石偉廉不語）

第十一場

景：離島警署

時：同日

人：石偉廉、警員乙、丙、周二嫂、年輕睇場、癮君子某、包沙展

△ 周二嫂坐在差館內，不知對警員丙說了些什麼，他聽了之後，便站起身來，一邊走，一邊脫下頭上的軍帽，擱了在文件櫃上，然後步入裏面的辦公室。

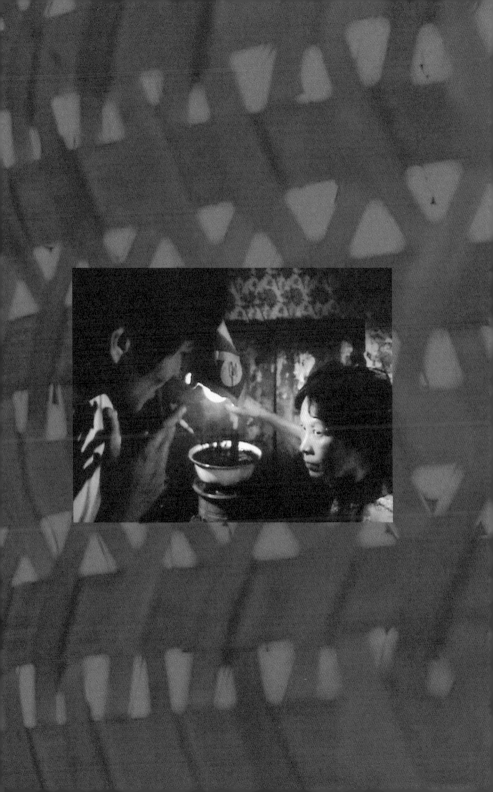

△ 那邊廂，石偉廉與警員乙正在給年輕睇場及一名中年癮君子錄口供。

警員乙： （問癮君子）幾多歲呀？

癮君子： （沒作聲）

警員乙： 有無身份證呀？……吓？

癮君子： （只一味打呵欠）

警員乙： 樣樣都唔知呀？……有無屋企人呀？……樣樣都唔講我哋點做嘢呀？

石： 　（問睇場）幾多歲？

睇場： 　（繑起兩臂，一臉不爽）廿三。

石： 　邊度鄉下呀？

睇場： 　廣東。

石： 　叫咩名呀？

睇場： 　阿牛。

石： 　職業呢？

睇場： 　伙記。

石： 　（不滿地抬頭）咩伙記呀？

睇場： 　（倨傲地別過臉去）

石： 　（不耐煩）喂，我唔係幾好老脾㗎㖭。

包沙展： （自裏面走出來，步至石偉廉身後）石 Sir，大佬搵你呀。

石： 　（頭也沒回，仍然盯住睇場）得喇，知喇。（對睇場）你住喺邊度呀？

睇場： 　（依舊目中無人）

包沙展： （對石偉廉）等我嚟問佢呀。

石： 　（大力拍枱）喂！（發怒）我問你住喺邊度呀！

△ 包沙展和警員乙一怔，都望向石偉廉。

睇場： 　（嚇了一跳，手垂下來，死死地氣）住喺頭先嗰度囉。

包沙展： （對睇場）有無身份證呀？（然後對石偉廉）石 Sir，大佬等緊
　　　　 你，佢話有說話同你講。（湊近石偉廉耳邊）佢叫你即刻去。

石：　　 （望住旁邊的警員乙）

警員乙：（瞧了瞧包沙展，卻沒做聲）

石：　　 （從桌上拿起軍帽戴上，怒視着睇場，站起來轉身入內）

包沙展： （對鏡頭外的警員）從頭嚟過吖。

警員某： （O.S.）從頭嚟過。

包沙展： （拉開椅子坐下，翻開口供記錄）

睇場：　 （彷彿鬆了一口氣）

第十二場

景：離島警署署長辦公室

時：同日（緊接上場）

人：石偉廉、黃中智

△ 走廊上，石偉廉步向署長辦公室，途中遇到同事便敬禮打招呼，卻不
　曉得前面有什麼在等着他。

△ 辦公室內，黃中智坐在桌後處理文件，石偉廉來到室外敲門。

黃：（向石偉廉一招手）入嚟吖。

石：（開門走進去，站在辦公桌前，給黃中智敬禮）Sir！

黃：（擱下筆，蓋上文件，以手示意）坐。

石：Thank you Sir！（脫下軍帽，坐在黃中智對面）

黃：（笑面虎）唔，你都幾 smart 嘛，第二次巡更啫就屈到正喇吓，
　　哼哼，No wonder 你攞銀棍啦。（拿起桌上的警棍，試着表示友善）
　　我都有呀。（把弄着它）你辛苦嗎？

石：（微笑着，搖了搖頭）

黃：（一笑）呢度無外面咁緊張嘅，打個 round 就乜都見晒㗎喇。欸⋯⋯
（瞄了瞄石偉廉，想着該如何措詞）我⋯⋯（索性站起身來，繞
到女皇像下，拐彎抹角）我呢個人呢，就同其他啲波士唔同，無咁
刻薄，咩事都好易話為㗎啫。（走前一步，瞅住石偉廉，意在言外）
因為大家都係自己人。

石：（望着黃中智，似乎領會其意，卻又無法落實）

黃：（又再坐下）啊，你舊時教書教邊一科㗎？

石：我教算術嘅。

黃：（話裏有話）噢，咁打算盤應該好精�80。

石：（止住他往下說）Sir，你叫我入嚟，係咪有緊要事吩咐我做呢？

黃：當然啦。我⋯⋯（繼續打啞謎）我想你識吓啲鄉紳父老、鄉事會主
席咁啦，唔係第日行街，你踩親人都唔知㗎喎。（身子一湊前，移
近石偉廉，手中的警棍置桌上，語帶雙關）所謂入鄉隨俗啊，知嗎？

石：咁幾時去呀？

黃：（打鐵趁熱）即刻去啦，我已經吩咐佢哋駛架 Police Launch 過嚟
㗎嘞。

石：（沒機心地）架 Launch 無咁快到，不如我出去搞掂埋班道友先喇。
（站起來便要走）

黃：（叫住石偉廉）嗳——嗳！（命令他坐下）坐低。

石：（只好聽命）

黃：（不耐煩）外面啲嘢，沙展會搞掂嘅，啲濕濕碎使乜你自己郁手唧！
喺學堂你學過㗎啦，乜嘢都分等級㗎嘛。（一言以蔽之）我吩咐
你做乜哩，你就做乜。

石：Yes Sir！

黃：最緊要就係顧住班手足！

石：Yes Sir！

黃：（瞅住石偉廉，略一搖頭，儼如他教而不善的模樣）

第十三場　　　　　　　　景：離島警察宿舍——石偉廉臥室

時：夜

人：石偉廉、楊立清

△ 隔住門上的玻璃往房內望，可見楊立清正坐在牀沿上等待石偉廉，她一聽見他的腳步聲走近便笑了。

△ 楊立清興奮地上前打開門，石偉廉一見到她只覺詫異。

石：咦，邊個俾你入嚟㗎？

楊：看更咯。（微笑着轉身返回牀沿上坐下）

石：（關上門）嚟咗幾耐呀？

楊：好耐喇，佢話你去咗鄉議會吖嘛，我幾驚人哋請你食飯呀。

石：（脫下軍帽交給她）咁你餓唔餓呀？

楊：（扁咀）餓呀。

石：（邊解腰帶）嘽，我依家沖個涼先，一陣間同你出去食蟹。

楊：快啲喎。

石：唔。（轉身往浴室去）

第十四場　　　　　　　　景：離島街頭海鮮檔

時：夜

人：石偉廉、楊立清、年輕伙記、崔校長

△ 鏡頭隨着一名抽着煙的中年男人由街頭走進海鮮檔，只見石偉廉與楊立清坐在一起吃螃蟹。

△ 楊立清注意到石偉廉陷入了沉思。

楊：（瞅住他）你喺度諗咩啫？

石：　（回過神來）我喺度諗緊，署長今日同我講嗰番說話，點解呢吓？

楊：　你聽朝去問清楚佢吖。（繼續吃着）

石：　（端起杯子喝茶，猶自凝神細想）

楊：　你諗唔通咪唔好諗住囉。

石：　（點點頭，沒言語，卻漸漸注意到楊立清吃東西時的神態，又看看桌上的蟹殼，不由得失笑）哈哈，我依家發覺你幾識食嘢㗎嘛。

楊：　（也自笑着）嘿！

石：　（體諒地）過兩晚我出九龍陪你吖。

楊：　（先是不置可否，接着笑說）阿 Lulu 話你無乜人氣喎，唔屬於呢個社會。

石：　好彩佢唔係我女朋友咋。

楊：　（調侃）好彩我唔係成日對住你咋……

石：　（笑）

楊：　（講出心裏話）一對得耐呢，我哋兩個實嗌交㗎。

石：　（聽了有點沒趣，喝一口茶）走喇。

楊：　（點頭）

石：　（揚手）伙記呀，埋單！

伙記：（笑着走近）已經埋咗單㗎喇，石幫辦。

楊：　（不明所以，轉頭望住石偉廉）

石：　（也瞧着伙記）

伙記：（諂媚）好小意思啫，阿 Sir，我老細好好客㗎。哎，整壺靚茶，好唔好呀？（端起茶壺便走開）

石：　（隨即不大高興地起身離去）

楊：　（馬上揹起手袋跟上）

△ 這時崔校長剛好拄着拐杖走近，停住腳步瞧了瞧二人急急離去的背
影，便繼續往店裏走，卻被伙記喝住了。

伙記：　（對崔校長）喂喂喂，去邊度呀？

崔校長：（回過身）我去洗手囉。

伙記：　（不客氣地指向另一邊）洗手喺嗰邊，唔好亂咁春先得㗎，嗰
邊呀！

崔校長：（也不屑跟他理論，掉頭走出了海鮮檔）

第十五場

景：離島警察宿舍——石偉廉臥室

時：夜

人：石偉廉、包沙展

△ 自浴室裏傳出來的水聲可知石偉廉在洗澡。

△ 鏡頭徐徐地搖過他房間的每一個角落，浴室的門關着，牆上懸着電
風扇，從打開的兩扇門外可見包沙展正慢慢地穿過花園，向石偉廉
的房門走過來。

△ 門旁是那晚楊立清照着束頭髮的鏡子。

△ 包沙展走到門外，然後敲門。

石：　　（浴室內 O.S.）邊個呀？（關掉水龍頭）

包沙展：（門外 O.S.）係我呀，阿包呀。

△ 石偉廉打赤着上半身，毛巾掛在脖子上，走到門前，略一猶豫後，
開啓了兩道門，讓包沙展進來。

包沙展：（老實不客氣地登堂入室，指一指牆上的電扇，先聲奪人）點
呀？把風扇掂唔掂呀？

石：　　（有點狐疑）無嘢呀。（轉身關上門）

包沙展：（O.S.）哈哈，機器嘅嘢好難講㗎，我同你 check 下。

△ 包沙展仰頭檢查着牆上的電風扇。

包沙展：　　　楊小姐走咗嚟？

石：　　　　　（邊用毛巾抹頭髮）嗯。

包沙展：　　　（聽着似閒聊，其實是開場白）幾時請飲呀？最緊要儲
　　　　　　　定啲老婆本喎。

石：　　　　　（笑而不語，只繼續用毛巾擦脖子）

包沙展：　　　（言外有意）老實講吓，做嘢就要打鐵趁熱。（轉過身
　　　　　　　來瞧瞧他）好似追女仔呀、搵銀紙都係一樣嘅咋嘛，吓
　　　　　　　話？

石：　　　　　（不虞有詐）係呢，我把風扇無乜嘢吓嗎？

包沙展：　　　（笑）哦，無乜嘢，巡例 check 吓佢咋嘛。

包沙展兒子：（門外 O.S.）阿爸！阿爸！

包沙展：　　　啊，我個仔催我去釣魚添，去唔去呀？一齊去咧？

石：　　　　　（搖搖頭）

包沙展：　　　咁我走先喇喎。

石：　　　　　（點點頭）

包沙展：　　　（走到門邊，正欲離開，猶如突然想起，回過身來）
　　　　　　　啊，爭啲唔記得咗。（從褲袋裏掏出一隻白信封，笑着
　　　　　　　遞給石偉廉）呢份係呢個月嘅。

石：　　　　　（一頭霧水地接過）

包沙展兒子：（門外 O.S.）阿爸！阿爸！

包沙展：　　　（朝門外的兒子喊）嚟喇！（推門出去）

石：　　　　　（打開信封，發現裏面有一疊銀紙，想叫住包沙展）喂！
　　　　　　　沙展呀！（追出門外）

△ 石偉廉跑到屋外，但已沒了包沙展的影蹤，卻看見警員乙正坐在不
　遠處苦悶地抽煙。

石：（問警員乙）喂，沙展呢？

警員乙：（夾着煙的手向前面指了一指，再瞅住石偉廉）

石：　　（望一望自己沒穿上衣的身子）你坐喺度做咩呀？

警員乙：（也沒答話，莫可如何地低下頭，跋上鞋，站起身，一言不發
　　　　走回自己屋裏去）

△ 石偉廉一直不解地瞧着警員乙，然後走到門前，坐在石階上。

△ 石偉廉看了看手中的銀紙，無可奈何地塞進褲袋裏。

△ 正思量間，四周一片漆黑，惟獨他身後的宿舍仍亮着燈，使他儼然
　　被黑暗包圍着似地。

△ 一雙穿着女裝布鞋的腳漸漸走近——原來是周二嫂。

△ 特寫她把手中提着的一尾魚，遞到石偉廉面前。

周二嫂：（鬼氣森森地）沙展叫我俾條魚你喎。

石：　　（看見那條魚，再抬頭瞅住周二嫂，有點愕然）

周二嫂：（略帶挑戰）唔認得我嘩，阿 Sir？

石：　　（點會唔認得，板起面孔）你點出嚟喋？

周二嫂：（語含諷刺）無罪釋放，得唔得啫？（坐到石偉廉身旁，陰陽
　　　　怪氣）今日真係嚇得我吖，我喺度煲煲吓粥，突然間成班麻甩
　　　　佬衝咗入嚟。

石：　　（更強硬地質問）邊個俾你出嚟喋？

周二嫂：（譏誚）銀紙俾我出嚟喋囉，邊個俾我出嚟喋！

石：　　你交咗幾多錢保釋金？

周二嫂：（嘲弄地）唧，阿 Sir，乜你咁唔化喋！（煞有介事地瞥瞥魚）
　　　　條魚煲粥，好和味㗎嘛。

石：　　（狠盯着周二嫂不語）

周二嫂：（妖裏妖氣地）哈，點解你哋咁鍾意盯住我喋呢可？

石：　　（仍然不語，只繼續盯住周二嫂不放）

周二嫂：（媚笑）阿 Sir，得閒過嚟我度坐吓咧？嘿嘿嘿！（站起身來，

拍拍褲子，碰一碰石偉廉的胳膊）條魚干祈唔好獨食㗎。（雙手叉腰）分甘同味至好呀。（搖搖頭，聲調越說越高）咪食咗唔㪐骨呀！

△ 周二嫂囂張地腰肢一轉，一搖三擺地離去，隨着她手上那些鐲子的鏗鏘之聲，慢慢沒入黑暗之中。

第十六場

景：廉政公署問話室
時：夜（時序接序場四）
人：石偉廉、楊立清、李天、歐 Sir

李天：　　（臉上沒有一絲表情，語氣嚴肅）石生，我唔明你點解咁遲至嚟。

石：　　　（困惑地）遲？（轉頭看女友）

楊：　　　（也轉頭和石偉廉對望，難以理解）

李天：　　（舉起白信封）呢二千蚊，尋晚包沙展已經俾咗你㗎啦？

石：　　　（想了一想，然後點頭）係。

李天：　　咁點解你到今晚先嚟搵我呢？

石、楊：　（面面相覰，不知該如何回答）

李天：　　根據 PBO 第廿七章第八條[6]，當你俾人賄賂嘅時候，你可以即刻拉佢㗎嘛。

歐 Sir：　（坐在一旁筆錄口供）

石：　　　（垂眼想了一想）因為我當時醒唔起。

歐 Sir：　（停下筆錄，對石偉廉）唔係事必要你咁做，睇情形啦，或者當時嘅環境唔許可啦，係嗎？

石：　　　（點頭）係，因為我哋啲電話哩，全部都要經過總機嘅。

歐 Sir：　宿舍都係？

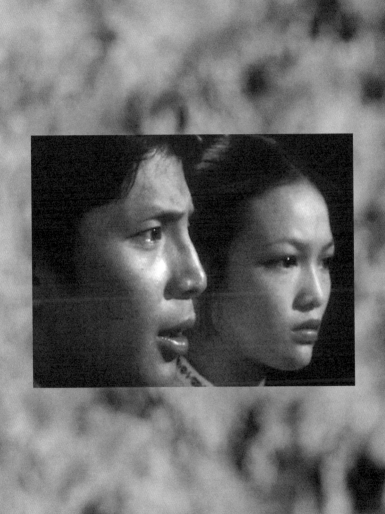

石：　　（點頭）係。

歐 Sir：　（繼續筆錄）

李天：　咁你唔出墟度借電話打？

石：　　（再想一想，實話實說）我淨係諗到，我今日放咗工之後，就即刻出嚟同你哋講咯。

李天：　（依然毫無表情）咁你點解今朝唔一早出嚟吖？

石：　　今朝佢一早就同我出去巡更。

歐 Sir：　邊個佢呀？

石：　　SDI——

楊立清：　（打斷）係黃中智署長呀！

李天：　（問石偉廉）係嗎？

石：　　（肯定地點頭）係。

歐 Sir：　（略帶激將）哦，黃中智署長今朝一早帶你去巡更，咁點呢？

石：　　佢同我講嗰啲人點派水。

第十七場

景：離島後巷甲、乙

時：日（前一天）

人：石偉廉、黃中智、胖子、周二嫂、老道友

△ 背景音樂同第九場般迷離詭異，鏡頭搖下來，只見穿着軍裝警員制服的黃中智（戴住太陽眼鏡）與石偉廉在巡邏，一起走進兩棟舊樓之間的陋巷裏。

△ 前面的道旁蹲着胖子。

△ 二人走過他的時候，胖子站了起來，向黃中智打招呼。

胖子：　（畢恭畢敬）早晨呀，署長！

黃：　　（並沒理會他，只繼續向前行）

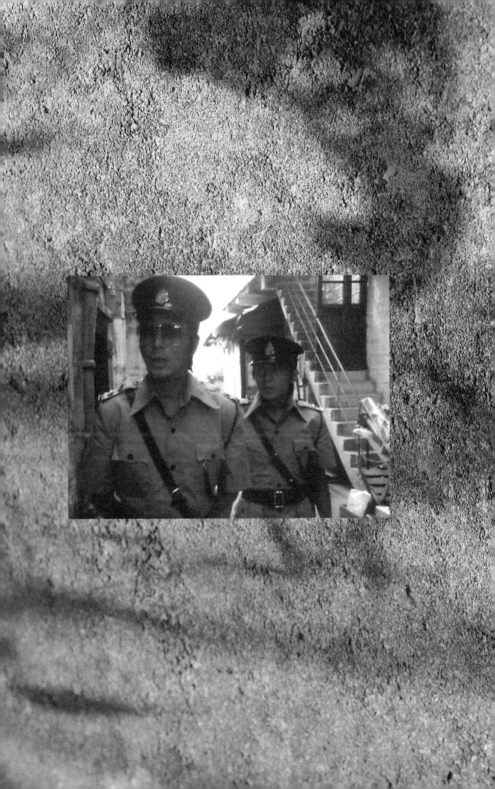

石：（回頭打量胖子，想認住他的模樣）

黃：（邊走邊說）呢個肥佬呢，係對面間賭檔個老細嚟——（見石偉廉仍在回頭盯着胖子）行啦喂，仲有嘢睇呀！

石：（只好掉過頭來，跟着向前走）

黃：佢嗰間好細嘅啫，橫街嗰間就大啲，有五道門，容易散水吓嘛。

石：（經過一處可疑的地方）我哋入去咯！

黃：（搖搖頭，領着石偉廉走出了大街）

石：（亦步亦趨地尾隨着）

黃：（又慢慢走進後巷甲）你帶幾多人入去都無用㗎啦，唔夠一個鐘啫，佢哋又 start 過㗎嘞。

石：（沒言語，只一直觀察着黃中智）

黃：咁呀係，耐不耐要 raid 吓佢嘅，呢啲事你同沙展講，佢識做㗎嘞。你需要 case 交差咋嘛？（點點頭）沙展會叫啲戲子去搞㗎嘞。

石：（仍不語，心下卻益發難以置信）

黃：我做人好 fair 嘅，肥佬嗰間呢，細啲，但係喺正街，同橫街嗰間都係一樣收咁多——（舉起手掌來，張開五指，伸了兩下）兩日一更。

△ 來到陋巷暗處——第九場的毒檔外，一邊是坐在後樓梯上手執破葵扇的老道友，一邊是豎起了一條腿在乘涼的周二嫂，兩人都睜大眼來，瞧着黃中智與石偉廉。

△ 黃中智卻視若無睹，繼續向前行，石偉廉回頭一瞥。

△ 離遠見豎起了腿坐在摺櫈上的周二嫂，一手搖着把黑摺扇，一手舉了起來，也像方才的黃中智一樣，張開五指，遙遙地朝石偉廉伸了一下。

△ 另一邊的老道友也正回頭瞅住他。

△ 隨着配樂那迷離詭異的調子，鏡頭倏忽往後一拉，叫二人成為暗巷裏的消失點。

第十八場

<div style="text-align:right">

景：離島露天茶座

時：日（同前）

人：石偉廉、黃中智、女侍應

</div>

△ 石偉廉與黃中智對坐着，中間的小桌上放着兩杯啤酒。

石：啊 Sir，呢度啲人，個個都通晒水㗎？

黃：（一手夾着煙，蹺起二郎腿）你擔心乜嘢啫？ICAC？

石：（不語）

黃：（一笑）做男人呢，唔好咁無膽得㗎嘛。

石：（略覺不安，避開黃中智的眼神，望向別處）

黃：（放下二郎腿，擱掉香煙）

△ 黃中智拿起啤酒，眼睛尋着了人，便遙遙地向吧枱處舉一舉杯。

△ 吧枱那邊，抹着酒杯的年輕女侍應朝他拋過去的媚笑說盡了一切。

△ 石偉廉留意着二人的交流。

石：（直話直說了）沙展尋晚攞咗二千銀嚟俾我。

黃：（那又如何）So？

石：（心下不平，卻按捺着）

黃：（笑石偉廉沒經驗）Don't you worry！（將啤酒杯放回小桌上）
沙展好有藝術㗎。哼——（指着桌上的打火機）A 收咗之後呢交俾
B ——（指指擱在旁邊的腰包）B 就交俾 C ——（再指指啤酒杯）C
交俾沙展。（又指指打火機和腰包）A 同 B 呢根本就唔識沙展，（攤
攤手）唔好話你同我呀。

石：（嚴肅地）咁 C 唔會交俾 ICAC 度先㗎咩？

黃：（又蹺起二郎腿）死就易過！邊個敢做鬼頭仔呀？

石：（低頭沉思）

黃：你又諗乜嘢呀？

石：（暗諷）噢，我諗下輸到傾家蕩產嗰啲人，同埋嗰啲道友咋嘛。

黃：（似是而非的道理，卻越說越激動）抵死吖！自己攞嚟衰㗎啦！死咗都唔抵可憐啦！

石：（強壓着不悅）

黃：（回復輕鬆）石呀，今晚同你出九龍咧。（回頭望望女侍應）同你搵返隻金絲貓歡吓吖。

石：（面無表情地搖頭）

黃：（摘下太陽眼鏡）咁你收咗工之後做咩呀？

石：（略頓一頓，心中已有打算）我今晚約咗我女朋友。

第十九場

景：市區保險公司辦公室
時：夜（與前一場同日）
人：石偉廉、楊立清、男同事

△ 石偉廉怒氣衝衝地推門進來，接待處的男同事驚訝地瞧着他。

△ 辦公室內只剩下楊立清一個人在工作。

△ 石偉廉急步走到楊立清桌前。

△ 楊立清看起來已經等他許久了。

△ 石偉廉回頭瞥瞥接待處那男同事，先不說話。

楊：（調侃）我以為要等多你半個鐘頭添。

石：（微笑不語）

楊：（笑着站起身）走咯。

石：（卻在楊立清對面坐下來，認真地）幫我打封信。

楊：（不知道發生了什麼事，笑容漸斂）

△ 接待處的男同事準備下班，遙遙地喊過來——

男同事： 楊小姐，我走喇。

楊： （回應男同事）哦，得嘞，我鎖門啦。

男同事： 拜拜！（離去）

楊： 拜拜！（又再坐了下來，嚴肅地問石偉廉）打封信俾邊個？

石： ICAC。

楊： （詫異）

石： （冷笑一聲）哼，尋晚我送咗你走之後，個沙展送咗二千銀俾我。（不屑地將那白信封擲到桌面上）你睇吓。

楊： （望了望桌上的白信封）你唔鍾意，可以俾返佢哋格。

石： （拿起白信封，憤怒地在楊立清面前一揚）佢一摘低就走嘞！（把信封摺起，塞回褲袋中）嗰個署長今朝仲同我一齊巡更添，哼，今次我明佢講咩喇。（從襟袋裏掏出兩張摺起了的草稿來打開）好在我將呢兩日啲嘢全部記低晒。（將之扔到桌上，然後在上面用力地一拍，着楊立清細看）你睇吓！

楊： （翻開草稿，瞅了一瞅）你可以擺番低啲錢，一粒聲都唔出格。

石： （反問）咁有咩嘢作用啫？

楊： （息事寧人的態度）大家好做囉。

石： （勞氣了）啊，乜你講嘢好似周二嫂咁樣喙。

楊： （往草稿上輕輕一拍，沒好氣）我同你打封辭職信，好無呀？

石： （生起氣來）做咩呀？你驚我搵咗 ICAC 之後，就麻煩多多，係咪吖？

楊： （被問住，沒言語）

石： （對環境不服氣）好吖，就算我辭咗職，咁又點呀？係咪要我出嚟教番書呀？

楊： （苦口婆心）咁好唔好呀？

石： （激動地）梗係唔好啦，唔通嗰班人無讀過書喫咩！

楊： （也激動起來）咁都有其他方法等人哋可以諗清楚吖，使乜一定要搵 ICAC 啫？

石：（大聲地）你教我吖！

楊：（一時語塞）

石：（換個角度）我叫你救人，你見錢忘義，間接害人，你要我點樣做呀，你先至會去諗清楚吖嘛？

楊：（托着頭微笑，心理上退了一步，避免跟他吵架）你去搵 ICAC，有好多人會話你無義氣㗎喎。

石：（手指一下一下地戳向楊立清）好吖，我哋大家比較吓，睇吓對邊種人無義氣，然之後先至對得住呢個社會。

楊：（微帶譏諷）你有咁多道理，點解唔去傳道呀？（沒好氣地站起來走開）

石：（沉思着，然後不念地大力拍桌子）

楊：（已走到石偉廉身後，聞聲驚訝地回頭瞧着他）

石：（強硬地）點呀？（站起來，轉過身對楊立清，語氣卻又平和了）同我打埋封信咧。

楊：（繞着臂膀，輕撫着鼻子，猶豫着）

石：係咪驚同我一齊會有麻煩吖？

楊：（似乎預計到事情不會那麼簡單，用手指住石偉廉）嗱，我講定你知呀，你同啲差佬打官司嗰陣，我未必喺度㗎。

石：（低頭想了一想）係咪返你媽媽度？

楊：（決然地）係。

石：（自桌上拿起草稿，遞給楊立清）打信啦。

楊：（沒奈何地接過草稿，走到打字機前坐下）

石：（遞給她一疊白紙）

楊：（開始打信之前）我唔敢肯定你搵 ICAC 係件好事呀。

石：（交叉兩臂，堅定地吸一口氣）我肯定咪得囉。

楊：（儘管不認同，卻沒作回應，開始打信）

△ 鏡頭慢慢推至楊立清在鍵盤上利落地打字的兩手，淡出。

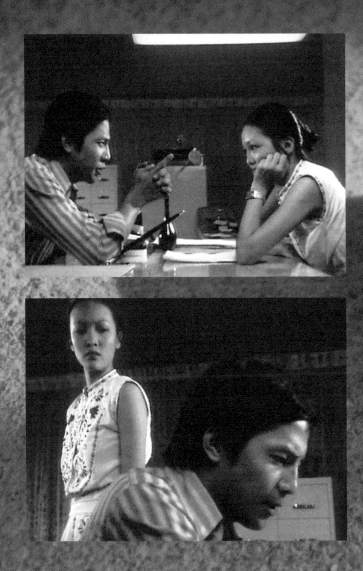

第二十場

Δ 特寫石偉廉的手翻開記事簿。

Δ 鏡頭拉闊，見楊立清就在他身邊，從一旁玻璃窗上的倒影可知，李天正端坐他對面。

石： （讀着記事簿上的資料）照阿黃署長咁講，我哋個環頭一共有四檔排九檔，另外仲有三檔外圍馬，六檔外圍狗，隔日呢就派水一千……

歐 Sir： （在旁專注地記錄下石偉廉的口供）

石： ……煙格就只得一檔，派水千五。

李天： 咁你知唔知署長同埋沙展，每個月收水幾多呀？

石： （搖頭）唔知。

歐 Sir： （邊寫邊說）呢啲事，我哋會查得好清楚㗎喇。

石、楊：（面露憂色）

歐 Sir： （見狀便說）不過你哋絕對唔使擔心，法律規定，案情係唔可以透露俾任何人知嘅，直到時機成熟為止。

石、楊：（略顯放心）

歐 Sir： 嗱，我哋會派人去影相，攞煙格賭檔嘅證據嚟支持你嘅證供，一陣同你計劃一下。

李天： 你收咗錢之後，唔即刻嚟報，呢樣嘢好麻煩，你仲要一個告兩個添，到時佢哋會話你，因為講唔掂數，所以先嚟告發佢哋……

石、楊：（面面相覷，又擔心起來）

李天： ……喺法庭上面，啲大律師會盤到你暈，如果你答唔出，佢哋可能會話你人格上有問題㗎。

楊：　　（緊張地）咁第日我使唔使上法庭呀？

李天：　點解唔使啊？張 statement 係你同佢打㗎嘛，係咪？

楊：　　嗯。

李天：　佢收咗錢之後，有無同你商量過吖？

楊：　　有啊。

李天：　（攤攤手）咁咪係囉。

歐 Sir：（對二人）你哋最好記清楚啲時間，因為將來上法庭，辯護律師問完又問，唔可以有咩漏洞。（對石偉廉）或者你返去 check 吓本更簿，記清楚啲時間，睇吓周二嫂幾時送條魚嚟，你幾時送佢（指楊立清）返去。

石：　　（事態沉重，壓得他眉頭深鎖）

李天：　（觀察着石偉廉）你收咗錢之後，唔即刻嚟報，呢度好弊。其實周二嫂攞條魚俾你，好明顯就係想試下你，睇吓你嘅反應點㗎啦。

楊：　　（擔心地望着石偉廉）

石：　　我諗我當時已經被佢哋吸到實㗎喇。

李天：　（用手指住石偉廉）嗱，我依家再問你一次，係咪第二朝一早黃署長就叫你去巡更？

石：　　（肯定地）係。當我發覺呢件事唔簡單嗰陣，（望望楊立清）我就詐諦話係阿立清嘅生日，一放工就即刻出嚟喇。

李天：　（再指指石偉廉，邊說邊用手比劃）嗱，我依家講清楚俾你聽吓，你講每一樣嘢，一定要諗得好清楚，因為好細微嘅嘢，足以推翻你嘅證供。你返去最好就寫篇自白書，寫明你自己嘅志向係點樣。你舊時係教書㗎？

石：　　（點頭）

李天：　你最好搵你以前嘅校長或者同事，白紙黑字咁寫明你嘅為人係點樣，因為呢啲嘢將來喺法庭上面係相當有用㗎。我諗喺佢哋嗰方面，亦都會搵人證明佢哋嘅人格無問題。係呢？你知唔知道個「士沙」同埋署長，佢哋背景係點樣㗎？

石：　　「士沙」好似中學都未畢業；黃署長呢，就攞過銀警棍獎嘅。

楊：　　（對石偉廉）你都攞過銀警棍獎吖。

石：　　（微微點頭）嗯。

李天：　咁就更加有得撼喇。（朝歐 Sir 點了點頭）

△ Jump Cut 到窗外 P.O.V. 室內，鏡頭徐徐 Zoom Out──

歐 Sir：（O.S.）我哋會打電話俾你再聯絡㗎嘞。係呢，你媽媽姓咩㗎？

石：　　（O.S.）姓郭㗎。

歐 Sir：（O.S.）係咪耳仔邊個郭呀？

石：　　（O.S.）無錯。

歐 Sir：（O.S.）嗯，咁我以後打電話俾你呢，就話姓郭嘅，係你表哥。

石：　　（O.S.）好。

歐 Sir：（O.S.）石生，你返到去，醒醒定定呀。

△ 鏡頭繼續 Zoom Out 至問話室成為大廈外牆上的一點光，可見整棟漆黑的大樓裏，只有廉政公署的燈依然亮着。

第二十一場

景：離島海邊

時：日

人：石偉廉、喬裝遊客的歐 Sir 及四名男女廉署調查員

△ 在附近燒垃圾的煙霧彌漫之中，穿着軍裝警員制服的石偉廉在巡邏，他後面的不遠處有五名遊客──三男二女的廉署調查員──佯裝散步。

△ 石偉廉托一托自己的帽簷，一邊走着，一邊瞥瞥自己的身後。

△ 石偉廉背後，有個頭戴草帽、身穿花襯衫的男子──喬裝遊客的歐 Sir，這時只見其背影，在慢慢地跟着石偉廉往村裏走。此際石偉廉又微微回頭瞄了一瞄他，看他可有跟上。

第二十二場

<div align="right">

景：離島街上

時：日（緊接上場）

人：歪仔、鹹水妹、石偉廉、一家三口的外籍遊客、

外籍遊客乙、喬裝遊客的歐 Sir 及四名男女廉署調查員

</div>

△ 鏡頭隨着一家三口的外籍遊客在閒逛，見到沒穿上衣的歪仔一腳踏住石壆，用手在藍膠桶上頭趕蒼蠅。

△ 手拿草帽的鹹水妹就坐在一旁，這時兩名小孩追逐着跑過他們身邊。

歪仔：　　（回頭罵）死嘅仔，咪撞正我檔攤呀！

外籍丈夫：（注意到歪仔，覺得他有趣，便拿起掛在身上的相機來，給他拍照）

外籍妻子：（拖着女兒，停步等他）

歪仔：　　（擺好姿勢，讓人家拍照，拍完之後，伸手要錢）One dollar！

鹹水妹：　（見狀，戴上草帽，上前搶生意）Picture me！Picture me! Picture me!

外籍丈夫：（一邊掏錢，一邊拒絕鹹水妹）No！No！

鹹水妹：　噢！

外籍丈夫：（給了歪仔一塊錢）

歪仔：　　Thank You！

鹹水妹：　（不死心）Picture me！

外籍丈夫：（給她耍了耍手，便和妻子、女兒一同離去）

鹹水妹：　（摘下頭上草帽，一臉失望）

歪仔：　　（嘲笑鹹水妹）話到明叫佢同你瞓仲好啦。

鹹水妹：　（不忿）唔抵得呀？

歪仔：　　（沒理會鹹水妹，從桶裏抓起兩隻蝦子，大聲地招徠生意）蝦喇喂！蝦喇喂！一蚊斤呀喂！蝦呀喂！蝦呀！蝦呀喂！生猛㗎喎！

鹹水妹：　　（回頭一看）

Δ 只見在巡邏着的石偉廉正慢慢走過來。

冧仔：　　　（不停地抓起蝦子，又擲回桶裏）喂，蝦呀！喂，蝦呀！

中年村民：　（走到冧仔面前，想看貨）

冧仔：　　　（見石偉廉快要步近，便悄聲地）環境惡劣呀。

中年村民：　（知機走開）

冧仔：　　　（又大聲喊）蝦呀！蝦呀！蝦呀喂！一蚊斤呀喂！蝦呀！
　　　　　　　蝦呀！蝦呀！蝦就真係靚㗎嘞，靚到無得頂呀！

鹹水妹：　　（四處張望找生意）

石：　　　　（步至冧仔面前，停了下來，又托一托帽籌——示意跟在
　　　　　　　後面的歐 Sir，這是調查的重要目標——然後若無其事地走
　　　　　　　開）

冧仔：　　　（完全沒留意到石偉廉的小動作）蝦呀喂！蝦呀！蝦呀！
　　　　　　　蝦呀！蝦呀！蝦呀！一蚊斤呀喂！

外籍遊客乙：（拿着相機經過）

鹹水妹：　　（又見到有遊客，戴上草帽招生意）Picture me！Picture me！

外藉遊客乙：（沒理會她，笑着下去了）

Δ 喬裝遊客的歐 Sir 及男女廉署調查員這時逛了過來。

鹹水妹：　　（剛巧站到冧仔的前面）

歐 Sir：　　（舉起相機來給鹹水妹拍照）

冧仔：　　　（罵擋住他的鹹水妹）喂，咪阻住晒啲風水啦！

鹹水妹：　　（一個急轉身，怒罵冧仔）哚過你呀！

冧仔：　　　（用手趕她）走開啲啦！嘿吔。

鹹水妹：　　（無癮地走開）

歐 Sir：　　（仍在拍照）

冧仔：　　　（純熟地笑着叉腰挺胸擺甫士）

△ 特寫歐 Sir 按下快門。

△ 夬仔諂媚地笑着。

△ 歐 Sir 跟上其他喬裝遊客的廉署調查員，走了兩步，又回過頭來給夬仔多拍一張，笑了笑轉身便離去。

夬仔：（O.S.，想叫住歐 Sir）喂！喂！喂！喂！喂！（自覺被遊客討了便宜）哼！

第二十三場

景：離島後巷乙

時：日（緊接上場）

人：石偉廉、喬裝遊客的歐 Sir 及兩名男女廉署調查員

△ 石偉廉徐徐步入巷中，隨意張望着，喬裝遊客的歐 Sir 和兩名男女廉署調查員跟在他身後的不遠處，第十七場的胖子就蹲在一旁。

石：（走到胖子跟前，佯裝抹汗，整理一下自己的軍帽——又一個給歐 Sir 的暗號，往前走了兩步，托一托帽簷——示意那是賭檔的所在，便繼續向前走，離開鏡頭。）

△ 歐 Sir 和男女調查員收到暗號，佯裝拍照，在胖子跟前駐足。

女調查員乙：（煞有介事）啊，呢度幾得意喎。

男調查員乙：（隨即附和）呢度係幾得意喎。

女調查員乙：（叫歐 Sir）幫我影番張相吖。

男調查員乙：係咯，影番張相吖。

歐 Sir：　　好呀，嚟！

女調查員乙：呢度吖，呢度好唔好呀？（一手撐牆，一手叉腰，擺好甫士）

男調查員乙：（站在一旁看着她）你自己影啦。

歐 Sir：　　係！好！嚟！（在女調查員乙面前蹲下，準備拍照）

男調查員乙： （對女調查員乙）笑啲得㗎。

歐 Sir： （捧起相機）一⋯⋯二⋯⋯三！

△ 咔嚓一聲，畫面跳接成胖子望住鏡頭的黑白硬照——他被點相了。

第二十四場

景：後巷甲

時：日（緊接上場）

人：石偉廉、老道友、年輕睇場、毒販、癮君子們

△ 畫面前方是石偉廉的背影，他在整理軍帽，後方是歪坐樓梯上的老道友，在給毒檔把風。鏡頭隨着石偉廉向前走，經過老道友——

△ 三下相機的咔嚓聲中，畫面接成老道友不同角度的黑白照，最後一張見他用葵扇擋住臉。

△ 鏡頭一轉，又隨着石偉廉向前走，當他略一停步，整理一下頭上的軍帽——

△ 一連十下的相機咔嚓聲，每一下都讓畫面切換成巷中地下活動的黑白照：毒檔緊閉着的門口、門外把風的年輕睇場在抽煙、他鬼祟的眼神、敞開的窗戶、鐵絲網內的毒販、一群在吞雲吐霧的癮君子、鴉片煙槍、癮君子的臉⋯⋯。

第二十五場

景：崔校長家／周二嫂毒檔／後巷 ／地下賭檔

時：日

人：崔校長、癮君子三名、禿仔、周二嫂、赤膊毒販、地下賭檔的荷官與村民

△ 崔校長在家中圓圓的雲石桌前，攤開宣紙，提起毛筆，在硯上蘸了點墨——

△ 他緩緩而書。

△ 只見信上寫道：「編輯先生大鑒 ：鑒於居所附近賭徒道友……」

崔校長：（V.O.）編輯先生大鑒，鑒於近日居所附近賭徒道友日眾，
　　　　賭毒之風日漸猖獗，即決定揭發箇中隱弊，以供有關人士參考，
　　　　盼能嚴重正視問題之癥結所在，如有任何可疑之處，務請駕臨，
　　　　明察秋毫，對症下藥，以安民生。如蒙貴報對我上述提供資料，
　　　　賜予刊載，則不勝感荷。

△ 以上 V.O. 配以下蒙太奇畫面。

△ （蒙太奇）崔校長黑色粗框的眼鏡後是一雙專注的眼睛。

△ （蒙太奇）毒檔中，三名癮君子對着煙燈吸鴉片，奀仔坐在一旁捏
　　煙捲。

△ （蒙太奇）鐵窗下，周二嫂在爐頭上煮鴉片。

△ （蒙太奇）鐵絲網後，打赤膊的毒販在閃閃縮縮地把風。

△ 崔校長讀信的畫外音一結束，畫面接上地下賭檔內，荷官正在搖骰
　　子。

△ 聚賭的村民群起下注買大小，烏煙瘴氣。

△ 荷官一揭盅，吵鬧聲四起。

△ 崔校長在家裏提起一小隻紫砂茶壺，給自己倒了幾杯功夫茶，拿起
　　其中一杯，呷了一口，再瞧瞧桌上剛剛寫就的書信，若有所思，便
　　又仰起頭來，將杯中苦茶一飲而盡。

△ 崔校長擱下杯子，嘆了一口氣，將寫好的信揉成一團，然後站起身
　　來，走到牆邊的酸枝椅前，疲憊地坐了下去，摘掉眼鏡，讓窗外的
　　斜陽渲染在他那張蒼老的臉上。

△ 鏡頭從特寫圍骰的圖版往上搖，見地下賭檔空空如也的賭桌上，荷
　　官托着頭在打瞌睡，畫面拉開，兩名村民正無聊地站起身來離去。

△ 後巷中，打赤膊的毒販在鐵絲網旁懨懨欲睡。

△ 毒檔內，兩個癮君子也躺在地上睡着了。

第二十六場　　　　　　　　景：離島警察宿舍──包沙展家

時：日

人：包沙展、包沙展妻、歐 Sir、兩名男廉署調查員

Δ 穿着睡衣的包沙展夫婦正在牀上熟睡，外面的狗吠聲與門鈴響將包沙展吵醒了。

包沙展：（坐起身來，勞氣地）咁嘈做乜鬼呀？（回頭看一看妻子）
包妻：　（翻過身去，不願起來）
包沙展：唉！（只得掀開蚊帳，仰頭望一望窗外，下牀跶上拖鞋出去）

Δ 包沙展一邊撥好頭髮，一邊走出客廳，打開家門瞧瞧。

包沙展：（對仍在吠着的狗）咪嘈呀！

Δ 包沙展穿過花園，走到鐵閘前，外面正站着歐 Sir 等三名西裝筆挺的男廉署調查員。

包沙展：搵邊位呀？
歐 Sir：　包沙展係嗎？
包沙展：我係。
歐 Sir：　（亮出工作證）我哋係廉政公署派嚟嘅。（收起證件）有啲事，請你跟我哋返去協助調查。
包沙展：（看看三人）調查啲乜嘢？
歐 Sir：　行賄。
包沙展：（一手扶着鐵閘，垂頭喪氣）

第二十七場　　　　　　　　景：離島警署辦公室

時：日

人：石偉廉、警員乙、丁、戊、電話內的男子（O.S.）、黃中智

△ 警員丁、戊在門邊竊竊私語，在他們走開的同時，石偉廉進來了。

△ 當他經過警員乙的桌前，正在埋首寫報告的警員乙抬起頭來瞅住石偉廉。

△ 石偉廉也看了看他，然後走到自己的辦公桌，摘掉軍帽，坐了下來。

△ 特寫警員乙凝視石偉廉的臉，接着他垂下眼瞼，搖了搖頭——覺得石偉廉是鬥不過那班人的。

△ 這時石偉廉桌上的電話響起，他有點猶豫，但還是拿起了聽筒。

石：　　　（接電話）喂，石偉廉。（對方沒回應便掛了線）喂？（疑心地瞥一瞥警員乙，擱下聽筒，又瞟一瞟另一邊，心中疑竇叢生，再斷然地拿起電話打內線，接上了便嚴肅地問總機的接綫生）Operator，我係石幫辦，知唔知頭先電話係喺邊度打嘅？

接綫生：（O.S.）唔知喎。（掛線）

石：　　　（大力掛上電話，憤怒地眼望前方——他看不見的敵人）

△ 這時電話又響，石偉廉馬上接聽——

石：　　　　　喂？

電話內的男子：（O.S.，恐嚇語調）喂，你條蠱惑仔，食碗面反碗底，因住嚟啦！（掛線）

石：　　　（大聲地）喂？

△ 石偉廉掛了線，特寫他兩眼一抬——

△ 環顧辦公內，警員丁、戊坐在另一邊，眼藏敵意地盯住他。

△ 警員乙面露關懷，卻又無奈地垂下眼來，忽然，他好像看見了什麼，教他轉頭瞅向門邊。

△ 石偉廉見警員乙眼神有異，便沿住他的視線回頭往門口一望，那是站在門外的黃中智，滿臉敵意地瞧着石偉廉，然後強忍着怒火走開了。

△ 石偉廉回過頭來，心知自己已經四面樹敵。

△ 石偉廉低着頭，一臉忐忑。

△ 警員乙走了過來，俯身安慰他。

警員乙：（湊近石偉廉）由得佢哋啦，係佢哋幾個人收咋嘛，咪抵佢哋
　　　　死囉。（拍拍他以示支持）

石：　　（抬頭給警員乙點一點頭，往他的肩膊上一搭，感激地一笑）

警員乙：（也點點頭，走開）

石：　　（閉起眼來撫着臉，心感前面險阻重重）

第二十八場

　　　　　　　　　　　　　　　景：市區楊立清家

　　　　　　　　　　　　　　　　　　時：夜

　　　　　　　　　　　　　　　人：石偉廉、楊立清

△ 柔和的音樂及燈光下，石偉廉與身披浴袍的楊立清在客廳中對坐着。

石：我聽日要搬出嚟呢度啲警察宿舍住。

楊：（托着頭，一臉憂慮）我唔敢入去你嗰度呀。

石：（體諒地）我知呀。

楊：（更憂慮）每次入親去，背脊就好似有把刀插過嚟咁——

石：（憤懑地打斷楊立清）我都話知咯！

楊：（有些委屈地瞧着石偉廉）

石：（商量）我將阿黃交俾你好唔好呀？

楊：（負氣）我唔鍾意阿黃！

石：（壞脾氣又要來了）佢哋要我喺法庭出嚟就即刻返屋企，我邊有
　　時間帶阿黃去散步啫。

楊：（惡回去）我唔鍾意放狗呀！

△ 楊立清站起來，走到石偉廉的座椅後，關掉音響，原先浪漫的氣氛頓
　　時消失。

石：（仰頭望向身後的楊立清）你惡都無用㗎，你都仲係要上法庭做我證人格。

楊：（背靠櫃子，望向別處，不情願中是無奈，有點不看好這段關係了）

石：（回過頭來，神色凝重，嘆一口氣）做埋呢個月朋友啦。

楊：（把話說清楚，也是讓步）我無話同你絕交呀。

石：（站起來，走近楊立清，叉着腰和她四目對視）咁點解你見親我都一把火嘅？

楊：（抱怨中有關懷）我憎你咁硬頸啊！（儘管仍在跟他對峙着，眼神卻漸漸軟化下來了）

石：（聽她話中透着關心，他轉而綯起雙臂，對她微微一笑，試着轉話題）你呢輪做啲咩？

楊：（咬了咬下唇，還是替他擔憂）今晚你响我度瞓吖。（望着石偉廉，等候他的答覆）

石：（笑着點點頭）

第二十九場

景：法庭

時：日

人：石偉廉、法官、辯方律師、控方律師、李天、歐 Sir、男廉署調查員丙、年輕伙記、黃中智、包沙展、包沙展妻、警員甲、法庭人員、旁聽者們

Δ 開庭審訊中，眾人均在座。

Δ 石偉廉站在證人欄內接受辯方律師提問，被告黃中智與包沙展坐在一旁。

辯方律師：（站起來）石生，你可唔可以講俾我哋聽，喺八月二號星期三晚，六點到七點呢一段時間，你做咗啲咩呀？

△ 李天和控方律師交頭接耳。

△ 歐 Sir 及男廉署調查員丙也在聽審。

石：我去咗富貴海鮮酒家。

△ 特寫旁聽席上那離島海鮮檔的年輕伙記。

辯方律師：（O.S.）你大聲啲講俾法庭聽。

△ 證人欄內的石偉廉只好重申——

石：　　　（更大聲地）我去咗富貴海鮮酒家——
辯方律師：（一手指住石偉廉）去食飯吖嘛！（稍頓）當時，你係咪一
　　　　　個人去食飯呀？
石：　　　我同我女朋友楊立清小姐一齊。
辯方律師：（點點頭）嗯，好。（轉向法官）

△ 法官在筆錄着一切。
△ 警員甲也與黃中智、包沙展坐在一起候審。

辯方律師：石生好醒目吖，話頭醒尾，咁我哋可以慳番好多精神喇。記
　　　　　唔記得當時叫咗啲咩食呀？
石：　　　（想了一想）蟹。
辯方律師：（質疑地）淨係一碟蟹？
石：　　　（肯定地）係。
辯方律師：然後你有無埋到單啊？
石：　　　（猶豫片刻）我埋單係——
辯方律師：（高聲發狠）有定無？你只要回答我，有，定係無？！
控方律師：（立即站起身來）大人，我反對！證人毋須回答與本案無關
　　　　　嘅問題。
法官：　　（考慮半晌）反對無效，辯方繼續。
辯方律師：多謝大人。
控方律師：（只好坐下）

辯方律師：　（再問）到底有定係無呀，石生？

石：　　　　（想了一想）無。

辯方律師：　（咄咄逼人）點解無？

石：　　　　個伙記話，已經埋咗單喇，石幫辦。

辯方律師：　你記得清楚㗎啦嗎？當時嗰個伙記，的確係咁講㗎啦嘛？

石：　　　　係。

辯方律師：　（兇惡地）大聲啲！

石：　　　　係！

辯方律師：　（暗暗設阱）你當時知唔知道，富貴酒家後面有一檔非法
　　　　　　外圍賭檔㗎？

石：　　　　（想了一想）唔知。

辯方律師：　哦？（點頭）嗯。咁你可唔可以話俾我哋知，點解咁多間
　　　　　　酒家你唔去，偏偏要去富貴酒家？點解你淨係叫一碟蟹？
　　　　　　點解你唔堅持俾錢？（越說越大聲）

△ 見辯方律師捉住控方痛腳，黃中智滿意地一笑。

△ 包沙展也暗暗點頭。

△ 也在庭上聽審的包妻亦冷笑了一下。

△ 警員甲則是一臉無可無不可。

第三十場

景：離島警察宿舍——包沙展家

時：日

人：包沙展妻、包沙展兒子

△ 從窗框外往內望的 P.O.V.，見包沙展妻正在收拾飯桌，她兒子則坐
　在窗下，背對住鏡頭，垂首面向她。

包妻：　（邊收拾邊嘮叨）你尋晚同阿爸講乜嘢喎？使乜叫我行開啲啫，
　　　　你唔講呀，我夠知嘞。

兒子：（鼓着腮，轉身伏在窗前，面向窗外，一臉苦悶）

包妻：（轉身彎腰翻抽屜）唉，做咩事幹搵嚟搵去都唔見嗰五蚊喋啫？
（一手關掉抽屜，又轉過身來，心煩地問兒子）你阿爸呀，到
底將啲錢塞鬼埋喺邊度呀？

兒子：（沒有理會母親，仍是悶悶不樂地在窗沿上玩弄着手指）

包妻：（嘆一口氣，聲音轉柔）好嘞，你同我入去劏咗條魚啦。條魚喺
PC 買返嚟喋！

兒子：（依舊一聲不響）

包妻：（又生氣起來）去啦，幫我做下嘢好唔好呀？

兒子：（有點不情不願地轉過身，跂上鞋，走入廚房）

包妻：（繼續收拾飯桌，繼續嘮叨）尋晚呢，我已經同你阿爸講過喋
嘞，我就唔想搬喋，如果搬咗去，我邊處搵返啲麻雀腳呀？呢
度啲朋友呢，個個鬼咁義氣嘅。（見兒子劏不好魚）唧，嘿呀，
好喇，你出返嚟嘞，我唔使你劏嘞。（捧起碗碟進廚房）我愛
嚟俾人喋。

兒子：（又回到窗前，悶悶地伏在那裏）

包妻：（出來擦桌子）你舊陣時呀同阿爸去邊度釣魚呀，釣抑或買㗎啫？
得閒釣吓魚都好嘅，如果唔係呀，第日連魚都無得食就淒涼喇。
（說到眼前狀況，擔心起丈夫來，便停了手）我諗你爸爸怕無事
嘅，曾幫辦夠俾 ICAC「搕」咗去問三次話都無事，唔通個個差
佬都貪污㗎咩。常幫辦就一毫子都唔要，如果佢告你阿爸哩，
你阿爸就服呢。依家嚟咗呢個新署長，（輕蔑地一笑）哼，咁
又點吓——（突然被一下關門聲打斷了，回頭一看）

△ 原來她兒子已經忍受不了，賭氣衝了入房，關上房門，不想再聽母
親的歪道理。

第三十一場

景：法庭

時：日（時序接第二十九場）

人：石偉廉、法官、辯方律師、控方律師、
李天、歐 Sir、男廉署調查員丙、黃中智、
包沙展、包沙展妻、警員甲、法庭人員、旁聽者們

△ 開庭中，審訊繼續。

辯方律師：石生，請問你，以前督察留低嗰隻狗，仲喺度嘛？

石：　　　喺度。

辯方律師：依家呢？

石：　　　喺我屋企。

辯方律師：你屋企？即係邊度呀？

石：　　　警察宿舍。

辯方律師：你嘅意思係臨時警察宿舍！（摘下眼鏡，抹抹鏡片）一間八
百呎嘅警察臨時宿舍，困住一隻足足有三呎高大嘅黃狗。
（戴回眼鏡，低頭看看資料）而據我所知，石生每日由法
庭返屋企之後就唔再出門口㗎喇，直至到第二日由廉政公
署人員陪同佢再上法庭，如果石生唔反對嘅話，我建議法
庭最好去參觀下佢嘅臨時宿舍，或者派個獸醫同隻狗檢驗
下，顯然隻狗係缺乏咗運動嘅。或者派個心理醫生，同阿
石生檢驗下。

△ 辯方律師陳詞之際，鏡頭搖過細心聆聽的黃中智、一臉默然的包沙
展、輕蔑而笑的警員甲、旁聽席上憂形於色的包沙展妻及另外兩名
被告的太太。

△ 李天仰頭看了一看控方律師——

控方律師：（站了起來）大人，我反對！辯方律師呢幾句說話已經妄下
判斷。

法官：　　反對有效。

辯方律師：　　　　（捏捏鼻樑，再戴上眼鏡）石生，ICAC 人員去到包沙
　　　　　　　　　展屋企請佢協助調查呢件案嘅時侯，你係咪夾硬——
　　　　　　　　　（轉頭向陪審團）請留意我講「夾硬」呀下。（再回
　　　　　　　　　頭向石偉廉）你係咪夾硬將包沙展個仔，一個十二歲
　　　　　　　　　嘅細路哥拉咗去毒檔呀？

石：　　　　　　　（望一望法官）我想——

辯方律師：　　　　（大聲地打斷石偉廉）係定唔係！

石：　　　　　　　（想了一想，有點猶豫）係。

辯方律師：　　　　（反諷地）咁係咪又係基於一種愛心呀？

控方律師：　　　　大人我反對！除非辯方律師可以詳細解釋呢一點。

辯方律師、石：　　（望向法官）

法官：　　　　　　反對有效。

辯方律師：　　　　（雖被駁回，仍轉過頭來再施壓）石生。

石：　　　　　　　（垂眼自省）

辯方律師：　　　　（高聲地）石生！

石：　　　　　　　（不勝壓力的負荷，以手掩面）

△ 鏡頭溶出。

△ 緊接正在向楊立清提問的辯方律師。

辯方律師：你哋有無試過嗌交？

楊：　　　　（沒想到他竟會問私隱事，一時不曉得該如何回答）

辯方律師：（催促她）楊小姐，你同石生有無試過嗌交呀？

楊：　　　　（吸一口氣）有。

辯方律師：為咩嘢事嗌交呀？

楊：　　　　（諷刺地）你拍拖嗰陣時，通常為咩嘢事嗌交㗎？

辯方律師：（被堵得語塞了）

法官：　　　楊小姐，請你正面答覆呢個問題。

楊：　　　　（心裏有些沒好氣）為啲芝麻綠豆小事囉。

辯方律師：係唔係因為你哋性格不合，發生磨擦呀？

楊：　　　（覺得這問題荒謬）

辯方律師：（咄咄逼人）係唔係呀，楊小姐？

楊：　　　（勞氣地）我係女人性格，佢係男人性格——

辯方律師：（打斷楊立清）係定唔係？

楊：　　　（近乎於負氣）係。

辯方律師：（摘下眼鏡，捏一捏鼻樑）你同佢打嗰封信嗰陣時，有無發生過爭論呀？（戴回眼鏡）

楊：　　　（毫不猶豫地）無。

石：　　　（凝神瞧着她）

辯方律師：楊小姐，你同石生相愛到啲嘢程度呢？

楊：　　　（啞口無言）

控方律師：大人，我反對！

辯方律師：（反駁）大人，石生同埋證人嘅關係如果搞清楚，我哋就可以明白證人幫石生打信俾 ICAC 嘅動機。

法官：　　反對無效，繼續。

辯方律師：楊小姐，請你答覆呢個問題。

楊：　　　（實在不知怎樣回答）

辯方律師：你同石生有無發生過關係？

楊：　　　（猶豫片刻）有。

辯方律師：大聲啲。

楊：　　　（大聲了一點）有！

辯方律師：你同石生有無試過喺警察宿舍度過夜？

楊：　　　無。

辯方律師：點解無？

楊：　　　因為石生話，唔啱規矩。

辯方律師：石生有無試過喺你屋企過夜？

楊：　　　（瞥了一瞥石偉廉）有。

辯方律師：（步步緊逼）石生前晚係咪喺你屋企過夜呀？

楊：　　　（想了一想）係。

辯方律師：（語速加快，更形壓逼）楊小姐，你最近係咪申請緊去美國？

楊：　　　係。

辯方律師：石生知唔知道呀？

楊：　　　知。

辯方律師：（點頭）嗯。石先生既然知道你要走，又同你發生超友誼關
　　　　　係，又使到你要喺本案出庭做證人，到底石先生嘅原則觀
　　　　　念、道德觀點同埋責任感，係唔係有問題呢？

△ 李天與控方律師交頭接耳。

辯方律師：石先生之所謂原則，到底係佢自己所定嘅原則，定係根據人
　　　　　哋嘅原則嚟做樣做俾人哋睇㗎？

△ 鏡頭慢推，坐在歐 Sir 和男廉署調查員丙之間的石偉廉垂頭反思。

辯方律師：（雄辯滔滔地指着石偉廉）石生既然喺警察單身宿舍拒絕同
　　　　　楊小姐過夜，（又指着楊立清）喺楊小姐屋企亦都應該一
　　　　　樣！（向法官）從呢兩點睇起上嚟，石先生係一時一樣，
　　　　　根本無原則。（指着石偉廉）佢既然可以拒絕二千蚊，點
　　　　　解唔可以拒絕一碟蟹！石生控告人哋貪污，究竟係以乜嘢
　　　　　嚟做標準㗎？

控方律師：（站了起來）大人，我反對辯方律師呢一連串嘅問題。我
　　　　　想問下法庭，究竟我哋依家審緊嘅，係邊個人？

第三十二場

景：市區楊立清家

時：夜

人：楊立清

△ 空無一人的客廳，燈光昏沉，只聽見楊立清在房裏打字的聲音。

△ 鏡頭由廳中的沙發、盆栽、音響，一直慢搖至房裏楊立清在窗前打字的背影，配以 V.O.。

楊：（V.O.）我辭職喇，好多謝公司呢兩年嚟嘅照顧，雖然我嘅職務特殊，我總算能夠勝任愉快。最初我以為賓主之間，有好多默契，可以創造一番事業，至少磨擦越嚟越多之後，我至發覺，我同公司之間嘅了解唔夠，若果要互相支持嘅話，根本係無可能嘅事。我雖然冷靜，我亦有情感上嘅弱點，所以一直唔知道係走好，抑或留喺度好。等到我揰過呢一關，憑呢次嘅經驗，我發覺根本任何事都反覆，正可以反，反之後可以正，人格規條可以歪曲，就視乎邊個被批判……⁷

△ Jump Cut 至楊立清茫然地凝望窗外的側臉。

楊：（V.O.）又要衡量最後所得嘅利益，而我始終唔願意投入……

△ Jump Cut 從另一個角度拍楊立清的側臉。

楊：（V.O.）因為係人哋嘅理想，於我無切身又立即見效嘅利益……

△ Jump Cut 至特寫楊立清的正面。

楊：（V.O.）……到底，我所得嘅花紅太少。所以，我辭職。

第三十三場

景：離島村中崔校長家門外小路／
　　警署外／後巷／岸邊
　　　時：日
人：法官（V.O.）、崔校長、石偉廉、
　　警員兩名、周二嫂、奀仔

△ 崔校長拉上家門的鐵閘，挂起靠在牆邊的拐杖，步下石級，背對住鏡頭，遲緩地在村中的小路上踽踽前行。

法官：（V.O.）本席宣判，第一被告黃中智，首項控罪，罪名成立，
監禁五年。第二被告包亦駿，第一及第二項控罪，罪名成立，第
一項控罪判處入獄五年，第二項控罪入獄三年，兩項判決同期執
行。

△ 鏡頭從特寫警署鐵閘上的香港皇家警察徽章拉開，只見身穿軍裝警
員制服的石偉廉迎面遇上兩位同袍，雙方互相敬禮。

△ 石偉廉微微一笑，繼續向前行。兩名警員回頭望着石偉廉遠去的背
影，面上流露出欽佩的神色。

法官：（V.O.）第三被告張斌，第一項控罪罪名成立，判處入獄五年。
同時本席又宣判，該筆賄款港幣二千元，由法庭充公。

△ 以上 V.O. 配以下蒙太奇畫面。

△ （蒙太奇）崔校長走進後巷乙，看見地下賭檔門上貼着政府封條，繫
上鎖鏈，便滿意地微笑往前走。

△ （蒙太奇）毒檔張貼着查封的通告。

△ （蒙太奇）另外兩處非法場所都空無一人。

△ （蒙太奇）後巷甲的樓梯上沒了老道友的身影。

△ （蒙太奇）鏡頭從昏暗的陋巷推向光明的海邊。

△ （蒙太奇）周二嫂和奀仔在岸畔忙着把一袋袋的草帽收拾好，擺上
手推車——他們轉行了。

△ （蒙太奇）鏡頭慢慢搖至二人身後的海上，漁船處處，一片明亮。

<p style="text-align:center">完</p>

註：

1. 許鞍華導演是在1977年3月加入廉署拍攝劇集的，她於1978年3月離開，剛好一年，共完成了七集一小時的作品。跟據許的訪問，《男子漢》和《查案記》是最早完成拍攝的兩輯，可惜當時這兩集都因廉政專員受到壓力而被禁，未能出街，直到1999年才得以在香港國際電影節期間放映。ICAC「廉政頻道」的網上資料現把它當成第六集，該片網上連結為：https://ichannel.icac.hk/tc/categorylist.aspx?video=266。其他還有《歸去來兮》、《牛扒費》、《兩個故事》（另請嚴浩執導）、《黑白》和《第九條》。陳韻文只參與了《男子漢》、《歸去來兮》及《兩個故事》之〈水〉的編劇工作。

2. ICAC「廉政頻道」影片上的字幕和故事簡介都寫「石偉烈」，但經陳韻文確認，原劇本應為「石偉廉」。

3. IO 即 Information Officer 新聞主任。

4. ICAC 系列的資料搜集詳盡，取景亦盡量寫實，當年廉政公署總部正是影片所攝的那幢和記大廈。

5. 所寫的警署位於離島，大部份販毒和開賭檔的場景都取景於長洲。許導演曾提過當時警方不大願意借出場地，所以長洲警署的場景是借用長洲醫院改裝的。

6. 片中劉松仁對白所講的 PGO 應是 PBO 的誤讀，指《防止賄賂條例》（Prevention of Bribery Ordinance），當年 ICAC 劇集的原構思，是每一集重點宣傳其中一條條例。

註：

7. 陳韻文提過《男子漢》是她最喜歡的 ICAC 作品。在2014年香港國際電影
 節出版的《靜默的革命——廉政劇集四十年》刊登了黃愛玲跟她訪談記下
 的一段珍貴記憶：

 [男子漢是真有其人，加入警察部門不久，火氣正盛，我說不知道他後來
 有沒有保持這份執着，她慨嘆：「當時的大環境就是如此，難。」劇裏的
 其他角色，基本上都是虛構的，平常可能從這裏聽一點，從那裏聽一點，
 摭拾一些人生片段發揮而成。人是很複雜的，就如劇中那位警長，工作上
 他同流合污，但回到家裏，他可是一個好丈夫，好父親。接近結尾時，陳
 韻文沒有多在男主角的處境狀態上落墨，倒花了頗長的篇幅描寫其女朋友
 鄭裕玲打辭職信。「寫劇本如寫小說，不能太直接，要留白，讓人有呼吸
 和想像的空間。」劇中鄭裕玲在法庭作證時，被問及她與男朋友為甚麼常
 有爭執，她說：「我是女人性格，他是男人性格。」也許正是這份女性的
 獨特觸覺，讓陳韻文與許鞍華合作的兩集，在廉署的劇集裏得額外出眾。
 2013年11月16日]

 陳韻文在認識黃愛玲的第一天，已被問到鄭裕玲的辭職信緣何沒有結論。
 其時立在電影資料館門前候車，幾個人柴哇哇，陳沒正面作覆。熟稔之後，
 說：「信中字裏行間的心理矛盾，反映鄭見未來之不可測，對石偉廉的前
 途與兩人之間感情方向猶豫。其實鄭裕玲信中詞句，正正反照石偉廉的徬
 徨。」

《ICAC》——《男子漢》

（1977）

監製：許仕仁

導演：許鞍華

編劇：陳韻文

劇本審閱：金庸

副導：黎景光

製片：林寶蓮

攝影：鍾志文

拍攝：富藝廣告公司

劇務：金軍

場記：曾家傑

資料搜集：陳港開

片頭設計：陳樂儀

主題曲：Noel Quinlan（即陸昆侖）

演員：劉松仁、關聰、韋烈、鄭裕玲、譚泉慶、上官玉、芳一萍、鄭子敦、梁漢輝、
陳寶洋、趙立基、何廣倫、王炳麟、黃寶玲、羅麗娟、鄺偉強、謝雄、
劉仕裕、曹濟、胡德球、江可愛、梁潔芳、陳永誠、文仲生

客串：曾江、夏雨

出品：廉政公署

《ICAC》——《歸去來兮》

導演：許鞍華
編劇：陳韻文

第一場 1

景：前往半山大宅途中

時：夜

人：李天（廉署小組主管）、歐 Sir（廉署調查員）、女調查員甲、喬裝貴賓的男警員甲、乙、女警、印度裔守衛

△ 特寫一輛勞斯萊斯房車車頭的飛翔女神塑像在夜路上奔馳，畫面同步打出片名《歸去來兮》。

△ 從車頭的玻璃窗可見前面還有一輛黑色房車在行走。

△ 帶頭的車中坐着兩男一女，皆盛裝打扮。

△ 後隨的車廂內，李天和歐 Sir 夾住身披黑色皮草的女廉署調查員甲坐着，都穿着晚禮服，一臉嚴肅。

△ 兩輛房車在半山區的坡道上疾馳。

△ 帶頭的房車車廂內也是兩男一女，都是喬裝貴賓的警員，女的肩上裹着灰色皮裘，儼如赴宴，從他們背後的玻璃窗中可見另一輛房車正在後面緊跟着。

△ 路燈下，兩輛房車一先一後拐了彎。

△ 半山上，帶頭的房車慢駛至大宅外停下。

△ 一名裹頭巾的印度裔錫克教守衛在閘門內打量來人。

△ 帶頭的車裏，喬裝貴賓的警員甲遞給司機一張請柬，司機一接過，便開門下車去。

△ 從車中看出去，司機走到閘門前，把請柬交給裏面的守衛。

△ 車內的李天、歐 Sir 和女調查員甲氣定神閒，靜觀其變。

△ 守衛將請柬交還司機，打開閘門，司機上車。

△ 大宅中門大開，兩輛房車先後駛進閘門，山下是一片璀璨的夜色。

第二場

<div align="right">景：大宅外</div>

<div align="right">時：夜</div>

<div align="right">人：李天、歐 Sir、女廉署調查員甲、喬裝貴賓的男警員甲、乙、
女警、軍裝警員多名、印度裔守衛、打手</div>

△ （俯攝全景）大宅前的圓形花圃旁停泊着汽車，可見宅內的賓客一定不少。

△ 帶頭的那輛勞斯萊斯停了下來。

△ 廉政公署人員及警員隨即下車展開行動。

△ 閘門前，印度裔守衛擋住了李天。

印度裔守衛：（慌張）做咩呀？

李天：　　　（亮出證件）ICAC。

△ 印度裔守衛忙轉身，意欲逃向大宅，馬上被歐 Sir 逮住。

△ 打手衝向喬裝貴賓的警員甲。

警員甲：（喬裝成貴賓）行開！（手一揚，讓打手撲在車頭上）

女警：　　（脫掉喬裝貴賓的灰白皮草，往後拋開，出手將打手制服）

△ 李天和歐 Sir 捉住了印度裔守衛，往閘門的方向望去。

△ 擾攘中，多輛警車接續到達。

△ （俯攝全景）大批軍裝警員衝進閘內，踏過花圃。

△ 多名警員相繼下車。

△ （俯攝全景）警方和廉署人員都向大宅方向跑去。

△ 大批警隊衝進大宅。

第三場　　　　　　　　　　　　　景：大宅內的非法賭場

時：夜

人：李天、歐 Sir、女廉署調查員甲、喬裝貴賓的男警員甲、乙、
女警、軍裝警員、女荷官、男女賭客十多人、鄭友邦、助手

△ 大廳中，十餘二十名衣飾華貴的賭客或站着寒暄，或坐着閒聊，或
聚在酒吧前，煙霧彌漫。

△ 這時，喬裝貴賓的警員甲、乙持槍衝了進來，賭客們大驚。

警員甲：吼嗦哈咪郁！

△ 特寫女荷官的面部表情，凝神審視着形勢。

警員甲：（O.S.）我哋係差人！

△ 特寫女荷官的手，乘亂按下桌邊的按鈕啟動機關。

△ （緊接中遠景）賭桌的桌面突然上下一百八十度反轉，賭具、鈔票、
籌碼全部掉進下面地牢。

△ 警員們措手不及。

△ 桌面轉了回來，空空如也。

△ 警員們面面相覷。

△ 緊接地下室，但見賭具、鈔票、籌碼，從天而降，撒滿一地，室中
的鄭友邦見狀，叼着雪茄，立即走到牆邊按下開關。

△ 大宅的鐵閘徐徐關上。

△ 地下室中，鄭友邦的助手蹲在地上收拾賊贓。

△ 這時李天、歐 Sir 和女調查員甲開門進來。

歐 Sir：（出示證件）ICAC！

助手：　（看不清形勢）有無搞錯呀，差佬幫老廉。

李天：　呢度邊個話事㗎？

鄭友邦：（披着外套，坐在桌角，理也不理，繼續抽雪茄）頂佢個肺吖！
派埋俾佢啦。

Δ 喬裝貴賓的男女警員及軍裝警員趕到。

鄭友邦：（調侃）你哋又係邊個話事呀？

李天：　（正面特寫）開夾萬。（出示搜查令）

警員甲：（大聲命令）開喇嘛！

Δ 鄭友邦面露猶豫。

鄭友邦：（發覺形勢不妙）挑，又話係冤家！

Δ 鄭友邦在眾人包圍下轉身開夾萬。

第四場

　　　　　　　　　　　景：非法賭場外

　　　　　　　　　　　時：夜

　　　　　　　　人：軍裝警員多名、眾賭客

Δ 大宅外，軍裝警察林立。

Δ 男女賭客們一個個被警員押上車，都衣冠楚楚地成了階下囚。

軍裝警員甲：吘哰唥出晒嚟啦嘛？（稍稍確定一吓）可以鎖得車門。

Δ 軍裝警員乙把警車的後門關上。

第五場

　　　　　　　　　　　景：非法賭場內

　　　　　　　　　　　時：夜

人：李天、歐 Sir、喬裝貴賓的警員甲、乙、軍裝警員、鄭友邦

Δ 特寫歐 Sir 及警員甲、乙的手，從夾萬內搜出了大批現鈔、首飾等。

Δ 軍裝警員拿着掃帚收拾散落地上的賭具和贓物。

Δ 特寫警員乙的手從夾萬裏撿出一大包毒品，掂一掂重量。

鄭友邦：（靠在門上，大事去矣，只能說負氣話）咪靜雞雞袋咁啲就得嘞。

警員乙：（在夾萬前，不滿地抬頭）你講咩話？

△ 歐 Sir 站在李天身旁翻看着搜獲的賬簿。

歐 Sir：（已找到自己部門想要的東西，微笑向警員）你哋還你哋，我哋還我哋吖！

△ 歐 Sir 快速地翻看賬簿，夾在裏面的一紙欠單跌落地上。

△ 李天蹲下去把欠單撿了起來。

△ 鏡頭從他的 P.O.V. 角度特寫，可見欠單上面寫着：「我趙有福欠鄭友邦先生拾伍萬元正，訂明即日起計六周內本利全數清還，月息一分，此據。趙有福字。一九七七年十一月七日。」

第六場

景：廉政公署盤問室

時：夜

人：李天、歐 Sir、鄭友邦

△ 鄭友邦斜斜地坐在桌前，西裝外套披在肩上，一臉憔悴，垂頭喪氣。

△ 桌上放着一杯喝掉了的咖啡及煙灰缸。

△ 隨鏡頭慢慢拉開，見到坐在對面問話的李天，和在旁筆錄的歐 Sir。

△ 從雙方與前一場不同的衣着看來，已和破獲賭場當晚隔了一段時間。

李天：　（O.S.）趙有福以前有無去過你哋個賭檔？

鄭友邦：（疲憊地）無呀。

李天：　（O.S.）嗰晚同邊個人上嚟呀？

鄭友邦：好似同個女人。

李天：　（鏡頭拉開，調查員入鏡）個女人以前有無去過你哋嗰度㗎？

鄭友邦：（略想了一想）見過吓佢啦。

李天：　　知唔知佢叫咩名呀？

鄭友邦：（猶豫地轉頭看了李天一下）睇佢有出嚟蒲嘅，嗰晚啲大粒佬個個都識得佢。

歐 Sir：　個女人賭錢定佢賭錢呀？

鄭友邦：（閱人無數的模樣）女人賭，同埋佢賭，咪一樣佢出錢！嗰晚啲大粒佬呃住個女人，佢咪賭到忘晒形囉。

歐 Sir：　（語尾帶嘲諷）所以輸咗十五萬喇喎？

鄭友邦：（見慣不怪地）唔出奇吖。

李天：　　你見得多啦，吓嘛？

鄭友邦：哼，當時我以為佢好有料嘅添，博我收順啲啦，點知後來我睇見佢簽欠單，我就知道佢未到家。（吐出最後三字時，輕蔑得咬牙切齒）哼。

李天：　　之後你有無見過佢出現呀？

鄭友邦：（轉過頭來，望住李天，苦笑着反諷）無喇，你哋都呫咗我檔口咯，佢仲邊處有機會再返嚟博啫，係嘛？（嘆一口氣，垂下頭去）

李天：　　（暗暗開出條件）如果我地要你認人，你一定認得到㗎啦，係嘛？

鄭友邦：（鏡頭下，夾在兩名調查員的背影之間，彷彿已陷於死角）咁呀？

歐 Sir：　（譏誚）有人掅你十五萬，你無理由認佢唔到格。

李天：　　（默認對方已經接受）得㗎喇，你可以做證人就得㗎喇。

Δ 李天向鄭友邦輕輕點頭，鄭友邦茫然地望着他們。

第七場

景：雞寮、食肆

時：日

人：李天（V.O.）、歐 Sir、雞寮工人、食肆東主、趙有福、收租佬

△ （蒙太奇）雞啼聲中，鏡頭慢掃，只見雞寮內的兩名工人在宰雞，一個從籠子裏捉，一個拿着刀割。

△ （蒙太奇）被割了頸的小雞給扔到籠子內，垂死地拍打着翅膀。

△ （蒙太奇）又一隻雞給活生生地割了脖子。

△ （蒙太奇）一地的血。

△ （蒙太奇）蒼蠅密佈。

李天：（V.O.）趙有福月入三千八，竟然欠人十五萬咁多，憑呢一張欠單，加上人證，就證明佢犯咗防止賄賂條例第三十五條，亦即係話，未得總督嘅批准，接受金錢或者其他嘅利益。

△ （蒙太奇）一身衛生督察制服的趙有福在檢查那裏的環境，低頭往記事簿上寫着，背景裏的不遠處是黃雀在後的歐 Sir。

△ （蒙太奇）雞在熱鍋裏給攪動着。

△ （蒙太奇）煮熟了的雞屍堆在一起。

△ （蒙太奇）工人的手純熟地給死雞拔毛。

△ （蒙太奇）收租佬咬住牙籤在旁觀看着一切。

李天：（V.O.）喺過去一年裏面，ICAC 接到八宗指趙有福貪污嘅投訴，單單都指佢收到大量嘅黑錢，換句話講，趙有福應該有好多財產。但係我哋查過佢銀行嘅戶口，只係得三個半啫，所以我哋依家嘅任務，就係要查出趙有福財產嘅來源，同埋佢收藏呢啲財產嘅地方。如果搵到嘅話，就可以證明到呢一筆財產嘅數目，遠超過佢過去公職嘅收入，咁我哋仲可以控告佢犯咗防止賄賂條例第十條1B，即係擁有財富與過去同埋現在嘅官職收入不相稱。

△ （蒙太奇）收租佬從雞寮走出來，瞧見了歐 Sir，略覺他面生，卻又不以為意地繼續往前走。

△ （蒙太奇）趙有福瞧着眼前的黯敗，彷彿再惡劣他都可以視而不見。

△ （蒙太奇）積着污水的地上，是生菜、水桶與鍋具。

△ （蒙太奇）骯髒的帳篷下，炊煙彌漫，一個叼着香煙的工人拿起蒸籠，攔到一邊。

△ （蒙太奇）一地待洗的食具旁，收租佬靠在啤酒箱上咬牙籤，一臉漠然。

△ （蒙太奇）食肆前，歐 Sir 佯裝點煙，監視着裏面的收租佬向東主說着些什麼。

第八場

景：趙有福家

時：日

人：趙有福、兩名女兒、趙妻、母親

△ 戴眼鏡的大女兒坐在飯桌旁剪線頭。

△ 小女兒則拿起了一件衣物來查看，都是從工廠接回來做幫補家計的。

△ 貼着財神的家門被打開。

△ 室內的老母親坐起身來。

△ 門開處，趙有福走進來，打了個呵欠。

△ 家中是舊式唐樓的格局，鏡頭前景的枱燈和一排書，表明兩個女兒仍在上學，後景可見到廚房的一角。趙有福跟她們打招呼的時候，兩個女兒與他毫無眼神的交流。

大女兒：阿爸。

小女兒：阿爸。

大女兒：（一邊剪線頭）留咗碗雞腳湯俾你呀。

趙有福：（沒話找話）乜你哋仲唔做功課呀？（抬頭一看）咦，阿媽呢？點解唔見咗人呀？

小女兒：（仰一仰頭，示意媽在睡房那邊）呢！

趙有福：又病咗呀？

大女兒：（仍忙着剪線頭）佢屙到幾乎跌咗落廁所呀。

趙有福：（無意中透露出他對髮妻的吝嗇）咁仲學人飲雞湯！

小女兒：（更正他）腳呀。

△ 趙有福走入房間。

△ 睡房內，趙妻精神不濟地坐在牀上搽藥油。

趙妻：（一邊搽藥油，一邊談起家中瑣事）唉，係呀，依家啲雞腳呀
　　　仲賣到鬼咁貴添嘛。

△ 趙有福入鏡，在牀沿上徐徐地坐下來。

趙有福：（回頭看她）你唔係屙得好緊要吖嘛？

趙妻：　（苦惱地）乜唔緊要呀，要去輪街症。

趙有福：（省了錢，笑一笑）輪吓啦就會好㗎喇。

△ 趙有福站起來，趙妻把藥油擱在牀邊的櫃頂。

趙妻：　（語帶埋怨）輪到我腳都軟埋。（拿起一件衣服摺疊，提醒
　　　他）喂，去叫聲阿媽吖。

趙有福：（懶得去）佢咪睇住我返嚟囉。

趙妻：　（記掛着未完成的家務，邊說邊皺眉）快啲飲咗碗湯等阿女洗
　　　咗個碗佢，依家啲老鼠都唔幾猖狂，見到滾水都哄哄吓㗎。

趙有福：得嘞！聽日我收咗工，帶番啲老鼠散返嚟俾你，吓。

趙妻：　唉，咪嘞，死咗喺啲窿窿罅罅度都唔知點撳佢出嚟。

△ 趙有福步出睡房，趙妻仍在牀上摺衣服。

△ 趙有福走到客廳，隔着窗柵跟母親打招呼。

趙有福：阿媽呀？

母親：　（已糊塗）吓，返工呀？

趙有福：（輕輕點頭）哦。（想不出說什麼才好）好嘞，我去喇吓。

母親：　　哦，好，返工呀。

△ 鏡頭推進母親滿佈皺紋的老臉。

△ 趙有福走到女兒旁，隨手拿起一件她們正在修剪的衣物看了看。

趙有福：嗱，你哋記得做功課吓。（這是他跟她們唯一的溝通方法，說
　　　　完了轉頭便走）

△ 趙有福的背影沿着走廊步向廚房。

大女兒：（O.S.）成日就嗌我哋做功課。
小女兒：（O.S.）交咗貨至算啦。
大女兒：（O.S.）成日都淨係識得嗌我哋做功課嘅咋。

△ 特寫趙有福的手自煲裏連湯帶鷄腳舀了一點上來，就着勺子喝了幾
　　口。
△ 兩個女兒繼續在剪線頭。
△ 趙妻仍在房中牀上摺衣服。

趙有福：（O.S.）走喇喂。
趙妻：　　（對他經常不在家已經習以為常，高喊一聲）哦。

第九場

景：街上

時：日

人：趙有福、李天

△ 中遠景內，趙有福穿着衛生督察的制服走下樓，把帽子戴上，越過
　　街市走遠去。
△ 鏡頭向左拉開，只見李天一直靠在一輛汽車旁監視着他。
△ 背景傳來舊區打麻將的聲音。

第十場

景：茶餐廳
時：夜
人：趙有福、收租佬、李天

△ 趙有福和收租佬在茶餐廳的卡位上相對而坐，收租佬把一雙赤脚擱在座位上，桌面有兩杯熱奶茶。

收租佬：（用牙籤剔牙，帶事不關己的口吻替人求情）佢叫我問聲你，嗰兩舊水遲啲俾得唔得喎，上個禮拜佢老婆被車撞死咗。

趙有福：（語氣平和，但暗藏威脅）你問佢，開少幾日工，執乾淨個檔口，先做生意得唔得呀？

△ 收租佬陪笑着。趙有福氣定神閒，揭開糖罐，舀了一羹白糖，加到奶茶裏。

收租佬：（把兩脚放下來，挪好身子，臉色一正，盡人事）唔係好多啫，兩舊水咋嘛。

趙有福：（呷了一口奶茶，無動於衷）係囉，唔係幾多啫，你同我收埋佢吖。

△ 收租佬也早知求他沒用，只好無奈地一笑。

趙有福：（毫無商量餘地）拖遲咗幾個月，嗰筆數唔清唔楚，到嗰陣時我點算呀？

收租佬：（給自己解嘲）我都話㗎啦，好多人個老婆夠被車撞死咯，係咪？

趙有福：（快刀斬亂麻）唔好講咁多嘞，你一於同我收埋個二百銀，湊足條數，然後交去畢小姐嗰度。

收租佬：（垂着眼，略有點不情願）好。（端起茶杯喝了一口）

趙有福：（說的還是他自己的道理）數還數，路還路喎。

收租佬：係。（不以為然地，再喝一口）

△　鏡頭緊接，原來李天一直坐在趙有福的背後偷聽他們。

△　此時鏡頭由茶餐廳內的三人拉開，搖過店門前的麵包櫃，特寫巷中的溝渠上，烏黑的積水同流合污。

第十一場

景：二奶張瓊瓊家

時：日

人：趙有福、張瓊瓊、兒子、師奶雀友三人

△　麻將聲中，新式的住宅單位內，兒子正蹲在客廳裏玩耍。

△　門開處，趙有福走了進來，再回身關上鐵閘和大門，把鑰匙袋好，見了兒子便笑微微——他的髮妻只給他生了兩個女兒。

△　一見他回來，兒子便把鞋子穿上，準備跟爸爸上街去，他身後房中的張瓊瓊也馬上擱下牌局，站起身來。

師奶甲：（惡死）喂，使乜停晒手嚟陪佢啫！

師奶乙：（取笑）係呃，咁恩愛做咩喎。

張瓊瓊：（邊說邊出房門）打牌啦衰人！

△　師奶們都好奇地從房裏笑着探頭看看張瓊瓊的米飯班主。

△　趙有福坐在沙發上看着兒子穿鞋，張瓊瓊出來坐到他身旁。

趙有福：你有無同我開支票呀？

張瓊瓊：你要咁多錢嚟做咩啫？（緊張地問，他的錢包便是她的夾萬）要咁多錢嚟做咩呀？

趙有福：（O.S.）唔好問咁多喇，快啲去寫支票啦。

張瓊瓊：嗰個人我又唔識嘅。好彩係男人嚟啫，如果唔係呀，我以為你攞十五萬俾第二啲人玩呀。

△　趙有福沒好氣理會她，蹲下身去幫兒子穿鞋子。

趙有福：（對兒子）嚟，同你着鞋。

張瓊瓊：（心疼銀紙）喂，咁你幾時俾番我呀？

趙有福：（覺得她有無搞錯）嗰啲錢係我定係你㗎？

張瓊瓊：（不滿形於詞色）我以為已經係我㗎嘞。

△　張瓊瓊起身入內拿支票，趙有福繼續幫兒子穿鞋。

兒子：　好窄啊。

趙有福：（低聲陪兒子說話，一派慈父模樣）

師奶乙：（O.S.）趙先生呀，你老婆呢？

趙有福：（不大耐煩）佢有事做，你哋等下啦吓。（又笑着向兒子）好
　　　　唔好呀？

兒子：　得喇。（突然）好肚餓呀。

趙有福：（摸兒子的頭）肚餓？

兒子：　唔。

趙有福：哦，等陣爸爸去買嘢俾你食好唔好？

兒子：　好呀。

趙有福：乖喇。

第十二場

景：生死註冊處

時：日

人：歐 Sir、註冊處職員

△ 走廊上，歐 Sir 推門而進，鏡頭慢慢往上特寫生死註冊處的名牌。

△ 向左橫移的鏡頭內，幾名職員坐在辦公桌後工作。櫃位前，歐 Sir
　 一邊查詢一邊筆錄。

男職員：個細路叫趙宏基。

歐 Sir：　佢父母叫咩名呀？

男職員：張瓊瓊同埋趙有福。

歐 Sir： 唔該你，可唔可以俾佢出生日期同埋其他細節嘅嘢我？

男職員：得。

第十三場

景：政府檔案室

時：日

人：李天、檔案室職員

△ 向右橫移的鏡頭內，李天隔着資料櫃和一位女職員溝通，室內的四
　壁都擺滿了檔案。

女職員：阿李生，你哋查緊嗰層樓唔係趙有福㗎嘛，佢係用張瓊瓊個名
　　　　嚟登記㗎。

李天：　邊個做契㗎？喺邊間律師樓度辦手續㗎？

女職員：咁不如我俾一個詳細啲嘅資料報告你好唔好？

李天：　好呀。

第十四場

景：廉政公署總部

時：日

人：李天、歐 Sir、廉署高級主管

△ 高級主管走進辦公室，正在討論着的李天和歐 Sir 站起來迎接。

高級主管：　Sit down。（示意他們坐下）坐低。

李天：　　　（報告）銀行份報告嚟咗囉嘛。

高級主管：　（隨便地坐在桌角）

李天：　　　張瓊瓊每個月嘅入息全部都係靠股票買賣，唔會有趙有福
　　　　　　經手嘅支票㗎。

高級主管：唔。銀行存款幾錢呀？

李天：　　　（轉頭翻資料）八十七萬九千四百零六個八。

高級主管：咁多錢呀，幾時數字嚟㗎？

李天：　　　尋日朝。

高級主管：唔。有無話邊間股票公司經手呀？

李天：　　　有呀。

高級主管：唔。咁你上去股票公司度查一查好嘛？

李天：　　　好呀。

△ 高級主管點頭起身。

第十五場

景：畢小姐家

時：日

人：趙有福、畢小姐

△ 鏡頭由露台往外望的中上住宅區，拉過窗前的盆栽，回到屋中雅致
　的客廳內，環境明顯地比張瓊瓊家更高級，從沙發的設計也可見女
　主人的品味。

△ 穿着西裝的趙有福坐在沙發上面，手搭在情婦畢小姐的肩膊上，她
　手裏豎着一根香煙。

畢小姐：嗰十五萬，你唔使拎返去嗰檔嘢喇。

趙有福：（愕然）

畢小姐：已經冚咗喇。

△ 她低頭揼一揼煙灰，可見到是他三個女人之中最年輕漂亮的。

畢小姐：你本來想帶我玩多次㗎？

趙有福：（自有他的顧慮）我諗住攞番張欠單返嚟㗎。

畢小姐：依家咪唔使還錢俾人囉。（不大關心地抽一口煙）

趙有福：（仍是擔心）嗰張欠單唔知究竟喺唔喺度？

畢小姐：（回頭一笑，很有門路）我幫你查下。

趙有福：（相信她定有辦法，笑着點頭）哦。

畢小姐：（煞有介事地摸一摸趙有福的臉，以示關心）你睇吓你吖，呢
　　　　個禮拜無嚟精神咁，十五萬之嘛，一陣間就搵返啦。

趙有福：（邊拍拍她的大腿，邊笑着搖頭，她說得倒容易）

畢小姐：（瞟了他一眼，心有所謀）依家咪慳番囉。

趙有福：唔？（明白她心中所想，自西裝內掏出支票來，打開交給她）
　　　　嗱，俾你嘞！

畢小姐：（滿意地淺笑着接過）錢到手我先信你呀。（站起身來）

△　畢小姐背對着他抽煙。

趙有福：（O.S.，忽然記起）啊，收租佬有無拎啲錢嚟呀？

畢小姐：（轉身）係呀，唔記得話俾你聽添，上次肉食公司嗰單，都已
　　　　經補番數。

趙有福：（憂心忡忡）你認真要同我查下，嗰張欠單，究竟喺邊度呀。

畢小姐：（點頭）OK。

第一節完
Commercial Break

第十六場

<div style="text-align:right">

景：張瓊瓊家

時：晨

人：兒子、股票行王經理（O.S.）、
李天、廉署男調查員甲、女調查員乙

</div>

△ 電話響，穿着柔道服的兒子走出客廳來。

△ 他拎起聽筒。

兒子：　喂？

王經理：（電話內 O.S.）阿趙生喺處嗎？

兒子：　唔喺度呀。

王經理：（電話內 O.S.）阿趙太呢？

兒子：　唔喺度呀。

王經理：（電話內 O.S.）佢是但一個返嚟，你叫佢打電話嚟股票行。

兒子：　唔。

王經理：（電話內 O.S.）你話有緊要事搵佢。

兒子：　唔。

王經理：（電話內 O.S.）你係邊個呀？

△ 兒子已經掛掉電話。

△ 他正想回房，聽到門鈴響，便向門口走去。

△ 還未走到門前，他便猶豫了。

兒子：邊個呀？

李天：（門外 O.S.）我哋 ICAC 㗎，唔該開一開門吖，我哋想入嚟調
　　　查一下。

△ 兒子走到門前，卻沒有忘記大人的囑咐，不要隨便開門給陌生人。

△ 門外，李天將證件遞到防盜眼前，兩名廉署調查員站在他身後。

李天：睇唔睇到張證件呀？

兒子：（門內 O.S.）無大人喺度呀。

△ 李天回頭望望男同事，不知如何是好。

△ 屋內，兒子把門上的三個鎖都鎖好。

男調查員甲：（門外）呢度姓趙㗎係咪呀？

兒子：　　　（門內）無人喺到呀，媽咪去咗打通宵麻雀。

男調查員甲：（門外）咁你爹哋呢？

李天：　　　（門外）你知唔知你媽咪去邊度打麻雀呀？

兒子：　　　（門內 O.S.）佢就返嚟㗎喇，佢返嚟同我返學呀。

李天：　　　（回頭望望女同事）

女調查員乙：（門外，柔聲地逗小孩）咁你開門俾我地入嚟好唔好，
　　　　　　出面好凍呀。

兒子：　　　（門內，想了一想）無人喺屋企呀。（轉身便走）

△ 門外的李天和調查員們毫無辦法，只聽到屋內的小便聲。

△ 屋內的馬桶前，兒子拉好了褲子，甩甩手，便又走回房間去。

△ 李天和調查員們一籌莫展。

男調查員甲：咁點呀？

李天：　　　（苦笑）等啦。

第十七場

景：畢小姐家

時：晨

人：趙有福、畢小姐、女傭

△ 臥室中，趙有福、畢小姐同牀而睡，聽到外面敲了幾下門，畢小姐
瞧瞧趙有福，起來開了燈，下牀跂上拖鞋，走過去開門，是家裏的
女傭。

畢小姐：（輕聲地）咩事呀？

女傭：　（輕聲地）出面有幾個人，佢話廉政公署㗎。

△ 牀上被吵醒了的趙有福也聽到了。

△ 畢小姐回頭見他醒了，便走到他身旁。

畢小姐：有福。

趙有福：（知道事態嚴重，整個人彈起）唔？

畢小姐：（鎮定地）我出去開門喇噃。

趙有福：（也只好如此）哦。

△ 畢小姐出去後，趙有福掀開被子，翻身起來，坐在牀沿，暗揣大事不妙。

第十八場

<div align="right">景：趙有福家
時：晨
人：趙妻、廉署男調查員乙、丙、女調查員丙</div>

△ 趙妻剛睡醒，打着呵欠，走出廳來，惺忪地穿上棉襖，一看見女兒忘記帶的外套，立即抓起它轉身打開門，卻迎上三名剛來到門前的廉署調查員。

男調查員乙：早晨。（踏進門內，拿出證件）我哋 ICAC 嘅。

△ 趙妻也沒理會他們，一邊扣紐，一邊向樓下張望，看看女兒走了沒有。

趙妻：（朝樓下喊着）阿嫦呀！（便要下樓）嫦。

△ 男調查員丙攔住了她。

男調查員丙：（以為她沒聽見）我哋係廉政公署㗎。

趙妻：（女兒着涼比什麼都重要）你等等吓，我攞件衫俾個女呀。

△ 街上，只見趙妻拿着外套急步走下樓，茫然四顧，已不見女兒的蹤影。

第十九場

△ 門打開，畢小姐讓歐 Sir 和兩名廉署調查員入內。

歐 Sir：（先禮後兵）早晨——

畢小姐：（截住他話頭，水來土掩）我哋仲未起身，請你等等好嘛？（氣定神閒地轉身引路）

歐 Sir：（只得跟着走進去）

△ 畢小姐帶着調查員們走進客廳中。

歐 Sir：（道明來意）請問趙生喺度嘛？

畢小姐：（明知故問，拖延時間）邊位趙先生呀？

歐 Sir： 趙有福。

畢小姐：（站住了）喺房。（然後施施然入廳坐到沙發上）

歐 Sir：（看了看四周環境）唔該你請佢出來吖。

△ 畢小姐故作疲累地往沙發後一靠。

畢小姐： 佢會出嚟㗎喇。（暗示對方擾人清夢，所以應該要體諒）我哋仲未起身㗎。

男調查員丁：（站在歐 Sir 身後，客氣地公事公辦）唔該你快啲吖，我哋仲有好多嘢要問㗎。

畢小姐： （用司法程序招架）如果你有嘢問嘅話，等我律師嚟到你先問佢好嘛？

歐 Sir：（索性挑明了，語氣略帶諷刺）唔使搵律師嘞，最好你能夠交
　　　　啲旅遊證件俾我哋睇吓，或者梳化呀雪櫃呀嗰啲，如果有單最
　　　　好交埋出嚟。

△ 畢小姐面無表情地在心下盤算着，抬頭看看歐 Sir，卻瞧見趙有福
　　從房裏出來了。

△ 趙有福腳步遲疑地走出客廳，避得了一時避不了一世。

畢小姐：嗱，趙生喺度呀，有咩要問，你問佢吖。（既是一句話為男人
　　　　開脫，也在暗地裏劃清界綫）不過佢唔知我屋企嘅嘢㗎。

歐 Sir：（轉身看看趙有福，又回過頭來望住畢小姐）我哋可以睇吓你
　　　　睡房嗎？

△ 畢小姐和趙有福對望了一眼，趙有福面有難色。

畢小姐：（毫無懼色）跟我嚟吖。

△ 畢小姐款款地步入臥室，調查員們跟着走進去，趙有福垂頭站在原
　　地，無能為力。

△ 臥室中，畢小姐一手打開了衣櫃，現出裏面掛着的皮草，然後轉過
　　身來，繑起雙手，瞧住調查員，看他們能把她怎樣。

第二十場

景：趙有福家

時：日（時序接第十八場）

人：趙妻、廉署男調查員乙、丙、女調查員丙、母親

△ 廳子中，趙妻拿起水壺水杯斟茶。

趙妻：唔好意思呀，今朝起晏咗身，茶都仲未煲㗎，隔夜茶好唔好
　　　呀？

△ 三名調查員站着等她問話。

男調查員丙：哦，唔使客氣喇。

趙妻：　　　（殷勤地端上茶）嚟，飲茶。

男調查員丙：呵，唔該晒。

趙妻：　　　（一邊夾起頭髮）唏，我今朝起晏咗身，兩個女去咗返學
　　　　　　我都唔知，做咩你地咁早嚟搵阿福呀？

男調查員乙：佢响唔响度呀？

趙妻：　　　（根本分不清楚廉署與警隊的分別，以為他們都是同事）
　　　　　　哦，佢尋日當夜吖嘛。

男調查員乙：咁你知唔知佢幾時返嚟呀？

趙妻：　　　怕就返嚟喇。

△ 趙妻背靠着牆，鏡頭緩緩地朝她臉上逼近，三名調查員的影子把她
　籠罩住，像圍攻。

男調查員丙：　趙太，可唔可以攞你個身份證出嚟睇吓咁呢？

趙妻：　　　（些微警惕）呀，做咩呀？

男調查員丙：　循例登記下啫。

趙妻：　　　哦。

廉署調查員乙：有無吖？

趙妻：　　　哦，有。（正欲走開去拿身份證）

男調查員乙：　阿趙太。

趙妻：　　　（被叫住了）

男調查員乙：　順便攞埋每個月電費單同水費單出來吖。

趙妻：　　　（大惑不解）我無嗰啲嘢嚟喎，喺晒有福度。

男調查員丙：　咁你有無好似家用數簿嗰類吖？

趙妻：　　　都無啫。

男調查員乙：　你無札數嘅咩？

趙妻：　　　（實話實說）我唔使札數格，唔夠錢使咪問阿有福攞囉。

男調查員丙：　咁每一次攞幾多呀？

趙妻：　　　兩蚊三蚊又唔定，十蚊八蚊又唔定啦。

男調查員丙：趙太，我哋可唔可以周圍睇下？

趙妻：　　　（一臉無知，瞪大眼反問）睇咩呀？

△ 對於她的完全不知事態嚴重，調查員們面面相覷，倒不懂得如何回答。

男調查員丙：（遲疑地）嗯……

△ 趙妻自覺反問得太倔。

趙妻：（客氣地笑着）哦，請隨便睇吖。（轉身帶路，讓調查員乙丙進臥室，自己站在門邊）好屈質㗎，地方淺窄。

△ 調查員四處檢查，但都不過是些家常的瓶瓶罐罐。

△ 趙妻看在眼裏，開始感到不自在。

△ 男調查員乙彎下身去，意欲查看老母親睡着的牀。

男調查員乙：阿婆，唔該借一借吖。

△ 趙妻見狀，立即上前。

趙妻：（緊張地阻止）你整咩呀你？

第二十一場

景：廉政公署總部查案室一

時：日

人：高級主管、畢小姐、女廉署調查員甲

△ 懸疑的配樂下，鏡頭由下向上拍攝廉署大樓外景，漸漸地越拉越近。

△ （圓軌拍攝）高級主管正在盤問畢小姐，女調查員甲在旁筆錄。

△ 盤問期間，畢小姐不時縮起兩臂，在身體語言上下意識地自我保護。

畢小姐：　　有無去過我買 fur 嗰度 check 呀？

高級主管：有，每一張單都 check 過。

畢小姐：　　（淡定地）全部都係我自己俾錢㗎。

高級主管：趙有福無俾錢咩？

畢小姐：　　（微笑搖頭）

高級主管：我哋已經 check 過，你兩年無唱歌囉喎。而且我哋 check
　　　　　　過你銀行，有二百幾萬存款。咁多錢，你可唔可以解釋一下
　　　　　　點得番嚟㗎？

畢小姐：　　（也料到會有此一問）我一直都儲咗好多私己。

高級主管：唔係好多啫，最近我地 check 過，你都係呢兩年來先係得
　　　　　　咁多嘅啫。（半調侃地單刀直入）男朋友俾㗎？

畢小姐：　　（深深吸一口氣，點點頭，不怕你問）但唔係趙有福俾我。
　　　　　　（斬釘截鐵地）趙有福無錢。

高級主管：（用激將法，略顯陰濕）佢無錢，咁佢晚晚喺你度過夜？
　　　　　　（低頭一笑，佯作自覺失言）Oh，對唔住呀，我……你唔
　　　　　　好介意吓。

畢小姐：　　（臉一揚）我鍾意趙有福。（看你奈我如何）佢無錢我都一
　　　　　　樣鍾意佢。

Δ 高級主管咬着牙，一時間無從反駁她的話。

第二十二場

景：廉政公署總部查案室二

時：日

人：歐 Sir、張瓊瓊、廉署女調查員乙

Δ 特寫被盤問着的張瓊瓊，她正托着頭坐着。

張瓊瓊：（軟皮蛇）我知佢有老婆㗎，我知㗎喎，無法啦，愛情偉大。
　　　　　（攤攤手）

△ 歐 Sir 呼出了一口煙，拿她沒辦法。

歐 Sir： 趙有福每個月俾幾錢你呀？

張瓊瓊：（托着頭，咬住下唇，抬眼瞧着歐 Sir，立心採取拖延策略）
　　　　我食支煙得嘛 Sir？

歐 Sir： 得，隨便。

△ 鏡頭裏，是隔住桌子對峙着的雙方，女調查員乙坐在歐 Sir 旁邊筆
　錄，桌上有一杯咖啡和煙灰缸。

△ 張瓊瓊拉開手袋的拉鏈，好整以暇地掏出香煙、火機，擱在桌上。

△ 她慢條斯理地拿出一根來，唧在嘴裏，「喀喇」一聲，用火機點着
　了，抽了一口，然後徐徐地把煙呼出來。

△ 歐 Sir 把煙灰缸推到她面前，正想開口問話——

張瓊瓊：（出其不意地一抬頭，截住了他）係嘞，咪話我嚇你呀 Sir，
　　　　你知唔知我幾錢一晚吖嗱？

歐 Sir： （不耐煩）我依家唔係問你幾錢一晚，我係問趙有福每個月俾
　　　　幾錢家用你呀？

張瓊瓊：（利用自己的出身，為以下的死不認賬打底）有個蘿蔔頭呀，
　　　　同我梳乎咗兩晚咋嘛，俾咗一萬銀美金我咯，你知唔知吖？

歐 Sir： 我淨係知道趙有福每個月嘅人工係三千八……

張瓊瓊：（擋住他話頭）咁咪係囉，咪係囉，濕濕碎，都未浸到我腳眼
　　　　啦，好話唔好聽呀，我打一晚麻將，就同佢輸清光喇。（抽一
　　　　口煙）

歐 Sir： （湊前進逼）邊個俾錢你買股票㗎？

張瓊瓊：（差點兒被問住了）咩邊個俾錢我買股票呀？（略為遲疑了一
　　　　下）哈，我都話我自己有錢啦。

歐 Sir： （撣一撣煙灰）趙有福俾錢你買㗎係嘛？

張瓊瓊：（未經大腦）你唔信可以問下個經紀格，次次都係我俾錢個經
　　　　紀嘅。

歐 Sir： 佢俾咁少錢你，你都肯跟佢咁耐？

張瓊瓊：（天經地義）無法啦，鬼叫我同佢生個仔咩？

第二十三場

景：廉政公署總部查案室三

時：日

人：李天、趙妻、廉署女調查員丙

△ 在靠窗的桌前，李天查問趙妻，女調查員丙在旁筆錄。

趙妻： 我唔明。

李天： 依家我哋把握到一啲證據，可以證明你丈夫趙有福犯咗防止賄賂條例。

趙妻：（惘然）咩……？

李天： 即係話我地有證據，告你丈夫趙有福貪污。

趙妻：（護夫心切）唔會嘅咧！佢唔會咁嘅咧！

李天： 好啦，你俾證據證明佢無貪污。

△ 趙妻沈默，滿臉問號。

李天： 趙有福一個月俾幾多錢家用你呀？

趙妻：（垂眼略算一算）計計埋埋，幾百銀啦。

李天：（難以置信）幾多百銀呀？

趙妻：（老實地）四、五百銀囉。

李天： 有無札數呀？

趙妻：（搖頭）

李天： 另外有無俾錢你使呢？

趙妻：（從未有此概念）俾咩錢我使呀？

李天：（換個角度）乜嘢地方都無同你去呀？

趙妻：（略帶抱怨）十幾年嚟，澳門都未去過。（深信自己認識丈夫的
　　　為人）我先生唔係啲咁貪人哋錢嘅人嚟㗎，上次我掙人地八十
　　　蚊，佢即刻俾錢我叫我還返俾人嘞。

李天：有無問佢點解突然間有八十蚊俾你吖？

趙妻：佢一向都有格。

李天：你知唔知你先生一個月有幾錢入息㗎？

趙妻：（頓一頓）無幾多咋，做咗十幾年都無升過級。

李天：我哋查過，係趙有福自己唔肯升級㗎嘛。

△ 趙妻愕然。

△ 李天湊近她，索性捅破了事實。

李天：（石破天驚地）你知唔知你老公喺出面有個仔？

△ 女調查員丙望住李天，訝異他竟不顧趙妻的感受，再回過頭去看看
　趙妻的反應。

△ 趙妻一臉疑惑。

李天：無見過佢呀？

△ 鏡頭慢慢推近趙妻那張困惑的臉。

趙妻：（無法相信）唔會啩？吓嘛？

李天：（O.S.）佢喺出面仲另外識咗個女人姓畢嘅，以前唱歌嘅叫
　　　Lina。

趙妻：咩話？（真相慢慢沉澱，垂眼看着虛空，震驚得說不出話來）

李天：（再坐直了）好啦，你同我講講，佢閒時咩鐘數喺屋企㗎？

趙妻：（心不在焉地抬頭）吓？

第二十四場

景：廉署總部洗手間

時：日

人：趙妻、張瓊瓊、畢小姐、女廉署調查員甲、乙、丙

△ 趙妻坐在厠格裏，沉默良久，整個人都被剛剛才獲悉的真相震懾住了。

女調查員丙：（O.S.）趙太？（敲門）

趙妻： （微微地抬起頭，卻沒有理會，只想用這片刻想清楚一切）

△ 趙妻終於站起來，整一整衣襟。

△ 還未走出去，她便聽到——

女調查員乙：（O.S. 在外面叫住張瓊瓊）有人呀，等等啦，趙太。

△ 裏面的趙妻奇怪，她就是趙太，外頭又有一個趙太？

△ 張瓊瓊和女調查員乙就站在厠格外，後面是女調查員丙，和正在對鏡補妝的畢小姐。

△ 趙妻出來，困惑地望住這個又叫趙太的女人不耐煩地走進了厠格。

女調查員乙：唔該閂一閂門吖。

張瓊瓊： （O.S.）多餘啦。

趙妻： （在鏡中注視着關上了的厠格）

張瓊瓊： （O.S.）啊，係嘞，一陣間最緊要提我攞返隻玉鈪嘅。

女調查員乙：我地實會俾返你嘅。

張瓊瓊： （O.S.）咪充公我就得喇。唉，攞嚟把屁咩！

女調查員乙：規矩係唔帶得入嚟㗎嘛。

△ 鏡子前，趙妻一直默默地聆聽着，畢小姐則若無其事地在她旁邊擦胭脂。

張瓊瓊：（O.S.）唔係趙有福喇，你估趙有福喇？蘿蔔頭俾我喋咋喎。

△ 趙有福這名字，一下子攫住了鏡子前兩個女人的注意力。

△ 張瓊瓊大搖大擺地走出廁格。

張瓊瓊：呢排梗係打牌打得多喇，個肚腩都大晒。

△ 女調查員乙見她沒有沖馬桶，便走進去替她扳下了手柄，然後關門。

△ 廁格旁的告示上清楚地寫着「用後請沖廁」。

△ 洗手盆前，畢小姐、趙妻、張瓊瓊並排而立，三個素未謀面卻因為同一個男人而聚首的女人，一鏡相對，女調查員乙、丙就站在她們身後。

張瓊瓊：借一借呀。（俯過身去擠趙妻面前的洗手液）
趙妻：　　（退一步讓開）
張瓊瓊：（瞧一眼身旁的趙妻）唔，乜呢個廁所咁屈質嘅啫。（又自鏡中打量她）
趙妻：　　（看一看右邊的張瓊瓊，又瞅一瞅左邊的畢小姐）
畢小姐：（只自顧自繼續理妝）

△ 女調查員甲現身。

女調查員甲：畢小姐得未呀？

△ 鏡子前——

畢小姐：（回頭）OK。
趙妻：　　（轉頭看着畢小姐，記得先前李天提起過她）
畢小姐：（收拾化妝品進手袋，對鏡理一下頭髮，轉身向趙妻）
　　　　　Excuse me。（走了出去）

△ 趙妻和張瓊瓊都轉頭瞧着畢小姐離開，心下明白她是誰。

△ 女調查員丙把一切看在眼內。

△ 瞧住畢小姐的張瓊瓊，又轉過頭來看着趙妻，看得趙妻低了頭，走出洗手間，女調查員丙尾隨着。

△ 張瓊瓊走到牆邊用大毛巾抹手。

張瓊瓊：（向女調查員乙，有口話人）去完廁所唔洗手都有嘅。

<div align="center">

第二節完
Commercial Break

</div>

第二十五場

景：廉署總部羈留室

時：夜

人：李天、趙有福

△ 長長的走廊上空空如也，冷冷清清，天花上日光燈慘白，寧靜得能聽到不知放在何處的時鐘那滴答滴答聲。鏡頭慢慢推進，遙見走廊盡處的羈留室——俗稱「雪房」。

△ 李天坐在門外的椅子上，兩腳撐着門框，在看書，有點像是用自己來把出路封死。

△ 躺在裏面的趙有福不能成眠，呼吸沉重，索性坐起身。

趙有福：（惱怒）點解一定要我瞓？

李天：　（緩緩地回頭，看了看他，又轉過頭來，繼續看書，沒有回答）

趙有福：（冷得直打顫，呵呵連聲，又搓搓手，拿一張毛氈裹在身上）

李天：　（轉頭瞧他）凍呀？

趙有福：（抖顫着）唔。

李天：　（站起來，放下書，走去多拿張毛氈回來遞給趙有福）

趙有福：閂細啲冷氣好嗎？

李天：無開到冷氣。（拿起書，復又坐下）

△ 室內，坐在牀邊的趙有福把兩張毛氈披在身上，仍覺凍，瑟縮地躺下來試着睡，打了個大呵欠。

△ 特寫李天從書本上轉過頭來瞧趙有福，感嘆着。

△ 趙有福輾轉反側，簡陋的單人牀咿呀作響。

△ 李天無語，回過頭去繼續看書。

△ 趙有福還是睡不着。

趙有福：（在牀上轉頭問李天）仲有無多一張氈呀？

李天：　（畫外動作——走去再拿一張毛氈來，回到牀前，蓋在不斷打冷顫的趙有福身上。）

趙有福：（微顯感激）唔該吓。（稍為覺得好一點）

△ 灰暗的天花板上是一排冷漠的冷氣槽。

△ 趙有福瞪眼望着天花板，仍不能入睡。

李天：（O.S.）瞓唔着呀？

趙有福：（有點不服氣地閉上眼睛）

李天：　（O.S.）讀段嘢俾你聽吓。

趙有福：（眼睛微張，不想理他，翻身睡去）

△ 鏡頭從牀上裹着毛氈的趙有福慢慢地搖至門邊的李天身上。

李天：（O.S.，讀陶淵明的《歸園田居》）[2]少無適俗韻，性本愛丘山。誤落塵網中，一去三十年。（瞧瞧趙有福可有聽着）

△ 特寫牀上的趙有福睜眼沉思。

△ 李天再讀。

李天：羈鳥戀舊林，池魚思故淵。開荒南野際，守拙歸園田。

△ 躺在牀上的趙有福其實一直在聽着，一臉平靜。

趙有福：（接上詩句）久在樊籠裏，復得返自然。（徐徐嘆了一口氣）

△ 李天看着趙有福，默然的臉底下，是詫異，是感慨。

△ 鏡頭從他身上緩緩拉開，沿着走廊後移，越拉越遠，直至把羈留室拉成了長廊盡處的一小點，畫面淡出。

第二十六場

<div align="right">景：趙有福家
時：日
人：趙妻、鄰婦</div>

△ 從昏暗的廚房往外望，趙妻在騎樓前收拾晾乾了的衣服，鄰婦腳踏門檻和她說着話。

鄰婦：個個月要供五十皮㗎，以前叫你供會你又唔供……

△ 騎樓上，趙妻下意識地把心情都發洩在起勁收衫的動作上，身旁的鄰婦還在不住地給她潑冷水。

鄰婦：依家失驚無神又話要標會。（湊過頭去看看趙妻到底怎麼了）標咗頭會呀，有排你捱呀，幾十份，標咗得嗰千零蚊，你要嚟做咩啫？（又湊過頭去）

△ 特寫趙妻的臉。

鄰居：（O.S.）你依家好唔掂咩你？

趙妻：（悲從中來）

第二十七場

景：柔道教室

時：日

人：趙有福、兒子、柔道教練及上課的小孩

△ 趙有福面帶微笑，站在教室裏，看着自己的兒子，在教練的指導下，和十幾個小孩在墊子上練習向後翻。

學長： （O.S.）One……Two……Three……Four …… Five……
One…… Two……

第二十八場

景：股票公司

時：日

人：李天、歐 Sir、王經理、男廉署調查員丙、丁

△ 歐 Sir 穿過股票公司的辦公室走進王經理的房間，李天早已在裏面，立於王經理身旁。

△ 外面的男調查員丙、丁在翻文件櫃搜證。

△ 收音機上正播放着股票消息。

歐 Sir： （進房後，在王經理的辦公桌前彎下腰來翻抽屜）對唔住呀。

王經理： （皺眉）

李天： （把手裏的一疊文件擲落王經理桌上）

王經理： （狡辯）上次已經講過俾你知㗎啦，火燒華人行嘅時候燒晒啦嘛。

李天： 上次你話好亂，要遲兩日先俾得我哋吖嘛。

王經理： （砌詞）咁咪係囉，咁咪係囉，依家都揳唔到咯，咪就喺燒咗嗰批度囉。

李天： 咁新嗰啲呢？張瓊瓊無買到新嘅咩？

王經理：（不耐煩）嘖，我已經乜嘢都俾你哋睇過晒啦。

歐 Sir： （走到李天身旁，拿起桌上的日曆翻看着）

李天： 舊陣時你點樣同佢脫手㗎？

王經理：（一臉煩憂）唉，我依家俾你撲到我心都亂埋。

歐 Sir： （在日曆上有所發現）哦，唔使撲啦。（把日曆遞給李天）

李天： （接過日曆架，垂眼一看，然後向外面宣佈）得嘞，你哋唔使
撲喇。

△ 辦公室裏的男調查員丙、丁聞聲抬頭，停止搜索。

△ 李天與歐 Sir 同望着王經理。

李天： 王經理，想請你返去 ICAC 同我地解釋吓，嗰度靜啲，你唔會
心亂。呢個日曆我想帶返去睇吓，得嘛？

△ 王經理面露難色。

第二十九場

景：廉署總部

時：日

人：李天、歐 Sir、廉署高級主管

△ 高級主管在窗邊來回踱步。

高級主管：OK，我地去法庭申請拘捕令，至於保釋金嘅話，由得佢同
法庭講啦。

△ 李天和歐 Sir 坐着聽取命令。

高級主管：張瓊瓊現在嘅資產好可能係阿趙㗎喎，咁我哋去法庭申請，
凍結佢嘅資產啦，直至到判決為止啦。

△ 高級主管從桌上拿起一疊單據翻看着。

高級主管：（邊看邊問）查清楚未呀，總共幾多單買賣？

歐 Sir： （打開膝上的筆記本）總共有三十六單，每單都係接到趙有福嘅電話，先至脫手或者係購入嘅。（翻閱筆記）有和記、新鴻基……

李天： 咁可以證明個女人嘅財產係由佢控制㗎啦嘛？

高級主管：唔，最好你地搵到股票或者係轉讓書，咁我地會得多樣證據。

李天： 咁要去法庭申請搜查令喎。

高級主管：（點頭）唔，去法庭。

第三十場

景：廉署總部

時：夜

人：王經理、男廉署調查員甲

△ 王經理望了望緊閉着的門口，又望了望坐在他對面的男調查員甲。

王經理： 嗯，我可以打電話返屋企嗎？

男調查員甲：你打俾邊個呀？

王經理： 打俾我老婆。

男調查員甲：（看一看錶）嗯，我幫你打啦。（翻開文件夾，準備記下內容）

王經理： 你講佢知，話我依家喺 ICAC 吖。

男調查員甲：好，我同你講。（蓋上文件夾，正想站起）

王經理： （叫住他）嗯，你叫佢唔使等我食飯嘞。

男調查員甲：（微微點頭，然後站起）

王經理： （又叫住他）仲有，如果佢今晚燒衣，叫佢唔使等我嘞。

男調查員甲：仲有咩添呢？

王經理： 無喇。

男調查員甲：（不虞有詐，走了出去）

王經理： （暗號已經發出，掩飾不住得意的笑容）

第三十一場

<div align="right">景：王經理家
時：夜
人：王妻、王女、李天、歐 Sir、男廉署調查員丁</div>

△ （蒙太奇）幽黑的街上，火光熊熊，王妻正蹲在地上燒街衣。

△ （蒙太奇）李天在王家的臥室裏搜查。

△ （蒙太奇）冥鏹徐徐入火而焚。

△ （蒙太奇）綠窗上的倒影裏，歐 Sir 四處都找不到證據。

△ （蒙太奇）王妻又把一疊紙錢投入火中。

△ （蒙太奇）王家桌上的雜誌書籍給翻來覆去。

△ （蒙太奇）王妻從紙錢裏抽出一疊股票轉讓書來。

△ （蒙太奇）特寫李天繼續翻檢王家裏的書。

△ （蒙太奇）王妻把股票轉讓書擲進火桶。

△ （蒙太奇）歐 Sir 的手在搜查王家的音響櫃。

△ （蒙太奇）股票轉讓書在火中冉冉焚燒。

△ （蒙太奇）男調查員丁繼續翻找，王家的女兒坐在他身後的沙發上，木然地望着他。

△ （蒙太奇）火裏的股票轉讓書。

△ （蒙太奇）王家的女兒眼珠一轉。

△ （蒙太奇）火繼續燒。

△ （蒙太奇）歐 Sir 繼續找。

△ （蒙太奇）火勢猛烈。

△ （蒙太奇）一疊文件從櫃裏給取出來。

△ （蒙太奇）越燒越旺。

△ 緊接中遠景，王家的客廳裏，女兒坐在沙發上，三個調查員蹲身搜尋着，李天突然靈機一動。

李天：（回頭問王女）妹妹，你話你阿媽去咗邊度話？

妹妹：都話響下面燒衣咯。

李天、歐 Sir：（一聽到個「燒」字，心知不妙，立即站起來，衝出王家）

妹妹：　　　佢燒完就上嚟㗎喇。

男調查員丁：（仍蹲着，回頭看他們）

第三十二場

景：王經理家樓下

時：夜

人：李天、歐 Sir、王妻

Δ 李天和歐 Sir 匆匆跑下樓梯。

Δ 一跑到樓下，歐 Sir 便踢翻化寶罐，火光四散。

Δ 歐 Sir 拎起火桶，傾其所有，和李天又拍又踩，企圖弄熄燃燒中的紙張，一地都是火。

Δ 王妻在旁瞧着，毀滅證據無法得逞。

Δ 熄掉了的火桶旁，歐 Sir 找到被燒去一半的股票轉讓書，抬頭望李天。

Δ 李天手裏也有一疊救回了的證據，回頭看着王妻。

Δ 特寫從火中救出的股票轉讓書。

第三節完
Commercial Break

第三十三場

景：製衣廠

時：日

人：趙妻、老婦、小孩

Δ 一地的布碎間，跪着的趙妻將布料一大把一大把地塞入她手中的大膠袋，那勁道就同她先前收衫的時候一樣，彷彿在發洩着些什麼。

△ 旁邊也在撿布碎的小孩不敢出聲，只好望着也撿得不及趙妻快的老婦。

△ 這時老婦與趙妻恰巧拾起同一塊布，布料在她們各自的手中給扯成了一線。

老婦：（不滿地一手擲開）啍，死挖死挖，家吓你做得晒㗎嘞？

趙妻：（沒回應，驀地停了手，看看四周還有沒有，手邊的膠袋已經塞得滿滿）

△ 趙妻慢慢站起身，連日來所承受了的和發現了的，還有她家的前景，都寫在她那張麻木的臉上，也似乎一下子看透了些什麼，一咬牙，便揹起了膠袋。

△ 背上一隻膠袋，手裏又挽住另一隻膠袋，趙妻穿過老婦和小孩，踏着一地的布碎而去。

老婦：（吩咐小孩）弟呀，快啲過去嗰邊睇下仲有無。

△ 趙妻漸行漸遠。

第三十四場

景：畢小姐家

時：夜

人：趙有福、畢小姐

△ 趙有福和畢小姐坐在餐桌旁。

畢小姐：（心中所想面上不露痕跡）你今日去 ICAC 度，佢哋問你咩呀？

趙有福：（憂形於色地摸着咖啡杯）落案呀。（苦笑一下）原來早幾個月前已經有人投訴，話我貪污喎。（嘆氣）都係嗰張欠單累事啦。

畢小姐：（眼望前方，略帶歉疚）唔係，都係我累咗你。

趙有福：（一想，乘勢提出）你可以幫番我格。

畢小姐：（岔開話題）呀，我去切啲嘢俾你食吖。

△ 畢小姐施施然地走進廚房，扔下趙有福坐在那裏，搓着臉懊惱地思
　量着。

△ 畢小姐從雪櫃裏取出蜜瓜，自抽屜中拿出叉子，一邊吃着，走回餐
　桌。

畢小姐：（擱蜜瓜到桌上）好食㗎，甜呀。

趙有福：（突然想起，心生一計）嗰個姓區嘅，唔係成日話請你去佢遊
　　　　艇嗰度玩嘅？

畢小姐：（已經意會到那是什麼意思）無喇，你唔鍾意我去吖嘛。

趙有福：（陪笑着）去啦。（拿起一塊蜜瓜吃）啊，順便問佢借架遊艇
　　　　嚟玩下吖。

畢小姐：（完全明白，卻沒有揭穿，面無表情地轉頭問他）借幾耐呀？

第三十五場

景：廉署總部

時：日

人：李天、歐 Sir

△ 李天坐在辦公室裏處理文件，歐 Sir 走了進來。

歐 Sir：（邊走邊說）趙有福仲未上嚟報到喎。（坐到桌角上）

李天：（仍埋首文件）梗係喺屋企瞓覺瞓到唔知醒啦。

歐 Sir：（一笑）邊個屋企呀？

李天：（沒抬頭）Check 下。

歐 Sir：使唔使搵個人去三角碼頭吸住下呀？

李天：（抬眼同意）好呢。

△ 歐 Sir 離去，李天把文件疊整齊。

第三十六場

景：貨運碼頭、港澳碼頭

時：日

人：李天、歐 Sir、男廉署調查員丁、碼頭工人

△ 工人們在貨運碼頭上落貨，男調查員丁在察看可有趙有福的影蹤。

△ 李天和歐 Sir 走進港澳碼頭。

△ 渡輪旁，亦不見趙有福的蹤跡。

第三十七場 [3]

景：柔道教室

時：日

人：趙有福、兒子、李天、歐 Sir、小孩甲、乙、家長

△ 小孩甲一個側手翻，翻到了趙有福兒子旁邊，找他說話。在他們的不遠處，趙有福坐着沉思。

小孩甲：（拍一拍兒子肩頭）喂。

△ 趙有福看着兒子，面無表情。

兒子：（O.S.）等我去換衫先。

△ 李天和歐 Sir 匆匆走入教室，見到趙有福，便鬆一口氣。

△ 歐 Sir 坐到趙有福身旁，李天若無其事地隨便拿起一本雜誌翻閱着。

歐 Sir：（和氣地）今日點解唔上嚟報到呀？

趙有福：（略有點負氣）我又無走佬。

歐 Sir：（摘下太陽眼鏡）你應該每日十二點之前上嚟同我哋報到㗎喎。

趙有福：（根本沒心情回答他）

歐 Sir：（講道理）如果我哋嚟呢度都搵你唔到，就要向法庭申請通緝令㗎喇。

趙有福：（頑固地）我無走到呀。

歐 Sir：　跟我地返去交代清楚啦。

趙有福：（不高興地轉頭辯駁）咁我點同個仔交代呀？我應承帶佢去食雪糕，然後帶佢返屋企㗎喎。

李天：　（扔下雜誌，坐到趙有福身旁，稍作讓步）你可以同佢食完雪糕，返屋企先嘅。

趙有福：（忽然上前從後攬住正在和小孩甲玩耍的兒子）

兒子：　（抬頭向換了衣服離開的小孩乙及其家長）Bye-bye。

小孩乙：Bye-bye。

趙有福：（自憐了）如果你哋喺第二度見到我唔掂，你哋會點吖？

李天：　點唔掂呀？

趙有福：（回頭望住李天）

李天：　（不含嘲諷）貪污呀？

趙有福：（望一望兒子，怕他聽見，又轉頭望李天，他不應該在孩子面前說這事）

李天：　你覺得呢兩個字好難聽咩？如果你嘅行為唔係貪污⋯⋯

趙有福：（氣憤地站起來）信唔信我打你吖嗱？

兒子：　（仍坐在那兒和小孩甲玩拍手掌）

李天：　（說事實）你以為你打我哋，就表示你無貪污呀？

趙有福：（垂頭喪氣）

李天：　行啦，（站起）唔好同我哋玩啲咁嘅嘢呀。

歐 Sir：（戴上太陽眼鏡，也站起來）

兒子：　（這時也站起身，一個側手翻，翻到了爸爸跟前）

△ 特寫兒子天真燦爛的笑。

△ 趙有福看着兒子，頹然無語。

第三十八場

景：趙有福家樓下

時：日

人：趙妻

△ 鏡頭從天台的衣裳竹之間往下望，遠遠地看見趙妻拿着兩個盛滿布料的大膠袋，慢慢走回家——人總得活下去。

第三十九場

景：張瓊瓊家

時：夜

人：趙有福、兒子、張瓊瓊

△ 趙有福站在浴室外，看着兒子洗澡。

△ 兒子在浴缸裏玩水。

△ 趙有福低下頭，不知可還有機會看着兒子長大。

△ 浴缸中的水給撒了一地。

△ 張瓊瓊在趙有福背後經過，瞧一瞧他，入房關門。

△ 趙有福走進浴室內，兒子頑皮地朝他潑水，哈哈大笑。

△ 趙有福拿大毛巾裹住兒子，抱起他，走出浴室。

趙有福：凍唔凍呀？

兒子：　凍呀！嘻。

趙有福：（抱着兒子坐到沙發上）

張瓊瓊：（在房裏 O.S.，說給男人聽）因住冷親呀，媽咪窮到窿，無錢俾你睇醫生㗎。

趙有福：（幫兒子抹乾身子後，替他穿上睡衣）

△　特寫父子倆的臉。

兒子：　你做咩咁耐唔嚟呀爹哋？

趙有福：（被問住了，不知如何回答）

兒子：　今晚喺度瞓啦爹哋。

趙有福：（無奈地瞅住他）

△　臥室中，張瓊瓊坐在牀上，繑起雙手，一臉漠然。

△　趙有福推房門進來，張瓊瓊瞅了他一眼。

趙有福：（低聲下氣）乜今晚無開枱呀？

張瓊瓊：（別過臉去，沒理會他）

趙有福：（頹然坐到牀沿上）

張瓊瓊：（隨即躺進被窩裏，側身面向另一邊）我依家喺到擔心緊呀，第時你跍墩嗰陣，我俾老廉充公晒啲錢，嗰陣時我就苦過弟弟喇。

△　鏡頭向趙有福的背影慢推，孤家寡人一個。

趙有福：（譏諷）哼！你唔會唔掂啩？

第四十場

景：張瓊瓊家

時：晨

人：張瓊瓊、趙有福（O.S.）、兒子

△　張瓊瓊醒來，摸一摸身邊的枕頭，奇怪趙有福不在，便坐了起來。

兒子：　（房外 O.S.）爹哋！

趙有福：（房外 O.S.）Shhhh……Shhhh……

兒子：　（房外 O.S.）你去邊度呀？去游早水呀？

趙有福：（房外 O.S.）Shh！

兒子：　（房外 O.S.）我去游早水呀會凍死我㗎，可？

趙有福：（房外 O.S.）快啲入房去瞓啦，吓。

兒子：　（房外 O.S.）Bye-bye！

趙有福：（房外 O.S.，親了兒子兩下）

兒子：（房外 O.S.）爹哋呀，你啲鬚好篤肉呀，嘻。

△ 張瓊瓊一直皺眉聽着父子的對話，托住腮，越聽越疑心。這時房外傳來關門聲。

△ 兒子立在廳中望着大門，一轉頭發現張瓊瓊站在房門口瞧住他。

兒子：（O.S.）爹哋去咗游早水呀。

△ 張瓊瓊暗揣，知道趙有福要扔下他們母子逃走了，恨恨地一咬牙，背景音效是她撥電話通知廉署的聲響。

第四十一場

景：街上
時：日
人：趙有福

△ 住宅大樓下，趙有福揹着旅行袋的背影漸行漸遠。

第四十二場

景：張瓊瓊家／廉署總部
時：夜
人：李天、歐 Sir、張瓊瓊、兒子

[張瓊瓊家]

△ 兒子疑惑地看着張瓊瓊在講電話。

張瓊瓊：（O.S.）我唔係要好多啫，總之你俾返五十萬我就夠嘞。

△ 張瓊瓊拿住聽筒和廉署討價還價。

張瓊瓊：總之我無估錯啦，佢就話佢去咗游早水嘞。

△ 畫面插入李天在辦公室裏和張瓊瓊通電話。

李天：（緊張）去邊度游早水呀？

△　畫面緊接回張家，張瓊瓊手重地掛掉電話，猶如親手向趙有福報復，手指支着腮，臉上恨意猶存。

△　張瓊瓊忽然一眼瞧見了兒子，一下子無法面對他，便站起身來走回房，卻在房門前站住了。

張瓊瓊：（覺到以後要和兒子相依為命）嚟吖，入嚟陪媽咪瞓呀。

△　兒子似有所悟，站着不動。

[廉署總部]

△　畫面接回廉署辦公室中的李天與歐Sir。

李天：（O.S.）喂，搵趙有福二奶個電話嚟。
歐 Sir：唔。
李天：（怒）話去游早水又唔話去邊度游水，淨係識得講數。
歐 Sir：如果佢後悔嘅，佢唔會再聽電話㗎喇。
李天：　依家後悔都遲喇。

第四十三場

景：學校
時：日
人：兒子、同學、老師

△　兒子穿着整齊的校服，拿着書包和膠袋進入校園。

△　兒子走進操場，鏡頭拉開，只見那裏滿是等上課的學生，四周十分喧鬧。

△　兒子和同學們嬉戲着，此時上課的鈴聲響起。

△　鏡頭跳接到全景，見操場上排列整齊的學生，在頌唱《天主經》。

全體學生合唱： ……我們的罪過，如同我們寬恕別人一樣。不要
讓我們陷於誘惑，但救我們……

△ （插入畫面）兒子在學生群中，魚貫離開操場，沿樓梯走上班房。

△ （插入畫面）原本站滿人的操場變得空空蕩蕩。

第四十四場

景：海邊、水警總部

時：日

人：趙有福、歐 Sir、李天、水警、船長

全體學生：（O.S.，接前一場）……免於凶惡。

△ （蒙太奇）沙灘上，趙有福奮力把一隻小艇推進水中，然後跳上去。

△ （蒙太奇）碼頭旁，歐 Sir 和水警握手，鏡頭一轉，李天正快步走
向碼頭的另一邊。

△ （蒙太奇）李天跳上水警輪。

△ （蒙太奇）趙有福獨力把小艇划出海。

△ （蒙太奇）水警輪引擎開動。

△ （蒙太奇）水手解開繫在岸邊的纜繩。

△ （蒙太奇）趙有福非常吃力地划艇。

△ （蒙太奇）警方直升機劃破長空。

△ （蒙太奇）在划艇的趙有福瞧瞧自己的右邊。

△ （蒙太奇）水警輪駛離碼頭。

△ （蒙太奇）趙有福努力划艇。

△ （蒙太奇）兩艘水警輪穿過維港。

△ （蒙太奇）特寫趙有福在划艇的雙手。

△ （蒙太奇）水警輪駛近離島。

△ （蒙太奇）鏡頭由趙有福在划艇的兩手，搖至他四面察看的臉。

△ （蒙太奇）水警輪向前驅動。

△ （蒙太奇）趙有福不停地向後划，借來的遊艇就在他身後等着。

△ （蒙太奇）船長站在遊艇的船頭接應。

△ （蒙太奇）趙有福划近遊艇。

第四十五場

景：遊艇

時：日

人：趙有福、船長、畢小姐（V.O.）、李天、歐 Sir、水警

△ 趙有福把纜繩拋向船長，船長將小艇拉近，讓趙有福登船。

趙有福：（邊上船邊問）畢小姐呢？

船長：　（只顧收纜，並沒回答）

△ 趙有福走入船艙，沒見到情婦，大感疑惑。船長跟在他身後，急步
　　走上前。

趙有福：（焦急地再問）畢小姐呢？

船長：　（自方向盤處取出一封信，交給趙有福，然後自顧自開船）

趙有福：（背轉身開信）

△ 特寫趙有福讀信的臉。

畢小姐：（V.O.）你自己去台灣啦趙有福，我唔跟你一齊走喇……

△ 從船頭往外望，遊艇開始調轉方向。

畢小姐：（V.O.）我已經同你問肥佬區借咗隻遊艇兩個禮拜……

△大遠景：遊艇拖着隻小艇駛出大海。

畢小姐：（V.O.）哈，我都唔敢擔保，到時隻遊艇實返得嚟㗎。返唔
　　　　　到嚟，我都唔會理。到時，我都唔喺香港。我有五萬銀現款，

用報紙包好咗，擺咗喺個花生罐裏面。嗱，拎五萬銀去台灣，好易發圍嘅啫。呢度有我姊妹嘅地址，你去搵佢吖，佢會介紹你去佢契爺嗰間的士廠度揸的士㗎嘞⋯⋯

△ 畫面上在讀信的趙有福，與畢小姐那張平靜的臉重疊。

畢小姐：（V.O.）趙有福，若果將來有機會見面——其實你係唔應該去台灣㗎趙有福。你知，我都唔鍾意台灣㗎啦。

△ 與趙有福重疊着的畢小姐在風中轉頭離去。
△ 引擎聲傳來，船長看一看船側。
△ 窗外，水警輪正在駛近。

船長：　（轉頭問趙有福）喂！
趙有福：（一抬頭，瞥一瞥外面，心知無路可逃，大勢已去，無奈地）停船啦。

第四十六場

景：遊艇／水警輪兩艘

時：日

人：李天、歐 Sir、水警

△ 茫茫大海裏。
△ 水警輪甲從左邊駛來，船頭站着歐 Sir。
△ 背景響起馬勒的《第一交響樂曲》。[4]
△ 水警輪乙從右邊駛來，船頭站着李天和兩名水警。
△ 直升機俯瞰式拍攝大遠景，一大一小的兩艘水警輪左右包抄，向遊艇慢慢靠近，最後把它夾在中間。

完

註：

1. 《歸去來兮》名字取材東晉陶淵明的《歸去來兮辭》。陶淵明二十九歲起出仕，任官十三年，厭惡官場，嚮往田園；其中「悟已往之不諫，知來者之可追。實迷途其未遠，覺今是而昨非」之句子，有為官者自省鳴志的含意，與當時 ICAC 提倡廉潔的主旨相互呼應。本劇集全片可於「廉政頻道」的網頁重溫：https://ichannel.icac.hk/tc/categorylist.aspx?video=266

2. 第二十五場，劉松仁在 ICAC 拘留所看守趙有福時，朗讀陶淵明的《歸園田居》。陳韻文在其散文集《長短句》的〈困惑〉一文如是說：

 [這場戲未能拍出原劇本要表達的心意。貪官趙有福（田青）夜宿 ICAC 陋房，心寒憂慄無法入寐，要蓋一張毛氈又一張毛氈。看守他的探員（劉松仁）刻意細讀陶淵明的〈歸園田居〉。趙所收納非劉的間接勸喻；雖聞「誤落塵網中　一去三十年」，仍不知省悟，只顧慮將困囹圄。畫外之音句句恬淡田園的白描，與趙的輾轉反側相逆相違，纏身的毛氈他揚來拂去索思可逃可遁之路；一句冷然哼接：「久在樊籠裡　復得返自然」，頓把陶淵明的清意及劉之善意，徹底顛覆。劉由是更見此人狡黠心思。二人反應本該伏筆盡顯，然而畫面鏡頭緩緩拉開，貪官心理因此含糊莫辨，戲中含義軟不見力。]

3. 第三十七場，田青飾演的貪官在出逃前去柔道館探望兒子。長機上瞧着不知天高地厚的兒子他心亂如麻，兒子與小友拳往腳往亂翻觔斗的交錯動作乃田青眼中所見，是他心思紊亂的寫照。陳韻文卻認為若以孩子們的肢體碰撞、與田青的困惱焦慮，以及劉松仁和關聰的虎視眈眈交替割接，這場重頭戲的張力必然顯現，卻可惜導演的處理手法如落雨收柴，但見孩子軟手軟腳耍拳，又莫明所以的滑倒在田青身前，孩子但對着他滯臉獃笑，心焦如焚的田青就那麼樣，但瞧着兒子瞧着兒子。

4. Ending 所用的是馬勒《第一交響樂》網上連結為：
 https://www.youtube.com/watch?v=4XbHLFkg_Mw&t=2341s
 陳韻文寫劇終時幾艘潛水警船包圍潛逃貪官的遊艇，不由得聯想到馬勒的《第一交響樂》當中一段，馬勒將家傳戶曉的法國童謠改編為喪禮進行曲，描畫獵人扛抬獵殺的稚鹿，穿過沉鬱森林的情景，那是純真與無情的對比；《歸去來兮》以陶淵明的清意，對照畏罪潛逃的貪官。詩與樂曲同在 ICAC 這齣電視劇用上了，詩與樂與畫面中的寓意，令人感慨。

《ICAC》——《 歸去來兮 》

（1977）

監製：許仕仁

導演：許鞍華

編劇：陳韻文

劇本審閱：金庸

助理編導：黎景光

攝影：鍾志文

燈光：林榮

拍攝：富藝廣告製作有限公司

製片：林寶蓮、紀文鳳

劇務：金軍

場記：曾家傑

主題曲：Noel Quinlan（即陸昆侖）

資料：陳廣開

演員：劉松仁、關聰、田青、李司棋、謝月美、張瑪莉、江濤、梁麗嬋、
羅國維、葉萍、伍蔚文、徐廣林、王炳麟、何廣倫、徐雲雄、馬慶生、
黃寶玲、羅麗娟、林文偉、梁小狄、黎劍雄、盧寶華、余慕蓮、梅蘭、
鄭孟霞、梁愛、游佩玲、何碧貞、張祖偉、黃麗娟

出品：廉政公署

《ICAC》——《兩個故事》之〈水〉

導演：嚴　浩
編劇：陳韻文

第一場

△ 大清早，自長長的石階往下望，見兩旁一棟棟高低不一的舊唐樓，三數居民正在出門上班。

△ 老婦持着掛滿衫褲的衣裳竹，就把它晾在街上。

△ 鏡頭橫移，遙見石階盡處，剛飲完茶回來的九婆，兩手拿着一隻白膠袋，遲緩地拾級而上，漸行漸近。

△ 特寫九婆瞧見開理髮檔的二叔。

九婆：（含笑）早晨呀，二叔！

△ 二叔一邊揚起為客人理髮用的白布，一邊步出檔口欣悅地回應着。

二叔：哎！早晨呀，九婆，飲咗茶未呀？

九婆：飲咗啦！

△ 九婆一邊步上石級，一邊向兩面的街坊鄰里微笑打招呼，路邊有老婦坐在唐樓的門外乘涼。

△ 二叔將白布圍在客人肩上，準備替他剪髮。

△ 九婆行至家門前，見到寫信佬剛剛開檔。

九婆：　　（稔熟地）早晨呀，伯爺公！

寫信佬：（一邊掛起書法）早晨呀，九婆！

九婆：　　開檔呀？

寫信佬：係呀。

九婆：　　（把手裏那袋白糖糕遞給寫信佬）嚟，呢包你嘅。

寫信佬：（耍手）哎，我一早飲咗茶㗎啦。（把白糖糕推回給九婆）

九婆：　嘿，食多件唔怕啦……
寫信佬：唔好客氣嘞……（兩人互相推讓）
九婆：　……白糖糕啫嘛。
寫信佬：（只得接過）多謝囉喎。

△ 九婆轉身步入唐樓，寫信佬繼續開檔。
△ 鏡頭由下而上，拍攝仍保留戰前外貌的舊唐樓。

第二場

景：九婆家

時：日

人：九婆、九仔、獄卒（O.S.）

△ 九婆回到家中關上門，揭開臥室的門簾，看看媳婦在不在裏面。
△ 九婆步入廳中，把白糖糕擱到桌上，望着九仔。

九婆：阿媽呢？
九仔：去咗囉。（說着走到祖母身旁）
九婆：（邊說邊取出袋中的白糖糕）淨係唔食嘢就返工。（遞白糖糕給
　　　九仔）嗱，快啲食完就返學啦。

△ 九仔接過白糖糕，一邊吃着，一邊步至窗前，爬上窗台坐下來。

九仔：（童言無忌）頭先有人打電話俾阿媽，係男人嚟㗎。

△ 九婆一聽，神色凝重。

九婆：咁阿媽點講呀？
九仔：（O.S.）阿媽都唔喺度。

△ 九婆舒一口氣。突然電話聲響起。

九仔：（O.S.）又嚟啦！

△ 九婆皺着眉頭走去接電話。

△ 她戰戰兢兢地拿起聽筒。

九婆： 喂？

獄卒：（O.S.）係咪姓麥㗎？

九婆：（點頭）係。

獄卒：（O.S.）係唔係阿九屋企呀？

九婆：（點頭）係呀。

獄卒：（O.S.）阿九嫂喺唔喺到呀？

九婆：（一聽大驚，只往壞處想，口吃地）哎，哎……你邊個搵佢呀？

獄卒：（O.S.）佢喺唔喺度吖？

九婆：（疑心媳婦出牆）你搵九嫂做乜嘢吖？

獄卒：（O.S.，不耐煩）叫佢自己嚟同我講啦！

九婆： 佢唔响度呀，有咩事你講俾我知吖。

獄卒：（O.S.，語氣頗不滿）佢幾時返嚟呀？

九婆： 佢好夜至返嚟㗎。（強調個「好」字）你講俾我知咪一樣囉。

△ 電話中傳來對方一下子收了線的聲響，九婆嚇了一跳，憂形於色。

△ 九婆放下聽筒，走到騎樓邊探頭張望，看看寫信佬在不在，便轉身
 下樓去找他商量。

第三場

景：寫信佬檔口

時：日

人：九婆、寫信佬

△ 報紙挪開，見後面戴住眼鏡正在讀報的寫信佬。他聽了九婆的話，
 一臉的不以為然，擱下報紙。

寫信佬：（嘆氣）唔……

△ 坐在他對面的九婆憂心忡忡地開腔。

九婆： （問他意見）好唔好話俾佢聽呢？

寫信佬：（搖頭擺腦）唔……唔……

九婆： （其實自己已有答案）都係唔好嘅嘿？

寫信佬：（一向對九嫂沒好感）梗係唔好啦，萬一佢真係跟人走咗佬，掠抵你同阿九仔，咁點算呀？

九婆： （一臉茫然，不知怎麼辦）

寫信佬：唔！你諗你啦。

九婆： （將信將疑）佢一早就返工，做到上牀呀，邊度有時間搵佬呢？

寫信佬：（O.S.，反應頗大）哎吔，點話得埋嘿，呢個世界嘅嘢！

九婆： （被說得一時無語）

寫信佬：（低着頭，皺住眉，眼鏡跌到鼻樑上，凝視九婆）咁你使唔使我同你寫封信，話過個仔知吖？

九婆： （想了一想）唏，棧佢心掛嘅啫。

寫信佬：（O.S.，很清楚阿九為人）哼唔，佢都會心掛嘅咩？

九婆： （萬一連兒子也不管這事，她和九仔兩嫲孫如何是好？擔心地站起身來。）

寫信佬：（O.S.，斷定九嫂偷漢）伯爺婆，你隻眼開隻眼閉咪算囉，橫掂你新抱而家又有本事搵錢嚟養你。你知啦，你個新抱唔係人咁品㗎嘛，佢一惗雞起上嚟呀，靖你同阿九仔扯添呀！

△ 九婆聽着聽着，滿臉惆悵，又一籌莫展地坐了下來。

寫信佬：（又皺眉望住九婆）咁你依家諗成點吖？

九婆： （沒辦法，只好先理會眼前的事）哎吔，買完餸先至諗嘞。

△ 九婆站起身離開。九仔匆匆地從唐樓走出來，跑下石級，趕忙上學。

第四場

景：九婆家

時：日

人：九嫂、獄卒、九仔

△ 唐樓內，幽暗的樓梯間，剛下班的九嫂身穿白衫黑褲的酒樓制服，
　 一手抓着圍裙，一手挽住飯壺，腳步疲憊地上樓回家。

△ 煲蓋揭開，已回到家中廚房的九嫂把飯壺裏的殘羹剩菜──自酒樓
　 帶回來的──都倒到瓦煲內。

△ 忽然聽得門鈴被搖響了，九嫂抬頭瞧了一眼，再低頭把壺裏的吃食
　 都倒清了，便擱下飯壺。

△ 九嫂蓋好瓦煲，往衣衫上抹抹手，走去應門。

九嫂：　搵邊個呀？

獄卒：　（門外 O.S.）係咪姓麥㗎？

九嫂：　做咩呀？

獄卒：　（門外 O.S.）阿九嫂喺度嗎？

九嫂：　（邊說邊扣好衣衫，有點出奇）邊個搵阿九嫂呀？

獄卒：　（門外 O.S.）我係阿九嘅朋友。

九嫂：　（心生戒備）咩朋友呀？

獄卒：　（門外 O.S.）芝蔴灣吖嘛。

九嫂：　（一聽那人來自何處，情知不妙，猶豫了半晌，這才開門）做咩
　　　　呀？

獄卒：　（一身懲教署制服，卻沒扣頸喉鈕，探頭探腦地走進門來）哦，
　　　　無，無咩嘢。（四處張望）我哋入去先至慢慢講吖。

△ 獄卒老實不客氣地登堂入室，九嫂只得一手撐着牆，一手叉住腰，
　 瞧他到底要怎樣。

獄卒：　（十足似睇樓）幾好環境吖，吓，嘻。（轉過身來，對住九嫂，
　　　　手指指）你就係九嫂啦係嘛？

△ 特寫九嫂上下打量着獄卒，知道他來意不善。

△ 見街外的石階上，剛放學的九仔玩得樂而忘返。

獄卒：（試探着）你知嘛，阿九喺入面成日話佢自己好命水，個老婆又
　　　識搵銀。

九嫂：（邊穿上圍裙，邊漠然地說）搵極都唔夠佢食嗰度弊呢！

獄卒：（也不知是真是假）戒咗啦！一入去就戒嘞，你知嘛？

九嫂：（想她相信都難）出嚟先知。

獄卒：（眼神閃縮，一步湊近）咁，佢阿媽呢？

九嫂：（警戒着）你搵佢阿媽做咩呀？

獄卒：（煞有介事）阿九喺入面俾人打親喎。

九嫂：（那又如何）哼！

獄卒：（終於道明來意）喂，佢仲要捽跌打酒喎。

九嫂：（心知肚明，卻一於少理）咁咪捽囉！

△ 九嫂轉身一腳踏在矮几上，把褲管塞入水靴內。

獄卒：（索性一語道破）喂，錢呢？你明㗎啦！

九嫂：（仍在紮褲腳，假裝不懂）我唔明嘛。

獄卒：（訴諸溫情）咁眼白白睇住佢俾人打死囉喎？

九嫂：（輪到另一隻腳踏上矮几，一樣地把褲腳塞入水靴，一樣地漠不
　　　關心）打死就至啱！踢到正就至啱！

△ 九嫂說罷走去開了一扇門。

九嫂：（一手撐着牆）對唔住呀！（手往門外一指，下逐客令）我趕住
　　　返工呀！

獄卒：（目的達不成，老羞成怒，語帶威脅）咁串呀吓，無乜好處㗎咋
　　　吓。

九嫂：（繑着兩臂瞅住他，毫不賣賬）

△ 這時九仔回到家來。

九仔：（邊卸下書包）阿媽呀，俾兩皮嚟飛髮吖，先生話我好似個賊咁噃。（放下書包）

△ 九嫂正想從褲袋裏掏錢，但一眼看到那獄卒，自覺財不可露眼，便又停住了手。

△ 獄卒無法得逞，就是心有不甘，也只好離開。

獄卒：（冷冷地）好啦，九嫂，我唔阻你啦。

△ 獄卒走到門前，九嫂站在那裏，整個人跟她的態度一樣，偏不讓步，出不去的獄卒瞅了她一眼，九嫂於是一手把那另一扇門也打開，送走他這個瘟神。

△ 獄卒臨行時還心懷惡意地回頭瞅了瞅她。

△ 九嫂這頭一關門，下了一半樓梯的獄卒便又跑了回來，走到上層去，探頭下來監視門內的動靜。

九嫂：（O.S.，在屋裏罵兒子）你唔曉得問阿嫲攞錢嘅咩？淨係等我返嚟，我有錢喺阿嫲嗰度㗎嘛！

△ 特寫獄卒在梯間偷聽的臉。

九嫂：（門內 O.S.）嗱，兩蚊，唔好跌咗呀吓！

△ 九嫂開門，挽着隻白膠袋出來，卻又轉身大聲吩咐兒子。

九嫂：你換咗衫先好去飛髮呀，唔好着埋校服去呀，唔係整到成身都係頭髮呀。飛完髮好返嚟食飯喇吓！（本想關門，卻記起剛才那人，遂往樓下一張望，只不知他走了沒有，便又回身叮囑九仔）睇門口呀，唔好立亂開門呀！（關上門，便下樓上班去）

△ 九仔開門出來，不小心把零錢掉在地上，彎身撿起來後，蹦蹦跳下樓梯。

△ 獄卒突然攔途殺出，雙手將九仔抱起。

獄卒：細路！你阿嫲呢？

九仔：（驚叫）啊！

△ 剛巧回家的九婆，正步至樓梯轉角處。

獄卒：吓？你阿嫲呀！

△ 獄卒猛回頭，見到九婆。

△ 特寫九婆張眼惶恐的臉。

九婆：（大驚）邊個呀？

△ 在漆黑中只瞧見這陌生的男人似乎對孫兒不利。

△ 獄卒放開九仔，施施然步下樓梯，走近九婆。

獄卒：（找到更容易上釣的魚）阿婆，你認唔認得我呢套制服呀？阿
　　　九叫我出嚟搵你嘛。

九婆：（慌張地）阿九？阿九點呀？

獄卒：阿九俾人打親呀。

九婆：（驚惶）吓？（心疼兒子）依家點呀？

△九仔在樓梯間凝望着二人。

獄卒：（邀功）好彩有我喺度咋。

九婆：（上釣，慶幸地點頭）

獄卒：（開價）點呀？抵請飲茶嘞啩，耐唔中請我飲茶，對阿九都有多
　　　少好處嘅。

九婆：（彷彿理應如此）係嘅，係嘅。同我帶樽跌打酒入去得唔得呀？

獄卒：（斜睨着，獅子大開口）咁都得，俾番啲茶錢咪得囉。

九婆：（陪着笑，只當他是救星）係，係。（自身上掏出幾張鈔票，
　　　遞給獄卒）唔該你吖。

獄卒：（嫌少）吓？得卌蚊咋！奀唔奀啲呀？十倍就差唔多！（越說越凶）

九仔：（O.S.，幫祖母計數）三百蚊呀，阿嫲！

九婆：（心都慌了）吓？我邊度有咁多呀？

△ 獄卒下樓，佯裝要走，把鈔票扔回給九婆。

獄卒：（要挾）哼！咁我就唔敢擔保你阿九啦。

九仔：（蹦蹦跳跑下來，走近祖母）阿嫲，唔驚啫，阿媽俾。

獄卒：（煽起火頭）你阿媽話呀，打死都唔關佢事呀，我唔敢擔保阿九喺入面點嘞。

九婆：（大駭，馬上答應）哎吔，咁我俾吖，我俾，等我想辦法啦。

九仔：（也曉得數目大）三百蚊啊，嫲！

獄卒：咁幾時有呀？

九婆：（含淚，心亂如麻）

獄卒：（發惡）幾時有呀？

九婆：（哀求）聽日啦，好嗎？

第五場

<div align="right">景：酒家廚房內
時：日
人：九嫂、女工友</div>

△ 九嫂戴住膠手套，兩手提着一大盆重重的碗碟由樓面走入廚房。

△ 左穿右拐來到水槽前，九嫂蹲下來把碗碟擱在地上，工友馬上也蹲在她身旁幫手。

九嫂：（忙告訴工友）樓面唔夠杯呀，洗啲杯先啦。

△ 兩對戴住膠手套的手合力把盆裏的杯碟分開。

△ 九嫂用笤箕把杯子泡在水裏淘洗。

△ 洗完了杯子便又要洗汁液淋漓的碗碟——她的錢並不是容易賺的。

第六場

景：九婆家

時：夜

人：九婆、九嫂、九仔

△晚飯時，只見九婆的背影在神枱前上香。

九嫂：（O.S.，邊吃飯）做咩唔去飛髮啊？

九仔：（O.S.，邊吃飯）聽日先去咯！

九嫂：（O.S.，邊吃飯）我俾你嗰兩蚊袋好呀吓，唔好跌咗呀。

九婆：（虔誠地求祖先保佑阿九沒事，然後轉過身來，憂愁滿面，搖搖頭，走向飯桌）

△ 飯桌前，九嫂與九仔母子正在吃飯，背對住鏡頭。桌子很小，菜也只得兩碟。九婆走過來坐下，拿起碗筷。

九婆：（問九嫂）你有無問佢，阿九傷成點呀？

九嫂：（頓了一頓，心淡地）無！有咩好問啫？

九仔： 要搲跌打酒呀。

九嫂：（想了一想，但學精了）你阿爸要親錢都多多事幹格，佢周時都好多理由要錢格。（繼續扒飯）

九婆：（擔心兒子，吃不下飯）都唔知邊個咁無陰公，打到佢傷成咁。

九嫂：（輕蔑地）唔衰就唔會俾人打啦。

九婆：（捧着飯碗望九嫂，怯懦地問）你真係無錢呀？

九嫂：（講心嗰句）有我都食得好啲吖。（夾菜）

九婆：（擱下碗筷，離開飯桌）

△ 九婆步至走廊，回身望望廳中，把門拉上，莫讓媳婦瞧見。

△ 九婆爬到舊牀架上，自箱子裏翻出了一隻玉鐲來。

△ 特寫九婆的手珍而重之地撫摸着玉鐲，背景裏響起廣東小調《郎歸晚》，暗示它蘊藏了許多過去。

△ 九婆含淚，萬分不捨地凝視着玉鐲。

第七場

景： 九婆家外長石梯

時：日

人： 九婆、二叔

△ 特寫九婆的手拿着用手巾包好了的玉鐲。

△ 九婆愁眉苦臉地步下石級，路過二叔的理髮檔也忘了打招呼。

△ 二叔看了看她，繼續為小孩理髮，檔口前還有幾個孩子在等着。

第八場

景：和昌大押

時：日

人：九婆

△ 特寫和昌大押的老招牌。

△ 九婆剛當掉了玉鐲，拿着當票數一數當得的現鈔，還是不夠。

△ 和昌大押的老樓房外，兩輛電車一左一右地駛過。

△ 九婆從當鋪裏出來，插手進自己的衫袋，確定袋穩了錢之後才起步走回家。

△ 背景音樂《郎歸晚》延續至第九場。

第九場

景：九婆家外長石梯
時：日
人：二叔、寫信佬、九嫂、九婆

△ 特寫二叔的手在替寫信佬挖耳。

△ 二叔聚精會神地挖。

△ 寫信佬側住頭，半閉着眼讓他挖，待他眼皮微張——

△ 見到九嫂穿着制服挽住膠袋步下長階。

△ 寫信佬向二叔打了個眼色，二叔也往外一瞧，回過頭來，聳聳肩，繼續挖耳。

九嫂：　（O.S.）早晨呀，二叔！

△ 二叔與寫信佬回頭，見是折返了的九嫂。

二叔：　（客氣地打招呼）早晨呀！九嫂。（一回過頭來便又撇撇嘴）

寫信佬：（也有同感）

九嫂：　（走到檔口來）早晨！早晨！啊，一陣間阿九仔嚟呢度飛髮啊。（探手進膠袋裏掏錢）

二叔：　（敷衍）係咩？要飛髮咯。

九嫂：　（遞錢給二叔）唔該你同我俾兩個銀錢佢，等佢返去俾佢阿嫲吖。

二叔：　（仍在挖耳）買咩呀？

九嫂：　買餸呀，唔該你吖。

二叔：　（轉身接過零錢）

△ 九嫂一交下錢便掉頭走。

九嫂：　（背影邊走邊說）你話俾佢聽啦，買兩塊豬頭骨煲湯啦。（轉身）無豬骨就買牛骨啦。（又掉頭走）話我今晚唔返嚟食飯，咁話啦。

△ 二叔回頭繼續挖耳，寫信佬只是皺着眉。

二叔：　　（平心而論）唉，都算唔話得喋喇，呢個咁嘅新抱。

寫信佬：（不以為然）佢惡死果度弊呢⋯⋯

△ 九婆路過，抬頭見到他們。

寫信佬：（O.S.）⋯⋯不過家吓啲女人都係悵雞喫嘞。

二叔：　　（瞧見九婆）啊，九婆，你個新抱留咗啲錢俾你呀。

九婆：　　（一聽，以為媳婦到底肯出錢救丈夫，微帶喜悅，伸手接錢）

二叔：　　（把錢交給九婆）

九婆：　　（接過，見是碎銀，又失望地皺眉無語，面露擔憂）

二叔：　　嫌少呀？

九婆：　　（走前兩步，望住寫信佬）

寫信佬：點呀？伯爺婆？

九婆：　　（心焦地）同我寫封信吖。

寫信佬：哦，好。（對二叔）等一陣啦吓。（起身）

△ 寫信佬和九婆一同離去。

第十場

景：寫信佬檔口

時：日

人：九婆、寫信佬

寫信佬：（戴住眼鏡，坐在檔前）寫信俾阿九吓話？

九婆：　　（坐在石級上，語帶飲泣）係呀。

寫信佬：（拿起紙筆，準備寫信，眼望九婆）

九婆：　　（O.S.，啜泣）你話，阿九，我聽見你話俾人打親，又要
　　　　　摔跌打酒，咁要咩跌打酒呀？

寫信佬：（聽一句，寫一句，望望九婆，又接着寫）

△ 特寫寫信佬邊寫邊搖頭。

九婆：　　（O.S.，啜泣）俾人打成點呀？

寫信佬：（終於忍不住，望着九婆）阿九唔會回信俾你嘅，阿九幾時寫
　　　　過信俾你吖？

△ 九婆泣不成聲，用手抹眼淚。

寫信佬：（O.S.）究竟邊個話你個仔俾人打親得格？

九婆：　　（含淚望住寫信佬）咪响監房看阿九嗰個囉。

寫信佬：（O.S.）咁你新抱知唔知呀？

九婆：　　（絕望）佢知都係無用啦，成日話無錢。

寫信佬：（O.S.）咁嗰個人上嚟問你攞錢咩？

九婆：　　（哭着點頭）

寫信佬：（鏡頭拉開，見到他勸諭九婆的背影）你好多錢呀？你舊底剩
　　　　埋好多錢咩？

九婆：　　（可憐兮兮地，讓寫信佬看看她手中的零錢）無啊，兩蚊一
　　　　日買餸，任你打斧頭都打唔到啦，你同我計吓條數。

寫信佬：你都話打斧頭打唔到咯，不如買啲好嘅嘢食吓啦，伯爺婆。

九婆：　　（一籌莫展）咁阿九點啊？嗰個人聽日嚟攞錢㗎啦。

寫信佬：（問清楚）究竟佢係唔係看阿九先？

九婆：　　（點頭）係呀，九仔都話認得佢件衫嘞。

寫信佬：咁佢問你攞幾多錢呀？

九婆：　　（沒正面回答，只用手抹眼淚，哭出聲來）又要買跌打酒！

寫信佬：佢實在要問你攞幾多錢呀，伯爺婆？

九婆：　　（哭着）我仲掙一百蚊呀。

寫信佬：（勞氣地）咁佢究竟要幾多得㗎？

九婆：　　（光這數字已讓她覺得卑微）佢話要三百蚊囉。

寫信佬：（大駭）嘩，揦唔揦脷啲呀？個個月頭要俾三百銀佢！

九婆：　　（淒慘地）我阿九仲有三年啊！

△ 特寫寫信佬眉頭緊皺。

寫信佬： 咁你又唔同你個新抱講？

九婆： （O.S.）我都有二百嘅，仲掉一百咋嘛，你同我計吓條數啦。
　　　　（意思是想問寫信佬借錢）吓，你同我諗吓啦？

寫信佬： （皺着眉想法子）

<div align="center">

上節完
Commercial Break

</div>

第十一場

景：廉政公署辦公室內、外
時：日
人：寫信佬、廉政公署調查員李天、
廉署女職員甲、乙、丙、接待員

[街上]

△ 寫信佬橫過馬路。
△ 他彎腰鑽過行人道的欄杆，推開廉政公署大門。

[廉署內]

寫信佬：（一進門）我……（略有點不知如何措詞，向櫃面的接待員舉
　　　　起手）我嚟舉報呀！

△ 女職員甲友善地走出來。

女職員甲：請跟我過嚟吖。（引寫信佬入內）

△ 房間裏，女職員甲與寫信佬對坐着。

女職員甲：個獄卒話呢一兩日就嚟呀？

寫信佬： 係呀，嗰個伯爺婆係咁話㗎。

女職員甲：咁呀，請你等陣吖。（站起身，離開房間，把門關上）

△ 寫信佬獨自在房中，看見玻璃窗另一邊的簾子被掀開了一半，是女職員甲在隔壁不知道給誰打電話，感到有點惹事上身了的不安。

△ 他一抬頭，看到牆上貼的「任何投訴」、「絕對保密」、「不收費用」十二個大字。

△ 李天推開玻璃門走進廉署，和接待員打聲招呼。

△ 辦公室內，女職員乙站着在講電話，女職員丙給李天往房間一指，他打開門，從女職員甲手上接過她剛才錄下的檔案。

△ 李天邊讀着檔案邊關上門。

△ 寫信佬抬頭望住他。

△ 女職員關上另一道門，又走進先前她打電話的那隔壁間。

△ 寫信佬瞧着李天坐下來。

李天：　　（對寫信佬微微一笑）

寫信佬：　（也微笑點頭）

李天：　　乜嘢名呀？

寫信佬：　啊，我唔知道佢咩名㗎，係知道佢問伯爺婆攞三百銀咋，初時佢就問佢新抱攞嘅。

李天：　　（朝寫信佬點點頭，示意他繼續）

寫信佬：　（對九嫂素來沒好感，順便講是非）哎，佢個新抱呀，好鬼刻薄㗎，你都無睇見佢兩婆孫瘦到好似隻蜢咁樣，佢對佢家婆呀，好鬼惡死㗎佢！

李天：　　個阿婆叫咩名呀？

寫信佬：　咪叫九婆囉。

李天：　　（低頭錄口供）

寫信佬：　唏，嗰個獄卒呀，好鬼死狼㗎，佢一開聲就要問阿婆攞三百銀，話買跌打酒俾阿婆個仔喝，哈，咁你話係咪收黑錢收到上門吖？

李天：　　咁嗰三百銀俾咗佢未呀？

寫信老： 阿婆仲掙一百銀要問我借添。

李天： 有無借俾佢呀？

寫信佬： 我點敢借俾佢呀，呢個係無底深潭嚟㗎嘛，真係有去無回呀！
（又算到九嫂頭上）一日最衰都係佢個新抱。

李天： 咁嗰兩百銀，有無俾到佢呀？

寫信佬： 吓？（想一想，也不知道）我睇怕未啩……（忽然）哎！咁
我擔保佢未嘞，我叫佢唔好俾住㗎嘛，因為佢仲掙一百銀吖
嘛。

李天： 個新抱有無俾錢嗰個人呀？

寫信佬：俾咗又點啊？

李天： （沒言語）

寫信佬：（一下子明白）哦，你即係話俾錢嗰個人都犯法㗎？

李天： 照計就係㗎，俾錢俾公務員，兩家都有罪㗎。

寫信佬：（憂心）咁阿婆嗰度點呀？

李天： 阿婆嗰度，我哋會攪掂㗎啦。阿婆住喺邊度呀？你知唔知佢
約咗嗰個人幾時見面？

寫信佬：（保護九婆）嗯……咁呀，咁……咁你唔駛理阿婆喇，一
於……一於拉佢新抱得啦！

李天： （失笑）飲唔飲咖啡呀？

寫信佬： （早已風聞「廉記咖啡」的名聲，惶恐起來）你……無端端，
請我飲咖啡做咩啊？嗯，我而家話俾你聽呀，我唔係告阿婆
呀，你咪使旨意我話個地址俾你聽呀！

第十二場

景：九婆家

時：日

人：九婆、九嫂、寫信佬

△ 特寫門鈴搖動，叮叮作響。

Δ 廚房裏，九婆正在灶頭點火。

九婆：（應門）嚟喇！（然後急步走出）

Δ 九婆開門，讓寫信佬進來。

九婆：　（急問）點呀，籌到錢嘩？

寫信佬：（微笑豎起手指）噓……！（揚手示意九婆到客廳再說）

九婆：　（領他入內）

Δ 睡房的門簾掀開——

九嫂：　（聽見有人聲，探頭出來問）邊個啊？

Δ 寫信佬和九婆回身——

寫信佬：（笑笑）哦，係我呀，九嫂。

九嫂：　（不客氣）做咩啊，寫信佬？九婆揎你錢呀？

寫信佬：（大聲澄清）無！無！

九嫂：　（不忿丈夫不爭氣，也護着家中經濟）我話俾你聽啊，你唔
　　　　好幫佢寫信俾阿九呀，我無錢俾㗎。

寫信佬：（一臉反感）

九嫂：　（一轉身，返回房內）

九婆：　（向寫信佬努嘴示意進去再說）

Δ 寫信佬和九婆走進廚房。

寫信佬：我同你告咗佢啦。

九婆：　（不解）告咩啊？

寫信佬：（氣憤地，朝睡房方向）告你個新抱囉。

九婆：　（仍不解）告佢做咩呀？

寫信佬：佢咪俾咗啲黑錢嗰個衰佬嘅，好似佢俾咗啲錢佢㗎喎？

九婆：　（自問了解媳婦為人）佢邊有咁好死吖？（轉身向灶頭）

寫信佬：（朝睡房方向，看你幾時死）哼，如果佢俾咗錢呢，就犯法！

九婆：　（不明白）咩犯法呀？

寫信佬：吓？俾黑錢人犯法㗎嘛，你唔知啊？

九婆：　（搖搖頭）

寫信佬：先嗰幾日 ICAC 咪使人嚟同我哋街坊傾偈嘅，你無聽見咩？

九婆：　（搖頭）無啊。

寫信佬：（不怕九嫂聽見）俾黑錢人啊，要拉㗎！

九婆：　（慌張失色）吓？（指自己心口）咁我點啊？我……我俾二
　　　　百啊。

寫信佬：（大驚）咩話？你……你俾咗佢嗱？

九婆：　（舉手示意寫信佬別聲張）噓……噓……（朝九嫂房門張望）

寫信佬：（着急）唉，你又話等埋我嗰一百銀先俾嘅！

九婆：　邊度等得吖，佢都嚟到，我咪俾佢先囉。

寫信佬：（埋怨）哎，你點會咁論盡㗎，伯爺婆？

九婆：　（一臉焦急）

寫信佬：（認叻）好彩我寫信佬夠義氣，死都唔肯話你個地址俾佢知啫。

九婆：　（着緊錢）咁我二百蚊點呀？

寫信佬：（說自己並沒舉報她，讓她放心）唏，我無話你俾到呀。

九婆：　（擔心的卻是錢）我真係俾二百蚊佢喎。

寫信佬：（再講明白點）我依家告你個新抱啫，無告你呀，伯爺婆。

九婆：　（銀紙凍過水）咁我都係無二百蚊㗎啦。

寫信佬：（望望外頭）噓……ICAC 唔知㗎。

九婆：　（前景堪憂，輪到她埋怨他）咁無咗阿嫂，以後我伯爺婆
　　　　點呀？阿九仔點呀？你真係好做唔做呀，伯爺公！

寫信佬：（也不知如何是好）

第十三場

△ 幽暗的樓梯間裏，寫信佬遲疑地下樓，才下了幾步，就又回頭看看九婆家。

△ 背着光，我們幾乎瞧不見他那心事重重的臉。

△ 走到最底層，寫信佬一見到外頭有異，疑神疑鬼地退身一藏。

△ 一個架着太陽眼鏡的陌生男人在門外路過，往唐樓內一望，便又走了。

△ 寫信佬慢慢地步出了唐樓，一直瞧着那人離開的方向，心中疑雲大起。一走回到檔口，冷不防李天坐在那兒對他笑——

李天：　　阿伯！

寫信佬：　（一驚，倒行數步）

李天：　　（微笑着）我係街坊嚟㗎。

第十四場

△ 九仔坐窗台上抓腳板。鏡頭搖向九婆。

九仔：　　你唔舒服啊？

九婆：　（沒精神，搽了藥油，掀起衣衫，把藥油收好）

九仔：　（傳話，足見九嫂本心並不壞）阿媽叫你有錢就留返自己使，唔好亂咁俾人嗝。

九婆：　（起身走向門口）

九仔：　你去邊度啊？

九婆：（回身瞧瞧九仔，沒回應，便又走去開門）

△ 門開處，獄卒欺身而進。

△ 窗邊的九仔抬頭。

△ 九婆扶牆大驚。

△ 她腳都軟了。

獄卒：（笑面虎）點啊，九婆？嗰百銀點呀？

△ 九仔從窗邊躍下，獄卒已登堂入室。

獄卒：（大模廝樣）啊吓，哈哈，乜今次你兩個喺度咋吓？

九婆：（驚慌失色，扶住木梯，幾乎站不穩）

獄卒：（貓玩老鼠）阿婆，你驚乜嘢呀？

九婆：（懇求）我嗰二百蚊都俾咗你嘞，就咁算啦。

獄卒：（威嚇）咁算呀？咁容易就算！（指住她）你阿九啊——

△ 九嫂從裏面衝出來。

九嫂：（怒氣衝衝）阿九乜嘢呀吓？

獄卒：你嚟得啱啦，（指住九婆）佢掙我一百銀。

九嫂：（反駁）白撞呀，我哋幾時掙你錢啊？快啲扯咯喎！

九仔：（走過來用力推獄卒）扯呀！

△ 獄卒抱起九仔。

△ 九嫂驚慌喝罵。

九嫂：（救子心切）哎吔，你做咩拉我個仔啊？好放手囉喎！九仔！

九婆：（哭喊着張手）

△ 門鈴搖動，響聲大作。

九嫂：（O.S.）你放手！你做咩啫？你放手呀！

△ 獄卒、九嫂、九仔扭作一團，九婆不知所措，聽見門鈴響，都停了
　手回頭。

△ 九嫂開門。

九嫂：（魂驚未定，望望屋裏的獄卒，再望望門外的來人，以為他們都
　　　是一夥的）做咩啊？

李天：（O.S.）我係廉政公署調查員。

△ 李天與寫信佬站在門外。

△ 九仔眼望獄卒。

△ 獄卒自知不妙。

九嫂：（O.S.）廉政公署？

△ 李天、寫信佬先後進門，一臉嚴肅。

獄卒：（O.S.，知死，陪笑）哎，誤會晒啫，誤會晒啫！阿弟弟，你
　　　乖呀吓，嘻嘻嘻。

△ 九婆見是廉署人員，幾乎軟癱下來。

獄卒：（嬉皮笑臉）哈哈，阿婆呀，哈哈，誤會啫，誤會啫。哈哈，我
　　　走啦吓，哈。（乘機想逃）

九仔：（機警地指住獄卒大叫）係佢啦！拉佢啦！ 拉佢啦！……

△ 九嫂攔住獄卒不讓他走。

△ 獄卒把九嫂推出門外，後頭卻被李天一把抓住。

△ 九仔指住獄卒——

九仔：（大叫）拉佢啦！

△ 九嫂奮力將獄卒從門口推回屋內。

△ 李天與寫信佬合力捉住了獄卒。

九嫂：（大罵）你都有今日喇你，抵死！

△ 眾人一窩蜂似的走進廳中，這時九婆驚慌過度暈倒在地。

九嫂：（緊張地跑回來）奶奶！奶奶！你做咩啊？

九婆：（嚇得氣也回不過來，從牆邊滑下，奄奄一息）

第十五場

景：醫院

時：日

人：李天、九婆、女病人

△ 李天從街上步進醫院。

△ 他走在醫院裏的長廊上。

△ 九婆躺在病牀上，李天坐在她面前。

九婆：（無甚中氣）要佢嘔返二百蚊，咁我阿九點啊？

李天：你阿九無事呀，我去監獄度見過佢，佢根本都無俾人打親。
　　　（一笑）你俾人呃咗啦，阿婆！

九婆：（不解）佢有制服着㗎喎？

李天：套制服假㗎。

九婆：（恍然大悟，無奈嘆氣）

李天：就算係真嘅，你都唔應該俾二百銀佢吖，睇住阿九係佢嘅職
　　　責嚟㗎嘛。除咗二百銀之外，你仲有無俾啲乜嘢佢呀？

九婆：（搖頭）無。

李天：如果有，我哋就一起同你追返嚟呀。

九婆：（猶有餘悸）我驚嗰個人第日再嚟啊。

李天：（歡容地）已經將佢交咗俾警察落咗案㗎啦，依家只係掙在
　　　等你好返出嚟做證人咋。

九婆：（還是擔心兒子）穩唔穩陣㗎？會唔會陀累我阿九㗎？

李天：　都話你阿九無事咯！

九婆：咁我嗰二百蚊呢？

李天：　等呢件案審完之後，你就可以攞返二百蚊㗎啦。

九婆：寫信佬呢？

李天：　你問佢做咩呀？

九婆：（仍不放心）我會唔會坐監㗎？寫信佬話啊，俾錢公務人員會拉㗎！

李天：　本來就係㗎，不過呢一次算你好彩啦，遇着個獄卒係假嘅，第二次你如果遇到有人同你收黑錢，記住上嚟同我哋講喇。

九婆：（安樂了）呵，咁即係唔使坐監囉喎？真係還得神落啦！

李天：　（笑而不語）

九婆：（忽然省起）啊，你見到我個新抱，話我嗰二百銀係同寫信佬借就好嘞，唔係佢以為我打斧頭，儲儲埋埋咁多錢啊。我拎隻鈪去當，至當到二百銀咋。

李天：　（笑着點頭）我走啦。

∆ 九婆躺在病牀上展露笑顏，看着李天起來離去。

∆ 李天走到門口，回過頭來。

∆ 九婆還是笑。

∆ 李天微笑着走了。

第十六場

景：西環舊區長石梯

時：日

人：街坊

∆ 微瀾過後，長石梯上又回復平日的人來人往。

完

《ICAC》——《兩個故事》之「水」

（1978）

監製：許仕仁

導演：嚴浩

編劇：陳韻文

劇本審閱：金庸

攝影：鍾志文

拍攝：富藝廣告製作有限公司

製片：紀文鳳、高如意

資料 / 聯絡：高如意

演員：劉松仁、馬笑英、蘇杏璇 、香海、龐焯林、鍾樸、張敬諾

出品：廉政公署

誠意鳴謝

陳韻文女士

鳴謝（排名按筆畫劃序）

香港廉政公署（ICAC）

香港電影公司（HK Film Services）

香港電影資料館（HK Film Archive）

華納兄弟娛樂公司（Warner Bros. Entertainment, Inc.）

電視廣播有限公司（TVB）

譚家明影迷專頁（Patrick Tam Fan Page）

D & D Limited

王家誼小姐	王麗明小姐	吳君玉小姐
阮紫瑩小姐	林方芽小姐	林奕華先生
易以聞先生	胡希先生	馬吉先生
許鞍華導演	陳少娟小姐	陳榮照先生
惟得先生	郭靜寧小姐	喬奕思小姐
黃穎祺先生	鄧小宇先生	蕭芳芳女士
鍾益秀小姐	Mr David Yuen	

《形影‧動》上篇——陳韻文電視劇本選輯

原作：陳韻文

策劃	：傅慧儀
主編	：傅慧儀、鄺脩華
劇本抄錄	：林方芽、鍾益秀、陳衍誥、黃樂怡、林筱媛、吳莉瓊、傅慧儀
校對	：馬宜、陳少娟
版面設計	：吳莉瓊

出版	：CoDeCode Limited 一二一二有限公司
查詢電郵	：codecode121212@gmail.com
承印	：新設計印刷有限公司
代理	：正文社出版有限公司
地址	：香港柴灣祥利街9號祥利工業大廈2樓A室

香港發行	：同德書報有限公司
地址	：九龍官塘大業街34號楊耀松（第五）工業大廈地下
電話	：(852)3551 3388　　傳真：(852)3551 3300

台灣地區經銷商	：大風文創股份有限公司
地址	：新北市新店區中正路499號4樓
電話	：(886)2-2218-0701　傳真：(886)2-2218-0704
印次	：2023年6月香港第一版第一次印刷
資助	：

香港藝術發展局
Hong Kong Arts Development Council 資助

香港藝術發展局全力支持藝術表達自由，
本計劃內容並不反映本局意見。

ISBN：978-988-76842-0-6
上篇定價：港幣188元　新臺幣920元